KB042653

두 개의 나

두 개의 나

세르주 갱스부르와 제인 버킨, 그 사랑의 기억

베로니크 모르테뉴 지음 | 이현희 옮김

❖ 을유문화사

두 개의 나
세르주 갱스부르와 제인 버킨, 그 사랑의 기억

발행일 2020년 12월 10일 초판 1쇄
지은이 | 베로니크 모르테뉴
옮긴이 | 이현희
펴낸이 | 정무영
펴낸곳 | ㈜을유문화사
창립일 | 1945년 12월 1일
주소 | 서울시 마포구 서교동 469-48
전화 | 02-733-8153
팩스 | 02-732-9154
홈페이지 | www.eulyoo.co.kr

ISBN 978-89-324-7437-3 03600

* 값은 뒤표지에 표시되어 있습니다.
* 옮긴이와 협의하에 인지를 붙이지 않습니다.

차례

일러두기

1. 도서·잡지·신문은 『 』, 책의 챕터, 신문 기사, 시, 단편 소설, 그림 제목은 「 」,
 노래, 영화, 연극 및 공연, TV 프로그램은 〈 〉로, 앨범 명은 《 》로 표기하였습니다.
2. 인명이나 지명은 국립국어원의 외래어 표기법을 따랐습니다. 단, 일부 굳어진
 명칭은 일반적으로 사용하는 명칭을 따랐습니다.
3. 본문에서 언급하는 작품명은 한국에서 번역 사례가 있을 경우 해당 표기를 따르고,
 없을 경우 새로 번역했습니다.
4. 저자 각주는 ●, 옮긴이 각주는 숫자로 표시했습니다.
5. 이 책에 수록된 사진들은 되도록 저작권자를 찾아 도판 구매를 진행하였으나,
 저작권자가 불분명한 일부 사진은 확인되는 대로 그에 따른 대가를 지불하도록
 하겠습니다.

1. 크레스베유

: 제인과 세르주의 낙원

오후가 되자 나는 675번 지방 도로를 타고 크레스베유로 향했다. 한순간 나는 공자그 생 브리Gonzague Saint Bris를 떠올리지 않을 수가 없었다. 루이 11세의 전형적인 숭배자이자 괴짜 저널리스트 공자그는 청년 시절 호화 멤버로 구성한 일명 낭만주의 아카데미Academie Romantique를 이끌었으며, 이후 레오나르도 다 빈치를 흉내[1] 낸답시고 노새를 타고 알프스 산맥을 가로지른 인물이었다.

2017년 8월 8일, 사교계의 패셔너블한 삶을 전문으로 저술해 온 공자그는 루앙과 캉을 잇고, 노르망디의 주도主都 카부르의 낭만주의를 도빌의 경마장까지 전해 주는 675번 지방 도로에서 나무에 자동

1 1516년 프랑스 국왕 프랑수아 1세의 초청을 받은 레오나르도 다 빈치는 노새를 타고 알프스 산맥을 넘었다.

차를 들이받아 지극히 고전적인 방식으로 생을 마감했다. 그의 나이
69세였다.

진주처럼 흩뿌린 잿빛 하늘과 변화무쌍한 날씨의 고장, 나는 서쪽
해안가 출신이다. 노르망디 해변이 반짝이는 그곳. 빽빽한 숲과 텁
텁한 적막함, 때로 누군가 발을 헛디뎌 빠지기도 하는 늪, 썩어 들
어가는 그루터기 따위는 개의치 않는다. 이 모든 것을 헤치는 모험
을 감행하며 크레스베유를 향해서 여기까지 왔다. 이건 어쩌면 범행
장소를 다시 찾는 심리인 걸까. 바로 이곳에서 제인과 세르주는 두
딸과 함께 여름 휴가를 보냈다.

1971년 12월, 스물세 살 청년, 공자그 생 브리는 「갱스부르의 화양
연화」라는 기사를 일간지 『르 피가로』에 기고했다. 생의 정점에 있던
당시 마흔셋의 갱스부르는 태양 아래 무르익어 가는 체리 같았다.
노래 부르는 갱스부르, 빈정대는 밤꾀꼬리 갱스부르.

공자그의 기사에 따르면, 세르주는 '상업적' 예술가란 무엇인가를
단단히 보여 준 인물로, 본인이 만든 노래를 겔랑 향수 신제품이나
아페리티프(식전주) 광고 문구 등 각종 공산품에 아낌 없이 이용하도
록 했다. 기사 내용은 이렇다.

갱스부르는 누가 봐도 미남도 아니고, 그를 미남으로 여기는 사람도
없다. 하지만, 본인의 처지에서 할 수 있는 최선의 일을 이루어 낸
사람이 바로 갱스부르다. 추함을 예술의 경지로 끌어올리는 것. 결코

쉽지 않은 이 일을 다른 작업에서 늘 그랬듯 갱스부르는 거뜬히 해 냈다.

바로 이 부분에서 내가 지적하고 싶은 한 가지가 있다면, 갱스부르는 그 어떤 일도 쉽게 이룬 적이 없다는 것이다. 1968년 5월, 제인 버킨을 만나지 않았더라면 그가 시도한 모든 일은 실패로 돌아갔을 공산이 크다. 노르망디주의 빽빽한 숲은 갱스부르에게 변신의 공간이 되어 주었으며, 바로 여기서 그는 빼어난 미남으로 다시 태어났다. 그리고, 변신을 완성하기까지 꽤 많은 시간과 계절이 흘러갔다.

갱스부르와 그 가족들의 노르망디 지방 나들이는 아득히 먼 기억 속으로 거슬러 올라가야 한다. 2차 세계 대전 발발 전, 해마다 여름이면 세르주의 가족은 노르망디 해변을 찾곤 했다. 이 지방 카지노 바에서 아버지 조제프는 피아노 연주자로 일했다. 그리고 또 한참 세월이 흘러 1975년, 갱스부르의 영국인 연인이자 샤를로트의 어머니 제인이 노르망디 크레스베유에 집을 한 채 구입했다. 마침 이 집은 공자그와 그의 애인이 차를 몰고 가다가 돌연 출몰한 야생 여우를 피하려다 변을 당하고 만 바로 그 운명의 도로, 675번 지방 도로에서 멀지 않았다. 바이킹족의 후예가 터를 닦은 고장, 노르망디에서 누군가는 북유럽 전설에 등장하는 여자 귀신의 창백한 손을 맞닥뜨리기도 하고, 또 누군가는 숱한 세월을 지나며 기독교인들의 열성적 신앙심 때문에 악마로 매도된 이교도들의 세상을 만날지도 모른다.

1968년, '밤의 여왕'이라 불리던 가수 레진느Régine가 이 노르망

디에서 누리는 행복에 요정 역할을 했는데, 그녀와 함께라면 세르주에게는 웃음이 떠나질 않았다. '신화처럼 남은' 커플의 증인이자, 사진작가인 토니 프랑크[2]는 이렇게 말한다. "레진느가 옹플레르 근방에 저택을 구입했다"라고. 사진 속의 세르주, 제인, 그리고 꼬맹이 케이트는 잔디 위에서 서로를 부둥켜 안고 그들끼리만 공유하는 눈빛을 주고받고 있다.

카메라를 든 토니 프랑크는 이 모든 걸 목격하고, 어디든 그들과 동행하며 눈부시게 아름다운 그들의 모습을 카메라에 담았다. 바닷가에 널찍한 테이블을 차려 놓고 하루를 꼬박 보내는 날도 있었는데, 그런 날이면 제인의 오빠 앤드류의 입에서는 실없는 농담이 그치질 않았다. "그들은 이렇게 사랑하다가 꼬맹이들처럼 투닥거리기도 했다." 토니 프랑크가 놓치지 않고 지켜본 이 순간들은 전설적인 사진이 되고 추억이 되었다. "레진느가 신문지에 싼 낡은 마티니 병을 꺼냈다. 술병에 담긴 건 그 지방에서 주조한 칼바도스(사과주)였다. 우리는 체스를 두면서 한 병 한 병 비워 나갔다. 누군가를 기차 역까지 바래다 주기도 했는데, 그게 누구였는지는 기억나지 않는다."

그 시절 가수 조니 할리데이Johnny Hallyday[3]의 팬과 동행한 적도

2 1960년대 초반부터 셀러브리티 전문 사진작가로 활약했다. 세르주 갱스부르와 유난히 가까워서 갱스부르의 사적, 공적인 사진들을 많이 찍었으며, 『세르주 갱스부르』(2009), 『갱스부르, 베르네유가街 5-1번지Gainsbourg 5 bis, rue de Verneuil』(2017) 등을 집필했다.
3 1959년 데뷔하여 57년 동안 왕성하게 활동했던 프랑스 가수이자 배우로 프랑스어권에서 가장 인기 있는 가수, 대중 매체 노출이 가장 빈번했던 가수로 꼽힌다. 1960년대 프랑스 대중음악계에서 록음악을 처음 시도한 인물로 기록되지만, 그의 음악 세계는 록, 리듬앤블루스, 발라드, 소울, 컨트리 등 거의 모든 장르를 넘나들었다. 2017년 12월 5일 폐암으

있었던 토니 프랑크는 바다에서 썬텐 하는 스타들의 당시 사진을 여전히 간직하고 있다.

1974년 제인은 클로드 지디Claude Zidi 감독의 영화 〈크레이지 걸 화니 보이La moutarde me monte au nez〉[4] 출연료로 크레스베유에 있던 성당 한 귀퉁이에 있던 다 쓰러져 가는 청회색 지붕의 작은 사제관을 사들여 한 층을 더 높이고 화장실을 추가로 더 만들었는데, 노르망디의 전형적인 스타일과는 전혀 다르게 너무 아름다웠다. 가족이나 친구들과 산책을 나가는 날이면, 유명 인사들의 사진이 주렁주렁 걸려 있고 매일 아침 새로 들어오는 싱싱한 생선 요리와 사과 파이를 내놓는 도빌의 레스토랑 쉐 미오크Chez Miocque 아니면, 희귀 위스키 병들을 도서관의 책처럼 차곡차곡 진열하고 벽에는 경주마 그림들을 걸어 아늑한 느낌을 더한 노르망디 바에서 하루를 마무리하곤 했다.

누가 드나드는지 한 사람도 놓치지 않고 관찰할 수 있는 자리에 놓인 테이블 바로 위에 장엄하게 걸어 놓은 그림에는 시스Siss라는 서명이 보인다. '우울한 갱스바르Gainsbarre'[5]를 표현한 그림 속에서 텅빈 시선으로 애견 나나와 함께 있는 세르주. 덥수룩한 수염, 하

로 사망했다.

4 1980년 한국 개봉 당시의 제목이다. 〈삐에르의 외출〉이라 번역되기도 한다.

5 1980년대 초반, 제인 버킨과의 결별에 이어 프랑스 국가 〈라 마르세예즈〉를 레게풍으로 편곡한 노래를 발표해 한 나라의 국가를 희화했다는 대중의 호된 질책을 받은 갱스부르는 급기야 '갱스바르'라는 '또 다른 자아'를 만들었다. 지킬 박사의 하이드 씨와 같이 갱스바르라는 캐릭터는 우울증 환자이자 술집과 나이트클럽을 전전하는 알콜 중독자, 여성 혐오주의자, 독설가다. 갱스바르라는 이름에서 '바르'는 술집을 뜻하는 프랑스어 bar에서 따온 것이다.

얀 단화, 청바지, 바닥에 수북이 떨어진 담배꽁초. 세르주의 크랭크 오르간 선율에 맞춰 춤을 추는 재간둥이 개 나나를 지켜보는 관객은 비둘기 한 쌍뿐. 행복한 순간을 산산조각 내기 위해서 갱스부르는 우울증을 앓아야 했던 걸까. 10년 만에 모든 게 끝나 버렸다. 크레스베유는 둥지였으나, 그곳은 행복을 파괴하는 둥지였다. 들꽃 만발한 언덕에서 잔가지를 하나 입에 물고 낮잠을 즐기는 잠꾸러기, 자식이라면 끔찍하게 사랑하는 장난꾸러기 아빠 세르주 갱스부르는 이제 '갱스바르'가 되었다. 파스티스 51을 더블로 마시는 통에 '102'라고 불리게 된 우울한 술꾼으로 말이다.

제인 버킨은 '공동 묘지와 고속도로 사이, 녹슨 십자가와 이런저런 잡동사니가 어우러진' 사제관을 애지중지했다. 이제 그 집은 사라져 버렸고 집을 날린 사람은 물론 갱스부르였다. 제인은 집을 정리하고 그녀의 아버지가 프랑스 레지스탕스에게 도움을 주었다고 하는 피니스테르 지방 라닐리스로 떠났다. 행복만 있을 것 같던 노르망디 집에는 이제 잿빛 담벼락과 거대한 대문, 그 위에는 손님들이 들고날 적마다 깜박였던 작동등만이 남아 있었으나 이제는 두 번 다시 켜질 일이 없었다. 이 집은 기원전 13세기에 지어진 성모 승천 노트르담 성당과 나란히 붙어 있었다. 목재로 이루어진 성당 중앙홀은 세탁실로 이어져서 그런지 뒤집어진 선박을 떠올리게 했다.

　노르망디의 이 작은 마을에서 이들 커플의 일상에는 그 어떤 비밀도 없었다. 세르주는 모터가 장착된 자전거 솔렉스Solex를 타고 장

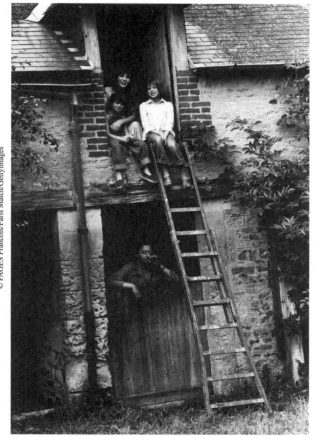

노르망디 시골집에서의 세드주(아래)와 제인(위), 사름로트(위 왼쪽), 케이트(위 오른쪽), 1978
© PAGES Francois/Paris Match/Gettyimages

을 보러 갔다가, 근처 소읍 다네스탈Danestal에 있는 제라르 바나 보푸르 드뤼발Beaufour-Druval에 있는 아니 바에서 한잔씩 걸치곤 했다. 어떤 날은 영화 〈황야의 7인〉에 나오는 유대인과 러시아인의 피가 섞인 음산한 미남 대머리 배우, 율 브리너를 이 고장 사람들이 목격하기도 했다. 제인과 세르주의 딸 샤를로트의 상징적 대부였던 율 브리너는 세르주와 제인의 사제관에서 십여 킬로미터 떨어져 있는 마을 본보스크Bonnebosq의 저택에서부터 종종 직접 자동차를 끌고 찾아 왔다. 80대 촌부의 목격담에 따르면 율 브리너와 세르주가 어울리며 허구헌날 술독에 빠져 지냈다고 하지만, 바로 앞집에 살던 이웃의 말은 전혀 다르다. 율 브리너는 술에 취해 비틀거리는 일이 단 한 번도 없었다. '그는 아주 성실한 가장이었다'는 얘기다. 아이들과 함께일 때 그의 얼굴에서는 웃음이 떠나지 않았고, 아이들이 잠든 밤에는 일을 했다.

세르주와 제인이 파리로 돌아와 있을 때는 르네 투페René Touffet 또는 '토토'라고 불리던 절친한 농부에게 집 관리를 맡겼다. 그나저나 이런 식으로는 제인과 세르주라는 신비한 존재의 실체를 절대 알지 못 할 것 같다.

우연과 필요가 조합된 예외적 실체로서의 제인과 세르주의 모습은 디테일 속에서만 진정한 모습을 드러낸다. 지푸라기 하나하나를 엮어야 외양간이 되는 법. 이토록 민감한, 꽃잎 같은 존재들이 노르망디의 한 작은 마을에 정박했다는 사실에는 아무래도 적지 않은 의미가 있을 것이다.

675번 지방 도로의 위험성에 대해서는 반박할 여지가 없다. 한때

이 도로는 사과 나무와 소, 전통주 칼바도스로 유명한 푸른 초원이 드넓게 펼쳐진 노르망디 지방을 관통하는 국도 역할을 했다. 바다와 더 가까운데도 역설적으로 대부분의 도시가 트루빌, 도빌, 베네르빌, 루트게빌, 브롱빌 등 도시를 의미하는 접미사 '빌ville'로 끝나는 지역이건만, 세르주와 제인 커플의 여름 별장이 있는 노르망디의 외딴 시골 마을로 들어설수록 마을 이름은 이와는 전혀 다르게 토속적으로 돌변한다. 쁘띠 말에르(Le Petit Malheur, 소소한 불행), 라 에 통뒤(La Haie Tondue, 깎은 풀), 라 끄 드베(La Queue-Devée, 불탄 꼬랑지), 라 포르주(La Forge, 대장간), 르 칼베르(Le Calvaire, 고난)……. 675번 지방 도로를 따라 늘어선 마을들의 이름은 대강 이런 식이었다.

물냉이를 뜻하는 단어 크레송cresson에서 이름을 따온 크레스베유에는 아니나 다를까 물이 풍족하다. 우묵하게 들어간 숲마다 예기치 못한 모험이 도사리고 있다. 위험이란 누구에게나 균등하게 놓여 있는 게 아니어서 보통 사람들은 그저 모르고 지나갈 뿐이다. 다시 말해, 위험을 식별하는 데는 재능이 있어야 하고 갓길을 살피는 호기심이 필요하다. 호기심 많은 어설픈 건달처럼 갱스부르는 숲 언저리를 뒤지고 다녔고, 순진무구한 제인은 그가 원하는 거라면 뭐든 할 준비가 되어 있었다.

나는 파리의 우안과 좌안을 나누는 센강과 지형이 닮은 투크강을 차로 가로질렀다. 투르빌 센트럴 호텔에서 저녁으로 새우 소금 구이를 먹고 식후주로 칼바도스와 같은 듯 다른 블랑슈 드 노르망디를 마

셨다. 이윽고 나는 냅킨 위에 제인, 샤를로트, 케이트의 제법 우아한 크로키를 그리던 정 많고 마음 여린 갱스부르를 생각했다. 늘 속도를 따라잡아야 한다는 강박에 시달리던 그가 비로소 한숨 돌리며 유유자적하던 그 시간. 하얀 와이셔츠에 머리카락을 바람에 나부끼며 작가 공자그는 이렇게 썼다. "20세기가 한창이던 브라스리 립Lipp[6]의 시절에 태어난 갱스부르는, 바람을 가르며 벼락처럼 달리는 엔진과 같은, 속도계에 기록될 정도로 빠른 템포의 음악으로 가득 찬 삶을 사랑했다." 시간이 별로 없다고 말하면서도, 이상하게도, 그 시절 사람들은 늘 지루해했다. 그래서였을까. 빵! 빵! 〈릴라 역의 검표원Le poinçonneur des Lilas〉[7]은 제 몸에 작은 구멍 두 개를 뚫겠다고 선언하고, 멜로디 넬슨Melody Nelson[8]은 비행기 추락 사고로 죽는다.

6 브라스리는 19세기 말부터 파리에서 유행하기 시작한 유형의 식당이다. 이른 아침부터 늦은 저녁까지 언제든 들러 식사할 수 있는 곳이다. Lipp은 원문에는 Lip으로 나와 있지만, 내용상 137년 전에 파리 생 제르맹 데 프레 구역에 문을 연 파리의 브라스리 립Lipp을 가리키는 것으로 보인다. 근처에 있는 카페 플로르, 카페 마고와 함께 20세기의 유명인과 지식인이 즐겨 찾던 공간이었다.

7 〈릴라 역의 검표원Le poinçonneur des Lilas〉은 세르주 갱스부르가 작사·작곡한 노래로 1958년에 발표한 앨범 《신문 1면의 노래!Du chant à la une!》에 수록되었다. 당시는 검표원이 지하철 입구에 하루 종일 서서 승객이 내미는 표에 구멍을 뚫어 주며 승차권 검사를 했는데, 거의 매일 지하철을 이용하던 세르주는 이 노래에서 검표원들의 지루한 일상과 꿈을 이야기했다. 미술학도였던 세르주가 가수가 되기로 작정하고 처음 발표한 이 노래는 세르주의 음악적 천재성이 엿보이는 독특한 리듬과 신선한 가사로 발표 즉시 프랑스 대중 가요계에서 큰 인기를 얻었다. 현재까지도 세르주의 무덤은 그를 찾아온 팬들이 남겨놓은 지하철 표로 뒤덮혀 있다.

8 멜로디 넬슨은 세르주 갱스부르가 1971년 발매한 첫 번째 콘셉트 앨범 《멜로디 넬슨에 대한 이야기Histoire de Melody Nelson》의 주인공이다. 블라디미르 나보코프의 소설 『롤리타』에서 영감을 받아 만들게 되었다는 이 앨범은 멜로디라는 이름의 사춘기 소녀와 중년 남성과의 만남과 사랑, 비행기 추락 사고로 인한 죽음을 이야기한다.

넵킨 위에 나는 이미 안개에 휩싸인 기억 속 크레스베유를 다시 그려 본다. 성당에서 면사무소까지가 이 마을의 전부여서, 갱스부르가 솔렉스를 타고 온 마을을 휘젓고 다닌다고 해도 1킬로미터가 될까 말까 한 거리다. 굽이굽이 비탈길을 돌다가 갱스부르는 십자가에 매달려 도로의 안전을 기원하는 예수 수난상을 마주치기도 했다. 나는 문득 고행과 죽음을 향한 세르주 갱스부르의 열정을 떠올려 본다. 그리고 "만일 예수가 전기 의자에서 죽었다면 기독교도들은 하나같이 목에 작은 의자를 달고 다녔을 걸"이라고 말하던 지독히 개인적이고 무신앙적인 세르주의 유머 감각도.

예수 수난상을 지나면 이내 면사무소가 모습을 드러낸다. 인근 다른 마을들과 마찬가지로 크레스베유 면사무소도 흰색 덧창이 있는 정육면체 벽돌 건물에 청회색 슬레이트 지붕을 얹었다. 객쩍은 소리 잘하던 아티스트, 시간이 되면 아이들 앞에서 기꺼이 세상에서 제일 웃긴 광대가 되기를 자처하던 갱스부르를 단숨에 홀린 인형 같은 집. 관공서 오른편에 기둥에는 이런 표지판이 붙어 있다. "무용한 길Route Dite Inutile" 지방 도로 쪽으로 다시 내려가다 만난 또 다른 표지판의 글귀가 새삼 놀랍다. "이곳으로 본초자오선이 지나갑니다." 경도 제로. 제인은 런던에서부터 시간 변경선을 죽 내려 그으며 이 집을 구매했던 걸까. 물론 일부러 그러지는 않았을 것이다. 그 어떤 일도 일부러 애쓰며 하지 않는 그녀였으므로 일부러 작정한 일은 아니었을 것이다. 모든 일은 저절로 이루어진다. 도저히 일어나지 않을 것만 같던 일까지.

귀족 가문 출신 속물 자제답게 공자그는 가만가만한 삶을 견디지 못했다. 카페 카스텔Caster이나 플로르Flore에서 그는 종종 영화인이자 광고인, 피에르 그랭블라Pierre Grimblat를 만나곤 했다. 미소가 눈부신 이 사내는 1922년 쇳가루 냄새가 숨쉴 때마다 콧속을 스미는 파리의 생 모르가에서 태어났다. 전쟁이 발발하기 전까지 그곳은 영세한 연마 가공 업체 밀집 구역이었다. 어제부터 나는 도빌까지 들고 온 그의 회고록 『영화를 사랑한 청춘을 찾아서Recherche jeune homme aimant le cinéma』를 비로소 읽기 시작했다. 그가 만든 영화 〈슬로건 Slogan〉을 계기로 제인과 세르주는 사랑에 빠졌다.

1946년 독일군의 압박에 쫓기던 유대계 레지스탕스, 그랭블라는 점령의 혹한기에서 간신히 빠져 나와 하나 둘씩 문을 연 도빌의 노르망디 호텔과 카지노에서 일자리를 얻었다. 말끔한 수트 차림에 유난히 달변가였던 그는 호객을 담당했다. 당시의 풍경을 그는 책에 이렇게 남겼다. "바깥은 썰물, 나는 거대하고 텅 빈 해변을 바라본다. 불과 얼마 전의 현실을 환기하듯, 독일군이 남기고 간 엄청난 벙커가 한쪽에 여전히 놓여 있다. 하지만 이 콘크리트 괴물은 조금씩 알록달록한 페인트로 갈아 입는 중이다. 그중 하나인 분홍색 건물을 나는 기억한다. '세비녜 후작La Marquise de Sévigné'이라는 간판을 단 상점에서는 총안銃眼 사이사이에 사탕을 제법 예술적인 감각을 동원해 진열해 놓았다. 그리고 불과 얼마 전까지만 해도 대포와 기관총을 감추어 두던 이 어두운 공간 너머를 들여다보면 깜짝 놀란 얼굴을 한 사탕 장수 여인을 볼 수 있다. 20년이라는 시간이 흐르고 전쟁의 부조리는 이제 희미한 개념으로만 남는다." 이듬해 벙커

들은 하얗게 칠한 간이 샤워장으로 둔갑하고, 다가올 미래는 베이비 부머의 차지가 될 것이다.

이들 사이에서 제인과 세르주 커플도 프랑스 역사를 이어간다. 그 랭블라가 그랬듯 세르주 역시 전쟁을 겪었다. 제인과 공자그는 전쟁을 몰랐다. 제인은 '스윙' 세대였다. 갱스부르가 벙커를 오르내릴 때, 제인은 몽상에 빠져 있었다. 언더그라운드 일렉트릭 사운드에 맞춰 밤새 춤을 추는 사람들, 에이즈 시대를 살아가는 사람들, 1980년대 초 클럽 르 팔라스Le Palace[9]를 드나들며 밤새 잠들지 못하는 사람들은 제인과 갱스부르라는 두 개의 개체가 보여 주는 세계가 뭔지 완벽하게 이해하고 있었다. 이들 사이에서 갱스부르는 영광의 대상이었다. 투르빌 센트럴 호텔에서 블랑슈 드 노르망디 마지막 잔을 러시아 보드카 못지 않게 차갑게 마시는 지금은 2017년 8월 8일 밤 12시 30분. 바로 이 시간에, 공자그는 카부르 방향 지방 도로 675번을 타고 가다 나무를 들이받아 생을 마감했다. 한 시절이 그와 함께 날아갔다.

9 궁전이라는 뜻을 가진 르 팔라스는 파리 9구에 있는 공연장이다. 현재는 각종 문화 공연이 열리는 곳이지만, 1978년부터 1995년 사이에는 당시 굉장히 유행하던 언더그라운드 문화 전문 나이트클럽이었다. 이곳에 대해 롤랑 바르트는 "이곳은 여느 클럽과는 다르다. 평범하게 흩어진 갖가지 유희가 한데 모이는 독특한 공간이다. 애정을 듬뿍 담은 기념비처럼 보존된 극장은 시각적 쾌락을 안겨 준다. '모던'한 것을 향한 흥분, 신기술이 만들어 낸 새로운 시각적 감각을 향한 탐구, 춤추는 기쁨, 만남의 매력. 단순한 기분 전환이 아니라 축제라고 부를 수 있는 이 모든 게 모여 있는 장소가 바로 여기다."[롤랑 바르트, 「보그 옴므」(1978)]

2. 런던 아가씨, 제인

제인과 세르주에게 피에르 그랭블라는 우연의 연금술사나 다름없
었다. 그는 두 사람에게 가능성의 지평을 열어 주었던 사람이며,
93세의 나이로 생을 다할 때까지 그들을 아꼈다. 그가 없었다면,
제인은 프랑스어를 자기만의 방식으로 재창조할 수도 없었을 것이
며, 〈시크한 속옷Les Dessous chics〉[10] 같은 명곡 또한 빛을 볼 수 없
었을 것이다. 제인은 분명 다른 일을 하고도 남을 만한 재능이 있는
여성이었다. 세르주와 두 딸인 샤를로트, 루가 없었다면 지금과는
다른 사람이 되었을 것이다. 이미 너무나 잘 알고 있는 이 사실들을
제인은 2017년 어느 봄날, 내 앞에 마주 앉아 다시 한 번 확인시켜

10 1983년 세르주와 결별하고 나서 발표한 제인 버킨의 앨범 《베이비 홀로 바빌론에서Baby Alone
in Babylone》에 수록된 곡이다.

주었다.

일흔 살의 제인은 눈부시다. 그녀가 살고 있는 파리의 주택 부엌에서 대학생 스타일 안경을 쓴 제인이 내게 놀란 토끼 눈을 할 때, 나는 돌연 그녀가 피에르 그랭블라에게 느끼는 부채 의식에 대해 깨닫는다. "물론이죠! 정말 엄청난 빚을 졌어요!"

머리를 아무렇게나 빗어 넘긴 제인의 입에서 쏟아지는 외침이다. '세르주'에게 푹 빠진 나머지 생전의 피에르에게 충분히 감사를 전하지 못했던 당시 처지에 괴로워하면서, 제인은 이제라도 진심으로 고마운 마음을 전하고 싶어 한다.

영화 〈슬로건〉은 당시 어린 소녀였던 제인에게 생명과도 같은 사랑을 유혹할 시간을 선사했다. 그랭블라는 2016년 여름에 이미 세상을 떴으니 고맙다는 말을 전하기에는 이미 늦어 버렸을 것이다. 그러나 천성이 쉽게 잊지 못하는 제인은 그가 베풀어 준 일들을 먼지처럼 쉽게 털어 버리지 못한다. 제인을 선택한 두 남성, 세르주와 피에르. 하얗고, 천진난만한 거위를 닮은 아직은 어린, 그러면서 어딘가 도도한 면을 지닌 제인을 둘 중 누구도 소홀하게 대하지 않았다. 그녀의 운동화, 그녀가 입은 나팔바지, 그녀가 지금도 즐겨 입는 군용 재킷, 그녀의 목이 넓은 니트 티는 이브 생로랑 표 원피스 못지않게 고집쟁이 영국 아가씨 제인 B의 스타일로 굳어졌다.

세르주 갱스부르에게 차고 넘치도록 늘 베풀기만 했던 그녀는 다음 말을 쉽게 잊지 못한다. 그 반대 역시 아니라고는 말할 수 없으리라. 제인이 없었더라면 세르주는 당대를 대표하는 대중예술가로 자리매김하기 어려웠을 것이다. 제인 버킨, 이 여성은 너무나 겸손

해서 자칫하면 상대에게 짜증을 불러일으킬 수도 있다.

차분한 사람 제인. 세르주에게 자신이 어떤 역할을 했는지 잘 알고 있으면서도 이제 와 그것을 내세우는 법이 없다. 자신이 선택해 온 일들, 이루어 온 일들에 대해 제인은 언제나 평정심을 유지한다. 제인의 어린 잉글리시 불도그 '돌리'가 코를 골며 잠들었다. 세상 만사를 뒤로 하고 녀석의 넙적한 얼굴에서 나오는 숨결과 숱한 세월이 흘러도 변하지 않을 충직한 마음과 어울리고 싶다.

그렇지만, 제인과 세르주가 세대 차와 국경을 뛰어넘으며 서로 만나게 된 사연을 짚고 넘어갈 필요가 있다. 1968년 겨울로 돌아가 보자. 아주 특별한 봄이 꿈틀거리고 있었다. 접시꽃 빛깔 셔츠를 입은 세르주 갱스부르. 성마른 얼굴로 보아 그의 에고가 고통스러워하는 게 분명했다. 그는 영화 〈슬로건〉의 상대역으로 미국 배우이자 모델 머리사 베런슨에게 맡길 작정이었다. 그런데 당시 45세의 미남 감독 피에르 그랭블라는 덥수룩한 갈색 머리, 터틀넥을 입은 무명의 어린 영국 아가씨를 소개했다. 내 발가락 수준에도 못 미치는 여자를 데려 왔군, 여러 여자를 한번에 후리는 시인이었던 세르주는 분을 이기지 못해 뒤죽박죽 상태가 되었다.

마침 그는 브리지트 바르도에게 버림받은 터였다. 얼마 전 매입한 베르뇌유Verneuil가의 집안을 세르주는 온통 까맣게, 죽음의 색으로 칠했다. 세기의 미녀와 온 열정을 바치며 '86일'을 보냈으나, 미녀는 세르주를 내치고 독일인 거부 남편 군터 작스의 품으로 돌아갔다. 도무지 마음을 달랠 줄 모르는 갱스부르는 영화배우 전문 사진가 샘 레빈이 찍은 브리지트 바르도의 실물 크기 사진들을 벽에 걸

어 두고 차례로 혼자서 음탕한 놀이를 했다. 이 사진은 섹스 폭탄 같아, 이 사진은 플라스틱 인형처럼 완벽해……

패배와 절망감 속에서 마흔 살의 세르주는 스물한 살의 귀여운 영국 아가씨 '잰'[11]을 처음 만났다. 제인으로 말하자면 저 유명한 샹송 〈라 자바네즈〉의 작곡가가 누구인지 전혀 몰랐고, 눈앞에 선 이 남자의 이름을 '세르주 부르기뇽'으로 알고 있었는데, 이는 당시 그녀가 아는 유일한 프랑스 음식 이름이 뵈프 부르기뇽[12]이었기 때문이다. 세르주 부르기뇽이라는 이름의, 지금은 잊혔으나 1962년 〈시벨의 일요일Les dimanches de Ville d'Avray〉로 아카데미 외국어 영화상을 수상한 감독과 헷갈렸다고 볼 수도 없었다. 왜냐하면 제인은 이 감독에 대해서 전혀 몰랐고, 설사 알았다고 해도 당시 그녀에게는 관심 밖의 일이었을 것이다.

제인 버킨은 그 시절부터 스타일이 확실했다. 북유럽 해변을 닮은 눈동자, 중학생처럼 자른 일자 앞머리, 늘씬한 몸, 허리 밑으로 굽이치듯 쭉 뻗은 하체. 팝 아트풍 원피스나 레이스가 주렁주렁 달린 가슴이 깊게 파인 블라우스를 즐겨 입던 제인은 물론 노브라였다. 미소 지을 때면 '복을 부르는 치아'로 불리는 살짝 벌어진 앞니가 훤히 드러났다. 아프리카에서는 벌어진 앞니 사이로 공기가 드나들어 만물이 순환하고 풍요로움을 가져온다는 믿음이 있다고 한다.

11 당시의 세르주 갱스부르가 등장하는 인터뷰 화면들을 유심히 보면 세르주는 제인 버킨을 '잰'이라고 발음하는 것을 알 수 있다. 프랑스 여성 이름 잔느와 제인의 중간쯤 되는 발음으로 짐작된다.

12 Bœuf Bourguignon, 프랑스 부르고뉴 지방의 토속 음식. 냄비에 굵직굵직하게 썬 쇠고기와 레드와인을 붓고 푹 삶아서 먹는다.

귀족 가문의 후손, 제인은 막 핀을 뽑아 던질 준비가 된 수류탄처럼 예민했다. 대화 중에는 예나 지금이나 제인이 하는 말의 행간을 잘 읽어 내는 게 중요하다. 잠깐의 머뭇거림, 뜸, 아무것도 없는 것 같은 순간들이 전부 중요하다. 만일 제인이 귀여운 히피풍 퀼트 비즈백을 들고 다녔다면 지금의 그녀와는 다른 모습이 되었을 것이다. 제인 B의 핵심, 그건 바로 대비와 균열이다.

한동안 제인은 버드나무 가지로 짠 뚜껑 달린 바구니를 들고 다녔다. 그녀가 1스털링인가 2스털링인가를 주고 산 것이었다. 열일곱 살의 제인은 런던 웨스트 엔드 극장가를 어슬렁거리다가 우연히 포르투갈 바구니 노점을 맞닥뜨렸다. 이민자가 손수 짠 작고 둥근 바구니를 통해 제인은 자신이 타고난 상류층의 배경에서 보헤미안적 자유의 상징을 읽어 냈다. 게다가 그녀가 늘 들고 다니는 바스켓 백은 제인에게는 부적과도 같은 인형, 열쇠꾸러미, 십 대 소녀에게 꼭 필요한 것들, 샌드위치, 아이 때부터 애착하던 인형 등을 전부 담을 수 있을 만큼 넉넉했다. 그로부터 얼마 후 제인은 한 가정의 엄마가 됐다.

1968년 5월 중반, 피에르 그랭블라가 런던에 있던 제인 버킨을 파리로 데려왔고, 미니 스커트를 입은 영국 여성을 프랑스 역사의 표본(이민자 가정 출신 가수, 러시아계 유대인, 경계에 선 음악적 취향)인 갱스부르에게 소개했다. 이로써 낡은 것과 새것이 결합하는 흥미진진한 시대가 열리고, 서로 엮이기 시작했다. 청바지, 운동화, 제임스 딘 스타일의 하얀 면 티가 '틴에이저'들의 평상복이 된다. 소년들은 머리를 기르고 소녀들은 남방에 넓은 벨트를 차고 겁쟁이 조무래기들에

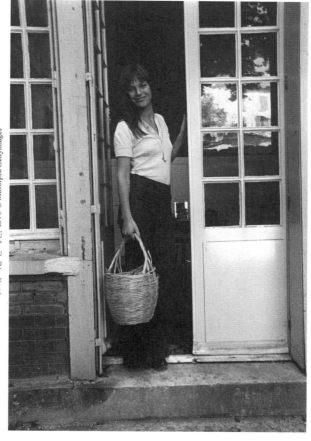

바스킷 배을 든 제인, 1970 © Mirrorpix/Gettyimages

게 비웃음을 날리며 오토바이 뒷자리에 올라탄다. 그렇지만, 가수 실비 바르탕Sylvie Vartan[13]의 노래 〈소년처럼Comme un garçon〉(1967)에도 나오듯 사랑하는 사람의 품에 안길 때 소녀들은 다시 아이가 되고, '그가 더 이상 곁에 없을 때는 망연자실한다'. 이들의 사랑에는 지속성이 없었다.

바야흐로 영화관에서는 드골파 프랑스인들이 '장 미네르, 샹젤리제, 전화: Balzac 00 01'[14]이라고 적힌 광고판을 꽉 채운 2차 세계대전 이전의 풍자 만담가들의 광고를 보면서, 좌석 안내원이 버드나무 바구니에 '사탕, 카라멜, 아이스케이크, 초콜릿'을 가득 담고 나타나기만을 기다리던 시절이었다.

1963년, 이 지극히 프랑스적인 세계를 처음 만났을 때 제인 버킨은 열일곱 살이었다. 프랑스식 교육은 영국의 젊은 부르주아 층에게 필수 항목이나 다름없어서 버킨의 부모님은 딸을 파리로 보내 몰리에르의 언어를 배우도록 했다. 하지만, 제인의 말을 들어 보면 이 시도는 그다지 성공을 거두지 못한 것 같다. "'배드 스펠링', 난독증이 있어서 철자를 매번 틀렸어요. 영어도 빵점, 프랑스어도 빵점을

13 실비 바르탕은 불가리인 아버지와 헝가리인 어머니 사이에서 불가리아 수도 소피아에서 태어났으며, 현재까지 65개의 앨범을 통해 1500여 곡을 발표하여 4천만 장 넘게 판매한 1960~1970년대 프랑스 인기 샹송 가수이자 배우다. 〈소년처럼〉은 실비 바르탕이 1967년 발표한 같은 이름의 앨범에 수록된 곡으로 프랑스뿐 아니라 이탈리아, 벨기에에서도 큰 인기를 끌었다. 앞서 설명한 가수 조니 할리데이와 연인 관계였다.

14 장 미네르는 프랑스 영화관에 처음으로 광고 영화를 도입한 인물이다. 장 미네르가 제작한 광고의 끝에는 언제나 "장 미네르, 샹젤리제, 전화: 발자크 00 01"이라는 글귀가 서명처럼 따라다녔는데, 이는 1938년부터 장 미네르의 광고 에이전시가 자리 잡은 샹젤리제 거리 79번지라는 주소와 전화번호(Balzac 00 01)를 의미한다.

맞으니까 결국 학교를 그만두라지 뭐예요."

올곧은 집안의 딸 제인은 모든 생활 수칙들을 잘 알고 있었다. 상류층 자제들만 참석하는 무도회를 위한 '초급' 교육 과정에서 제인은 올바른 가문의 신랑을 만날 수 있는 두세 가지 기본 예절을 배웠다. 프랑스어가 나아질 기미가 없자, 대신 제인은 트러플 초콜릿 만드는 법을 배워 점수를 만회하기도 했다. 파리에 도착한 제인과 다른 영국 귀족층 자제들은 란느Lannes 대로 67-1에 있던 퓌제Puget 백작부인 집에서 하숙을 했다.

"전부 여섯 명인가 일곱 명이었는데, 영어로만 대화했어요. 왕가의 후손이라는 사실을 확실히 증명할 수 있는 남자들하고만 외출이 허락되었고, 당시 파리에서 제일 고급 레스토랑이었던 막심즈Maxim's에서 식사를 했어요. 당시 저한테는 꽤 귀여운 남자친구가 둘 있었는데, 그중 한 명이 프랑스인이었죠. 그 남자가 홀아비였나 아니었나는 알 바 아니었어요. 열여섯 살짜리가 꿈꾸는 사랑이라는 건 어쨌든 괜찮아 보이는 사람을 다시 만나는 거였으니까! 그리고 우리 오빠와 가장 친하게 어울리던 영국 배우도 한 사람 있었는데, 이 두 사람과 함께라면 오후 외출을 허락받을 수 있었죠. 함께 불로뉴 숲으로 가서 카누를 타는 게 전부였어요. 그러고는 퓌제 부인 집으로 돌아왔어요."

당시 란느 대로 1층에 살던 여성이 바로 에디트 피아프였다는 걸 철부지 영국 소녀는 알 턱이 없었다. 에디트 피아프가 사망하자 수많은 인파가 대문 앞에 몰렸다고 기억하지만 그때의 제인은 이유를 알지 못했다. 세르주 갱스부르야 두말할 나위 없이 다른 예술가들과

함께 에디트 피아프의 집 앞에서 그녀의 관을 향해 고개를 숙였겠지만, 제인은 이 세계에 대해 문외한이었다. 이 무렵 일기장에 그녀는 바람이 불어 치마가 훌러덩 말려 올라가는 바람에 가터벨트가 보여서 짜증이 났다, 라고 썼다. 또 란느 대로를 지날 때면 행인들이 "저, 여자애. 프랑수아즈 아르디 아냐!" 하며 쑥덕거렸다, 라고도 썼다. 기분이 나쁘지 않았다. 아르디라면 제인도 알고 있었다. 바야흐로 프랑스 사람이라면 호리호리한 파리지엔느 가수가 부른 노래 〈모든 소년과 소녀들Tous les garçons et les filles〉을 모를 리가 없는 시절이었다. 아르디의 앨범은 백만 장 넘게 팔렸고, 그녀의 애인이자 사진작가 장 마리 페리에의 도움으로 아르디는 팝의 아이콘 대열에 들어섰다. 제인도 예외는 아니어서 아르디의 음반을 샀다. 런던으로 돌아간 지 다섯 달이 흐른 어느 날, 제인은 잡지 『보그』를 뒤적이다가 장장 열다섯 페이지에 걸쳐 실린 아르디의 사진을 다시 보게 된다. 미국 사진가 윌리엄 클라인의 작품이었다.

1965년, 파리 16구의 프랑스인들은 영국 소녀들의 외모를 두고 험담을 아끼지 않았다. "경주마처럼 전부 멋없이 길쭉길쭉하기만 한데다 번들번들한 머리카락을 벨벳 머리띠로 대충 묶고 다니는 애들. 가짜인지 진짜인지 알 수 없는 진주를 박은 목걸이와 귀걸이를 달고 다녀. 자주색 투피스, 무릎 밑 스커트, 모카신, 에르메스 백이 한 세트이듯이, 걔네들 스타일은 하나같이 똑같아."

버킨의 말을 빌리자면, 전부 그렇게 따분한 스타일이었다. 반란을 조장하는 것 또한 '칠이 약간 벗겨진' 한심한 하이힐을 신은 '옷 못 입는다고 소문난 영국 애들'이었다. 하지만, 아직까지는 잘못 재

단된 청치마, 어딘가 이상해 보이는 스웨터를 조금 어색해했다. 진정한 반란은 2년 뒤, 성냥개비처럼 비쩍 마른 모델 트위기[15] 스윙잉 런던[16]의 등장으로 시작되었다. 고작 18세의 중성적인 소녀들이 디오르를 고급스럽고 점잖게 빼 입은 30대 모델들을 물리치고 '중저가 패션 세계'를 만들어 냈다.

이제 유일한 대세는 '브리티쉬 스타일'. 다른 것은 중요하지 않았다. 낭만주의는 프랑스인들 사이에서 여전히 사랑 이야기, 연인, 첫눈에 반하는 사랑, 그리고 이별 등의 노래로 절절히 불렸다. 1961년, 프랑스의 모든 젊은이는 우상 조니 할리데이와 금발의 실비 바르탕에게 열광했다. 당대 최고 남녀 가수 사이에 피어난 로맨스는 십 대 세대의 우상이나 마찬가지였던 잡지 『안녕 친구들Salut les copains』을 통해 알려졌다. 사회학자 에드가 모랭Edgar Morin은 이 세대를 가리키는 décagénaire, 즉 '십 대'라는 단어를 처음 사용했는데, 1962년 나시옹Nation 광장에서 그 유명한 콘서트가 열린 바로 다음날 『르몽드』에 기고한 기사에서 '예예yéyé'라는 단어를 고안한 사람 역시 에드가 모랭이었다. 십 대들은 예쁘고 유명한 십 대 가수들에게 열광

15 Twiggy, 본명은 레슬리 로슨. 영국의 모델 겸 배우, 가수로 활동했다. 활동명 트위기는 몸무게가 50kg도 채 안 나가 잔가지처럼 연약하다는 뜻으로 지어진 것으로, 어린아이 같은 중성적인 몸매와 그녀가 입은 초미니 스커트는 새로움을 추구하던 1960년대의 분위기에 완벽하게 부합해 '1966년의 얼굴'이라 불리며 패션계에서 큰 인기를 모았다.

16 Swinging London(신나는 런던 또는 스윙하는 런던)은 1960년대의 역동적이었던 런던의 모습을 가리키는 말로, 1965년 잡지 『보그』의 편집자 다이애나 브릴랜드의 말 "지금 이 순간 런던은 세계에서 가장 역동적이고 멋있게 스윙하는 도시이다"에서 비롯되었다. 같은 해 말 미국 가수 로저 밀러는 〈잉글랜드 스윙스England Swings〉라는 곡을 히트시켰고, 1966년 4월 15일자 『타임』에서는 Swinging London을 특집 기사로 다루기도 했다.

했다. 조니 할리데이가 입대하자 실비 바르탕은 연인을 면회하러 다녔다. 갱스부르 일가가 혹독하게 겪은 전쟁의 상처를 조니와 실비는 알지 못했다.

한편 감독 그랭블라는 한때 자신을 고뇌하게 했던 실연의 아픔을 영화로 만들고 싶어 했다. 로랑스라는 여성과 불륜 관계에 빠졌던 그는 제풀에 로랑스를 버렸으나 시련의 상처에서는 좀체 벗어날 수가 없었다. 이런 경험을 바탕으로 쓴 영화 〈슬로건〉의 시놉시스는 초보적인 수준에 그쳤다. 이야기는 이렇다. 광고 영화감독 세르주 파베르제는 베니스 광고제에서 대상을 거머쥐고, 아내(앙드레아 파리지)는 임신 중이었는데●, 세르주는 어느 날 사심도 열등감도 없는 영국 아가씨와 열정적인 사랑에 빠진다. 피에르 그랭블라는 "야생초 로랑스를 닮은 여주인공을 찾아 파리, 로마, 마드리드, 뮌헨으로 찾아 헤맸지만" 허탕만 칠 뿐이었다고 회상했다. 런던에서 배우를 찾아 볼 요량으로 장차 영화 〈엠마뉘엘〉의 메가폰을 잡게 될 사진작가 쥐스트 잭킨에게 도움을 요청하고, '첼시에 사는 친구이자 영화감독 휴 허드슨의 스튜디오에서' 캐스팅을 기획했다. "당시 버트 배커랙의 음악이 한창 유행이었다. 우리는 실패한 사랑에 대한 노래 〈I'll Never Fall in Love Again〉을 틀어놓고 지원자들을 한 명 한 명 들여 보냈다." 오전엔 아무 수확이 없어서 그랭블라는 그대로 파리로 돌아가야 할 판이었다. 오후가 다 지나갈 무렵 그는 점점 불

● 영화 시나리오 집필 당시 세르주 갱스부르의 아내 프랑수아즈 판크라치 역시 임신 중이었다.

안해지기 시작했다.

　배우 헌터들은 오전 작업을 마치고 킹스로드의 식당 '알바로'에서 늦은 점심을 먹었다. "바로 그 순간, 친구와 점심을 먹고 있던 헝클어진 긴 머리를 대충 빗어 넘긴 소녀가 눈에 들어왔다. 감이 왔다! 나는 오디션을 권하는 메모를 웨이터를 통해 전달했다. 그녀의 대답. '안 그래도 오후 4시에 오디션 볼 거예요.' 바로 그 자리에서 나는 그녀가 바로 내가 찾던 모범 답안이라는 확신이 들었다." 그 소녀의 이름이 제인이다. 샐쭉한 표정의 제인은 자신의 젊음을 인식하지 못하나 그렇다고 완전히 무신경한 것도 아니었다. 그녀가 바로 세계적인 작곡가 존 배리와 얼마 전 이혼한 바로 그 제인이라는 사실을 그랭블라는 알 턱이 없었다. 그리고 케이트라는 딸을 하나 두고 있다는 것도 몰랐다. 제인의 프랑스어 실력이 형편없는데도 그랭블라는 제인을 프랑스 영화에 덥석 캐스팅했다. 예쁘기도 했지만, 어딘가 재미있는 구석이 있어서, 였다고 그랭블라는 회상한다. "카메라 오디션을 진행하기 전에 그녀의 흰 다리를 두고 이렇게 자극해보았다. 다리가 휘었는데 구태여 드러내고 다니는 심리는 도대체 뭔가? 제인이 대꾸했다. 다리야 뭐 교정하면 되죠. 수술비만 대주신다면." 가뜩이나 호리호리한 허벅지 사이가 서로 맞붙지 않고 쩍 벌어진 채로 무릎까지 이어지는 제인의 하체는 모든 세대 여성들이 처음에는 민망하게 여기다가 이내 부러워하게 되는 결점 아닌 결점이었다. 훗날 마침내 제인의 매력에 눈을 뜬 세르주는 제인의 다리를 두고 세상에서 제일 완벽한 다리라고 말했다.

　'다루기 좋은 악기' 같은 신인들을 선호한 그랭블라로서는 금상

첨화였다. 그랭블라는 "제인은 안토니오니 감독의 영화 〈욕망Blow-Up〉[17]에서 패션 사진을 갖겠다고 친구와 서로 다투는 씬에서 고작 2분 동안 등장했다"라고 말하는데, 그가 지나치게 단순화해서 말한 면이 있다. 영화 〈욕망〉은 아르헨티나 소설가 훌리오 코르타사르의 미로와도 같은 단편 소설 「악마의 침Las babas del diablo」에서 영감을 얻어 만든 매우 중요한 영화다. 제인 버킨은 '유럽 영화 중에서는 최초로 체모를 드러낸 X 등급을 받지 않은 영화'로 평단의 극찬을 받은 이 영화에서 유난히 눈에 뜨였다. 이탈리아 감독 역시 런던에 새로운 바람이 불고 있음을 충분히 알아챈 것이다.

사실, 영국에서는 계급 혁명이 일어나는 중이었다. 방방곡곡에서 몰려 온 서민들의 억양은 이제 세련됨의 대명사가 되어 엄숙주의를 고수하던 BBC 방송국마저 휩쓸었다. 그 시절 영국을 휩쓴 돌풍을 떠올리며 제인은 여전히 달가운 기색을 감추지 않는다.

"저는 그때 북쪽 지방 출신 존 배리의 목소리에 푹 빠져 있었어요. 패션 사진들을 보면 코크니 억양, 즉 혼종 언어가 얼마나 유행이었나를 알 수 있죠. 혁명 때문에 전에 없었던 모종의 오만함, 하지만 이미 알고 있었다는 우쭐함이 등장했어요."

제인은 트러플 초콜릿을 만드는 재능뿐 아니라, 스윙잉 런던 스타일, 모델 트위기와 진 슈림프턴Jean Shrimpton[18], 더 후The Who, 킹

17 미켈란젤로 안토니오니 감독이 1966년 영국, 이탈리아, 미국 합작 영화로 만든 〈욕망〉은 이듬해 칸 영화제에서 황금 종려상을 수상했다.

18 '스윙잉 런던'의 대명사 진 슈림프턴은 세계적인 패션 모델 중 한 명으로 2012년 「타임」 선정, 역사상 가장 영향력 있는 패션 아이콘 100명 중 한 명으로 선정되기도 하였다.

크스, 더 스몰 페이시스The Small Faces, 롤링 스톤스 등 프랑스령도 영국령도 아닌 배 위에 설치된 해적 방송 라디오 캐롤라인Radio Caroline에서 흘러나오는 록 음악 등 이 도시의 상징을 십분 드러내는 스타일을 제대로 소화하는 재능 또한 타고났다. 런던은 성적 해방, 평화와 반핵 운동을 주장하는 청춘들을 꿈꾸게 하는 도시였다. 오스트리아 성과학자 빌헬름 라이히로부터 '굴레 없이 누리자'라는 슬로건을 빌려 온 런던의 청춘들은 나체를 즐기고 마약을 일삼았다. 섹스를 윤리와 연결하는 시대는 이제 끝났다. 모던하다는 것, 그것은 누군가와 망설임 없이 동침하는 것이다.

패션 디자이너 메리 퀀트Mary Quant는 새로 장만한 차, 미니 쿠퍼 1000에서 영감을 받아 해방의 액세서리라 불리는 미니스커트를 발명했다. 광부 집안의 딸로 태어나 이제 막 도입된 무상 예술 교육의 수혜자였던 메리는 학업을 마치고 1955년 킹스로드에 숍을 열고 인테리어를 산업 디자이너 테렌스 콘랜Terence Conran에게 맡겼다. 메리 퀀트는 미니스커트에 이어 플라스틱 우비, 초미니 스커트, 메이크업 박스, 핫팬츠 등을 차례로 런칭했다. 메리 퀀트에 대한 오마주는 프랑스 가수 로랑 불지Laurent Voulzy가 부른 노래 〈메리 퀀트〉에서도 엿볼 수 있다. 그는 마른Marne 강가에서 '플라토닉한 여자들이' 키스를 보낸다고 가사에 썼다.

그러나 어느 날 / 메리 퀀트가 / 대량학살을 저질렀지. / 얌전하기
그지 없는 소녀들의 치마를/ 싹둑 잘라 버린 거야. / 팝 스타일 짧은
치마가 / 온 세상을 뒤흔들었어. / 이 재봉사가 내 인생도/ 송두리째

바꿔 버렸지. / 이 손바닥만 한 것이 내 인생을 바꾸었어. / 나는 이 가장 조그만 치마를 정말로 사랑한다네.

1964년 어느 날, 『데일리 메일Daily Mail』에 '따라잡고 싶은 1964년 의 여성 50인'라는 제목으로 실린 사진 속에서 니코, 마리안느 페이스풀, 제인 버킨, 훗날 제인의 둘도 없는 친구가 된 사진작가 가브리엘 루이스 등의 모습을 확인할 수 있다. 반년 후, 제인은 존 배리가 음악 감독을 맡은 뮤지컬 〈패션 플라워 호텔Passion Flower Hotel〉 오디션에 참가했다. 제인의 회고에 따르면 가브리엘도 함께였지만, 가브리엘은 오디션에서 떨어지고 열기로 들끓는 웨스트 앤드의 피크위크 클럽Pickwick Club의 디제이가 되었다고 한다. 얼마 후, 제인은 존 배리와 결혼했고, 가브리엘 루이스는 배우 마이클 크로퍼드[19]와 결혼했다.

존 배리와 마이클 크로퍼드의 이름은 1965년 칸 영화제 황금종려상 수상작 〈여자를 유혹하는 요령The Knack ... and How to Get It〉의 엔딩 크레딧에서도 확인할 수 있다. 그로부터 2년 뒤, 안토니오니 감독의 〈욕망〉은 황금종려상을 수상하고 칸 영화제가 개최되는 크루아제트가의 포스터에 처음으로 제인의 얼굴이 등장한다. 세르주 갱스부르를 만났을 때, 버킨은 존 배리와의 쓰디 쓴 결혼 생활을 마무리하고 정신적으로 바닥 상태였다. 유명인 남편이 제인 자신보다 두 살 어린 친구와 바람 피운다는 사실을 알게 된 제인은 딸 케이트를

19 영국의 배우이자 가수. 뮤지컬 〈오페라의 유령〉의 팬텀 역으로 유명하다.

품에 안고 한밤중에 집을 나왔다. "섹시한 애였으니까요. 난 걔 발가락에도 못 미친다는 걸 진작에 알고 있었어요"라고 제인은 이제 와서 웃으며 말한다. 그렇지만 초미니 스커트를 입고 늘씬한 다리를 드러낸 제인에게는 거부할 수 없는 매력이 있다. 마침내 자신의 상대역으로 이 영국 아가씨를 받아들인 세르주 갱스부르는 머지 않아 그녀가 존 배리의 전처였다는 걸 알게 되는데, 존 배리가 세계적인 작곡가이자 오케스트라 지휘자라는 사실에 심지어 황송해했다고 한다. "내가 그 유명한 음악가의 인생을 이용한 셈이죠. 효과가 있긴 했어요." 제인이 또 웃는다.

오스카 음악상을 다섯 번이나 수상한 작곡가 존 배리는 누구였던가. 1933년에 태어나 2011년 사망한 그는 테런스 영 감독이 연출하고, 숀 코너리, 우르줄라 안드레스가 출연한 〈007 제임스 본드〉 시리즈 첫 번째 〈007 살인번호〉의 음악을 맡았다. 〈007 위기일발〉, 〈007 골드핑거〉 등 제임스 본드 시리즈 중 총 열 편의 음악을 담당하기 전, 배리는 우선 몬티 노먼이 작곡한 〈007 제임스 본드〉 주제 음악을 편곡했다. 이후 〈아웃 오브 아프리카〉, 〈늑대와 춤을〉, 〈미드나잇 카우보이〉, 〈체이스The Chase〉, 〈커튼 클럽The Cotton Club〉[20] 등 유명한 영화뿐 아니라 애니메이션 영화 〈마다가스카르〉의 음악을 만들었다. 거부할 수 없는 재즈 선율, 낭만적 멜로디가 더해진 현악 앙상블 등 존 배리는 그야말로 영화 속에서 음악과의 폭 넓은 오케스트라를 꿈꾼 갱스부르의 눈에 에이스 카드와도 같은 존재였다.

20 한국에서는 〈카튼 클럽〉이란 제목으로 1990년에 비디오로 출시됐었다.

서른한 살의 존 배리와 사랑에 빠졌을 때, 제인은 열아홉 살 미성년이었다. 미숙아로 병약하게 태어난 제인은 가족들의 지극한 관심을 받고 성장하다가, '조금만 잘못해도 영국 전체를 멸망시킬 아이'라는 질타를 서슴지 않던' 엄격한 기숙 학교로 보내졌다. 이 시기에 제인은 두 가지 역설적 욕망, 누군가를 실망시키는 게 두려우면서도 깜짝 놀라게 하고 싶은 두 가지 욕망을 키워 갔다. 그녀는 또한 자유로운 영혼이었다. 레스터 광장에 있는 나이트클럽 '애드 립' 승강기 안에서 제인은 아주 우연히 존 배리와 마주쳤다. 얼마 후 기숙사에 사는 여섯 명의 소녀와 처녀성에 대하여 그린 뮤지컬 〈패션 플라워 호텔〉 오디션에서 두 사람은 다시 만나게 된다. 그리고 몇 달 동안 제인 버킨은 런던 프린스 오브 웨일스 극장 무대에서 매리 로즈 역을 연기한다. 가슴을 앞으로 쭉 내밀고 "I must / I must increase my bust(반드시 가슴을 키워야겠어)"를 노래하며 무대에 오르는 제인은 유난히 월등해 보였다. "아직 가슴이 없어서 가슴이 생기길 소망하며 노래하는 여학생 역할이었어요."

한편 존 배리는 망가질 대로 망가진 상태였다. 막 이혼을 했고, 아이가 둘 있으며, 그중 한 명은 스웨덴 베이비 시터 울라 라슨과의 사이에서 태어났다. 사춘기 소녀 제인은 그토록 재능 있고 멋있어 보이는 남자로부터 수많은 경쟁자를 제치고 선택받았다는 사실에 우쭐해졌다. 그를 향한 제인의 순정은 이렇게 싹텄고, 존은 그런 제인을 흰색 E 타입 재규어에 태우고 다녔다. "사랑해요, 사랑해, 존." 보닛 위에서 살살 기어가듯 운전석으로 향하며 속삭이는 제인. 천성이 구김살 없는 제인은 우수를 타고난 이 사내에게 웃음을 선사

했다. 아더 펜 감독의 〈체이스〉에 쓸 오케스트라를 지휘하는 존의 모습에서 제인은 구스타프 말러를 보았다고 했다.

그러나 일종의 계약 같은 이 커플의 생활은 만족과는 먼 것이었다. 제인은 까다로운 존을 위해 아침마다 삶은 달걀이 제대로 익었는지 일일이 확인하고, 어느 날엔가 눈이 참 작다고 존에게 지적당하고 나서부터는 배게 밑에 아이라이너를 하나씩 넣어 두지 못하고는 잠들지 못했다. 치아 교정기를 낀 그녀에게 존은 경주마와 한 침대에 드는 기분이라고 구시렁대기도 했다. 제인은 점점 주눅이 들고 자존감도 잃어 갔다. 그러다 덜컥 임신을 했을 때, 존은 이미 다른 여자를 만나고 있었다. 1967년 4월 8일, 케이트 배리가 태어났지만 아기 아빠는 너무 바빠서 아기와 산모를 보러 잠시도 들를 수가 없었다. 제임스 힐 감독의 〈야성의 엘자〉로 아카데미 상을 두 개나 석권한 직후였다. 이 무렵 제인은 비로소 미망에서 깨어났다. 2014년 제인과 가브리엘 크로포드가 함께 펴낸 책 『제인 버킨 *Attachments*』에는 바로 이 당시 사진이 한 장 들어 있다.

"가브리엘의 딸 루시의 세례식이 있던 날이었어요. 내가 루시의 대모여서 빠질 수 없는 자리였는데, 케이트가 자지러지듯 울다 못해 내 얼굴에 대고 구토까지 했어요. 그런 우리 모녀에게 존 배리는 단 한 마디도 안 건넸고. 뭐, 지극히 영국적인 오붓함이라고 해야 할까요……."

그리고 얼마 후, 이혼 서류에 잉크도 마르기 전에 남자는 젊은 애인 제인 시디Jane Sidey를 데리고 할리우드로 떠났고, 제인 버킨의 가슴은 무너져 내렸다.

"우리 부모님이 자식들 앞에서 얼마나 너그러우셨냐면, 단 한 번도 '진작부터 그럴 줄 알았다'고 말씀하신 적이 없었어요. 대신 이렇게 한 마디 하셨어요. '집으로 돌아오렴.'"

『가디언』에서 제인은 이렇게 고백한다. 하지만 제인은 유명해지고 싶었다. 배리가 사라지고 갱스부르를 만날 차례가 됐지만, 갱스부르는 혼자가 아니라 유령을 달고 왔다. 전쟁이 마침내 끝나고 모두가 행복하던 시절이었건만, 1960년대의 아이콘 브리지트 바르도(BB)의 유령을 데리고 온 것이다. 갱스부르가 겁도 없이 덤벼든, 그의 새 연인이 어루만져 줄 낯선 세상은 어땠을까?

3. 제트족

: 1960년대 상류층, 브리지트 바르도에게 열광하다

대중의 손가락질을 받았다가 부활에 성공한 BB는 1960년대 중반 프랑스를 로맨스와 섹스, 키스의 나라로 변화시켰다. 절정기 시절 그녀는, 감독 루이 말과 함께 두 명의 리베르타도레스(해방자, BB와 잔 모로)가 허리를 잔뜩 조이고 나오는 영화 〈비바 마리아!Viva Maria!〉를 찍고부터 엄청난 성공 가도를 달렸다. 브리지트 바르도는 뭐니뭐 니해도 육체 해방의 아이콘이었다. 움직임을 가만히 지켜보고 있자 면 정신줄을 놓쳐 버리기 십상인 몸짓과 숭고한 동작에 "거기에다가 미성년자 같은 다리와 엉덩이를 지녔다"라고 갱스부르는 말했다.

1965년 12월, 200킬로그램짜리 트렁크를 밀며 브리지트가 뉴욕 JFK 공항에 도착했다. 그때부터 브리지트가 타고 온 에어 프랑스 보잉 707기는 '비바 마리아!'로 불리기 시작한다. 구름처럼 몰린 미 국 기자들 앞에, '키 167센티미터, 몸무게 53킬로그램'의 프랑스 여

성이 '플렛 캡에 장 부켕이 디자인한 꿀색 벨벳을 입고' 내렸다, 라고 이브 비고Yves Bigot는 전기 『브리지트 바르도, 세상에서 가장 아름답고 스캔들이 많은 여인*Brigitte Bardot, la femme la plus belle et la plus scandaleuse au monde*』에 적었다. 브로드웨이에서 첫 영화를 찍을 때는 팬 5천여 명이 거리를 점령했다고 한다. "자유 연애에 대해서 어떻게 생각하세요?"라는 질문에 그녀의 대답은 간단 명료했다. "연애하는데 생각은 왜 하죠?" 다음날 『뉴요커』의 헤드라인은, '바르도, 즐기면서 사는 말괄량이 아가씨'였다.

앤디 워홀은 브리지트에게서 '남성들을 성적 도구로 다루고, 마음에 들어서 애인 삼았다가 쉽게 내다 버리는 진정한 현대 여성 중 한 명'을 발견하고 그녀는 이 말을 기꺼이 인정한다. 자신에게 이 같은 교훈을 가르쳐준 것은 바딤[21]이었다고 브리지트는 1996년에 발표된 자서전 『이니셜 B.B.*Initials B.B.*』에서 고백한 바 있다.

바딤은 늘 말했다. "프랑스에서 내연녀를 거느린 남자는 돈
주앙이고, 내연남을 거느린 여자는 창녀"라고. 어느 날 갑자기
이제 이런 사고를 완전히 끝낼 때가 되었다고 누군가 내 귀에 대고
속삭이는 소리가 들렸다. 창녀가 되지 않고도 한 남자의 인생을

21 로제 바딤Roger Vadim(1928~2000). 프랑스의 영화감독, 영화 제작자, 영화 각본가, 작가, 배우, 언론인이다. 브리지트 바르도의 첫 번째 남편으로도 알려져 있다. 1950년 두 사람이 처음 만났을 때 바딤은 22세, 브리지트 바르도는 16세였다. 2년 뒤 12월, 브리지트 바르도가 18세가 되자 두 사람은 정식 결혼식을 올린다. 4년 뒤, 바딤이 감독을 하고 브리지트 바르도가 주연을 맡은 영화 〈그리고 신은… 여자를 창조했다Et Dieu... créa la femme〉가 개봉했다.

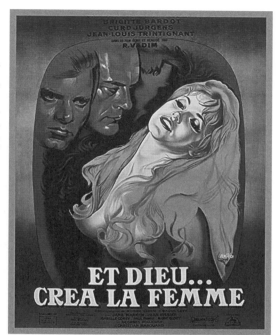

이끌어 줄 수 있는 여성의 모습을 내가 최초로 보여 주었다고
생각한다…….

 1960년대 초반의 프랑스는 다분히 감상적이었다. 브리지트 바르
도는 장 페라Jean Ferrat가 작곡하고 클로드 드레퀴즈Claude Delécluse
가 작사한 이자벨 오브레Isabelle Aubret의 노래 〈햇살 아래의 두 아이
Deux enfants au soleil〉를 흥얼거리며 감상에 젖었다.

바다는 쉼 없이 자갈을 굴리고, 헝클어진 머리로 그들은 서로를
바라보네. 소나무, 모래, 백리향이 해변을 적시네. 두 사람은 말없이
서로를 바라보네. (…) 마치 그들을 떨리게 하던 그때의 순수함이
다시 시작되듯. 이 경이롭고 멋진 사랑의 여행 앞에서.

대중은 『파리 마치』와 『프랑스 수아르』, 『주르 드 프랑스Jours de
France』 등의 대중문화 전문지를 걸신 들린 듯 읽었고, 라디오 뤽상
부르[22]와 이후 RTF(Radiodiffusion-télévision française) 방송국의 거물
제작자 부부, 마리티와 질베르 카르팡티에가 제작한 토요일 저녁 버
라이어티 쇼에 열광했다.

감각적이고 효율적으로 일하는 데 능숙한 제작자 카르팡티에 부
부는 다양한 직업군들에게는 장인으로 통했는데, 특히 세르주 갱스
부르가 젊은 시청자들에게 노출되기까지는 이들 제작자 부부의 공
이 컸다. 〈마리티와 질베르 카르팡티에의 쇼〉의 인기는 가히 하늘
을 찌를 정도였다. 특히 연말 쇼에는 갱스부르와 바르도, 그리고 나
중엔 세르주와 제인 등 스타 커플들이 총출동해 일거수일투족을 보
여 주곤 했다. 은박 재킷을 입고 비스트로에 가고 택시 기사와 농담
을 주고 받는 세르주. 특유의 천진한 미소로 세르주의 괴상한 행각
을 최대한 누그러뜨리는 제인. 두 사람의 사랑과 그 과정이 일말의
과시도 거짓도 없이 단순하고 담백하게 전파를 타곤 했다.

22 Radio Luxembourg, 프랑스의 상업 라디오 방송이다. 1933년 설립됐으며 1966년
RTL(Radio Télé Luxembourg)로 이름을 바꾸었다.

당시, 화제의 중심은 불임 때문에 이란 국왕으로부터 일방적으로 이혼 통보를 받은 소라야Soraya 왕비였다. 그녀에 대한 기사는 하루가 멀다 하고 신문 1면을 장식했는데, 훗날 다이애나 왕비에 대한 기사조차 이때의 기록에 비하면 새 발의 피였다. 영국 왕실의 인기 역시 넘을 수 없는 벽이었다. 1965년, 엘리자베스 여왕은 비틀스를 버킹엄 궁으로 초청함으로써 왕실의 협약을 깨뜨렸고, 여왕의 막내 동생 마거릿 공주와 피터 타운센드의 은밀하고 열정적인 뉴스는 온 세상 사람들의 심장을 쫄깃하게 했다. 그도 그럴 것이 비행사이자 2차 세계 대전의 영웅이기도 했던 피터 타운센드는 평민 출신의 열여섯 살 연상녀와 결혼한 유부남이었다.

이탈리아 영화 〈돌체 비타La dolce vita〉[23]의 파장이 로마에서부터 서서히 번지기 시작하면서 당시 사람들은 이제 돈 주앙을 플레이보이라고 바꿔 부르기 시작했다. 마르첼로 마스트로야니, 아니타 에크베르그, 아누크 에메 등 루키노 비스콘티의 영화 속 인물들은 하나같이 미남미녀였다. 이들은 매일매일 클럽을 전전하며 쾌락을 좇는데, 바로 이 영화에서 '파파라치'라는 단어가 탄생했다. 생 트로페에서는 연일 축제가 열렸다. "이런 풍토는 1960년대 말, 온 국민이 지중해로 여름 휴가를 떠나 썬텐을 즐길 여유가 생겨나자 비로소 끝

23 1960년 개봉한 이탈리아와 프랑스의 합작 영화로 페데리코 펠리니가 감독을 맡았다. 상류 사회의 퇴폐적 실상을 순수한 청년 신문 기자의 눈으로 파노라마 형식으로 구성하며 문명 비판, 현대인의 정신적 위기, 구원의 문제를 그린 명작으로 평가받는다. 하지만, 개봉 당시에는 카톨릭 교회와 이탈리아 정부의 거센 비난을 받기도 했다. 이 영화에서 상류 사회의 여인들을 좇는 사진 기자를 뜻하는 '파파라초'가 '파파라치'라는 보통 명사로 굳어졌다. 1962년 칸 영화제 황금 종려상과 아카데미 영화제 의상상을 수상했다.

을 보았다"라는 게 '파파라치의 왕' 리노 바릴라리Rino Barillari의 설명이다. 경호원과 카메라 플래시, 광고 업자와의 거래 등 예전과는 확연히 달라진 요즘 모습에 그는 망연자실한 모습이었다.

1960년대 초호화 상류층들, 전용 제트기를 소유한 이 보헤미안 족은 브리지트 바르도를 열렬히 환호했다. 왕가 사람들, 그들과 가깝게 지내는 이들 중에는 지휘자 헤르베르트 본 카라얀과 모델 출신 젊은 아내, 믹 재거의 전처 비앙카 재거, 비스콘티의 연인이자 영화계의 '앙팡 테리블' 헬무트 베르거도 있었다. 이스마일파 아사신의 이맘이자 세계적으로 손꼽히는 거부이며 탁월한 승마 선수 '알리 칸'도 빼놓을 수 없다. 전쟁이 끝나갈 무렵 알리 칸은 미국 가십 칼럼니스트 엘자 맥스웰의 주선으로 미국 배우이자 댄서 리타 헤이워드를 소개받아 결혼하지만 1953년에 이혼한다.

1957년 베네치아의 호텔 다니엘리Danieli에서 성대한 연회를 연 사람도 엘자 맥스웰이었다. 그리스 선박왕 오나시스와 프리 마돈나 마리아 칼라스도 이 자리에 참석했는데, 동성애로 유명한 엘자 맥스웰이 마리아 칼라스를 유혹하였으나 헛물만 켠다. 연회가 끝나고 오나시스는 길이가 99미터에 달하는 자신의 유람선 '크리스티나 O'에 칼라스와 지오반니 메네기니 부부를 초청해 항해하다가 마침내 칼라스를 차지했으나, 케네디 대통령의 미망인 재키 케네디를 만나고는 다시 내쳐 버렸다. 모나코에서는 대공 레니에 3세와 미국 여배우 그레이스 켈리 사이에 딸 캐롤라인이 태어나 플래시 세례를 받으며 성장한다. 엘자 맥스웰은 스타라는 직업에 대해 이 같은 기준을 제시했다. "스타란, 제 사이즈 블라우스를 입지 못할 때 시작되었다

가, 제 사이즈 스커트를 걸치지 못할 때 끝나는 법이다." 다른 세상에서 온 제인 버킨은 이런 기준 속에서 더욱 빛을 발했다.

상류층은 한계를 모르고 번성했다. 이들은 스포트라이트를 따라 이동하고 여가란 무엇인가에 대한 지평을 만들어 나가며 생을 한껏 누린다. 스위스 그리종 장크트모리츠Saint-Moritz의 스키장, 특히 크레스타Cresta 클럽은 이들이 즐겨 찾는 곳이었다. 봅슬레이 대회가 이곳에서 개최되고 멤버들은 금단추 여섯 개가 달린 더블 정장을 상으로 받았다. 크레스타 클럽은 그들만의 정신과 유머 감각을 겸비했고, 코르빌리아Corviglia 스키 클럽에서 모일 때도 있었다. 엄선된 150명의 멤버가 매년 이곳에서 가장 아름답고 운동 신경이 좋으며 모두에게 사랑받는 '달빛 여왕moonlight queen' 선발 대회를 열었다. 오마 샤리프가 파라 디바Farah Diba[24]와 스위스의 기숙 학교를 다니던 이란 '샤'(왕)에게 기분을 전환하게 해 준 곳이 바로 여기였다. 중계인은 특히 금발 여성들을 선별해 국왕에게 데려가는 일을 맡았고 이렇게 선발된 여성들은 테헤란의 힐튼 호텔에서 사교계 인사들과 만나고 얼마 지나지 않아 기존의 허물을 벗고 에메랄드와 사파이어로 잔뜩 치장했다. 스위스에서 중계자는 '캐비어를 통째로 준비하고' 주인들을 맞았다고 독일 영화감독 자비네 카르본이 만든 다큐멘터리 영화 〈1960년대의 제트족La Jet-Set des sixties〉에서 증언했다.

오늘날 '타블로이드'라고 부르는 지면은 이처럼 정도를 벗어난 사

24 파라 팔라비라고도 한다. 모하마드 레자 팔라비의 세 번째 아내로서, 이란의 왕비이자 황후였다.

랑 이야기를 갈망하고 '뷰티풀 앤 리치'한 사람들의 무절제한 생활에 열성적이었다. 1966년 어느 날, ORTF사의 피에르 라제라프 Pierre Lazareff, 피에르 데그로프Pierre Desgraupes, 피에르 뒤마예Pierre Dumayet 등 일명 '피에르 삼총사'가 제작한 TV 연예 정보 프로그램 〈1면 5단Cinq colonnes à la une〉[25]의 특종은 스타들의 사생활에 목마른 시청자들을 충격에 빠뜨렸다. 브리지트 바르도가 라스베이거스에서 오펠 가문의 상속자이자 억만장자, 그리고 플레이 보이로 소문난 군터 작스와 비밀 결혼식을 올린 것이다. 2011년 5월, 알츠하이머를 이겨내지 못하고 군터 작스가 스위스 그슈타드에서 자살하자, 작가 앙리 장 세르바Henry-Jean Servat는 『파리 마치』에 이렇게 썼다. "프랑스 스타 중에서도 대스타, 드골 공화국의 현신, 브리지트 바르도가 프랑스 대혁명 기념일인 7월 14일에 케네디 대통령 동생 소유의 전용기를 타고 미국 땅까지 날아가 독일 대부호와 '영어로' 결혼식을 진행했다는 소식은 온 국민을 충격에 빠뜨렸다. 또한 생트로페의 황금기에 벌어진 세부 사항들은 사람들을 낭만적이고 소설 같은 이야기의 극단으로 몰고 갔다."

〈1면 5단〉의 다소 유치한 톤은 특히 인상적이었다. "우리가 두 사람의 결혼식 장면을 보여 주는 유일한 매체라는 점이 행복합니다. 자, 7월 14일 라스베이거스의 상황입니다. 네바다주 판사 앞에서 8분 있었고 7달러를 썼다고 하죠."

25 신문 1면 5단 기사라는 뜻으로, 1959년부터 1968년까지 방송되었으며 대중적인 인기를 끌었다.

무성 영상 속에는 들러리 무리, 증인들, 친구들, 그리고 선을 넘는 포토그래퍼들이 등장하고 피에르 데그로프의 중저음이 이어졌다.

"안타깝군요."

"아하… 두 사람이 약속의 대답을 했어요, 영어로! 'Yes'라고 했네요… 들려오는 소식에 따르면 두 사람이 원래 식을 올리고 싶어 했던 날짜는 7월 7일이었다고 합니다. 하지만 당사자들이 원하는 날짜보다 일주일 늦게 하는 것도 나쁘진 않아 보이네요."

보랏빛 원피스를 입은 브리지트와 감색 상의에 하얀 바지를 입은 군터 작스는 샴페인을 마시고 가볍게 입을 맞춘 다음 카지노로 향했다. "그런데 그때 돈을 안 가져갔지 뭐예요. 3일 동안 눈 한 번 못 붙여서 정신이 없어서 그랬나……. 기자들을 따돌리느라 비행기 좌석도 가명으로 예약했어요. 나는 모르다 부인, 그리고 그이는 세어로."

바르도가 들려주는 오프 더 레코드. 모든 게 군터 작스의 연출이었다. 그는 친구들과의 내기 결과로 바르도와 결혼한 거라는 루머가 떠돌았다. 다시 말해 바르도는 사냥 전리품일 수도 있었다.

비밀리에 여행을 진행했다지만, 로스앤젤레스에는 이미 한 무리의 기자들이 기다리고 있었다. 커플은 거짓말을 적당히 둘러대며 비버리힐스 호텔로 향하는 척하고는 에드워드 케네디의 제트기에 올랐다. 비행기 안에는 어마어마한 크기의 백장미 부케가 놓여 있었다. 이들의 결혼은 거의 국가적 사안이었다. "군터 작스 부인, 그녀에게 매우 잘 어울리는 이름입니다. 하지만, 그 어떤 이름인들 그녀

에게 어울리지 않을 수가 있을까요." ORTF에서 흘러나오는 목소리는 감격에 젖어 있다. 로맨스 소설은 계속된다.

"행복은 계속됩니다. '어디로 가고 싶어?' 군터가 말합니다. '타이티 섬', 브리지트가 대답합니다. 바로 그날 저녁부터 사생활은 사라지고, 신혼여행은 하늘에서 지속됩니다. 가장 아름다운 아침 풍경이 있는 곳으로 여행을 떠나는군요."

이는 다름 아닌 비행기 내 창 너머로 타히티 섬을 바라보는 비둘기처럼 사랑하는 두 남녀가 있는 풍경이었다. 두 사람 모두 타이티 꽃목걸이를 걸었다.

작스가 친구 피콜레트와 리나가 운영하는 그슈타드의 레스토랑에서 처음 BB를 만났을 때, 그는 소라야 공주와의 관계로 이미 유명 인사가 되어 있었다. 독일 남자와 생트로페 여인이 마주치는 순간부터 매 순간은 전설이 되었다. 레스토랑에서 나온 두 사람은 각자의 롤스로이스를 나란히 몰면서 노래 클럽 파파가요Papagayo로 향했다. 생트로페의 고급 호텔 라 퐁슈La Ponche에서 첫날 밤을 보내고 나서부터 연인들은 하루가 멀다 하고 만났다. 우리는 이미 테크니컬러 시대에 들어섰다. 은막의 스타와 플레이보이의 열정은 A부터 Z(1년 동안의 행복과 1969년의 이혼)까지 전부 필름에 담겨 남겨질 것이다.

군터는 어중간함을 모르는 사내였다. 어느 날 저녁 식사를 하다가 그는 브리지트에게 파란색(사파이어), 하얀색(다이아), 붉은색(루비) 팔찌 세 개를 한꺼번에 선물하며 청혼했다. 그녀가 독일에 있는 군터의 저택을 찾았을 때 『파리 마치』는 일거수 일투족을 기사로 썼다.

브리지트가 가족 소유의 저택을 찾았다. 멀미 나는 바바리아 지방의 숲과 사냥 전리품 한복판에서 재단사들이 그녀에게 그 지역 민속 의상을 맞추어 주고, 브리지트는 그걸 입고 가문 소유의 대지를 거닐었다.

결혼 후에도 군터는 여전히 플레이보이의 삶을 버리지 않았다. 헬리콥터를 타고 라 마드라그La Madrague 저택을 향해 수천 송이의 붉은 장미를 뿌리는 이벤트를 하면서도 그는 줄기차게 바람을 피웠고, 두 사람은 이렇게 각자의 인생을 살아갔다. 1967년, 브리지트는 세르주 부르기뇽Serge Bourguignon[26] 감독의 영화 〈세시르의 환희À cœur joie〉 촬영을 위해 로랑 테르지에프Laurent Terzieff와 함께 런던, 스코틀랜드 등지로 떠났다.

갱스부르와 작스에게는 두 가지 공통점이 있었다. 브리지트 바르도라는 여성과 그림이 그것. 도박꾼 군터는 현대 미술의 중요한 컬렉터로, 아르만, 세자르, 살바도르 달리, 이브 클랭 등이 그의 친구였다. 군터는 일찌감치 루치아노 폰타나Lucio Fontana나 미켈란젤로 피스톨레토Michelangelo Pistoletto 등 이탈리아 아르테 포베라Arte Povera[27]를 사들였다. 작스는 생트로페의 호화로운 타워 팰리스 호텔에 아파트를 한 채 소유했는데, 그곳은 다시 말하면 문화에 관한 조

26 프랑스 영화감독. 〈시벨의 일요일〉로 유명하다.

27 1967년 이탈리아의 미술 비평가이며 큐레이터인 제르마노 첼란트에 의해 만들어진 용어로 '보잘것없는' 재료들을 의도적으로 활용한 미술을 말한다. 이 미술 운동은 첼란트가 이탈리아 아방가르드의 부활을 주창하며 시작되었고, 1967년에서 1972년까지 로마와 토리노를 중심으로 전개되었다.

예가 남다른 플레이보이를 위한 팝아트의 성전이었다. 2012년 그가 사망하자 그의 컬렉션은 런던 소더비 경매장에서 5억 1200만 유로에 팔렸는데, 그중 3700만 유로는 워홀이 그린 바르도 초상화 가격이었다(소요 비용 포함).

1975년 군터는 마침내 앤디 워홀에게 주문한 전처의 초상을 손에 넣었다. 1959년 미국 패션·인물 전문 사진작가 리처드 애버던이 찍은 바르도의 얼굴 사진(풍성하게 흐드러진 머리칼, 도톰한 입술)에서 자극받은 이 뉴요커 예술가는 장장 8년에 걸쳐 여덟 점의 유화 시리즈를 완성했다. 그 자신도 바르도의 매력에 흠뻑 빠져서였는지 그림 속 브리지트 바르도는 무결점 그 자체였다.

바르도와 작스의 파경에 결정타가 된 것은 도를 넘은 조명이라고 말해도 과언이 아닐 것이다. 이 불행의 집행자는 칸 영화제였다. 1967년, 군터는 자신이 제작한 영화 〈바툭, 죽어 가는 아프리카 Batouk, l'Afrique se meurt〉를 칸 영화제에 선보이고 싶어 했다. 장 자크 마니고가 감독을 맡은 상당히 실험적인 이 다큐멘터리 영화는 아프리카의 네그리튀드Négritude[28] 문제를 다루었다. 에메 세제르와 상고르의 시가 드문드문 삽입되어 영화 자체는 딱히 나쁘다 할 게 없으나 아쉽게도 이렇다 할 매력은 없는 영화였다. 시나리오 공동 집

28 세네갈의 레오폴 세다르 상고르, 마르티니크의 시인 에메 세제르, 프랑스령 기아나의 레옹 다마스가 속해 있던 단체에 의해 1930년대 프랑스에서 발달한 문학과 정치 운동. 흑인이라는 사실을 인식하고 흑인으로서의 고유한 운명, 역사, 문화를 수용할 것을 주제로 한다. 상고르와 세제르는 네그리튀드의 두 가지 길을 제시하고 발전시켰는데, 하나는 흑인의 독창적이고 고유한 문화를 부정하는 백인들에게 맞서 흑인 문화와 예술의 고유한 뿌리 찾기, 다른 하나는 아프리카 흑인에 대한 지배를 영속화하려는 제국주의에 맞선 해방의 수단 되기가 그것이다.

필자는 우루과이 화가 카를로스 파에스 빌라로Carlos Páez Vilaró였다. 1960년대는 탈식민주의와 팝 이국주의를 발견한 시기였고 세르주 갱스부르 역시 이 같은 흐름에 빠져 있었다. 타고난 카멜레온 세르 주는 1964년 나이지리아 출신 바바툰드 올라툰지Babatunde Olatunji[29] 와 남아프리카 공화국 태생 미리엄 마케바Miriam Makeba[30]를 프랑스 샹송에 접목하여 앨범《갱스부르 퍼커션》[31]을 발표하기도 했다. 이 같은 성향은 특히 그의 노래 〈컬러 카페Couleur Café〉와 가수 프랑스 갈France Gall[32]의 웃음 소리가 싱그러운 〈가여운 롤라Pauvre Lola〉에 서 확인할 수 있다.

칸 영화제 측은 BB와 함께 참석한다는 조건으로 영화 〈바툭〉을 폐막작으로 상영하는 데 동의했지만, 브리지트에게 칸 영화제는 혐 오의 대상이었다. 내키지 않았음에도 브리지트는 소위 '남편을 향한 사랑'을 내세워 참석을 수락하고 금발에 검은 정장을 입고 칸에 등 장했다. 군복 차림의 경찰들이 부부를 에워싸자 분위기는 급속하게 히스테릭해졌고 군중이 모여들어 사방은 폭동을 방불케 하는 상태 가 되었다. 그 와중에 바르도는 세르주 갱스부르의 친구인 미셸 시

29 나이지리아 타악기 연주자. 1960년에 타악기의 폴리리듬을 강조한《열정의 드럼 Drums of Passion》이라는 앨범을 냈다.

30 마마 아프리카Mama Africa로 칭송되는 남아프리카 공화국의 가수로, 反 아파르트헤 이트(흑인 차별 정책) 활동을 벌인 흑인 인권운동가이기도 하다.

31 1964년 10월에 출시한 갱스부르의 여섯 번째 공식 앨범. 보사노바, 나이지리아 음 악, 재즈와 프랑스 샹송을 접목한 앨범으로 평가 받는다.

32 작사가인 아버지, 파리나무십자가 소년합창단의 공동 창설자인 할아버지의 영향을 받 은 프랑스 갈은 16세 때 세르주 갱스부르가 작곡한 노래 〈그렇게 바보처럼 굴지 마Ne sois pas si bête〉를 발표, 정식으로 가수 활동을 시작했다.

몽에게 트로피를 시상했다. 1967년 여름, 미셸 시몽이 출연한 영화 〈이 대단한 할아버지Ce sacré grand-père〉의 음악을 갱스부르가 맡았더랬다. 음악 속 노래 가사는 이렇다. "골치 아프게 생각할 것 없어 / 다정한 키스를 나눌 줄만 알면 돼."

시상이 끝나기 무섭게 바르도는 레드 카펫에서 연기처럼 사라져, 그 후로 두 번 다시 칸에 모습을 드러내지 않았다.

1967년, 영화 〈첼시 걸즈Chelsea Girls〉 프로모션 차 프랑스를 찾은 앤디 워홀은 생트로페의 바 '고릴라'에서 바르도-작스 부부를 만나 라 마드라그(생트로페에 있는 바르도의 별장)에 초대받았는데, 그는 현실과 상상의 엄청난 괴리를 절감하며 입을 다물지 못했다고 한다. 어떻게 만인의 연인 브리지트 바르도가 평범한 가정 주부처럼 손님들을 맞이할 수 있는 건지? 그녀는 아담한 집에서 파티 피플들을 맞이하고 손수 대접하며 살고 있었기 때문이다.

사실, 바르도는 몸무게를 걱정하며 먹은 것을 토해 내고 단식이 곧 용기로 간주되는 세상의 허위에 단 한 번도 동조한 적이 없었다. 바르도는 이 정신 나간 세상을 본인의 의지에 따라 맨발로 훌쩍훌쩍 뛰어 넘은 여성이었다.

이 같은 여성상은 곧 갱스부르의 차지가 된다. '마이너 예술가', 스스로를 추남이라 여기는 유대계 연예인 갱스부르. 그가 승승장구하던 독일인에게서 이 눈부신 여성을 빼앗는다. 이제 브리지트는 갱스부르를, 강렬하다는 말보다 더 강렬하게 사랑할 차례가 되었다.

4. 바르도와 갱스부르

"남자들은 복잡하다"라고 자서전 『이니셜 B.B.』에서 브리지트 바르도는 고백했다. 남자들은 그들이 만들어 낸 '바르도'와 사랑을 나눈다. 하지만 이 '바르도'는 진짜 바르도가 아니다. 바르도의 것이라고 굳게 믿은 손목과 발목은 전부 사람들이 만들어 낸 바르도의 것이었다. 바르도는 엄연히 할리우드 산업 번성기에 활동했지만, 앤디 워홀이 유명세를 떨치던 그 시기에 바르도는 제대로 평가받지 못했다. 프랑스가 그 진가를 채 알아 보지 못한 '보석'을 발견한 사람은 바르도의 표현을 빌리자면 '게으름과 무심함, 무기력의 혼합물' 같은 갱스부르였다. 금수저와는 거리가 먼 갱스부르는 여배우 바르도에게서 불복종의 아이콘을 발견했다. 러시아계 유대인이자 난민 가족 출신인 가난한 음악가는 피갈 거리를 배회하며 저녁 일감을 기다리던 피아니스트 아버지를 보면서 밥벌이의 고단함이 뭔지 잘 알고 있었다.

두 사람의 눈이 마주친 건 언제였을까. 1967년 10월 어느 저녁 모임에서 세르주 갱스부르와 브리지트 바르도가 테이블 밑에서 서로의 손을 붙잡게 한 신비한 자석 같은 힘의 정체는 과연 무엇이었을까. 바르도는 이렇게 썼다. "그건 끝날 수 없고 끝나지도 않을 도발적 결합, 중단도 통제도 불가능한 감전 같은 것"이었다고. 사실 두 사람은 1959년 미셸 부아롱Michel Boisrond 감독의 영화 〈저와 함께 춤추실래요?Voulez-vous danser avec moi?〉에서 스치듯 만난 적이 있었다. 그 후, 세르주는 〈슬롯 머신Appareil a sous〉, 〈내 마음에 드는 이에게 나를 드리리Je me donne à qui me plait〉 등의 노래를 작곡해 브리지트에게 건넸으나, 당시 둘 사이에는 무관심이 흘렀을 뿐 이렇다할 불꽃은 일지 않았다.

1967년 가을, ORTF 방송국에서 카르팡티에 부부가 제작하는 그해의 크리스마스 특집 〈바르도 스페셜〉를 구상하기 위해 갱스부르는 바르도와 재회했다. 남들과는 색다른 일을 꾸미고 싶었던 갱스부르는 브리지트 부부가 사는 파리 폴 두메가의 집으로 곡을 선보이러 가서 〈할리 데이비슨Harley Davidson〉을 피아노로 연주했다. "그 사람 앞에서 감히 노래할 엄두가 나지 않았지. 그 사람이 쳐다볼 때면 나를 꼼짝 못하게 만드는 뭔가가 있었어. 수줍은 무례함이랄까, 기다림, 초라한 오만함의 부스러기 같은 것, 딱히 꼬집어 말할 수 없는 이상한 극과 극, 지독하게 슬퍼 보이는 얼굴 위로 상대를 비웃는 듯한 한쪽 눈에는 냉소와 눈물 고인 눈동자 같은 것이 있었다." 바르도는 갱스부르의 연주를 들으며 모터사이클을 즐기는 자기 모습을 상상해 보기도 했다.

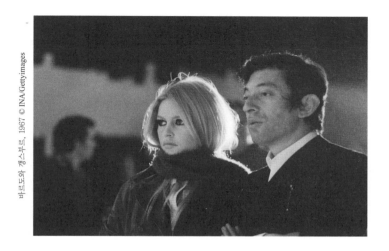

"그렇지만 목구멍에 말이 탁 걸려서 한 마디도 제대로 부를 수가 없었어. 음정은 자꾸 틀리고 종부성사할 때 주기도문을 암송하는 사람처럼 그 사람이 쓴 오만방자한 가사를 자꾸 버벅대기만 했지."

샴페인 돔 페리뇽이 흘러내리고 얼음이 녹아 내리도록 연습은 계속됐다. 두 사람은 함께 저녁을 먹다가 마침내 서로를 부둥켜 안고 세르주가 좋아하던 러시아 스타일 카바레 '랍스푸틴'에서 그 밤을 마무리했다. 날벼락 같은 사랑이었다. 그날 이후 의상, 스타일, 벌거벗은 브리지트가 포장지 속에서 포즈를 취한 삼 레뱅(Sam Lévin)과의 사진 촬영 등 그 모든 걸 갱스부르가 담당하게 되었다. 11월 1일 두 사람은 〈사샤 쇼〉[33]에 선보일 노래 〈코믹 스트립Comic Strip〉, 〈보니 앤 클라이드Bonnie and Clyde〉를 차례로 만들었다. 차이나 칼라 셔츠

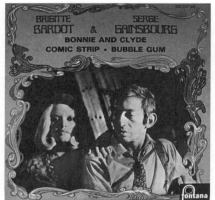

〈보니 앤 클라이드Bonnie and Clyde〉(1968) © Fontana

와 검정 양복을 입고 영국풍 댄디 신사처럼 꾸민 세르주와 공상과학 만화 영화 속 주인공 바르바렐라를 연상시키는 갈색 가발, 넓은 망토, 검정 롱부츠, 분홍 컴비네이션을 입은 브리지트. 딱, 뚝, 붐! 두 사람은 함께 〈코믹 스트립〉에 들어갈 의성어를 연습했다. 〈보니 앤 클라이드〉 뮤직비디오에서도 두 사람은 함께 등장했다. "세르주가 브리지트를 엄청 좋아하는 게 보이네요!" 50년이 흐른 지금 당시의 뮤직비디오를 보던 제인 버킨은 이렇게 말했다. 질투의 기색은 전혀 없었다. 갱스부르는 바르도의 천성을 바꿀 수 있을까?

브리지트 바르도는 숱한 연인과 남편을 거쳤다. 그녀의 첫 남편

33 Sacha Show, 사샤 디스텔이 진행한 ORTF 방송국 TV 쇼. 1963년부터 1971년까지 방송했다.

은 로제 바딤이었다. 처음 만났을 때 브리지트는 열여섯 살, 바딤은 스물두 살이었다. 두 사람을 떼어 놓으려는 바르도 부모님의 노력은 사춘기 소녀 브리지트의 자살 기도만 부추겼을 뿐이다. 열여덟 살이 되던 해, 결국 부모님은 딸에게 두 손을 들었다. 당시는 스물 한 살을 성년의 나이로 규정하던 시절이었다. 하지만 바딤은 바르도를 자신의 영화를 위한 도구로 여겼을 뿐이다. 이후 브리지트는 영화배우 자크 샤리에Jacques Charrier와 결혼하고, 기타리스트 사샤 디스텔과 불 같은 사랑에 빠졌다가 질베르 베코Gilbert Bécaud, 장 루이 트랭티 냥Jean-Louis Trintignant 등 유부남들과 연달아 스캔들을 일으켰다.

바르도는 이미 눈부시고 찬란한 빛 속에 있었고, 갱스부르는 집요하게 빛을 찾고 싶어 하지만 아직 찾아 내지 못한 사람이었다. 1967년 말 바르도는, '베아트리스'라 불리던 프랑수아즈 판크라치와 부르조아식으로 이미 재혼을 해 두 아이 나타샤와 폴을 둔 갱스부르와 사랑에 빠져 파리 사람들 모두를 놀라게 했다. 하지만, 당나귀 귀를 한 갱스부르가 온갖 '미남'들의 전유물에다가 저 유명한 독일 플레이보이와 결혼한 세기의 미녀의 마음을 얻었다는 사실은 오히려 신빙성 없는 찌라시로 축소되어 두 사람은 미디어의 침묵을 오히려 즐기는 처지가 되었다.

브리지트와 폭풍우 같은 사랑의 밤을 보내며, 세르주는 에로틱한 열정의 결정체와도 같은 노래 〈사랑해… 아니, 난Je t'aime... moi non plus〉[34]을 만들었다. '갱갱'과 '브리브리'의 녹음은 1967년 12월 10

34 제목의 '사랑해'와 '아니, 난' 사이에 말줄임표가 있는 것은 이 노래가 두 남녀 사이의

일 파리 바클레이 레코드 스튜디오에서 진행되었다. 반주는 이미 런던에서 녹음을 끝냈고, 이제 두 사람의 목소리를 얹을 차례였다. 첫번째 시도는 나쁘지 않았으나 어딘지 차갑고 감정이 없었다. 다음 날, 녹음실에서는 전날과는 사뭇 다른 풍경이 펼쳐졌다. 녹음 기사가 조명을 낮추자 두 사람의 사랑 놀음이 시작되었다. "1미터쯤 간격을 두고 우리는 손을 꼭 잡았어. 녹음 기사들이 지켜보는 가운데 욕망과 쾌락을 속삭이면서 세르주가 내게 했던 사랑의 말들을 흉내내는 게 좀 쑥스럽긴 했지. 다 연출이었어."

필립스사의 음악 프로듀서이자 예술 감독, 클로드 드자크는 저서 『샹송은 덫에 걸렸을까?*Piégée, la chanson?*』에서 그날 일을 이렇게 상기했다.

나는 두 사람을 거의 밤 10시까지 기다렸다. 마침내 검정색 택시를 타고 허겁지겁 도착한 두 사람, 노래에서처럼 서로 미치게 사랑하는 두 사람은 스튜디오까지 이어지는 긴 복도를 난파선처럼 표류했다. 이 모습만으로도 충분히 아름다운 그림이었다. 녹음이 시작되자, 두 사람은, 아하, 오로지 음악과 말의 옷만 걸치고 신기루처럼 리듬을 탔다. 실제로 술에 취했던 터라 녹음은 그 어떤 라이브보다 더 실감이 났다. 그것은 영원한 순간의 흔적이었다.

대화로 이루어졌기 때문이다. 사랑한다는 여자의 고백에 남자는 난 아니라고 대답함으로써 남녀 사이의 에로틱한 밀당을 보여 준다.

찰나의 영원, 그리고 과묵하고 충직한 친구의 레스토랑인 쉐 레진 느Chez Régine에서 배려 가득한 시선 아래 춤을 추는 두 사람. 12월 12일, 마침내 천둥이 브리지트를 강타했다. 소문을 접한 잡지 『프랑스 디망슈France Dimanche』의 헤드라인은 이렇게 장식됐다. '사랑에 빠진 남녀의 신음 섞인 숨결이 4분 35초 동안 들려 온다.' 스위스에서 이 소식을 접한 군터 작스는 거의 이성을 잃고, 고작 6.5프랑짜리 잡지 하나로 명예가 바닥을 쳤다는 생각에 격분했다. 그 길로 파리로 날아간 군터는 세기의 스캔들을 일으킨 아내를 겁박했고, 겁에 질린 브리지트는 세르주에게 제발 그 노래를 발표하지 말아 달라고 간곡히 애원했다. 그리고 세르주는 사랑하는 여자의 말을 거스르지 않았다. 녹음 원본을 차지하려는 집행관들이 들이닥쳤으나 클로드 드자크가 원본을 이미 감추었으니, 그들이 가져간 것은 복사본에 지나지 않았다. 바르도의 허가를 얻어 〈사랑해… 아니, 난〉의 오리지널 버전이 마침내 출시된 건 1986년이었고, 노래의 판매 수익은 전액 바르도가 세운 동물 보호 협회로 기부됐다. 하지만, 그 사이 버킨의 천사 같은 고음으로 다시 녹음한 뒤여서 그 충격과 인기는 한 발 늦은 셈이었다.

　갱스부르와의 문제를 해결한 독일인 남편은 다시 칼을 빼들었다. 숀 코너리가 출연하고 에드워드 드미트릭Edward Dmytryk이 메가폰을 잡은 일종의 잠뽕 스타일 서부 영화 〈샬라코〉를 찍으라고 아내를 스페인 알메리아로 보내 버린 것이다. BB+007=TNT(폭발물), 샴페인! 군터 작스 머릿속에는 이 같은 방정식이 이미 자리 잡았다. 하지만 그의 기대와 달리 영화는 폭삭 망하고 갱스부르와의 이별을

견뎌 내지 못한 브리지트는 점점 더 방탕해졌다. 본인의 매력을 너무나 잘 아는 '미스터 본드'는 나체에 양말만 신고 브리지트를 침대에서 기다렸고, 브리지트는 1초도 망설이지 않고 그의 침대 위로 뛰어들었다. 그 시간 갱스부르는 런던에서 그저 눈물을 흘리며 새 노래 〈이니셜 B.B.〉를 만들었다.

　　허벅지 맨 위까지 그녀는 부츠를 올려 신었네. / 꽃받침 같은 그녀의 아름다움이여.

　　2017년 봄, BB는 생트로페에서 은퇴했다. 현재 남편 베르나르 도르말Bernard d'Ormale은 브리지트를 만나고 싶다는 나의 전화에 그녀가 얼마나 방어적인지 설명하면서 모든 질문은 서신으로 해 달라고 요청했다. 얼마 후 간결하지만 매우 당당한 브리지트의 답장이 날아 왔다. 2017년 봄에 날아 온 편지에서 이제는 우파 정권을 지지하는 노파가 되어 버린 한때 만인의 뮤즈는 세르주와의 관계에 대해 이렇게 밝히고 있다. 내 질문은 이랬다. "당신은 갱스부르에게 무엇을 주었나요?", "그 자신에게 최고의 것.", "당신에게 갱스부르는 어떤 의미인가요?" 큼직하고 동글동글한 바르도의 글씨체는 이렇게 대답했다. "조르주 상드에게 쇼팽이 의미하는 것과 동등한 것.", "제인 버킨은 갱스부르에게 무엇을 주었나요?", "위안." 바르도가 없었다면, 세르주의 인생에 제인도 없었을 것이다. '이테 미사 에스트ite missa est', 그리고 끝.
　　맞는 말이다. 제인과 세르주는 서로를 치유했으며 베네치아, 인

도의 궁전들을 함께 여행했다. 함께 샴페인을 마시고 분홍빛 순수한 솜사탕도 함께 나눠 먹었으며, 그리고 샤를로트를 낳았다. 갱스부르는 이제 웃고 있었다. 그는 제인을 사랑했다. "누군가 (BB라는) 이름을 말하기 무섭게 '황량해지던' 상태에서 그는 마침내 빠져 나왔다. 그의 머리 위로 쏟아지던 별들이 흩어지는 빛처럼 증발했다"라고 『갱스부르 또는 영원한 도발*Gainsbourg ou la Provocation permanente*』에서 이브 살그는 썼다. 그러나 이도 잠시, 간신히 꺼져 가는 시련의 불씨에 영화감독 바딤이 다시 불쏘시개를 들이댔다. 그의 영화 〈돈 주앙 73〉[35]에 뤼시앵 긴스버그(갱스부르의 본명)의 두 여인을 동시에 캐스팅한 것도 모자라, 이들을 한 침대에 들게 한 것이다.

35 〈돈 주앙 73〉이라 불리는 이 영화의 원제목은 〈돈 주앙, 또는 그가 여자였더라면Don Juan ou Si Don Juan était une femme...〉(1973)이다.

5. 세르주와 제인, 배우로 만나다

버킨과 갱스부르는 이제 영화 판에서 엇갈리는 신세가 되었다. 당시 버킨은 누가 봐도 주인공 감이 아니었지만 더 나이가 들기 전에 기회를 잡아야 한다는 강박이 있었던 것 같다. 1968년 봄 무렵, 두 사람의 관계가 언론의 주목을 받았다고 해서 아직 확고하다고는 볼 수 없었다. 68혁명이라는 급속하게 변화하는 정세 속에서 두 사람은 서로를 알아 볼 시간이 있었을까? 파리의 담벼락을 뒤덮은 슬로건들은 서서히 지워져 갔다. 조르주 퐁피두가 TV 광고를 도입하자, "돈 버는 데 인생을 낭비하지 말라Ne perdez pas votre vie en la gagnant" 라는 혁명과 자유의 구호를 "부르생, 부르생 말고는 다른 건 없어도 돼!"라는 TV 치즈 광고가 덮어 버렸다.[36]

36 TV 광고가 처음 등장한 것은 1968년 10월 1일이며, 이는 TV 광고를 도입해 국민

그랭블라는 당대 최고의 광고인이었다. 정복자의 자신만만한 미소를 지닌 그는 광고계뿐 아니라 공주, 여배우, 언론사 사장 딸, 예술인, 화랑 운영자, 혹은 그저 짜증스럽기만 한 여자 등 직업과 신분을 막론하고 여자들을 정복하는 데 일가견이 있었다. 당시 '세계 최고의 미인'으로 불리던 일본 모델 구니코를 포함하여 그는 무려 다섯 번씩이나 공식적으로 결혼식을 올렸다. 소위 밤에 나는 새, 그랭블라는 카스텔 그룹의 일원이었으나 1968년, 페라리를 몰고 커뮤니케이션 그룹 퍼블리시스Publicis를 떠났다. 사장 마르셀 블루스테인 블랑셰Marcel Bleustein-Blanchet가 그를 붙들기 위해 창의력의 보고라 할 수 있는 '아이디어 사무실'을 마련해 주었음에도 그랭블라의 마음은 변하지 않았다.

선택의 기로에 놓인 그랭블라는 누가 봐도 매력적인 이력과 두툼한 인맥 주소록, 그리고 다재다능함을 십분 활용했다. 작가이자 신문기자, 자칭 '생 모르가의 유대인 소년'은 우선 ORTF 방송국에 입사해 문화와 영화 프로그램 〈시사회Avant-première〉를 제작했는데, 이에 대해 영화감독 프랑수아 트뤼포는 '프랑스 영화계의 진정한 보스'라며 극찬을 보냈다. 그랭블라는 유대계 프랑스 이민자 폴란드인 아버지와 오스트리아인 어머니 사이에서 태어났다. 아버지는 파리 11구에서 라디오, 음반, 전자제품 판매상을 운영했고, 유대

들의 TV 시청료 부담을 줄이자는 당시 내무부 장관 조르주 퐁피두의 아이디어에서 비롯되었다. 부르생이라는 마늘과 허브를 섞은 치즈 광고가 시초였는데, 불면증에 시달리던 코미디언 자크 뒤비Jacques Duby가 냉장고에서 치즈를 꺼내 먹으며 '부르생!'을 외치는 내용이었다.

인의 전통 방식과 달리 아들에게 할례를 강요하지 않았으며 이름도 그룬블랏에서 그랭블라로 개명해 주었다. 그리고 높은 의자에 기어 올라가 당대의 명가수 샤를 트레네Charles Trenet의 노래를 기가 막히게 모창하는 아들의 재롱을 구태여 만류하지 않았다.

레지스탕스에 가입한 청년 그랭블라는 무기를 가득 채운 가방을 이리저리 끌고 다니다가 1943년 니스에서 체포되었다. 평소 그가 존경하던 가수 조르주 윌메르Georges Ulmer를 뒤늦게 발견하고 따라가서 사인을 부탁하려다가 민병대가 쳐 놓은 덫에 걸렸다고 한다. 사형 선고를 받은 그는 국경 지역을 관할하던 이탈리아 군들 덕분에 탈주자가 되었고, 프랑스 중부 알리에주에서 나치 정책에 반대하며 유대인을 은신시켜 주던 인물이 용케도 그런 그를 거두어 주었다. 그랭블라는 해방 기간에 생 제르맹 데 프레의 바 앞에서 직접 쓴 시를 낭송하다가 레몽 크노의 추천을 받고 RTF에 입사, 음향 효과를 내는 데 쓸 디스크를 찾거나 팔레 베를리츠palais berlitz 디스코텍에서 음악을 담당했다. 여기서 그는 '자신 못지 않게 굶주린 연수생 뤼시앵 모리스Lucien Morisse'를 만나는데, 훗날 그는 가수 달리다의 남편이자 라디오 방송국 '유럽 1'의 사장이 되었다. 일머리가 있어서 무슨 일이든 척척 알아서 해 내고, 창의력까지 빼어난 피에르 그랭블라는 달변가였다. 생의 한 고비를 넘겨서였을까. 그랭블라는 본인에게 찾아온 기회를 결코 놓치는 법이 없었다.

만일 그랭블라가 에디 콘스탄틴Eddie Constantine을 그의 라디오 방송에 초대하지 않았더라면 영화 〈슬로건〉을 만들지도 않았을 것이고, 제인과 세르주 또한 서로 모르는 사이로 지냈을 것이다. 운명의

손은 레지스탕스 활동을 이유로 미국에서 쫓겨난 로스앤젤레스의 유대인 에디를 프랑스로 불러들였다. 〈시사회〉 방송에 초대 손님으로 출연한 에디는 "당신 정말 내 영화에 대해서 모르는 게 없군. 당신이 직접 영화를 만들어 보는 건 어때?"라며 진행자의 마음을 떠보았다. 이 말이 끝나기 무섭게 그랭블라는 에디 콘스탄틴을 주인공으로 한 영화 작업에 착수해서 꾸역꾸역 힘겹게 촬영을 시작했다.

그리고 또 그를 찾은 우연. 남프랑스 생 폴 드 방스Saint-Paul-de-Vence의 호텔 라 콜롬브 도르에 묵고 있을 때 옆방에는 영화감독 트뤼포가 숙박 중이었다. 이 호텔은 신화적인 장소라고 불려도 손색이 없는데, 이브 몽탕, 시몬 시뇨레Simone Signoret[37]가 처음 만난 곳이 바로 여기였고, 마르셀 카르네 감독이 배우이자 가수 아를레티와 함께 영화 〈저녁의 방문자들Les Visiteurs du Soir〉를 찍은 곳도 이 호텔이었다. 또한 호텔 테라스에는 화가 페르낭 레제의 화려한 모자이크가 남아 있었다. 어느 날, 피에르 그랭블라는 베네치아와 칸에서 교대로 개최되는 국제 광고 필름 페스티벌에 참가했다. 그 무렵 트뤼포 감독은 영화 〈쥘 앤 짐Jules et Jim〉(1962) 마무리 작업이 한창이었다.

"1960년에 개봉한 영화 〈피아니스트를 쏴라Tirez Sur Le Pianiste〉는 그에게 쓴 맛을 남겼다. 이 영화는 바닷가에서 상영되었는데 매

37 프랑스 영화사를 대표하는 배우 중 한 명으로, 아카데미상, 칸 영화제, 베를린 영화제, 세자르상 등 세계 주요 시상식들에서 연기상을 수상했다. 영화 〈꼭대기 방Room at the Top〉으로 아카데미 여우주연상을 수상하면서 아카데미상을 수상한 두 번째 프랑스인이 되었다. 이브 몽탕의 아내였다.

일 저녁 제작자 피에르 브론베르제Pierre Braunberger는 감독에게 전화로 '사블 올론느 해수욕장 관객 열두 명, 투케 해수욕장 여섯 명…' 하며 상황을 보고했다. 불안과 절망에 빠진 트뤼포 감독은 수시로 내게 영화에 대한 조언을 건넸으니, 그를 두고 내 첫 영화의 공동 집필자라고 말해도 과언은 아닐 것이다."

1961년 개봉한 그랭블라의 영화 〈내게 이걸 해 줘Me faire ça à moi〉는 담배 속에 마이크로 필름을 감추고 다니는 스파이에 대한 이야기로, 베르나데트 라퐁, 전직 크레이지 호스Crazy Horse[38]의 무용수 리타 카디약 등이 출연했다. 음악은 미셸 르그랑이 맡았다.

당시 제인 버킨은 고작 열다섯 살이었고, 와이트섬에 있는 어퍼 차이나 스쿨Upper Chine School에서 기숙사 생활을 하는 조신한 학생였을 뿐 파리에서 벌어진 광란의 축제 따위는 아직 모를 때였다. 기숙사에서는 여학생들을 이름 대신 방 번호로 불렀는데 제인의 번호는 '나인티 나인'(99)이었다.

그 시절 담배는 자유의 상징이기도 해서 사람들은 전부 담배를 피웠다. 군 생활 중 P4와 트루프Troupes 같은 군용 담배를 알게 된 세르주에게 이 시기는 죽을 때까지 달고 산 담배 지탄으로 향하기 위한 요람기였다. 자유, 그것은 지붕이 열리는 스포츠카이기도 했다. 영화 〈슬로건〉의 남주인공 세르주 파베르제처럼 운 좋은 몇몇은 트라이엄프나 포드 무스탕을 몰았다. 미국 제트족에게 본체가 휘고 에어백이 없어서 앞유리가 쉽게 깨져 자동차 내부로 쏟아져

38 파리에 있는 카바레. 물랑루즈, 리도와 함께 파리 3대 카바레에 꼽힌다.

들어오는 심카Simca 1000 따위는 똥차일 뿐이었다. 도로 양쪽에 늘어선 포플러 나무와 플라타너스는 다분히 위험했지만, 영화 〈슬로건〉 속에서 거실에 나란히 앉아 주인공 세르주와 에블린(제인)이 서로의 어깨에 머리를 기대고 보던 ORTF 뉴스에서는 가끔씩 반가운 소식이 흘러 나오기도 했다. "올해 여름 휴가 끝물 귀성길 사망자는 2,538명에 그쳤습니다." 절정은 1972년 여름이었으니, 그해 고속도로 사망자는 1만 8천 명에 육박했다.

모든 게 비교적 순탄한 시기였다. 에이전트, 제작자, 투자자, 그리고 감독 들은 알음알음으로 서로를 고용했으며 한번 이 판에 발을 들여 놓으면 누구나 멀티플레이어로 활약했다. 당시 영화감독이던 그랭블라는 이후 문화 공간 투아 보데Trois Baudets의 창립자 자크 카네티Jacques Canetti가 수장으로 있던 필립스사의 예술 감독이 되기도 했고, 바로 거기서 1956년부터 알고 지내 온 친구 세르주 갱스부르를 다시 만났다. 갱스부르는 당시 투케, 파리, 플라주 등지의 카지노 바에서 피아노 연주자로 일했고, 그랭블라는 해수욕장을 주제로 한 여름 르포타주를 만드는 중이었다. '카지노 바 카페 드 라 포레에서 느즈막히 아주 오랫동안 함께 시간을 보냈다. 그 후 세르주는 내 라디오 방송 단골 손님이 되었다'고 하는 그랭블라의 회상. 1960년대 중반부터 두 사람은 위스키 아 고고, 카스텔, 엘리제 마티뇽… 등의 클럽을 전전하며 밤의 파트너로 지냈다.

1966년, 그랭블라는 장편 영화 세 편을 더 만들었다. 당시 그는 로랑스라는 젊은 여자에게 차이고 실연의 아픔에서 여전히 헤어 나오지 못했다. 그의 회고 속에는 영화 〈400번의 구타Les Quatre Cents

Coups〉의 감독 트뤼포가 등장한다.

"프랑수아 트뤼포가 그랬다. '그 여자를 잊는 제일 좋은 방법은 네 얘기를 영화로 만드는 거야. 너 자신을 영화 속 주인공으로 옮기고 나면 그건 더 이상 너의 이야기가 아닌 게 된다'고."

트뤼포의 말을 듣자마자 그랭블라는 세르주 갱스부르를 떠올렸다. 1959년 브리지트가 주인공으로 나온 영화 〈저와 함께 춤추실래요?〉를 통해 영화계를 잠시 스쳐간 가수. 그 후 갱스부르는 〈노예들의 혁명〉, 〈삼손 대 헤라클레스〉, 〈사슬 풀린 헤라클레스〉 등 이탈리아 시대극에 출연하다가 피아니스트, 남작의 손님, 불을 빌리는 남자, 한심한 캐릭터를 등 자잘한 역할을 맡기도 하고 조르쥬 로트너 감독의 〈파샤Pacha〉에서는 노래 〈머저리를 위한 레퀴엠Requiem pour un con〉을 장 가뱅 앞에서 1분 46초 동안 부르기도 했다.

그랭블라의 회상은 계속된다.

"그 당시 우리는 신기하다 싶을 정도로 닮은 구석이 많았다. 나는 100퍼센트 자전적인 영화에 출연해서 내 모습을 투영해 줄 배우를 찾던 중이었다. 이 역할은 세르주에 맞춰서 썼다고 해도 과언이 아니었다. 그의 온화함, 분노, 버릇 없는 천성에다가 내가 만들어 낸 조화로운 색을 입혔다."

그랭블라는 곧 작업에 착수해 미국 감독 멜빈 반 피블스를 시나리오 공동 집필자로 합류시켰다.

"세르주 자체가 말수가 적은 사람이어서 대사는 생략법을 주로 썼다. 덕분에 극도로 간략하게 대사 쓰는 법을 배웠다. (여섯 단어 정도, 절대 스무 단어를 넘지 않게) '희생도 선택도 싫어'라는 식이었다."

1991년, 감독 자신을 닮은 인물, '갱스부르'를 연기하는 세르주 갱스부르의 모습을 브리지트 바르도는 질 베를랑 앞에서 이렇게 묘사한 적이 있었다.

"그는 최고와 최악, 음과 양, 흑과 백 사이를 오갔다. 안데르센, 페로, 그림 동화를 읽으며 꿈꾸던 유대계 러시아인 어린 왕자는 생의 비극적 현실 앞에서 그 자신 또는 우리의 마음 상태에 따라서 감동적이거나 혐오스러운 콰지모도가 되었다."

영화 〈슬로건〉은 졸작이다, 라는 게 대다수의 의견이었다. 『렉스프레스』에 실린 앙드레 베르코프의 평으로 '팝아트와 경구 피임약 세대의 젊음이 느끼는 달콤 씁쌀한 맛'이 유일하게 긍정적인 것이었다. 훗날 사람들은 이 영화에서 다른 장점을 발견하게 된다. 작가이자 전직 광고인 프레데릭 베그베데의 '도입 장면이 보여 주는 패스티시는 광고 영화의 컬트다'라는 평이 이 경우에 해당한다. 한 플레이보이가 기차 침대칸에서 면도를 하려는 순간, 평소 즐겨 쓰는 '발라프르'표 애프터 쉐이브가 보이지 않는다. 그러자 남자는 비상벨을 당겨 기차를 세우고 달려오는 오토바이와 충돌하며, 시골 작은 식품점에서 갖은 난동을 부리다가 마침내 애프터 쉐이브를 손에 넣는다. 그 후 열차 침대칸으로 돌아갔을 때는 한 번도 본 적 없는 미녀가 그를 기다리고 있다. 이 모든 장면들이 영화 〈슬로건〉의 도입부에서 정신 없이 진행된다. "90분 동안 총 90개의 시퀀스가 이어진다. 나 역시 친구 헬무트 뉴튼이나 데이비드 베일리로부터 영감을 받은 것이다"라고 피에르 그랭블라는 말했다.

이 영화에는 광고에 대한 흥미롭고 비평적인 시선 또한 담겨 있

다. 가령 영화 중반, 향수 광고인지 카메라 광고인지는 분명치 않으나 메이킹 필름을 감상하던 광고주들이 던지는 대사는 짐짓 흥미롭다.

"이대로만 나오면 제품은 확실히 부각될 것 같아. 젊은층에게 먹힐 것 같은데."

영화가 진행될수록 광고 스케일 역시 점점 장대해진다. 주유회사 앙타Antar 광고의 경우, 그랑블라는 실물과 똑같은 크기의 세트를 주문 제작해서 베르동 협곡 위, 샤모니 발레 블랑슈vallée Blanche에 매달거나 오스고Hossegor 모래 언덕에 말뚝을 박아 세우는 등 차가 다니지 않는 장소만 골라 프랑스 곳곳에 세웠다가 철수시키기를 반복했다. 해상 전문 목수들이 세트를 해체해 대형 트럭 여러 대에 나누어 싣고 운반했으며, 재즈 합창단이 노래한 회사 슬로건 역시 영화 속에 과감히 삽입됐다. "밤이나 낮이나 앙타를 찾을 수 있지요~"

요즘은 스마트폰이 그렇듯이 당시에는 자동차가 공통의 관심사였다. '틴에이저'들의 우상 제임스 딘은 살리나스 도로에서 포르셰 550 스파이더를 처참하게 망가뜨리고 24세의 젊은 나이에 절명했다. 소설가 프랑수아즈 사강은 애스턴 마틴 DB 마크 III을 몰다가 목숨을 잃을 뻔했으며, 사고 후 병원에서 진통제를 처방받고 나서부터 아편 중독자가 되어 버렸다. 1954년 출간한 『슬픔이여 안녕』 저작권료로 사강은 지붕이 열리는 빨간색 재규어 XK120을 구입해 옹플레르 근처 에크모빌에 있는 그녀의 저택, 일명 '브뢰의 저택'에 갖다 놓았다. 그곳엔 이미 고르디니, 페라리, 마세라티, 뷰익, AC 코

브라 등이 줄지어 서 있었다. 1960년대 알랭 드롱이 비스콘티 감독의 〈표범Le Guépard〉(1963)을 촬영하던 당시에 몰던 페라리 250 GT 스파이더 캘리포니아는 2015년 경매장에서 1억 6300만 유로에 낙찰되었다. 〈슬로건〉에서 세르주와 제인은 트라이엄프 스핏파이어를 타고 아슬아슬한 속도를 즐긴다. 그런데 갱스부르는 운전 면허증도 없었다.

피에르 그랭블라는 소위 '플레이보이'라는 말로 뭉뚱그릴 수 있는 이 시기의 코드를 잘 알고 있었으며, 이는 자크 뒤트롱과 클로드 란츠만의 노래에 이렇게 묘사되었다.

"직업적인 플레이보이가 있지 / 옷은 가르뎅, 구두는 카르빌 / 시내를 가든 해변을 가든 페라리를 굴리지 / 고급 빵집 포숑에 들르듯 카르티에 매장에 들르는 사람."

갱스부르가 유럽 1 방송용으로 만든 이 노래는 특히 낭독 반, 노래 반이라는 갱스부르만의 특이한 형식을 예고하기도 했다.

그랭블라의 영화 속에는 이처럼 과거로의 복귀와 재활용의 예술이 들어 있었다. 가령 그랭블라는 〈슬로건〉에서 자신의 첫 번째 장편 영화 〈내게 이걸 해 줘〉를 재활용한다. 임신한 아내를 두고 바람 피우는 남자에 대한 이야기를 35밀리미터짜리 필름으로 찍은 이 영화에 그는 자신이 만든 주유소 쉘Shell 광고를 슬쩍 끼워넣었다. 클로드 를루슈 감독의 〈남과 여〉를 연상시키는 몇몇 장면도 로맨티시즘을 더하는 데 효과적이었다. 옹플레르 바닷가의 사랑하는 두 남녀는 영화에서처럼 서로를 부둥켜 안고 달려간다. 남자는 크림색 우비에 빨간 스카프를 둘렀고, 여자는 패딩 차림이다.

영화 〈슬로건〉 속 세르주와 제인, 1968
© Sunset Boulevard/Gettyimages

도빌로 돌아오는 길에 자동차 사고를 당해 모든 게 끝나 버린다는 〈남과 여〉의 결말도 〈슬로건〉에서는 다만 반창고와 아스피린, 그리고 과거 세르주와 브리지트가 그랬듯 불륜 관계의 연인들이 병원 관계자에게 '환자 차트를 따로 분리'해 달라고 요청하는 것으로 대체되어 치명적인 비극과는 한발 더 멀어졌다.

이 영화의 특징은 이렇게 설명할 수 있을 것이다. 관객들은 두 남녀 사이에 열정이 탄생하는 과정을 지켜본다. 모든 게 뒤죽박죽 뒤얽히고 모든 게 허구이며 동시에 진실이다. 카메라 앞의 버킨과 갱스부르는 서로의 시선을 게걸스레 삼키고 지붕이 열리는 4L을 타고 샹젤리제를 내달리고 베네치아 운하 위에서 흔들리며 호텔에서 사랑을 나눈다. 그리고 악다구니처럼 싸운다. 제인은 본래의 모습 그대로 킥킥거리면서 울고 아랫입술을 강박적으로 깨물어 관능미를 드러낸다.

영화 속에서 두 사람이 처음 만나는 장면은 그 자체로 개그를 방불케 한다. 광고 대회에서 대상을 받고 승리의 기쁨에 도취한 세르주 파베르제가 호텔 승강기에 오른다. 그때 사람 많은 승강기 구석에서 무언가 낑낑거리는 소리가 들려온다. 승강기가 멈출 때마다 사람들이 하나둘 내리고, 마침내 주인 품에서 답답한 듯 버둥거리는 털이 덥수룩한 강아지와 그 강아지를 안은 젊은 여자가 모습을 드러낸다. 미니스커트를 입은 채 버드나무 가지로 짠 바구니를 들고 유유히 걸어가는 여자. 그러고는 아무일도 일어나지 않는다.

사랑이 이루어지려면 우연의 힘이 필요한 법이다. 영화 〈슬로건〉에서 그것은 운하 위를 떠다니는 배들의 향연이었다. 행커칩 대신

카네이션을 꽂은 광고인 세르주 파베르가 미국 여성과 함께 보트를 타고 베니치아 섬 주변 관광객을 위해 정비되지 않은 날것 그대로의 장소들을 샅샅이 찾아다니고 있다. 그에게는 클로드 를루슈의 〈남과 여〉와 같은 사랑 영화를 찍겠다는 계획이 있었다.

마침 그 곁을 지나던 바포레토 위에서 약혼자 휴의 품에 안겨 있던 제인(에블린). 보트와 바포레토가 서로 스치며, 두 사람의 시선도 스친다. 두 배우의 눈빛에서 관객들은 강렬하고 순간적인 행복, 기쁨과 떨림을 목격한다. 미래의 동반자가 될 그의 '달콤한 입술과 슬라브족의 美'를 진작에 알아본 제인의 회상은 이랬다.

"참 드문 일이에요. 사생활과 영화가 그 정도까지 뒤엉키다니. 그의 신선함에 사로잡혔달까요."

프레데릭 베그베데의 지적 역시 크게 다르지 않다.

"유치하게 들릴 수도 있겠지만, 눈앞에서 막 사랑이 태어나는 순간을 지켜보는 기분이었다. 온몸이 떨렸다. 그들은 승강기에서 처음 만나 말 한 마디 섞진 않았는데도 그날 저녁엔 식사를 함께했다. 그랭블라가 촬영을 시작하면 두 사람은 웃고, 촬영이 멈추면 웃음도 멈췄다. '너 꼭 여름 휴가 온 사람 같다.' 감독이 세르주에게 건넨 말이었는데, 그의 모습은 담백함 그 자체였다."

조금씩 세르주에게 굴복해 가는 제인의 모습을 그랭블라는 놓치지 않고 카메라에 담았다. 상세히 들여다보면, 몇 가지 흥미로운 장면들이 있다. 욕조에 몸을 담근 세르주를 실오라기 하나 안 걸친 제인이 내려다보고 있다. 17세기 프랑스 신학자 보쉬에의 말을 인용하는 세르주. "삶이란 식욕에서 싫증으로, 싫증에서 식욕으로 이동

하는 움직임에 불과해."

1967년, 사실 갱스부르는 누벨 바그의 눈부신 뮤즈 안나 카리나가 출연한 TV용 뮤지컬 영화 〈안나Anna〉에 출연해, 보쉬에의 「나쁜 부자를 위한 설교」를 이미 대사에 사용한 적이 있었다. 영화 속 갱스부르와 브리알리Jean-Claude Brialy가 노래하듯 대화를 주고받는 동안 안나는 한발 뒤로 물러서 있었다.

갱스부르 : 늘 불확실하게 떠돌며 새로워지는 영혼과 점점 꺼지는
　　　　　 열정, 새로워지는 열정과 꺼지는 열정…….
브리알리 : 오! 그게 나랑 무슨 상관인데!
갱스부르 : 식욕에서 싫증으로, 싫증에서 식욕으로의
　　　　　 이러한 끊임없는 움직임 속에서 사람들은 이 떠도는
　　　　　 자유의 이미지를 즐길 줄 모른다. 누가 한 말인지 알아?

브리알리는 대답하지 못했다. 〈슬로건〉의 제인(에블린) 역시 아직 프랑스 문학에 눈뜨기 전이었으니, 모르긴 매한가지. 이 순간, 알몸의 제인은 당황하고 세르주는 태평하다.

"사실 그때 세르주는 프랑스 국기처럼 파랑-하양-빨강이 그려진 헐렁한 팬티를 입고 있었어요. 벌거벗고 높은 데 걸터앉은 나를 그가 낱낱이 올려다보고 있었던 거죠. 이러나 저러나 나야 뭐, 그냥 영국 여자일 뿐 아무것도 아니었던 거죠." 울기도, 웃기도 잘하는 사람, 제인.

〈슬로건〉에 대한 이야기나 자신의 열정에 대해 적어 두었던 일명

'사랑 수첩'에 감독 그랭블라는 '부엌 씬'이라고 기록했다. 세르주가 제인에게 프랑스식으로 요리하는 법을 가르치는 장면이었다. 앙증맞은 앞치마를 두른 제인이 영국식 억양으로 세르주에게 묻는다.

"양고기를 깡뚱 썰기 했어?"

"깍둑 썰기."

웃음 많고 상냥하기 그지없는 남자 세르주가 제인의 발음을 고쳐 주며 제인에게 눈물을 흘리지 않고 양파 껍질을 벗기려면 일단 양파를 물에 담가야 한다고 알려 준다.

"제인의 눈빛은 사랑 그 자체였다. 말할 수 없이 예쁘고 사랑스러웠다." 그 장면을 회상할 때 그랭블라의 목소리는 지금도 감동에 젖어 있다. "행복한 촬영이었다. 그 순간 어떤 강렬한 충동 같은 게 느껴졌는데, 바로 그때부터 나는 이 커플을 사랑하지 않을 수가 없었다."

지금도 제인의 프랑스어에는 외국인의 실수가 더러 발견된다. 부분 관사 '뒤du'가 분명히 존재하는데도 '드 르de le'라고 끊어서 말하고, '부라부르bravoure'(용기)는 '부라뷔르'라고 발음하고, 흥분했을 때는 늘 이렇게 어순을 바꾸곤 했다. "너… 넌 안 좋아하겠지만, 나를…"

다시 제인의 이야기.

"이 영화는 현실이 허구에 섞여 들어간 경우였어요. 가령, 현실의 내 딸 케이트가 영화 속 세르주 파베르제의 딸 역을 맡았는데, 끝도

없이 우는 바람에 요람에 눕혀 놓고 촬영해야 했죠. 한참 지나고 나서 알게 된 건데, 그 무렵 세르주도 아들 폴을 낳았다더군요. 당시 세르주는 말할 수 없이 세련되고 돈도, 재능도 많은 사람이었어요."

세르주의 결혼과 이혼, 결별 등에 대해 제인은 전혀 아는 바가 없었으므로 그저 그녀의 약혼자 휴를 연기한 제임스 X. 미첼을 통해 짐작할 뿐이었다.

"(영화 속에서) 베네치아 공항을 떠날 때 세르주와 함께 1954년 산 뉘 생 조르주 와인을 구매하고, 영화 〈쥘 앤 짐〉 LP를 들고 가는 사람(제임스 X. 미첼)이 장차 내 딸 루[39]의 전 남편이자 내 전 사위인 존의 아버지예요. 존과 루는 나에게 손자 말로위를 안겨 주었고요."때로 제인과 세르주의 이야기는 퍼즐처럼 맞추어야 한다.

현실과 픽션이 이 정도로 뒤섞인 장르는 일찍이 없었다. 여기에는 물론 어느 정도 행동의 자유가 필요했다. 〈슬로건〉 촬영 때에도 감독 자신의 이야기가 들어갔다. 1968년 프랑스는 총파업이 한창이어서 연구소와 필름, 영화 재료 공급자들도 전부 문을 닫았다. 이같은 상황에도 불구하고 그랭블라는 그해 베네치아에서 개최될 국제 광고 페스티벌을 놓칠 수가 없었다. 이 페스티벌은 그에게 중요한 열쇠였다.

"천만다행히도 다큐멘터리를 찍는 친구 프랑수아 라이첸버흐 François Reichenbach에게 언제든 르포를 찍으러 떠날 수 있도록 여유

39 루 두아용Lou Doillon은 프랑스의 모델이자 배우, 가수로, 영화감독 자크 두아용과 제인 버킨 사이에서 태어났다. 루는 존 미첼과 결혼하여 아들 말로위를 낳았다.

분 필름이 있었다. 그가 카메라를 메고 나와 베네치아로 동행해 줬다. 〈슬로건〉 첫 시퀀스를 찍은 것도 라이첸버흐였다. 나는 배우들과 함께 실제 상영장 왼쪽에 나란히, 눈에 띄지 않게 자리 잡았다. 영화 속에서 광고 대상을 수상하는 갱스부르(파베르제르)는 본래 나에게 할당된 맨 앞자리에 앉고, 나는 바로 뒷자리에 있었다."

돌연 연극 같은 상황이 벌어졌다. 피에르 그랭블라가 퍼블리시스에서 만든 르노 광고 캠페인으로 실제로 금상을 수상한 것이다. 무대 위에서 그의 이름이 불렸을 때, 당연한 말이겠지만 갱스부르는 자기 자리를 지키고 멀뚱히 앉아 있었다. 그런 그를 그랭블라가 앞으로 떠다 밀었다. "내가 그랬다. '잘됐어. 네가 나가봐' 하고. 갱스부르는 행여 조작이 드러날까 봐 영 마뜩찮은 얼굴이 되었다. 관객들의 함성이 울려 퍼지는 가운데, 진짜 사진작가들의 카메라 플래시를 받으며 실제 트로피를 건네받는 세르주의 경직된 모습이 라이첸버흐의 카메라 속에 고스란히 담겼다."

허구 세계에서는 모든 게 나선형으로 회전한다. 〈슬로건〉은 남성이 얼마나 비겁한 존재인가를 말하는 영화지만, 동시에 카트린 아를레 에이전시[40]에 환상을 품은 모델들의 시대에 대한 이야기기도 하다. 세르주 파베르제는 마침내 아내와 아이의 곁을 떠나 에블린과 함께 텅빈 아파트에 둥지를 튼다. 한쪽 벽을 하얀 붙박이장으로 채운 아파트에는 유난히 둥근 안전 유리가 덮인 팝 아트식 턴테이블이 놓여 있었다. "이쪽은 에블린, 가정 파괴범이야." 그는 친구들에게

40 Catherine Harlé. 1960년대에 왕성한 활동을 펼친 프랑스 모델 에이전시

에블린을 이렇게 소개한다. 세르주는 날이 갈수록 뱃살이 붙고 계단을 오를 때마다 헐떡이고, 여전히 아내와는 이혼하지 않는다. 그리고 에블린은 베네치아에서 관광객을 상대로 모터 보트를 모는 또래의 이탈리아 청년과 사랑에 빠진다. 세르주와 머리에 컬클립을 꽂은 에블린의 서글픈 저녁 식사 시간. 카메라는 이혼을 못 하는 세르주의 뚱한 얼굴과, 이내 히스테릭해져 새된 소리를 지르는 에블린을 클로즈업 한다.

"원래는 마흔 살이면서 맨날 서른세 살이라고 그러지."

몇 장면 뒤 나오는 그녀의 대사.

"이런 남자를 사랑하는 내가 차라리 어리석다는 거야. 이 남자 때문에 부모님과 내가 살던 세상을 등지다니. 이제 나한테는 아무것도 안 남았다구!"

어딘지 딱한 현실과 당혹스럽기까지 한 즉흥성을 바탕으로, 이 영화는 사랑과 연출, 유명인의 절대적 욕망, 중독(여기서는 알코올), 섹스와 로큰롤이 위험하고 집요하게 뒤섞여 가는 장대한 모험의 출발점이 된다. 갱스부르가 가사와 곡을 쓰고 버킨이 처음으로 노래한 샹송을 만날 수 있는 것도 이 영화에서다.

너는 비루해, 너는 무력해, 너는 헛된 것 / 너는 늙었고, 너는 텅
비었고, 너는 아무것도 아니야 /
에블린, 부당한 에블린, 틀린 건 너야. / 에블린, 이것 봐, 나를 아직
사랑하고 있잖아.[41]

열두 개의 음표가 휘갈기듯 그려진 악보 한 장을 들고 스튜디오에 들어서던 세르주를 그랭블라는 여전히 기억했다. "신기한 건 뭐냐면, 제인은 악보를 잠시 들여다보더니 척척 읽어 냈다. 반주는 장 클로드 바니에가 맡았다."

또 다른 인생이 이렇게 시작되었다.

41 영화 〈슬로건〉 주제 음악 〈La chanson de slogan〉

6. 희망과 사랑의 아이콘이 되다

시작부터 순탄치 않았다. 잔뜩 성마른 갱스부르와 천사 같은 제인
이 실질적으로 만날 기회는 거의 없었다. 68혁명이 일어나면서 비
행기는 결항이 잦았던 터라, 그랭블라에게 캐스팅된 후 제인은 천
신만고 끝에 파리에 도착했다. 총파업이 끝나고 거리가 조금 한산
해지자 학생 혁명을 자신이 생애 처음 맛본 담배 지탄보다도 못하다
고 여기던 갱스부르는 이제 막 파리에 도착한 영국 아가씨에게 관심
을 주는 것 같지만, 그건 기껏해야 예의의 차원을 벗어나지 않았다.

"채털리 부인도 아니고 〈욕망이라는 이름의 전차〉에 나오는 블랑
슈 뒤부아는 더욱 아니었어. 뼛속까지 철저히, 아무 욕망도, 아무
느낌도 주지 않는 여자였지."

이브 살그에게 갱스부르는 이렇게 털어놓았지만, 당시『주르 드
프랑스』의 편집장이던 이브 살그는 세르주의 강한 부정 속에 도사

린 긍정을 가까스로 읽어 낼 수 있었다. "(영화 속에서) 두 주인공이 나누는 대화에는 허를 찌르는 '유머'와 순응주의를 향한 시큼한 '저항'이 담겨 있었다. 달콤쌉싸름한 대화였다." 그다음에 벌어진 일은 그의 직관이 틀리지 않다는 것을 방증한다.

그 무렵 세르주는 〈사랑해… 아니, 난〉을 줄기차게 들었는데, BB를 향한 고백 형식의 이 노래는 BB와 그가 에로틱한 분위기로 녹음했으나 앞서 말했듯 공개되지 못했다. 전승 기념비 같은 BB의 아름다움과, 생트로페의 샛별과도 같은 그녀를 잃은 아픔에서 갱스부르는 쉽게 헤어나지 못해서 한동안 참담한 상태에 빠져 지냈다. 한편 이제 막 파리에 발을 디딘 제인 버킨은 베르네유가의 집이 정리되길 기다리며 일단 그랭블라를 따라 세르주가 은신 중인 갱스부르의 부모님 댁으로 향했다.

"사방에 바르도 사진뿐이었어요. 인터뷰를 하는 중이었는데, 브리지트와 녹음한 〈사랑해… 아니, 난〉을 볼륨을 잔뜩 높여서 기자에게 들려 주더라고요. 나는 당연히 어디에 앉아야 하는지도 모르는 상태였는데, 혼자 속으로 그랬죠. '이 남자가 뭔데 이렇게 잘난 척이지?'"

잘난 체하는 인간, 괴상한 인간, 사디스트. 제인은 벌써 기가 질렸고 그가 영 마뜩찮았다. 하지만 러시아식으로 저녁을 준비하고, 제인을 두고 매력적인 아가씨라며 칭찬을 아끼지 않는 그의 부모님은 제인의 눈에도 무척 선해 보였다.

1960년대 초, 미국 가수 척 베리의 팬들에게 〈릴라 역의 검표원〉이 수록된 세르주의 첫 앨범 《신문 1면의 노래!》(1958)는 다소 촌스럽

게 보일 수도 있었다. 고전적인 버라이어티 쇼 가수들에게 곡을 주문받던 작사·작곡가 세르주는 이러한 흐름을 놓치지 않고 '예예' 음악 쪽으로 노선을 바꾸었다. 그리고 그 무렵부터 고전 음악 선율에 젊음의 아름다움과 생명력을 담은 세계의 탐구가 시작되었다. 이렇게 탄생한 노래, 프랑스 갈이 부른 〈꿈꾸는 샹송 인형Poupée de cire, poupée de son〉(1965)[42]은 마침내 큰 성공을 거두어, 1965년 유로비전 대회에서 우승을 차지했다. 그리고 이듬해인 1966년에 역시 프랑스 갈이 부른 〈막대 사탕Les Sucettes〉은 모호한 해석[43]을 남겼다.

1967년 마흔 줄에 들어선 세르주는 더이상 젊은 가수는 아니었으나 '예예'풍 곡들 덕에 저작권료를 두둑히 받았다. 틴에이저들은 기다렸다는 듯 세르주가 만든 노래들을 받아들이고 흡수했다. 1966년 장 마리 페리에가 잡지 『안녕 친구들』에 싣기 위해 찍은 일명 '세기의 사진' 속에서, 할리데이, 뒤트롱, 아르디, 갈 등 총 47명의 틴에이저들에게 둘러싸여 포즈를 취한 세르주는 확연히 그들보다 나이가 들어 보인다. 몸에 꼭 맞는 검은색 정장, 가르빌에서 산 발목 부

42 한국에는 '꿈꾸는 샹송 인형'이라는 제목으로 소개되었으나, 본래 제목은 '밀랍 인형, 소리 인형'이다. 여기서 밀랍은 은유적으로 사용되었는데, 두꺼운 종이 위에 밀랍을 씌운 최초의 레코드, 즉 대중음악의 시초라는 상징, 18세기 유럽에서 유행하던 머리를 밀랍으로 만든 인형의 상징 등이 그것이다. 밀랍이 열에 약하듯 이 노래의 화자 또한 뜨거운 열정을 멀리하였으나, 이제부터는 열정과 사랑을 두려워하지 않으며 노래를 부르겠다는 내용을 담고 있다.

43 이 책의 저자가 구태여 '모호한 해석'이라고 쓴 데는 이유가 있다. 사실 이 노래는 표면적으로는 사탕 가게에서 막대 사탕을 사는 귀엽고 순수한 소녀를 묘사하기도 하지만, 그 이면에는 구강 성교라는 당시에도 파격적인 소재를 그리고 있어서 심의와 검열의 대상이 되었다. 3년 뒤인 1969년 세르주는 이 노래를 앨범 《Jane Birkin/Serge Gainsbourg》에 재수록했다.

츠, 짧게 자른 머리를 한 세르주는 비밀이 많은 사람이었다. 세르주는 여성을 혐오하면서도 숱한 여자를 마다하지 않았다. 그중 브리지트 바르도에게 향했던 열정만큼은 예외였다고 해 두자.

세르주 갱스부르에게 사랑은 캘리그라피 예술과 같은 것이었다. 사랑은 굵기, 가늘기, 육체를 지닌 문자와도 같아서 서로를 어루만지고 날을 세우며 부딪치기도 한다. 저항하고 두들겨 패고 할퀴었다가도 어느새 누그러져 함께 잠자리에 든다. 그런데 갱스부르는 내내 마음 어딘가가 불편했다. '기본 재료 자체가 너무 비싸고 시대착오적으로 보이는 보헤미안들이 두려워서' 미술을 포기했다고 1968년 11월 스위스 라디오 텔레비전RTS 방송 〈교차로Carrefour〉에서 고백했던 그였다. "요즘 가요계에서 내 위치는 매우 독특해. 사람들은 나를 두고 위선자라고 혹평을 던지기도 하지만, 나는 특별한 사명감 없이 그때그때 곡을 만들 뿐이지. 나름 품격 있다는 칭찬도 듣는 편인데, 하찮고 평범한 부류가 널린 엔터테인먼트 세계에서 자기만의 확고한 입지를 갖는 것은 그다지 어려운 일이 아니야. 대도시보다는 소읍에서 첫째가 되는 편이 낫고, 장님들 사이에서 애꾸가 되는 편이 낫듯이."

흑백으로 방영된 이 스위스 방송국 프로그램은 꽤 흥미롭다. 이 프로그램은 사실을 조목조목 제시하면서 여론몰이를 하는 데 일가견 있었다. '냉혈 동물만이 독이 있다'는 쇼펜하우어의 명언을 인용하며 넥타이를 다시 바짝 조여 맨 갱스부르그가 자신의 불행을 이렇게 정의한다. "나는 냉소의 가면을 쓰고 있는데 도무지 벗을 수가

없어. 인생이 나를 아프게 하고, 실망하게 만들어서 이 가면은 영원히 내 얼굴에서 떨어져나갈 줄을 모르는 거야." 기자 질베르 슈나이더가 갱스부르에게 가수로서 천성처럼 드러내는 기분 나쁜 빈정거림에 대해 물고 늘어지자, 갱스부르는 이렇게 대꾸했다. "나는 가수가 아니야. 나는 차라리 의심 많고 의식 있는 냉정한 예술가지. 나는 물기가 남아 있는 스폰지 같은 사람이고, 절대로 관대한 사람이 못 돼. 물이 빠져나가려 할수록 나는 오히려 더 빨아들여……." 인터뷰어도 왠만해선 포기하지 않는다. "당신 노래를 보면, 여자들이 없어요. 전부 떠나 버리거나 아니면 이미 떠났죠." 갱스부르의 대답. "당연하지. 그게 창작의 역할이니까. 여자들의 문제는 굉장히 섬세하거든. 내가 만든 뮤지컬 영화 음악 〈안나〉를 보면 말이야, 긍정적인 감정이 전혀 없어. 내 삶이 그렇게 해체와 실패로 점철됐기 때문이겠지."

제인은 어땠을까? 존 배리와의 결혼이 파경을 맞고 나서 제인에게는 이렇다 할 야망이 없었다. 그래도 마음 깊은 곳에서는 어쩌면 '숭고한 사랑'을 꿈꾸지 않았을까. 그렇다면 마침 잘된 일이다. 갱스부르는 알맞게 무르익은 과일이었으며, 제인이 그 과일을 딸 것이다.

버킨과 갱스부르는 어떻게 서로를 알아보게 된 걸까? 비교적 고루한 갱스부르는 제인이 입은 깃발 조각 같은 미니스커트에 대해 미묘한 입장이었다. 심미안을 가지고 엿보는 사람, 세르주는 눈앞에 놓인 대상이 싫지는 않으면서도 보수적인 모습을 보였다. 1968년, 그의 확신을 제인이 간파하려는 찰나, 스위스 라디오 텔레

비전에서 세르주는 이렇게 밝혔다.

"1967년에서 1968년 사이의 여성들에게는 심각한 문제가 있어. 1930년대 여성들은 공공 장소에서 나름 조신하게 보였지. 그렇지만 지금은 허벅지 중간까지 오는 미니스커트를 입고 택시라도 올라탈 때는 아슬아슬한 데까지 말려 올라간다니까! 이렇게 요상하게 입고 다니는 젊은 여자들의 정신 상태가 제대로일 리가 없겠지. 어린 딸●이 있어서인지는 몰라도 이 시대는, 이 시대가 주장하는 자유는 위험한 거야……."

그럼에도! 세르주의 한쪽 관심은 영국으로 향해 있었다. 그는 비틀즈를 들었고, 1963년 처음으로 런던에서 녹음하면서 전 세계적인 움직임이 리버풀에서 탄생했다는 것을 인정했다. 세르주도 '인사이더, 팝 아티스트'가 되고 싶어했다.

"어느 날엔가는 노인네처럼 밍크 재킷을 입고 있다는 사실을 문득 깨닫고 재킷을 뒤집어 입었어."

제인은 바로 그 무렵에 나타났다. 호기심 어린 눈빛과 잔뜩 집중한 눈빛으로 세르주를 바라보며 멀뚱히 선 그와 춤을 추는 영국 아가씨 덕분에 그의 차가운 피가 조금씩 뜨거워지기 시작했다. 확실히 갱스부르에게는 매력이 있었다. 상대를 유혹하는 자신만의 힘에 대해 갱스부르는 "심드렁한 몸짓"이라고 기자 브뤼노 바이용에게 말한 적이 있었다. "내 매력을 발휘할 수 있는 공간에서 어떻게 행동해야 하는지에 대한 생각이 있었어. 그리고 당장이라도 흩어지고

● 나타샤, 1964년 출생

사라질 것만 같은… 좀 오만한 태도도 있었지." 여기에 갱스부르 특유의 음성과 텅 빈 시선도 한몫했을 것이다.

사실 두 사람의 에피소드에는 당시의 다양한 사회적, 정치적, 예술적 상황들이 맞물려 있다. 러시아계 유대인 남성과 영국 여성은 프랑스의 전형적인 영향과 교류의 중심에 놓여 있었는데, 그 모체는 물론 이집트였다. 프랑스의 다양성은 다재다능한 이민자들의 유입 덕분이라고 말해도 무리가 아닐 것이다. 이집트 카이로에서 태어난 가수 달리다Dalida, 리차드 안소니Richard Anthony, 기 베아르Guy Béart, 그리고 이집트 알렉산드리아 출신 클로드 프랑수아Claude François, 조르주 무스타키Georges Moustaki… 하지만 뭐니 뭐니 해도 1968년의 챔피언은 지중해의 비틀즈라 불리던 삼인조 그리스 청년 그룹 아프로디테스 차일드Aphrodite's Child였다. 프랑스에서 콘서트를 마치고 영국으로 공연을 떠났다가 영국 세관을 통과하지 못해 그룹 멤버들과 함께 프랑스로 다시 발걸음을 돌린 리더 방겔리스는 17세기 바로크 시대 독일 작곡가 요한 파헬벨의 〈세 대의 바이올린과 통주저음을 위한 캐논〉 변주곡을 작곡했다. 음반사 포노그램Phonogram의 예술 감독은 이 노래를 듣고 런던에서 출생한 러시아계 이민자 출신 젊은 작사가이자, 차후 젊은 싱어송라이터 알랭 바슝Alain Bashung과 협업하게 되는 보리스 버그만에게 소개했다. 여기에 아프로디테스 차일드의 또 다른 멤버인 이집트 알렉산드리아 출신 그리스 가수 데미스 루소스Demis Roussos가 그의 잠자리 날개 떨림 같은 바이브레이션을 화룡점정처럼 곡에 얹었다. 그 누구도 예상할 수 없었던 즉흥적 조합에서 명곡 〈Rain & Tears〉가 탄생하였

다. 무너져 내린 바리케이트와 청춘들의 사운드 트랙이자 혁명이 끝나고 좌표를 잃은 채 술에 취해 비틀거리는 이들의 18번. 이 노래는 이렇게 범접할 수 없는 세계적 명곡이 되었다.

"겨울 비를 맞으며 우는 것, 그것은 어쩌면 평범한 일이지. 여름 태양 아래서 우는 것, 그것은 좀 더 복잡하지"라고 이 노래는 말한다. 보리스 버그만에 따르면 〈Rain & Tears〉는 1968년 5월 13일[44] 시위대가 내던지는 보도블럭과 함께 세상에 내던져졌다. 잠시 스쳐 가는 사랑의 감정, 벼락같이 몰아치는 감정, 포옹, 그리고 누군가는 결혼을 하고… 이 가사에는 당시 프랑스 '키드'들을 유혹할 만한 달콤한 요소가 충분히 담겨 있었다. 하지만 1968년 이 시기, 갱스부르는 프랑스 국경을 넘어 그의 '핫 스팟' 런던으로 향했다.

폰타나 런던 스튜디오에서 갱스부르는 〈지킬 박사와 하이드 씨〉를 녹음했고 1967년과 1968년엔 각각 〈코믹 스트립〉과 〈이니셜 B.B.〉를 채플 스튜디오에서 녹음하여 1968년 6월 발매한 《이니셜 B.B.》 앨범에 실었다. "내가 런던 출신이어서 점수를 좀 더 딴 것 같아요." 매력이 한 가지 더 추가된 셈 아니겠냐며 제인이 살며시 웃었다. 이렇게 갱스부르는 '브리티시' 지식을 축적해 나갔다. 조만간 갱스부르는 자신의 매력에 빠진 제인에게 〈1969년, 에로틱한 해 69 année érotique〉를 만들어 선물할 것이다. 음악인이자 팝 라벨 트리카텔의 사장 베르트랑 뷔르갈라는 이 노래에 대해 "에르비 플라워의

44 1968년 5월 13일은 프랑스 68혁명 기간 중 가장 큰 규모의 시위가 있었던 날로 기록되어 있다. 이날 파리 시내에는 100만 명이 넘는 시위대가 군집했으며, 68혁명 발발 후 처음으로 대학생, 노동자들도 합세했다.

베이스, 아르튀르 그린슬레이드의 편곡으로 내용이나 형식 면에서 갱스부르가 만든 가장 아름다운 노래 중 한 곡이다. 이 노래를 주고 받기 무섭게 두 사람 사이에 불꽃이 튄 것은 어찌 보면 당연한 일이다"라고 평했다. 다시 말해, 이 곡이 나오기 전까지 두 사람 사이에는 어떤 케미도 없었다.

〈슬로건〉의 파리 촬영은 잡지 『엘르』 사장을 관둔 지 며칠 안 된 사진작가 피터 냅Peter Knapp의 아파트에서 6월 초에 시작되었고, 제인 버킨과 딸 케이트는 노트르담이 보이는 에스메랄다 호텔에 짐을 풀었는데, 마침 그 시기에 파리에 있던 오빠 앤드류를 만나게 되었다. 앤드류는 스탠리 큐브릭 감독의 영화 〈2001: 스페이스 오디세이2001: A Space Odessey〉(1968) 작업을 마치고, 나폴레옹에 대한 영화에 출연할 배우를 찾던 스탠리 감독으로부터 파리로 가서 괜찮은 배우를 찾아 보라는 미션을 부여 받았다. 촬영장에 가기 전 제인은 꼭두새벽에 일어나 프랑스어를 공부하고 대본 연습을 했다. 앤드류는 당시 제인이 늘 불평을 늘어놓았다고 기억한다. "첫날 저녁엔 갱스부르를 두고 끔찍하다고 했다. 지독하게 이기적인 데다가 자기를 발가락의 때만큼도 생각 안 한다고." 두 번째 날, "그날은 더 심했다. 진짜 불행해서 죽고 싶은 심정이라고 했다." 세 번째 날, "그날은 머리꼭지가 완전히 돌아서 돌아왔길래, 나는 둘 사이에 뭔가 있다고 짐작했다."

갱스부르는 대사 연습에 도무지 성의를 보이지 않았고, 그랭블라는 그런 갱스부르의 태도를 나무랐다. 세르주가 눈길 한 번 주지 않자 이내 달려와 울음을 터뜨리는 제인을 그랭블라가 위로해 주

었다. 입을 꾹 다문 세르주에게 그랭블라는 연신 같은 말을 해 댔다. "여주인공로선 이만 한 여자가 없어." 하지만 세르주는 묵묵부답이었다는 그랭블라의 말을 제인이 수정했다. "아니지, 그래도 두어 번은 뭐라고 대꾸를 했던 것 같아. 숨쉬는 것처럼 무성의하게." 7주로 예정된 촬영 초반은 이렇게 쓸쓸함만 남기고 끝났다. 하지만 두 사람 사이에 신기루 같은 사랑의 빛이 스며들기까지는 그리 오래 걸리지 않았다. 어느 날 잔뜩 성마른 갱스부르가 상대 여배우에게 쏘아붙였다.

"'이거 봐. 프랑스어는 한 마디도 못 하면서 도대체 무슨 생각으로 프랑스에서 배우가 되겠다고 덤빈 거지?' 그러니까 이내 그녀가 훌쩍거리더군. 막상 편집에 들어갔을 때 내가 그랭블라한테 그랬지. '저 영국 여자애, 나쁘진 않네……'"

갑옷 같기만 하던 갱스부르의 단단한 껍질에 조금씩 틈이 생겨나면서, 그의 눈에도 비로소 비극의 주인공이 들어오기 시작했다. 눈물 범벅 영국 아가씨는 삶과 현실과 시나리오를 구분하지 못하고 있었다. 그리고 쇠된 목소리로 외쳤다. "나한테는 아무것도 안 남았어. 전부 잃어버렸단 말이야. 고양이도 내 꼴은 거들떠도 안 볼 거라고." 그런 그녀가 갱스부르는 마침내 '대단해 보였다'고 회상했다.

2017년 제인은 〈슬로건〉 메이킹 필름을 다시 보고 이렇게 말했다. "저 모습에서 내 가능성을 발견했다는 그랭블라도 그렇고, 촬영을 중간에 때려치우지 않은 세르주도 그렇고… 둘 다 대단하지 않아요? 어차피 자기가 주인공이니까 나한테 안주인처럼 텃세를 부릴수도 있었을 텐데. 런던에서 캐스팅 같지도 않은 캐스팅을 거쳐서

여주 자리를 꿰차다니, 지금 생각해도 있을 수 없는 일이었어요."

어떻게든 분위기를 만들 의무가 있는 피에르 그랭블라는 잔머리를 굴려 어느 금요일 저녁, 두 사람을 레스토랑 '막심즈'로 초대해 놓고 정작 본인은 가지 않았다. "나는 안 갔지." 그랭블라가 이렇게 말하며 개구쟁이처럼 웃었다.

저녁 식사가 끝나갈 무렵 마침내 상대의 매력을 발견한 갱스부르는 제인을 친구 레진느가 하는 '뉴 지미스New Jimmy's'에 데리고 갔다. 얼마 전 브리지트와 함께 찾은 곳이기도 했다. 슬로우 뮤직이 흐르고 갱스부르가 잔뜩 허세를 부리며 제인에게 춤을 청했다. 갱스부르에게 몇 번인가 발등을 밟히고 나서야 제인은 비로소 그가 춤을 출 줄 모른다는 사실을 알게 되었다. 그래서 제인은 갱스부르를 뿌리쳤을까? 천만에 말씀. 제인은 '말할 수 없이 기쁜' 나머지 '상대남의 수줍고 서툰 모습…'에 오히려 사랑에 빠졌다. 그날 갱스부르는 제인을 끌고 밤새도록 파리 구석구석을 누볐다. 이제 단짝이 되어 버린 두 사람은 갱스부르가 즐겨 찾는 러시아풍 카바레 '랍스푸틴', 피갈의 '마담 아르튀르' 등을 도망자들처럼 배회했다. 그 아름다운 순간에 대해 제인은 이렇게 회고한다. "여자처럼 꾸민 남자들이 우리한테 다가오더니 무릎 위에 살짝 걸터앉는 거예요. 세르주와 세르주 아버지가 거기서 피아노를 쳤으니 그를 모르는 사람이 없었지요. 다들 그를 보자마자 '오, 세르지오!' 하고 인사를 건넸어요. 나한테는 머리에 꽂은 깃털을 뽑아 날려 주기도 했고요……."

전에는 미처 몰랐던 미지의 세계에 흠뻑 파진 제인은 갱스부르에게 자칫 위험할 수도 있는 질문을 던졌다고 한다. "우리가 처음 만

난 자리에서 세르주는 왜 내게 'how are you?'라고 묻지 않았던 걸까. 그의 대답은 이랬다. '그러거나 말거나 전혀 신경 안 썼으니까…….'"

세르주의 두툼하고 딱딱한 갑옷은 비로소 쩍 갈라지고, 제인의 갑옷 역시 무너져 내렸다. 제인은 가볍게 떨기 시작했다. "공격적이라고 느꼈던 것들이 결국은 한없이 예민하고 끔찍할 정도로 로맨틱한 누군가의 보호장구였다는 걸 깨달았어요. 다만 그의 따스한 감수성을 우리가 미처 몰랐던 거죠. 어느 날 세르주가 그러더군요. 그 모든 게 '나쁜 남자 흉내'였다고. 틀린 말은 아니라고 생각해요……."

천성이 즉흥적인데다 가식 없는 제인 버킨은 뤼시앵 긴스버그를 이해하게 되면서 겉으로 드러나는 그의 모습에 두 번 다시 휘둘리지 않고, 오히려 서투른 그의 모습에 점점 이끌렸다. 그날 밤, 제인은 러시아 남자 조제프의 아들과 피아노, 음악과의 은밀한 연계를 전부 이해하게 되었다. '마담 아르튀르'에서 술을 마시면서 갱스부르가 제인에게 자기 이야기를 들려 줄 때 제인은 마침내 그에게 정복당했고 갱스부르는 그런 제인의 매력에 빠져 버렸다.

그날 밤의 끝은 힐튼 호텔 방이었다. 드디어 갓 태어난 연인들은 결말을 맺을 것이다. 그러나 호텔 종업원은 여성 편력으로 소문 난 갱스부르에게 642호실을 권하며 얄궂게 물었다. "갱스부르 씨, 늘 같은 방으로 드릴까요?" 훗날 갱스부르는 이날 밤에 대해 숨길 게 없어 보였다. "아무 일도 없었어. 술이 떡이 되어서 그냥 뻗었지." 다음 날 아침, 제인은 샹젤리제의 드러그스토어에서 미국 그룹 오히오 익스프레스의 비트 넘치는 노래 〈Yummy Yummy Yummy〉를

샀다. "요미 요미 요미 / 내 뱃속에 사랑이 찾아 왔어요 / 사랑을 느끼는 것 같아요 / 사랑, 당신은 먹기 딱 좋은 사탕처럼 너무나 달달해요 / 그래서 나는 그렇게 해 버릴 거예요." 사랑은 이토록 달달한 것.

"제인이 어디 잠깐 나갔나 싶더니 당시 내가 무척 좋아하던 음반을 사와서는 내 발가락 사이에 끼워 주었지. 닷새 후에도 같은 똑같은 일이 벌어졌어. 힐튼 호텔, 곤드레만드레, 기절 같은 수면. 제인은 이렇게 생각했을 거야. '이 프렌치 남자, 도대체 뭐지?' 그런데 아무 일도 안 일어나는 것, 그게 내 계획이었어. 완벽한, 치밀한."

갑옷이 무너져 내리자 갱스부르는 이제 제인에게 갱스부르식 교육을 하기로 하고 자신이 출연한 이탈리아 사극을 재상영해 주는 바르베스가의 후미진 영화관으로 데려갔다. "배신자 역의 갱스부르가 등장하자 관객들이 전부 휘파람을 불었어요."

어느 저녁, 갱스부르는 제인을 레스토랑 '막심즈'로 데리고 갔으나 버드나무 바구니를 들었다는 이유로 식당 측은 제인의 입장을 허락하지 않았다. 이에 갱스부르는 발끈하며 완강한 태도를 보이고, 제인을 두둔하며 한 발짝도 물러서지 않았다. 그날에 대해 훗날 제인은 이렇게 회상했다. "세르주는 무지무지 잘생기고 섹시한데다 성가신 슬라브 남자예요."

이 시기의 로맨틱한 일화들은 무궁무진하다. 어느 날 세르주는 제인에 대한 그의 사랑을 증명할 수 있도록 파리의 모든 유적지 담당자들에게 밤 여덟 시 정각에 불을 밝혀 달라고 요구한 적도 있었다

고 한다. 밤 여덟 시, 어김 없이 불이 환하게 켜지고 제인은 세르주
의 말을 찰떡같이 믿었다. 어느 날 제인이 런던으로 돌아가고 싶다
는 마음을 털어놓자, '에르메랄다' 호텔 방에서 얼굴이 하얗게 질려
밤새 타들어가는 촛불을 꼼짝 없이 바라만 보던 세르주… 다음 날,
세르주는 제인에게 텔레그램을 보냈다. 이 텔레그램이 1980년 카트
린 드뇌브에게 만들어 준 노래, 〈Overseas Telegram〉였다. "이
텔레그램이 / 가장 아름다운 텔레그램이 되었으면 좋겠네 / 모든 텔
레그램 중에서 / 당신이 한 번도 받아 본 적 없는."

"당신을 알기 전에, 나는 당신을 그렸지." 제인에게 속삭이던 세
르주. 제인 버킨은 먼저 일관성 없던 남편에게서 버려졌던 어린 아
내로서의 상처를 치료하고, 전 러시아 공주와의 결혼 생활 이후 씁
쓸함을 남긴 브리지트 바르도와의 관계로 절망에 빠진 새로운 연인
의 상처도 차례차례 치료해 나갔다.

"따뜻함으로 치료가 되었어요. 1년 사이에 그이나 저나 과거의
상처에서 벗어날 수 있었죠. 세르주는 자신이 못생겼다고 생각했지
만, 내 눈에는 그보다 잘생긴 남자는 없었죠. 우리는 서로에게 반창
고가 되어 준 것 같아요."

이제 세르주는 돌연 노선을 바꾸어 프랑스에서 받은 상처를 스윙
잉 런던 쪽으로 전환하고 그 사운드와 그림자, 화려하지 않은 색감
에 이끌린다. 바로 여기서 내일의 음악이 탄생하리라는 것을 그는
직감하고 있었다. 제인은 제인대로 '카나비 스트리트 출신' 소녀 스
타일을 시크한 파리지앤느로 리모델링하며 그동안 꿈꾸어 온 것들
을 증명해 나갔다.

배급 문제가 발생해서 〈슬로건〉은 예상보다 늦은 1969년 7월 상영되었다. 그랭블라는 영화감독이자 제작자 지망생 베르트랑 타베르니에Bertrand Tavernier를 언론 담당으로 고용해 홍보에 힘을 기울였고, 이 예비 영화인은 〈슬로건〉에 사활을 걸며 다음과 같은 카피를 썼다. "올해의 커플 출연, 개봉 박두!"

콜리제 극장에서 열린 시사회에서 세르주와 제인, 두 연인은 우아하게 손을 맞잡고 등장했다. 세르주 갱스부르와 제인 커플을 상징하는 이때의 유명한 사진은 세르주 갱스부르에게 닥친 변화를 상징적으로 보여 준다. 세르주는 영국 스타일 반코트에 세로줄 무늬 바지를, 제인은 초미니 시스루 원피스를 입어 허벅지, 팬티, 배꼽, 브래지어를 착용하지 않아 가슴이 훤히 드러나 보인다. (이에 대해 제인은 '카메라 플래쉬 때문에 투명하게 보였을 뿐'이라고 발뺌한 적도 있다.) 한쪽 팔은 세르주와 팔짱을 끼고, 다른 한쪽 팔에는 버드나무 바구니를 든, 앞머리와 납작한 가슴의 제인은 글래머와는 한참 먼 그녀만의 아이덴티티를 대중에게 확실히 각인시켰다.

〈슬로건〉 촬영을 시작하고부터 개봉하기까지 1년이 흘렀다. 이 시간 동안 제인과 세르주는 만인이 아는 공식 연인, 컬트의 대상이 되었다. 웃고 있는 사진, 시골 도로를 달리는 사진, 매미처럼 서로에게 달라붙은 사진, 그가 앞서고 그녀가 뒤에, 혹은 그 반대로 선 사진 들이 텔레비전과 신문에 연일 등장했다. 이미 새로운 생활 방식을 만들어 낸 제인과 세르주는 희망과 사랑의 아이콘으로 자리매김했다.

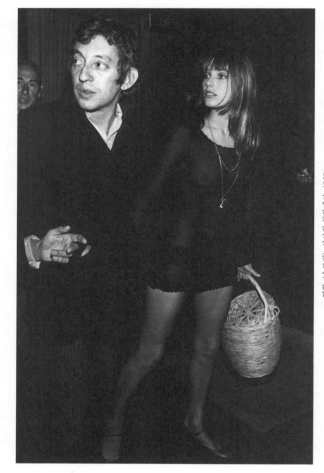

영화 〈슬로건〉 시사회 현장에서, 1969
© PictureLux/The Hollywood Archive/Alamy Stock Photo

하지만, 생 제르맹 데 프레에서 〈슬로건〉 팀과 함께한 저녁 식사 자리에서부터 무언가 흔들리기 시작했다. 영화 팀 바로 옆 테이블에서 연출가 자크 드레이Jacques Deray가 친구 그랭블라의 신인 여배우를 유심히 관찰하고 있었던 것이다. 그는 마침 프랑스적인 매력과 유혹의 상징인, 로미 슈나이더, 알랭 드롱, 모리스 로네와 새 영화를 준비 중이었는데, 이 영화의 여배우를 물색 중이었다. 제인에게 한눈에 반한 그는 '누구라도 무장해제시키는' 영국 아가씨를 프랑스 꽃미남 삼총사의 에로틱한 모임이 열리는 남프랑스 라마튀엘의 언덕빼기 우메드 빌라의 수영장으로 초대했다. 드레이 감독은 철학적이고 심오한 숙고 따위를 모르는 사람이었다. 수영장을 둘러싸고 벌어지는 이 영화의 제목은 자연스럽게 〈태양은 알고 있다La Piscine〉[45]로 정해졌다.

제인은 날짜를 기억하는 데 영 젬병이었다. 이는 전기를 집필하는 데는 약점이겠지만, 좋은 기억들만을 골라 간직한 한 가정의 나이 지긋한 어머니로서의 모습과 컨버스를 신은 십 대의 모습을 동시에 보여 준다는 면에서 장점이 될 수도 있다. 제인과의 대화는 언제나 즐거웠다. 강아지 돌리가 잠에서 깨어 잠시 으르렁대는가 싶더니 바닥에 등을 대고 발라당 눕는다. 제인은 이제 영화에 대한 이야기를 꺼내기 시작했다. 영화 〈태양은 알고 있다〉 속 자기 모습이 마음에 들지 않았다고 고백한다. 당시의 그녀는 그 누구의 말도

45 원제 La Piscine은 수영장이란 뜻으로 '태양은 알고 있다'는 1969년 한국 개봉 제목이다.

듣지 않았다. "누구에게도 호락호락하게 굴지 않았어요. 그게 당시 나의 문제였죠. 내가 가져간 의상을 바꾸려고 들지도 않았고요. 내겐 너무 큰 선글라스를 쓰고, 앞머리를 내리고, 미니 스커트를 입겠다고 고집을 부렸어요. 화장이랑 옷, 액세서리 들을 바꿨더라면 훨씬 괜찮게 보였을 텐데 말이죠. 처음으로 맨 얼굴을 드러낸 게 세르주가 만든 영화 〈사랑해… 아니, 난〉을 찍을 때가 되어서였어요. 그게 자크 두아용 감독의 〈헤픈 소녀La fille prodigue〉까지 이어졌죠. 내가 미셸 피콜리를 가지고 노는 내용인데, 이 영화에서 나는 비로소 배우가 된 거라고 생각해요. 나중에 세르주가 노래 가사에서 그렇게 한 것처럼 자크 감독은 자기 영화의 인물을 위해서 나를 이용했어요. 하지만 〈슬로건〉과 〈태양은 알고 있다〉에 나오는 내 얼굴은 1968년의 얼굴이에요."

제인의 이 같은 탄력성은 무척 중요하다. 따지고 보면 그 어떤 경우에도 버킨은 호락호락한 사람이 아니었으며, 그녀의 정치적 입장이 그렇고 타고난 성품이 그렇다. 엄청난 성공을 거둔 영화 〈태양은 알고 있다〉는 아이러니하게도 〈슬로건〉보다 몇 달 먼저 개봉했다. 그리고 세르주는 프랑스 영화계의 샛별 앞에서 누가 떠다 밀듯이 '미스터 버킨'이 되어 버렸다.

7. 셀러브리티들의 도시, 생트로페

: 천국과 지옥

1959년 갱스부르는 새 앨범 《세르주 갱스부르 no.2》 재킷에 쓸 스케치로 식인종과 고전적 사랑에 대한 저항을 뒤섞어 놓은 듯한 이미지를 생각해 냈다. 당나귀 귀, 스트라이프 양복을 입고 다리를 꼬고 악당 같은 모습으로 지탄을 피우며 붉은 장미 한 다발과 권총이 놓인 협탁에 몸을 기대고 앉아 있는 남자. 1966년, 군터 작스는 BB에게 청혼하며 헬리콥터에서 라 마드라그를 향해 붉은 장미를 뿌렸고, 그로부터 2년 뒤, 세르주는 품속에 권총을 감추고 생트로페로 향했으나, 단 한 발도 발사하지 않았다. 예술가들은 가끔씩 앞날을 내다보는 능력이 있는 것 같다.

생트로페에서의 시련! 영화 〈태양은 알고 있다〉 촬영은 악몽으로 변질되고, 갱스부르는 질투에 사로잡힌다. 세르주에게 1968년이란 해는 도대체 뭐란 말인가! 1월에 세르주는 BB를 빼앗기고 울었다.

그리고 5월에 제인을 만났다. 그리고 8월, 다시 모든 걸 잃을 상황에 처했다. 생트로페는 몇 달 뒤 있을 그들의 영화 〈슬로건〉 시사회를 위한 관문으로서의 의미가 있었다. 이 관문만 잘 넘으면 갱스부르와 제인은 이제 만인 앞에서 신화와도 같은 '올해의 커플'로 인정받을 수 있을 것이었다. 하지만 시련은 고단했다. 쇠구슬을 굴려 맞추는 페탕크 놀이에도 영 소질이 없고, 리스 광장Place des Lices에서 공놀이 하는 사람들과 어울리기보다 바에 틀어박혀 있기를 선호하는 남자, 세르주 갱스부르는 졸지에 어느 나라 왕자님들처럼 늠름하고 건장하며 열정적인 눈매를 가진 세기의 꽃미남들의 경쟁자가 되어 버린 자기 처지를 염려하기 시작했다.

자크 드레이 감독이 캐스팅한 제인 버킨은 알랭 드롱, 모리스 로네와 함께 몇 주 동안 영화를 찍으며 모든 일상을 함께하게 되었다. 하지만 남프랑스 바닷가 마을 생트로페, 여전히 BB의 이미지가 드리워진 그곳이 세르주의 말초 신경을 콕콕 건드렸다. 어쨌거나 갱스부르는 제인을 따라 생트로페로 갔다. 권총을 챙기는 것도 잊지 않으며, 누구라도 그의 '잰'에게 추파를 던지는 날엔 총을 빼어 들겠다고 단단히 다짐했다. "누구든 먼저 건드리는 놈을 쏴 버리겠어." 피에르 그랭블라에게 갱스부르는 이렇게 털어 놓았다.

1968년 여름, 생트로페. 어쩐지 덫에 걸린 것만 같은 기분에 사로잡힌 갱스부르는 하루하루가 가시방석이었다. 젊디 젊은 제인은 활짝 핀 꽃처럼 지내는데, 갱스부르는 의심을 떨쳐 내지 못했다. 그러던 어느 날 저녁, 영국 아가씨는 돌연 하얗게 질린 갱스부르의 얼굴을 놓치지 않았다. "바로 그 순간 바르도가 레스토랑에 들어섰어

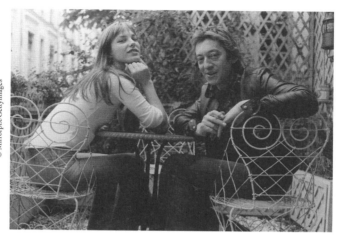

요. 갱스부르는 분노를 이기지 못하고 자리를 박차고 일어나더니 피아노로 돌진하더군요." 복수심과 복잡한 사랑 논리에 사로잡힌 갱스부르는 다짜고짜 머릿속에 떠오르는 선율을 연주하기 시작했다. 제인의 전 남편 존 배리가 작곡한 '제임스 본드' 테마곡이었다. 제인은 질투심도 괴로움도 느끼지 않았다. 다만 상처받은 짐승처럼 "(제인 자신과 마찬가지로) 회복하기까지 시간이 더 필요할" 남자와 사랑에 빠졌다는 사실을 새삼 깨달았을 뿐이다.

그렇다고 해서 두 사람 사이에 먹구름만 있었던 건 아니다. 천진함이 샘처럼 흐르는 제인 버킨은 새 연인에게 달콤한 정원 같은 쉼터가 되어 주었다. 사진작가들이 지켜보는 가운데 두 사람은 몸에 꼭 달라붙는 청바지를 입고 연신 웃음을 터뜨리며 함께 거닐고 포

즈를 취했다. 지중해의 안락함에 몸을 맡기고 그들은 햇살이 달군 바위 위에 나란히 앉아 서로를 그윽하게 바라보기도 했다. 셔츠 단추를 연 세르주와 미니 원피스를 입은 제인 사이에서는 웃음이 그치지 않았다. 갱스부르식 유머 감각뿐 아니라 푸가스, 파르시, 미뉴티 로제 와인, 올리브 오일에 적신 빵 등 남프랑스의 토속 음식들도 제인에게는 새로운 발견이었다. 가수로서 세르주는 비교적 쿨했다. 물론 예예 물결의 기수였을 때 갱스부르는 수많은 젊은 여성들과 동침할 수 있었지만, 그가 '진드기들'이라 칭하게 될 물불 안 가리는 열성 팬들은 정작 말년에 '갱스바르'라는 그의 또 다른 자아가 출현하고 나서야 비로소 모습을 드러냈다.

생트로페에서의 에피소드는 갱스부르가 마침내 사랑을 '결정화'하는 데 결정적 계기가 되었다고 볼 수 있다. 갱스부르는 신중을 기했다. 사랑의 탄생은 그를 주춤하게 하고, 제인이라는 낯선 존재가 그만의 보물로 변화하는 과정이 그에게는 결코 익숙하지 않은 일이었다. 한 해 전 그가 음악을 맡은 뮤지컬 영화 〈안나〉에서 갱스부르, 클로드 브리알리, 안나 카리나가 삼각관계를 연기한 적이 있었다. 특히 세 주인공이 도빌에서 맥주를 마시며 나누는 대화는 어딘지 모르게 의미심장하다.

세르주 : 내가 한 마디 하지. 아주 짧은 시간에 냉정한 이성을
　　　　잃는다면, 자네는 완전 망한 거야.
브리알리 : 좀 웃어도 될까! 밑 빠진 독처럼 술을 퍼붓고 있군!
세르주 : 그래 자네는 망했어. 다른 걸 다 잃었다고.

브리알리 : 이게 바로 결정화라는 거야. 스탕달이 한 말이지.

안나 : 둘 다 재미 없어. 매일 저녁 똑같은 얘기잖아.

지중해 연안에 홀로 남겨진, 슬라브 남자 '뤼시앵'은 결심했다. 자유, 풍요로움, 시크함, 재미, 대담함, 편안함, 불순함, 식탐 등 모든 걸 동원해 제인을 꾸며 주겠다고. 그러나 다른 한편, 〈태양은 알고 있다〉 촬영은 깊고 아득한 소금 광산으로의 회귀와도 같았다.

세르주는 영화판이 최음제와 같다는 사실을 경험으로 잘 알고 있었다. 사랑에 빠진 남자에게는 모든 신호가 빨간불로 변하기 마련이다. 새삼스러울 것도 없이 알랭 드롱은 그의 매니지먼트사가 운전 기사까지 붙여 대동해 준 캐딜락 플리트우드에 버킨을 태우고 다니며 추파를 던졌다. 그런 두 사람을 로미 슈나이더는 재미있다는 듯 관망했다. 이에 발끈한 갱스부르는 운전기사 딸린 롤스로이스를 렌트해서 매일 저녁 라마튀엘 언덕으로 애인을 찾으러 가곤 했다. "그 자식이 권총까지 렌트했다는 건 까맣게 몰랐어." 그랭블라는 재미있다는 듯 회상하지만, 타고난 바람둥이 모리스 로네를 어쩌면 처치해야 할 수도 있으니 두 번째 권총도 준비해 두라고 갱스부르에게 권유한 사람 또한 바로 그랭블라였다.

확실히 세르주 갱스부르는 예예 음악이 유행한 덕분에 유명세를 얻은 감이 있었고, 그건 특히 열여덟 살 천진한 금발의 '아기 상어' 소녀 가수, 프랑스 갈의 인기 때문이었다고 해도 과언은 아니었다. 그러한들 세르주와 제인을 알랭 드롱과 로미 슈나이더[46] 커플과 동급에 놓는 건 아무래도 무리였다. 열여덟 살에 찍은 3부작 영화

〈아름다운 공주, 시씨Sissi〉로 이미 유명세를 떨친 로미는 1958년 어느 날 오스트리아 빈에서 출발하여 오를리 공항에 도착했다. 피에르 가스파르 위Pierre Gaspard-Huit 감독이 만든 프랑스-이탈리아 합작 영화 〈크리스틴〉을 찍을 예정이었다. 이 영화는 막스 오퓔스Max Ophüls 감독이 로미의 어머니 마그다 슈나이더를 주인공으로 출연시킨 1933년 작 영화 〈리벨라이Liebelei〉를 리메이크한 것이었다.

다리 아래, 알랭 드롱이 꽃다발을 들고 로미를 기다리고 있었다. 하지만 만남의 기쁨도 잠시, 또다시 둘 사이에는 다툼이 벌어졌다. 이유는 새로울 것도 없었다. 로미가 '너무나 도도해서', 알랭이 '너무 잘생기고 머리에 지나치게 공을 들여서'. 이 커플의 우여곡절 많은 애정사는 미남 미녀에게 매혹된 유럽 언론에 적나라하게 노출되면서 수년 동안 지속되었다. 1963년 마침내 두 사람이 결별했을 때, 로미는 독일로 돌아가 은둔했다. 그런데 영화 〈태양은 알고 있다〉에서 그의 애인 역 마리안을 로미에게 권한 사람은 다름 아닌 알랭 드롱이었다. 현실 속에서 알랭 드롱은 당시 그의 아내였던 나탈리와 이혼 절차를 밟고 있었다. 물론 그 이면에는 세상을 떠들썩하게 했던 배우 미레유 다르크Mireille Darc[47]와의 불륜이 있었다.

46 오스트리아의 빈에서 태어난 배우로, 국적은 독일과 프랑스다. 1955년부터 1957년까지 오스트리아 영화 〈아름다운 공주, 시씨〉 3부작에서 오스트리아의 엘리자베트 여제 역을 맡아 일약 스타가 되었다. 1958년 알랭 드롱을 만나 약혼한 후, 프랑스로 건너가 당대의 유명한 영화감독들과 작업하며 상업적으로 큰 성공을 거두었고, 비평가들로부터도 좋은 평가를 받았다. 1982년 향년 43세의 나이로 파리 자택에서 사망한 채 발견됐다.

47 프랑스 영화배우이자 감독. 1968년 장 에르망(보트린) 감독의 영화 〈에바의 연정 Jeff〉을 촬영하며 알랭 드롱을 만나 15년 동안 연인 관계를 유지한다. 선천성 심장 기형 때문에 미레유가 아기를 가질 수 없다고 하자 알랭은 그녀의 곁을 떠났지만, 그 후로도 친구

두 사람의 '재회'에 신문 가십란은 호떡집에 불난 듯 기사를 써 댔고 양쪽 집안의 어머니들은 경악해 머리를 싸매고 누웠다고 한다. 〈태양은 알고 있다〉 시나리오에서 장 폴(알랭 드롱)과 마리안(로미)은 영화 속에서 행복한 부부를 연기함으로써 '가상의 화해'를 하지만, 플레이보이로서는 한물갔으나 여전히 기세 등등한 음반사 사장 아리(모리스 로네)가 만인이 선망하는 마세라티 지브리에 적어도 외모는 순수해 보이는 그의 딸 페넬로프(제인 버킨)를 태우고 등장함으로써 부부 사이에 균열이 생겨난다. 파랑, 초록, 회색이 뒤섞여 상대를 꿰뚫어보는 것만 같은 제인의 눈동자와 완벽한 몸매. 배우들은 물보라를 만들며 연신 자맥질을 하고 푸른 물 속에서 서로를 유혹하기도 한다. 그리고 이내 살인 사건이 벌어진다.

1960년대의 수영장은 에로티시즘과 부를 상징하는 공간이자, 기다림과 음모의 공간이기도 했다. 웅장한 철문, 울타리, 선인장과 야자수가 늘어선 오솔길 뒤에 감추어진 다이빙 대, 그리고 잔잔한 푸른 수면. 1967년 자크 드레이가 〈태양은 알고 있다〉 시나리오를 구상할 무렵 영국 화가 데이비드 호크니는 캘리포니아 수영장 연작 〈더 큰 첨벙A Bigger Splash〉을 그렸다. 2015년 이탈리아 감독, 루카 구아다니노Luca Guadagnino는 〈태양은 알고 있다〉를 리메이크해 〈비거 스플래시A Bigger Splash〉라는 제목을 붙였다. 이 심리 스릴러의 촬영은 시칠리아 남쪽 판텔레리아섬의 작열하는 태양 아래에서 진행되었다. 에로틱한 베스트셀러를 영화화한 〈그레이의 50가지 그

관계를 유지하였다고 한다.

림자〉의 여주인공 다코타 존슨이 페넬로프 역을 맡아 제인 버킨을 대신했으나, 청량함과 순수함은 한결 모자랐다는 평이었다. 그럼에도 수영장을 둘러싼 텅 빈 느낌만은 그대로 살려 냈다.

〈태양은 알고 있다〉는 이렇게 돈 많은 자들의 권태를 다룬 영화였다. 영화 속에서 알랭 드롱은 우울증에 시달리고 버킨은 자신의 욕망에 스스로 반신반의하며 방황한다. 로네는 더 이상 바랄 게 없을 만큼 부유한 남자로 등장한다. 눈앞에서 벌어지는 불편한 상황 앞에서 로미의 감정은 복잡해진다. 영화가 중반에 이를 무렵 의심과 불신이 얽히고설킨 가운데 페넬로프와 장 폴이 저택과 수영장을 가로질러 바닷가로 수영을 하러 간다. 한참 후 저택으로 돌아온 제인의 머리칼에는 소금기가 가득했다. 두 사람은 '그 짓'을 하며 뒹군 게 틀림없어 보였다. 각자의 파트너의 눈 속에서 알 듯 말 듯한 생각들이 스쳐 간다. 그나저나 어쩌면 그건 갱스부르의 생각이었는지도 모를 일이다.

〈태양은 알고 있다〉가 텔레비전에 재방송되었을 때 로미의 시선에 담긴 복잡한 뉘앙스에 시청자들은 열광했고, 덕분에 생트로페는 관광지로 거듭나게 되었다. 나에게 그곳은 프랑수아즈 사강의 영지이다. 세르주 갱스부르는 프랑수아즈 사강을 두고 읽기 힘든 작가로 평하며, 사강의 시에 선율을 입히는 작업을 거절하기도 했다. 권태로 죽느니 차라리 자동차 사고로 죽는 편을 선택한 사강을 갱스부르는 이해도, 공감도 할 수 없었다.

지금은 9월. 호기심에 남쪽 바닷가를 찾은 관광객들은 거의 모두 흩어지고, 스타들도 다른 곳을 찾아 떠났다. 드넓은 팡플론 해변에

서는 미인 대회가 개최되었다. 새들도, 플라타너스도, 큰개현삼, 안틸러스, 난쟁이 야자, 모래 언덕의 두루미냉이도… 모두 다시 숨을 쉬기 시작했다. 바야흐로 이곳을 근거지로 둔 사람들이 다시 주인 행세를 하는 시기가 되었다. 일 년 내내 햇볕에 그을린 이곳 주민들은 지중해 위로 날리는 바람 한자락이나 노랑발 갈매기가 나는 모습만 보고도 바람의 강도를 가늠할 수 있었다. 해안 지도, 맛집 주소를 그들은 손바닥처럼 잘 알고 있었다.

나는 차분한 마음으로 라마튀엘 성벽을 둘러보았다. 어떤 시선으로 보느냐에 따라 엇갈린 사랑 이야기 혹은 절대적 사랑 이야기가 될 수 있는 영화 〈태양은 알고 있다〉. 우메드 구역에는 사유 도로가 늘어서 있으나 길을 따라가 봤자 특별한 장소를 만나는 것은 아니다. 2017년 12월 5일 사망한 가수 조니 할리데이의 팬들이 그의 옛 저택으로 이르는 길을 막아 출입 금지 구역으로 만들었다. 멕시코 대농장 형태로 지은 조니 할리데이의 저택 '라 로라다'는 2000년에 이미 다른 사람에게 넘어갔다. 올리브 밭, 경기장, 인공 함수호와 야자수 섬, 해파리와 파피루스가 장식된 분수 등을 갖춘 500미터짜리 수영장……. 이에 비하면 영화 〈태양은 알고 있다〉에 나온 저택은 누추하기 짝이 없다. 물론, 고급스러움으로만 따졌을 때의 얘기다.

우메드 구역은 다소 높은 지대에 있었으나 바다는 비교적 평평했고, 해안도로를 따라서 갈 수 있었다. 깔끔하고 질서정연하게 다듬어진 주목 등 이곳의 모든 게 주인의 사사로움을 담고 있었다. 살짝 올라갔을 뿐인데 바다와 포도밭이 한눈에 펼쳐졌다. 영화에 담을 수

없던 것들을 내 눈으로 직접 본 셈이었다. 백리향과 월계수 향, 몸에서 흐르는 땀, 부드러운 바람. 자크 드레이는 영화 속 열정적인 장면들에서 이것들을 명민하게 제시했다. 향기가 넘실거리고, 이글거리는 태양에 불타는 고장 생트로페에서 두 아이콘은 과거 한때의 열정적인 몸짓과 미소를 멋지게 재연해 냈다. 서로를 가볍게 어루만지며 건넨 로네와 버킨의 눈빛 연기는 일품이었다. 미끄러지고, 감동하며 쫓고 쫓기는 그들의 시선은 위험스럽게 보였다. 당시 스물한 살의 제인은 쟁쟁한 스타들 사이에서 그녀만이 가질 수 있는 천연의 우아함으로 확실히 자리매김을 했으며, 덫에 걸린 갱스부르는 혼자 성을 냈다가 술을 마시며 기약 없이 제인을 기다렸다.

생트로페, 타이티 해변의 야생미 속에서 나는 갱스부르의 유령 같은 실루엣을 상상해 보았다. 세르주는 이야기와 역사를 사랑했다. 타이티 해변에 대한 이야기도, 그 이웃에 대한 이야기도 충분히 그의 흥미를 끌었을 것이다. 1934년 처음 조성된 타이티 해변을 사들인 것은 생트로페로 전근 온 마르세유시 경찰 공무원 펠릭스 팔마리와 그의 아내이자 포도 재배 농가의 딸이었다. 부부는 여기서 "자나깨나 그곳을 떠날 생각만 하던 벨기에인으로부터 토끼굴 같은 오두막을 사들였는데, 그 오두막에는 수레 하나 간신히 드나들 수 있는 좁은 길, 역겨워서 먹을 수도 없는 포도가 있었을 뿐, 물도 전기도 들어오지 않았으니 정신줄을 놓지 않고서야 사들일 생각을 할 수 없는 곳이었다"라고 한다. 한편, 넓은 팡플론 해변에서 조금 떨어진 곳에 베르나르 드 콜몽과 그의 아내 마리는 작은 오두막을 사들였는데, 바로 그 오두막이 1954년, 영화 〈그리고 신은… 여자를

창조했다〉를 찍는 동안 브리지트 바르도와 바딤을 비롯한 스텝들의 베이스캠프가 되어 주었다. 영화의 성공도 성공이려니와 파파라치들 또한 구름떼처럼 몰려든 데 힘입어 콜몽 부부는 이듬해 같은 장소에 시크한 분위기의 '클럽 55'를 열었다.

1963년 무절제한 파티의 명소 '라 부알 루즈La Voile Rouge'가 문을 열었다가 2000년 소음에 항의하는 민원에 못 이겨 결국 문을 닫았다. 그리고 5킬로미터에 달하는 모래사장, 천국을 방불케하는 만, 포도밭을 등진 사유 해변들이 팡플론 해변을 따라 속속 생겨났다. 도빌에서도 그렇듯 여기서 남자들은 늪지와 모기 떼와의 싸움에서 우선 승리해야 했는데, 남프랑스의 북동풍 미스트랄과 곤충을 막아주는 길고 유연한 갈대 울타리의 도움을 받았음은 물론이었다.

돈과 겉치레로 망가지기 전까지 생트로페와 그 옆 라마튀엘은 천국이나 다름없었다. 생트 막심의 흉측한 골프장에서부터 시작된 교통 체증 속에서 문득 미망에서 깬 듯 나는 느닷없이 지독한 향수에 젖었다. 마치 자유의 상징이자 저돌적이고 맹랑한 여성들의 천국이었던 생트로페가 퇴폐적 풍조에 힘없이 집어삼켜졌듯이.

몇 년 전, 나는 세르주 갱스부르의 열성 팬 쥘리에트 그레코를 만나러 이곳에 온 적이 있었다. 생 제르맹 데 프레의 뮤즈, 쥘리에트는 바다를 마주보는 에스칼레 길Chemin de l'Escalet 위에 코르크 떡갈나무, 파라솔처럼 드리운 소나무, 협죽도 아래 감추어진 집을 한 채 지었다. '수상쩍은 짓을 하는' 갈매기들의 노래를 들으며 당시 그레코는 수영장에서 편안한 시간을 보내고 있었다고 했다. 그레코의 말대로라면 갱스부르는 복음주의자처럼 순수한 사람이었다. 아무

런 사심 없이 그를 좋아했던 그레코를 두고 갱스부르는 도대체 왜 콧날 교정 수술을 했는지 모르겠다고 속으로 생각했다고 한다. 성형 수술을 고민하던 딸 샤를로트에게도 같은 이야기를 한 적이 있었다. 갱스부르에 따르면, 그레코는 예외적인 사람, 너무나 자유로운 사람이라고 했다. 그레코는 "땀, 피, 눈물, 그리고 행복으로 이루어진" 인간이었다. 그레코 자신도 부정하지 않았다. 그녀는 이렇게 말한다. "행복하지 않다고는 절대로 말할 수 없지!"라고.

1962년 두 사람이 만났을 때, 갱스부르는 그레코의 아름다움에 넋을 잃은 나머지 손에 들고 있던 와인잔을 놓쳐 유리가 산산조각 났다. 나방처럼 하늘하늘 춤을 추는 그레코. 이튿날 아침, 갱스부르는 그녀에게 난초 한 다발과 함께 노래, 〈라 자바네즈La Javanaise〉를 바쳤다. 밤새 머리를 맞댄 두 사람, 샴페인, 피아노, 그리고 춤. 세르주의 품에 안긴 BB를 연상시킬 법한 장면들이었으나, 이번에는 사랑이 아니라 "노래가… 그 어떤 노래와도 닮지 않은 노래가 우리 사이에서 탄생했다"라고 그레코는 말했다.

그레코에게서 사람들이 발견하는 자유란, 생 제르맹 데 프레의 실존주의자 무리와 어울리면서, 그들과 생트로페에서 여름을 나면서 조금씩 조금씩 축적된 것이었다. 그녀의 저택 수영장 옆에서 점심을 함께하며, 우리는 지리적으로 가깝긴 하지만 완전히 생트로페라고는 말할 수 없는 라마튀엘에 대해서 이야기를 나누었다. 나는 쥘리에트의 강렬했던 삶을 기억한다. 배우 필립 르메르, 미셸 피콜리와 차례로 결혼했던 여성, 대릴 F. 재넉[48]과 마일스 데이비스의 애인이었던 사람, 안 마리 카잘리스Anne-Marie Cazalis와 프랑수아즈

사강의 친구. 그녀의 남편 제라르 주아네스트가 발산하던 소박함 속에 스민 우아함 또한 나는 기억한다. 피아니스트였던 제라르 주아네스트는 가수 자크 브렐의 명곡을 세상에 선보인 작곡가로서 둘이 함께 무대에 오른 적도 있었다.

"젊은 시절 우리는 라마튀엘 해변의 '카페 드 로르모'(느릅나무 카페)로 오믈렛을 먹으러 가곤 했죠. 느릅나무는 죽었고 지금은 올리브나무가 있어요. 그곳의 한 아주머니가 둘이 먹다 하나 죽어도 모를 정도로 그 오믈렛을 맛있게 만드셨어요. 사람은 누구나 한 가지 재능을 지니고 세상에 태어난다는데, 그녀에게는 그게 오믈렛이었죠. 프랑수아즈 사강, 자크 샤조Jacques Chazot, 작가 베르나르 프랑크 Bernard Frank, 브리지트 바르도도 그곳을 찾곤 했으니까요. 당시 우리에겐 냉소, 행복, 박장대소, 돈 있는 사람들을 향한 무시 같은 게 있었죠. 우리는 가진 게 없었으니까. 사강은 비교적 여유로웠으니 예외라고 해 둘까요.

프랑스에서 처음으로 미니모크Mini Moke를 소유하는 행운도 누려 봤어요. 지붕이 열리는 작은 자동차였는데, 사강이 타고 다닐 때도 있었어요. 우정이란 이름으로 우리 사이에 못 나눌 게 없었으니까. 언니네 애들, 우리 딸(로랑스), 사촌들 전부 그 작은 차에 올라타서 지붕도 옆 판도 없고 다만 밑판만 있는 그 차를 타고 신나게 돌아다녔어요. 한번은 베르나르 프랑크를 잃어버렸어요. 글자 그대

48 미국의 20세기 영화 제작자. 할리우드의 초기 시스템을 이끈 거물 제작자 중 한 명으로 현 20세기 폭스의 조상 격인 인물이다.

로 잃어버렸다니까요! 생트로페에서 뭔지 모를 축하 파티를 하고 나서 모두 약간 취했었죠. 모든 게 괜찮았어요. 집으로 돌아가려는 데… 잔뜩 취해서 자동차 뒷자석에 앉아 있던 베르나르가 굴러 떨어진 거예요. 우리가 라 트레유La Treille에 임대한 집 '라 퐁텐'까지 아마… 4차원 상태로 돌아온 것 같아요. 그나저나 그 집에서 사강은 엄청나게 글을 써 댔죠."

베르나르 프랑크가 차에서 굴러떨어진 기억을 떠올리며 그레코는 깔깔 웃는다! 세르주는 행여 제인을 놓칠까 봐 전전긍긍이었다. 이토록 불안할 거라면, 노르망디 지방 카지노의 피아니스트 조제프의 아들(갱스부르)은 백리향과 세이보리 꽃다발의 과도한 향기에 맞서느니 차라리 영불 해협 밑으로 가라앉겠다고 생각했을지도 모른다. 나는 즉각 이해했다. 영국인 제인과 슬라브계 세르주는 남프랑스 도시 생트로페보다 서쪽 해안 도시 옹플레르-도빌-투르빌이 더 편안했다는 것을. 물론 두 사람은 지중해 연안 리비에라에서 목격되기도 했다. 그러나 누드 해변의 풍경과 원칙들은 스스로를 못난 이로 여기며 자학하곤 했던 갱스부르의 정숙하고 고지식한 삶의 미학과는 거리가 멀어도 한참 멀었다.

팡플론 해변을 따라 걷다가 나는 문득 궁금해졌다. 갱스부르는 혹시 레이밴 선글라스를 쓰고 자리를 깔고 누워 선텐을 하는 저기 저 노인과 같은 모습이었을까. 갱스부르였다면, 랄프 로렌 셔츠에 찢어진 청바지 차림으로 생선구이를 먹으러 배에서 잠시 내린 독일 브로커들이 주고받는 말을 알아들었을까? 그리고 제인은? 그녀는 과연 지평선이 점점 분홍빛으로 물들어 가며 해가 기울 때까지 셀카 찍기

놀이에 빠져 있는 저 날씬한 아가씨처럼 행동했을까? 절대, 네버.

1970년대 초반, "바다와 코트다쥐르 지방을 좋아하시나요?"라고 기자이자 토크쇼 진행자인 미레유 뒤마가 물었을 때, 제인은 순수한 눈빛으로 하늘을 올려다보며 대답했다. 저는 늙고 못생긴 남자를 좋아해요, 하고. 만일 누군가 제인을 태양이 이글거리는 해변 한가운데 데려다 놓는다 해도, 제인은 본능적으로 자신이 중요하다고 여기는 것, 자신이 좋아하는 것을 단번에 구분해 낼 사람이다. 도수 높은 술이 담긴 아이스박스에 몸을 기대고 파라솔 밑으로 털이 듬성듬성 난 뽀얀 두 다리를 쭉 뻗고 잠든 남자. 새하얀 두 다리. 세르주에 대한 사랑을 이보다 더 진솔하게 확인하는 방법이 뭐가 더 있단 말인가!

코트다쥐르에서 세르주는 셔츠를 벗어 던졌고 제인은 비키니를 입었다. 그러나 칸이나 라마튀엘에서 상의를 벗고 포즈를 취하는 세르주에게는 언제나 과장됨과 불편함이 엿보였다. 반면 노르망디 도쥘레의 세르주는 마냥 행복해 보였다. 제인의 경우 유명인처럼 으스대는 사람이 절대 아니었으므로, 생트로페까지 와서 맨발로 나긋나긋 해변을 거니는 시늉을 할 이유도 필요도 없었다. 그럼에도 세르주와 제인은 생트로페에 와서 그들과 같은 시대를 살아가는 연기자들과 어우러졌다. 밤, 나이트클럽, 유명 연예인, 의상 제작자, 아첨꾼들, 자랑꾼들, 자극적인 말과 행동. 한 마디로 스타를 만들어 내기 위해 일하는 사람들이 전부 모였다.

이윽고 모래 위로 파리의 밤을 수놓았던 뮤즈, 버킨과 갱스부르 커플의 지나온 세월이 스쳐 간다. 나는 스쿠터가 아니면 이동이 불

가능하다고 거듭 말하던 미셸을 항구에서 만나기로 했다. 생트로페는 지중해 요새와 노트르담 성당 사이에 꽃이 만발한 골목들을 끌어안고 있어 차가 꽉 막히면 옴짝달싹 못 하는 처지가 되는데도, 호기심 많은 사람들은 기를 쓰고 이곳으로 몰려들었다. 마치 7번 국도가 아직 존재하던 시절, 화려한 막다른 골목에서 길을 잃었던 것처럼. 우리는 도널드 트럼프의 첫 부인 이바나 트럼프의 집 근처 수산 시장에서 단 몇 발짝 떨어진 바에 자리 잡았다. "세네키에 카페 Café Sénéquier[49]는 이제 한물갔어요." 미셸이 말했다. 그의 직업은 독특한데, 한 마디로 정리하면 '커넥터'쯤 될 수 있겠다. 미셸이 늘 들고 다니는 두툼한 주소록에는 '해결사들'과 동료들로부터 제공받은 정보와 개인 번호들이 빽빽히 적혀 있다.

'아무개가 떴다'는 제보가 들어오기 무섭게 미셸은 고객들을 위해 저녁 식사 자리를 마련한다. 이런 식으로 에디나 샤를부아에게 전화해 오샹(대형마트) 상속자에게 소개하거나 아니면 엘튼 존, 카드 프라드, 나오미 캠벨, TV 쇼 진행자 나구이가 나올 때도 있다. 그의 표현대로라면 미셸은 '천박한' TV 버라이어티 쇼 따위에는 정보를 흘려 주지 않는다. 미셸은 리한나와 크리스 브라운의 스케줄을 기어코 알아내겠다고, 팜플론 해변의 니키 비치Nikki Beach 또는 LVMH그룹 소유의 피테드 해변에 있는 '클럽 55'나 '라 바그 도르'에 죽치고 앉은 미국인 경쟁자에게게조차 한 발짝도 양보하지 않았다.

49 생트로페에 있는 카페 겸 제과점. 브리지트 바르도가 출연한 영화에 나와서 명성을 얻기 시작해, 매년 60만 명 이상의 관광객이 몰려드는 이 지역의 명소가 되었다.

"여기도 이제 못 알아볼 정도로 변했어요." 미셸의 말이었다. 그는 에디 바클레이Eddie Barclay[50]가 만든 유명한 화이트 나이트 축제에 투어리스트 자격으로 참석하였다. 화려하게 꾸미고 거의 나체나 다름없이 해변을 뒹구는 소녀들은 그의 관심사가 아니었다. 미셸은 '세네키에' 카페 카운터 옆에 오래도록 앉아 있는 노부인을 나에게 소개시켜 주고 싶어 했다. 그녀라면 틀림없이 당시 갱스부르의 고뇌에 대해 나에게 해 줄 말이 많을 터였다. 카페 구석에 찌그러지듯 앉은 갱스부르는 단 한 번도 권총을 뽑아 들지 않았다고 했다. 천성이 지극히 내성적인 갱스부르는 주머니 깊숙이 권총을 찔러 넣고 끓어오르는 질투심을 삭히고 또 삭히며 내면의 악을 인내로 눌렀을 것이다. 그러다가 옛 항구가 한눈에 내려다보이는 곳, 전후戰後 보리스 비앙[51], 사르트르, 보부아르가 즐겨 머물던 호텔 라 퐁슈La Ponche로 그들의 흔적을 찾아 휘적휘적 떠났을 것이다.

이제 제인과 세르주는 알랭 드롱의 새파란 눈빛이 망가뜨린 사랑

50 프랑스 음악사에서 가장 중요한 프로듀서 중 한 사람으로 꼽힌다. 'LP 디스크'의 황제라는 별명으로도 불리는 에디 바클레이는 재즈 피아니스트, 작곡가, 오케스트라 지휘자로도 활약했다. 1954년에는 '바클레이 레코드' 레벨을 창립하였으며, 오디션을 통해 달리다, 앙리 살바도르, 샤를 아즈나부르, 샤를 트레네, 브리지트 바르도, 자크 브렐, 쥘리에트 그레코, 레오 페레, 장 페라, 프랑수아즈 아르디, 미레유 마티외 등 1950년대부터 1980년대까지를 풍미한 내로라 하는 프랑스 대중 가수들을 발굴했다. 이후 생트로페에 둥지를 틀고 그곳에서 '화이트 나이트Nuits blanches' 축제를 조직하였는데, 이 축제는 전 세계 쇼 비즈니스 관계자들의 만남의 장으로 자리 잡았다고 한다.

51 소설가, 시인, 음악가, 가수, 번역가, 배우, 발명가, 공학자 등 다방면에서 활동한 인물로 세르주 갱스부르와 같은 시대를 살았다. 실제로 두 사람은 친분이 꽤 두터웠다고 한다. 비앙이 쓴 소설로 『너희들 무덤에 침을 뱉으마J'irai cracher sur vos tombes』, 『세월의 거품 L'Écume des jours』 등이 유명하다. 그의 소설을 원작으로 한 영화 〈너희들 무덤에 침을 뱉으마〉 시사회장에서 심장마비로 쓰러져 39세의 나이로 요절했다.

의 그물코를 다시 꿰러 노르망디로 떠났다. 1972년, 여름 휴가를 맞아 버킨과 갱스부르 가족이 라마튀엘의 볼테라 성에 모두 모였으나, 바딤 감독의 영화 〈돈 주앙 73〉을 함께 찍자는 브리지트 바르도의 제안을 받고 제인은 서둘러 자리를 정리하고, 그런 제인을 세르주가 두말 않고 뒤따랐다. 라마튀엘 해변가의 볼테라 성은 이제 와이너리로 바뀌어 누구나 입장할 수 있는 곳이 되었다.

'갱스바르' 시대에 갱스부르의 곁을 지킨 건 미셸이었다. 당시 아직 풋내기였던 미셸은 그와 함께 파스티스를 더블로 즐기다가 샴페인으로 주종을 바꾸는 과정을 내내 함께했다. 무대 위나 무대 뒤에서 메이크업 가방처럼 바퀴 달린 아이스박스에 술을 채우고 갱스부르의 무대가 끝나기를 기다릴 때도 있었다. 당연한 수순이지만, 미셸과 나는 도로 끝에 있는 오두막 형태의 레스토랑 '카반 밤부'로 갔다. 우연인지는 몰라도, 이곳은 세르주가 이국적인 새 애인 '밤부'와 점심을 먹으러 들르곤 했던 곳이다.

"카반 밤부는 은밀한 공간이죠"라고 미셸은 말한다. 태양 아래 노브라로 몸을 태울 수 있어서 사람들은 팡플론 해변을 좋아했지만, 1967년이 되자 소위 '안티 해변' 모임 또한 등장했다는 게 미셸의 이야기였다. 바다를 적대시한 이들 중에는 클럽과 바다 사이에 모래 언덕을 쌓아 올리는 극단주의자도 있었다.

'카반 밤부'는 갈대숲 속에 자리 잡고 있다. 원목 테이블, 태양으로부터 보호해 주는 희고 푸른 천막으로 장식한 퍽 아기자기한 레스토랑이었다. "제인의 버드나무 바구니 속에 들어가 있는 것 같지 않아요?" 미셸이 농담을 건넸다. 영화 〈태양은 알고 있다〉에서

어린 페넬로프(제인)의 바구니는 알랭 드롱, 로미, 로네 사이에 놓여 있었다. 나에게 '카반 밤부'는 마르세유 알카사르의 왕이자 페르낭델의 친구 앙드렉스의 노래이기도 하다. 앙드렉스는 〈'자주들'이 있잖아Y'a des zazous〉[52] 등 2차 세계 대전 전후 프랑스인들의 풍속에 대한 노래를 많이 만들었다. 1950년대 초는 여전히 식민지 시대였고, 앙드렉스의 작사가 폴 마리니에가 별 사심 없이 '네그로'라는 단어를 가사에 썼다.

"나는 새까만 네그로, 완전 깜둥이 / 머리부터 발까지, 당신이 보고 싶다면… 나는 억지로 프랑스 땅에서 태어나서 마음이 편하지 않아 / 어수선한 바지 / 멜빵 바지, 떼었다 붙였다 하는 칼라, 니스칠한 구두 / 나는 내 고향식으로 멋내는 게 더 마음에 들어 / 양복 같은 건 싫다고." 이 노래의 주인공은 이후 파리의 우스꽝스럽고 화끈한 명소, 물랭 루주에서 춤을 추는 신세가 되었다.

1952년 노래 〈밤부 오두막에서A la cabane bambou〉가 파리에서 큰 인기를 모을 때 갱스부르는 아직 화가로 활동 중이었다. 하지만 1938년 5월 유명 가수, 프레헬[53]과의 만남이 갱스부르에게 중요한

52 이 노래 제목에 등장하는 zazou(자주)라는 단어는 1940년대 프랑스에서 유행한 미국 스타일 패션 트렌드, 또는 그 트렌드를 추종하는 젊은 세대를 의미한다. 전쟁에 신물이 난 이 세대는 전쟁과 세계 정세에 무심하고 둔감한 태도를 보이고 자유로운 영혼을 표방하며 미국 문화와 재즈 음악에 열정을 쏟았다. 'zazou'라는 용어는 1933년 미국 재즈 가수, 캡 캘러웨이의 노래 〈Zah Zuh Zaz〉에서 비롯되었다.

53 본명은 마르게리트 불리아슈Marguerite Boulc'h(1891~1951). 파리에서 철도원이었다가 열차 사고로 한쪽 팔을 잃은 아버지와 건물 경비자 창녀였던 어머니 사이에서 태어났다. 프레헬은 열다섯 살때 화장품 방문 판매원으로 일하다가 벨 에포크 시대 카바레를 풍미한 댄서이자 가수였던, 벨 오테로의 눈에 띄어 인기 가수가 된다.

인상을 남겼음을 지적해 둘 필요가 있다. 기형에 가까운 얼굴, 술독에 빠져 살던 프레헬은 약물과 매춘을 기적적으로 극복하고 음반 《라 자바 블루》를 발매하고 줄리앙 뒤비비에 감독의 영화 〈망향Pepe le Moko〉을 통해 다시 무대로 돌아왔다. 어느 날, 카바레 '라 코코'에서 노래하던 프레헬이 거리에서 마침 학교에서 받은 1차 세계 대전 명예 십자장을 재킷에 달고 있던 꼬마 소년, 뤼시앵을 마주쳤다. 그의 명예 십자장을 알아본 프레헬이 뤼시앵을 가까운 카페로 데려가 딸기 파이와 석류 시럽을 넣은 디아볼로를 사주었다고 한다.

대중을 즐겁게 하는 것은 그 자체로 대단한 직업이 아닐 수 없다. 성공을 위해서는 때로 전설을 만들어내야 한다는 대중문화계의 원리를 갱스부르는 너무나도 잘 알고 있었다. 제트족들이 여는 파티에 들락거리진 않았으나, 제인과 함께 '쉐 레진느'나 '카스텔' 등 파리의 카페 테라스에 자리 잡고 있거나, 마리티와 질베르 카르팡티에 같은 당시 예능 프로 장인들의 집에 드나들기도 했다. 갱스부르는 미남 미녀들의 왕국에서 본인의 자리를 만들고, 그것을 지켜내기 위해 온갖 노력을 기울였다. 그러다가 제인이 떠나고 혼돈의 시기가 찾아왔을 때 갱스부르는 폭발했다. 사려 깊은 버킨은 이에 대해 왈가왈부 하지 않았다. 하지만 2017년 제인은 자신의 앨범 《버킨/갱스부르: 심포니Birkin/Gainsbourg : le symphonique》 재킷에 손을 맞잡고 노르망디 도로를 달리는 행복한 커플의 사진 한 장을 실었다. 제인은 연인에게서 무겁고 우울한 '갱스바르'를 덜어내고 싶었던 것이다.

이렇듯 생트로페는 제인과 세르주 본연의 모습과는 전혀 다른 모습을 구현하게 한 셈이었다.

이제 나는 믹 재거와 비앙카 페레즈 모레나의 1971년 세기의 결혼식 장면을 보며 라 퐁슈 테라스에서 점심을 든다. 결혼식 증인은 나탈리 들롱과 키스 리처즈였다. 예비 부부가 탄 롤스 로이스를 기자들이 구름떼처럼 에워싸자 생트로페 시장은 반쯤 영혼이 나갔다. 항구의 카페 데 자르에서 열린 나름 소소한 리셉션에는 맥카트니, 링고 스타, 에릭 클랩턴, 스티븐 스틸스 등이 모였고, 신혼 부부가 사흘을 보낸 호텔 빌로스에서는 연신 캐비어, 코카인, 샴페인 파티가 열렸다.

갱스부르는 스타의 삶을 원했으나, 그럴 운명을 타고 나지는 않았던 것 같다. 조명과 함께하는 삶이었지만 슬라브계 특유의 '뭐라 말할 수 없는' 신중함, 죽음에 대한 존중과 엄숙함이 늘 따라다녔다. 확실히 버킨과 갱스부르 커플은 다른 누구에게서도 찾아 볼 수 없는 그들만의 유형을 만들어 냈다. 때로는 정도를 넘지만, 그 어디서도 찾아보기 어려울 정도로 독특하고 눈부신 것을!

오늘 내가 생트로페를 걷는 것은 이런 흔적들 사이를 달리는 것이다. 세네키에 카페는 그 독특한 시그니처인 붉은 세모꼴 테이블을 세월이 지나도 간직하여 놓고 있다. 생트로페가 이 색을 고유의 색으로 삼은 것이 1960년대부터였다. '붉은 세네키에'라 불렸던, 생트로페 해변 묘지에 묻힌 프랑스 대중음악의 거장, '화이트 바클레이'. 1948년 미국에서 프랑스로 LP레코드를 도입했던 바클레이의 무덤은 레코드판 모양의 비석으로 장식되어 있다. 바클레이에게 카마라곶Cap Camarat을 향해 팜플론 해변 근처 깊숙한 곳에 별장을 지으라고 설득한 사람이 바로 브리지트 바르도였다.

"나는 쇼나 뮤지컬을 무대에 올리기 위해 그 집을 지었다. 650제곱미터에 달하는 한 층에 방 여섯 개가 있었고, 마이크 100여 개를 설치했다. 각자 원하는 대로 생활하다가 떠나고 다시 돌아오고 원하는 상대와 나가곤 했다"라고 바클레이는 말했다. 그의 우아한 옷차림도, 피아노도, 콧수염도, 심지어 그가 사랑해 마지 않던 술도, '베르제 블랑Berger blanc'(견종)도 전부 흰색이었으므로, 화이트 나이트 축제는 자연스러운 일이었다. 반면, 1968년 〈태양은 알고 있다〉를 촬영하던 시기에 갱스부르는 파리에 작은 집 한 채를 장만해 집 안을 전부 검은색으로 꾸몄다.

그나저나 그레코는 이 화이트 나이트 축제를 마뜩치 않아 했던 것 같다.

"초대를 받아 그 축제에 참석한 적이 있었는데, 한 나라의 대통령 영부인의 등을 꼬집고, 먹고 마시며 서로 자기 자랑하느라 바쁜 파티를 나는 견딜 수가 없었어요. 그들에 비하면 내 옷차림은 수녀님

이나 다름없었죠."

그 시절 사람들은 셀러브리티, 유명인들, 선남선녀들을 만나러 생트로페를 찾아왔다. 이제는 시절이 바뀌었다. '세네키에' 앞 항구에서 구경꾼 50여 명이 후진으로 들어오는 요트의 물결을 바라보고 있다. 다리 위 뱃사람들 틈으로 어딘가 불편해 보이는 노인이 걱정스럽게 요트를 주시했다. 그의 요트에는 '88'이라는 이름이 적혀 있었다. 요트에 장착된 램프나 덱체어 가격은 노동자들의 한 달 월급에 맞먹을 것이다.

배가 무사히 부두에 들어오자 '88요트의 영감님'은 같은 연배의 친구 둘과 함께 다리 위에 자리 잡고 잔을 부딪치며 건배를 들었다. 영화 〈태양은 알고 있다〉에서 권태에 빠진 네 명의 스타처럼 점심시간이 끝나고 나면 저들은 뭘 하며 시간을 보내게 될까. 나는 '세네키에'에서 트로페 스타일 타르트를 주문했다. 2유로 50상팀으로 비교적 저렴한데도 맛은 기가 막혔다. 소소하고 가만한 위로. 어쩌면, 제인과 세르주의 이야기는 그 자체로 위로의 이야기가 아닐까.

'갱스바르' 시기, 세르주는 TV 프로에 출연해서 지폐를 불태운 적이 있었는데, 본인이 세금을 지나치게 많이 낸다는 게 이유였다고 한다. 물론 갱스부르는 제인의 평등주의 투쟁이나 부당함에 대한 저항을 단 한 번도 공식적으로 지지한 적이 없었다. 식당이나 카페에서 갱스부르는 늘 지나치다 싶을 정도로 팁을 많이 남겼고, 시시때때로 택시를 타고 다녔으며 롤스 로이스와 권총을 대여하는 사람이었다.

조세 피난처가 아직 '슈퍼 리치'들이 세계 경제에 영향력을 확대

할 수 있도록 도움을 주는 단계까지 성장하기 전이었던 당시에 비해, 오늘날의 체제는 너무나 명확한 모순을 드러낸다. 니스 행 저녁 비행기 안에서 나는 『레 제코Les Echos』에 실린 단신 기사를 훑어본다. 한번은 제네바 스위스 은행의 금고실 화장실이 막혀서 뜯어 보니 배관공이 화장실 배수관 속에서 500유로짜리 지폐 뭉치를 발견했다고 한다. 인근 레스토랑 세 곳의 화장실에서도 같은 일이 벌어졌다. 변기를 들어내니 총 15만 유로가 발견되었다. 짧은 조사 끝에 스페인 사람 두 명이 돈다발 주인으로 밝혀지자 그들을 대변하는 로펌에서 피해를 보상했다고 한다. 사건 종료. 익명의 권력이 은행을 장악하고 있다는 사실은 이제 누구나 아는 비밀이 되었다. 버킨과 갱스부르는 바로 이런 저속함을 혐오했다.

다소 컬트적인 수영장의 퇴폐성은 뒤크뤼에Ducruet 사건에서 시작된 게 아닐까 하고 생각해 본다. 1996년 8월, 모나코 공녀 스테파니의 남편 뒤크뤼에가 벨기에 콜걸 필리 후트먼과 부적절한 관계를 갖는 모습이 카메라에 고스란히 찍혔다. 니스의 저택에서 푸른 물이 가득찬 수영장에서 뒹굴며 각종 체위로 사랑을 나누는 모습이 만천하에 공개된 것이다. 모나코 공국이 큰 충격에 빠지는 것과 동시에 섹스 비디오는 전 세계로 번져 나갔다.

제인과 세르주의 경우, 본인들이 원할 때가 아니면 노출을 삼갔다. 버킨은 벌거벗은 상체를 드러내는 일이 없었고, 갱스부르 역시 본인의 동의가 있지 않는 한 사생활을 카메라 앞에 노출하지 않았다. 그들의 딸 샤를로트 역시 파파라치가 그녀의 유난히 수줍은 성격과 신비한 이미지를 파헤치도록 놓아두지 않았다. 아무리 쓰레기

같고, 술 취한 상태에서도 그들은 사생활을 철저히 통제했다.

1968년, 세르주는 파리에서 가장 오래된 구역 중 하나인 베르네유가에 둥지를 틀었다. 이곳은 마침 많은 예술가, 편집자, 지식인들이 모여 사는 곳이었다. BB에 대해서라면 갱스부르는 뭐든 감추지 않았던 반면, 〈슬로건〉 촬영 기간 중 태어난 아들 폴 갱스부르 판크라치에 대해서는 단 한 마디도 하지 않았다.

생트로페에서 머무는 동안 갱스부르는 '세네키에'에서 파스티스가 담긴 잔 속에 권총을 담갔다. 아슬아슬했던 제인과 세르주 커플은 영화 〈태양은 알고 있다〉 촬영이 끝나자 이제 제자리로 돌아갔다. 제인은 세르주를 달랬고, 로미는 영광의 자리로 돌아가고 알랭 드롱은 연인 미레유 다르크의 품에 안겨 파리로 돌아가 연예계와 퐁피두 전 대통령 부부, 국가 정보 기관이 전부 연루된 마르코비치 살인 사건[54]에 대응할 준비를 했다. 〈슬로건〉 개봉이 몇 달 늦어진 덕분에 두 사람은 마지막 작업을 위한 시간을 번 셈이 되었다. 이렇게 해서 〈슬로건〉과 〈태양은 알고 있다〉는 러시아 인형 마트료시카처럼 서로 포개진다. 그 안에는 버킨의 커리어와 갱스부르의 열정이 겹겹이 들어 있다.

54 1968년 10월 1일, 삼십 대 남자 스테판 마르코비치가 파리 서쪽 쓰레기 더미에서 시체로 발견된 영구 미제 사건. 마르코비치는 한때 알랭 들롱의 보디 가드였으나 이내 화려한 파티 피플의 일원이 되어 사교계와 도박계에서 활약했다. 또한 그는 파티에 참석한 셀러브리티들의 흐트러진 모습을 몰래 카메라에 담아 신문사에 팔거나 당사자들을 협박하는 일도 잦았다. 어느날 그의 '몰카'에 당시 수상이었던 조르주 퐁피두의 아내 클로드 퐁피두의 그룹 섹스 장면이 고스란히 담겼다. 대권을 노리고 있던 퐁피두에게 이것은 치명적이어서, 퐁피두는 친분이 있는 알랭 드롱에게 털어놓았고, 드롱이 대부 마르칸토니에게 마르코비치의 암살을 부탁했다는 게 당시 살해의 원인으로 떠돌았다.

8. 말할 수 없이 외로운 이별

생트로페에서 불꽃 같은 시련을 겪은 후 제인과 세르주는 그들의
운명, 방랑자 커플의 아이콘에 충실하며 살아 간다. 밤은 이제 그
누구도 방해할 수 없는 그들만의 시간이었다. "자정이 넘어 가도록
피아니스트 갱스부르는 재즈맨 조 터너와 바에서 〈네 손을 위한 피
아노〉를 연주하고, 그러고 나서는 랍스푸틴으로 가서 바이올리니스
트들과 함께 공연을 했어요. 이 연주자들은 기어코 택시 안까지 쫓
아 들어와서 내가 제일 좋아하는 시벨리우스의 〈슬픈 왈츠〉를 연주
해 주었죠. 덕분에 기분이 한결 가벼워졌어요. 투케에서 자전거를
타고 있으면 사람들이 '어이, 버킨. 어이, 갱스부르' 하고 인사를 건
넸는데, 그러면 갱스부르는 '이게 다 내 당나귀 귀하고 당신 바구니
때문이야'라고 말하곤 했죠."

1969년, 두 사람은 앙드레 카야트 감독의 영화 〈카트만두로 가

는 길〉을 찍으러 히피의 땅 네팔로 떠났다. 영화 속에서 제인과 세르주는 각각 약에 취한 히피, 머리가 희끗희끗한 늙은이를 연기했지만 영화 밖 실제 삶에서는 라자스탄의 고급 호텔에서 천국 같은 생활을 즐겼다.

크고 환한 웃음, 덥수룩한 머리, 제멋대로 난 수염. 세르주에게는 그만의 고유한 매력이 있었다. 바람 부는 길, 파릇파릇한 나무와 길게 늘어선 풀이 경계를 만든 도로 위로 제인과 함께 달리는 모습은 레스토랑 막심즈 앞에서 두 사람을 기다리던 포토그래퍼들에게 더없이 매력적인 피사체였다.

시작 단계부터 두 사람의 비밀을 철저히 보장해 주며 로맨스의 동반자가 되어 주었던 레진느에 따르면, 제인은 세르주에게 사회의 굴레로부터 스스로를 해방시킬 가능성을 가져다 주었다. 1969년 레진느의 집에서 열린 저녁 식사 모임에서 한 번은 이런 일이 있었다. 가수이자 파리 시내 나이트클럽 사장 레진느는 당시 드골 정부의 문화부 장관이던 앙드레 말로와 언젠가 유령에 대해 토론한 적이 있었다. 두 사람 모두 유령의 존재를 믿고 있었다. 이를 알게 된 잡지 『프랑스 수아르』의 대모이자 가십 기사 전문가 카르멘 테시에가 저녁 식사 모임을 제안했다.

"우리 집에 자주 드나드는 사람들이 누구인지 잘 알기는 하는 거냐고 세르주가 물은 적이 있었죠. 워렌 베티에게는 관심도 없었지만, 세르주는 트루먼 커포티, 마리 로르 드 노아이유, 마를레네 디트리히, 헨리 밀러… 등에게 흥미를 보였어요. (그날 저녁), 우리 집에서 열리는 화요일 저녁 문학 모임에 문화부 장관, 사강, 결혼식을

두 달 앞두고 자동차 사고로 유명을 달리할 알리 칸의 약혼녀 베티나 그라지아니, 장 코, 루이 뒤부아 도지사, 그리고 갱스부르가 왔어요. 당시 갱스부르는 제인을 만난 지 얼마 되지 않은 시기였고요. 말로가 쓴 에세이 『상상의 박물관』, 아시아에서 말로가 저지른 부당 거래, 그리고 스탈린에 대해 장 코와 말로 사이에 설전이 벌어지자 세르주는 놀라서 감히 한 마디도 못 하고 두 사람을 우러러 보기만 했죠. 가죽 부츠와 모자를 쓴 말로의 운전 기사가 다음날 새벽 6시까지 기다리고 있는 모습을 본 건 그때가 처음이었어요. 말로는 어떤 모임을 가든 밤 10시 45분이 되면 어김없이 자리를 뜨는 사람이었으니까요!"

제인은 이들이 누군지 전혀 알지 못했지만, 그렇다고 딱히 콤플렉스를 느낀 것 같지도 않았다.

"제인은 너무나 소중해서 늘 지니고 다니던 한쪽 팔이 부러진 인형과 버드나무 바구니를 옆에 두고 땅바닥에 앉아 있었어요."

'밤의 여왕' 레진느의 결론은 이렇다. 제인은 허세와는 거리가 먼 사람이었다. 제인은 처음부터 끝까지 세르주에게 충실했다. 연인의 사랑에 대한 무사태평함, 그녀의 아름다움, 세간의 시선에 대한 무관심이 그녀를 자유롭게 했다. 제인과 세르주가 서로에게 자석처럼 이끌린 이유는 당시의 시대적 코드를 거스르며 도덕적인 것과 상투적인 것으로부터 사람들을 해방시키 주되, 깃발을 들며 선동에 나서지 않고 지극히 가벼운 방법으로 실천한다는 공통점 때문일지도 모른다. 두 사람을 모델로 삼고 뒤늦게 나이트 파티에 합류한 팝 가수 에티엔느 다호는 이렇게 표현했다. "당시에 찍은 사진들을 보면

두 사람은 너무나 행복하고 자유로워 보였어요."

사진작가 토니 프랑크는 이들 커플에게는 그들만의 낭만주의가 있었다고 단언한다. 그는 제인, 세르주와 자연스러운 과정을 거쳐 친구가 되었는데, 이는 '파파라치 업계의 황제'로 소문난 동료 사진작가 다니엘 앙젤리와 사뭇 다른 행보였다. 토니 프랑크는 스타들과 함께 잔을 기울이고 함께 외출하며, 필요할 때면 헬스클럽을 동반하거나 선탠을 함께 즐기면서 그들이 하는 말에 귀를 기울였다. 이런 그에게 1968년 필립스사는 갱스부르의 앨범 재킷 사진을 맡겼다. 이 젊은 사진작가는 샹송 잡지 『뮤직홀』에 샤를 아즈나부르나 자클린 다노의 대표적인 사진들을 제공하면서 프랑스 연예계 사진 전문가로 입지를 굳혔다.

1962년 잡지 『안녕 친구들』이 창간된 지 3년 후, 토니 프랑크는 흥 많은 예예 부대에 합류하고, 갱스부르의 음악적, 인간적 변신을 제1선에서 목격했다. 1985년, 카지노 드 파리에서 열린 콘서트 리허설이 한창일 때 갱스부르는 돌연 '갱스바르'가 출몰했다고 선언하며 리허설장을 무단 이탈했다.

1960년대 초반, 토니는 생트 안가街 카바레에서 갱스부르와 마주치고 카메라를 꺼내 들었다.

"그때 갱스부르는 지금까지도 누군지 알 수 없는 어떤 여자와 문 옆에 서 있었죠. 필리프 클레Philippe Clay[55]를 닮아 당나귀 귀에 돌출 눈이더라고요. 내가 처음으로 갱스부르의 모습을 제대로 사진에

55 1950년대 프랑스 가수

담은 건 1963년 카푸신 극장에서였는데, 갱스부르는 수트를 입고 재즈 콰르텟을 연주하며 가끔씩 주머니에서 메모를 꺼내 보기도 했어요. 믿을 수 없는 무대였죠!"

1968년, 이번에는 갱스부르의 집 베르네유가에서 그를 직접 만났다. 그사이 머리가 많이 자라고, 만면에 웃음을 띤 모습이었다. 불과 몇 시간 전에 나이트클럽에서 나온 토니 프랑크와 마찬가지로 한숨도 못 잔 갱스부르가 그를 맞이하며 대뜸 이렇게 권했다고 한다. "레몬이나 몇 개 사러 갑시다."

세르주가 정량을 훨씬 넘은 보드카에 레몬 껍질을 갈아 넣은 블러디 메리 칵테일을 만들어 주었다. "그때만 해도 우리 둘 다 낯을 가렸어요. 칵테일을 절반쯤 마셨을 때 왠지 모르게 눈물이 나고 땀이 비처럼 흘러내렸죠. 앞마당으로 나가 사진을 찍기 시작했는데, 그때 찍은 사진들 중 다섯 장을 갱스부르의 앨범 재킷에 썼어요."

그날의 사진 중 한 장. 입에 담배를 물고 뭔가에 집중하는 눈빛, 매끈하게 깎았다가 다시 자라기 시작한 수염, 세르주가 베르네유가 자택 마당 담벼락에 기대어 살짝 웃고 있다. "이 사진을 제일 마음에 들어했어요. 갱스부르가 마음속에 간직한 여성들•은 전부 이 사진을 한 장씩 간직하고 있는 걸로 알아요."

제인과 갱스부르 커플은 다른 사진을 골라서 '키스'라는 제목을 붙였다. 사진 속에서, 세르주의 몸은 사랑하는 이의 얼굴 쪽으로 살며시 기울어졌다. 너무 크다는 이유로 늘 마뜩찮아하는 자기 코를

● 제인, 샤를로트, 밤부

제인의 눈가에 살며시 대고 입술에 가볍게 키스한다. 미소 띤 제인은 동그랗게 몸을 말며 그의 어깨에 기댄다.

제인과 세르주가 함께 찍은 사진은 일일이 셀 수 없을 만큼 많은데, 사람들은 거기서 에로틱한 일면만을 보려는 경향이 있다. 알몸으로든 아니든 서로를 끌어안은 사진 속에서 성욕과 에로티시즘을 읽어 내기란 어쩌면 당연한 일일 수도 있다. 여기에 비하면 1969년 'Bed in for peace'라는 제목 아래 오노 요코와 존 레논이 잠옷 차림으로 보내는 일주일을 담은 사진은 오히려 선량해 보일 지경이다. 오노와 레논의 나체 앞뒤를 담아 1968년 발매한 음반 《Two Virgins》 재킷이 도덕성 문제를 일으켰다면, 제인과 세르주에게서는 선정성을 단 1도 발견할 수 없다. 무엇보다도 사진은 그들이 재능을 뽐내고 싶은 분야가 아니었다.

가브리엘 크로포드와 함께 만든 사진집 『제인 버킨』이 출간되고 나서 제인의 집을 찾았을 때, 우리는 그녀와 사진과의 관계에 대해 이야기했다.

"플래시가 주는 느낌이 좋았어요……. 1960년대에 일을 정말 많이 했는데, 그때는 잡지 『보그』의 시대이자, 기 부르뎅Guy Bourdin, 데이비드 베일리David Baily가 함께한 컨데나스트 그룹[56]의 시대였죠. 본래 옷을 잘 입는 편이 아니었던 터라, 나도 스트레스가 이만

56 Condé Nast Media Group. 1909년에 창립된 미국의 글로벌 미디어 기업. 『보그』, 『글래머』, 『얼루어』, 『GQ』 등의 잡지를 발행한다.

저만 아니었을 뿐 아니라 사진작가들 역시 상상력을 동원해야만 했죠. 부르뎅이 특히 그랬어요. 어느 날 내가 입고 있던 옷이 정말 끔찍해 보였는지 나를 트렁크 속에 집어넣어 버린 거예요. 어찌나 웃기던지. 부르뎅은 변덕이 심하고 극단적인 사람이었지만, 그를 통해서 완전히 다른 사람으로 변신하는 게 나쁘진 않았어요. 데이비드 베일리도 노골적이긴 마찬가지였죠. 어느 날 나한테 젖꼭지를 꺼내 보라고 한 적도 있었으니까요. 그때는 그게 소름끼치게 싫었는데, 젊고 시크한 여자를 약올리는 게 재미있었던 모양이죠. 세실 비턴이나 토니 프랑크 같은 셀러브리티 전문 사진작가들하고도 작업을 많이 했어요. 스튜디오에서 사진 촬영을 하다 보면 다른 사람이 되는 기분에 빠졌죠. 뭔가 새로운 것이 만들어지는, 환상적인 순간들이었으니까."

시간은 흐르고 행복도 지속되었다. 1979년 4월, 앙텐2[57]에서 찍은 소품 같은 영화 〈목요일의 손님L'invité du jeudi〉에는 가족과 함께하는 갱스부르의 모습이 담겼다. 갱스부르는 자메이카에서 〈무기를 들라, 기타 등등Aux armes et caetera〉 녹음을 마치고 막 집으로 돌아온 참이었다. 제인, 케이트, 샤를로트 '세 아이'는 카드 놀이를 하고 있었다. 세르주는 언젠가 아내는 곧 딸이기도 하다고 말한 적이 있었다. 집에 있을 때 갱스부르는 결벽증에 가까운 강박을 보였다. 아이들에게 제인은 모성애가 넘치는 엄마이면서 친구이기도 해서, 갱스부르의 역할은 '이 철 없는 아이들을 야단치는 것'이라고 갱스부

57 Antenne 2, 프랑스 공영 방송 France 2의 전신

르 스스로 밝히기도 했다. 아버지라는 역할에 대해 나름 확신을 가진 갱스부르는 나름 유연한 아버지였다.

"그러다가 내가 좀 심했다 싶으면 삐에로 분장을 했다……. 이건 사람들에게 안 알려진 일인데, 삐에로 분장을 하고 우스운 표정으로 등장하면 애들이 아주 좋아했다."

한편, 제인은 엄마이자 가수이지만, 오디션을 보기 위해 스페인으로 떠나는 그녀를 두고 세르주가 "저 사람 직업은 배우야"라며 한 마디 덧붙이는 모습도 영화 속에 나온다. 딱 한 번 열흘 동안 떨어져 있었을 때를 빼면 단 한 번도 헤어진 적이 없었다는 두 사람. 제인은 바로 다음날 집으로 돌아왔다. 카메라는 레스토랑에서 두 딸, 케이트, 샤를로트와 함께 있는 평화로운 모습의 세르주를 비춘다. 두 딸을 위해 '양고기 등심 2인분'을 주문하는 자유로운 영혼의 아버지.

1969년 2월, 제인과 세르주가 〈라디오스코피〉 방송에 초대 손님으로 출연했을 때 기자이자 작가, 자크 샹셀은 이렇게 물었다.

"제인, 세르주 갱스부르를 안 지 얼마나 되셨죠?"

가느다란 목소리로 이어지는 제인의 대답.

"음… 한 7개월쯤 된 것 같아요, 7, 8개월."

"아, 너무 오래된 것 아닌가요?"

샹셀이 약올리듯 되묻자, 제인은 다소 불편한 듯 헛기침을 했다.

"아니요."

"잠시 스쳐 지나가는 모험 같은 사랑인가요?"

"그러지 않길 바라죠. 사람 일은 알 수 없는 거지만, 그러지 않길

바라고 있어요."

나지막이 속삭이는 제인. 하지만 피할 수 없는 일은 두 사람이 이미 돌이킬 수 없이 가까워져서 삶의 회오리바람에 휘말리게 되었다는 것이다.

큰 딸 케이트가 자살로 생을 마감할 때까지 제인 버킨이 꾸준히 써 온 일기장 속에는 화려한 생활이나 시 같은 것이 적혀 있을 뿐 아니라 가까이에서 겪었던 죽음에 대해서도 적혀 있다. 세르주 1991년 심장마비로 사망. 그가 죽은 지 8일 후 제인의 아버지 데이비드 버킨 사망, 2001년 11월 앤드류의 아들이자 제인의 조카 아노 버킨 21세의 나이에 교통 사고로 사망, 2004년 어머니 주디 캠벨 사망, 2013년 12월 장녀 케이트 배리 아파트 베란다에서 투신. 제인은 이렇게 말한다.

"우스우면서도 너무나 정상적인 인생이다."

"세르주가 있어서 더욱 바람 잘 날 없는 삶이었다."

레진느가 이런 삶을 거들었다. 밤새 파리를 누빈 제인과 세르주는 새벽 6시에 집에 돌아와 아이들을 깨워 학교에 보내고 그제야 잠자리에 들었다. 오후 4시 30분에 제인이 학교에서 아이들을 찾아 오고, 다 함께 저녁을 먹고 나면 부모들은 다시 밤외출을 했다. 온갖 부류의 사람들이 베르네유가를 거쳐 가고, 부부는 점점 정도를 벗어난 올빼미 족으로 변해 갔다. 제인과 세르주 사이에 점점 벌어지는 균열은 머지 않아 육체적 이별로 이어졌지만, 육체적 결별 이상은 물론 아니었다.

갱스부르가 검정 선글라스에 검정 가죽 재킷을 걸치는 날이 많아

지면서 이내 둘 사이에 폭풍우가 몰아쳤다.

"그이는 넘버 원이 되고 싶어 했던 것 같아. 우린 새벽 4시까지 '엘리제 마티뇽'에서 놀았죠. 나이트 클럽이든 레스토랑이든 어딜 가든 그는 사람들 눈에 띄었고, 갱스부르는 사람들이 북적일 때 행복하다고 했어요. 하지만 아무도 몰랐죠. 나이트 클럽에서 술을 진탕 마시고 집에 오면 그이와 나 사이에 툭하면 우격다짐이 벌어졌다는 걸."

갱스부르는 자기 얼굴이 신문과 잡지 커버를 장식할 때 말할 수 없이 들떴다. 『파리 마치』나 『주르날 드 디망슈』를 펼쳐 놓고 기사에 테두리를 치면서 으스대곤 했다고 토니 프랑크는 기억했다. 갱스부르는 '매스컴의 왕'이 되고 싶어 했다.

그의 가수 커리어에서 제일 큰 성공을 거둔 노래 〈무기를 들라, 기타 등등〉과 함께 '갱스바르'의 자살 충동이 시작되었고, 버킨은 그것을 견딜 수가 없었다. 어느 날 세르주는 질 베를랑에게 이렇게 고백했다. "제인은 내 잘못으로 떠났어. 내가 너무 심했던 거야. 술을 잔뜩 먹고 들어와서 두들겨 패다니. 제인의 잔소리를 견딜 수가 없었어. 순간을 못 참고 그만……. 그런 나를 제인은 묵묵히도 견뎌 주었는데, 시간이 지나니까 그런 인내심이 정으로 바뀐 것 같아."

앤드류 버킨 역시 당시 제인이 겪은 한계 상황에 대해 이렇게 상기했다.

"제인은 적어도 어느 선까지는 사랑하는 사람이 원하는 대로 스스로를 바꿀 각오가 되어 있었지만, 어느 순간부터는 한계 선을 넘은 것 같았다. 아름다움을 빙자한 (세르주의) 요구가 때로 도를 넘었

다……."

버킨과 갱스부르의 상황은 챗바퀴 돌 듯 점점 악화되었다.

"세르주는 밤이면 밤마다 늘 엇비슷한 등신 패거리들과 나이트클럽과 레스토랑을 전전했어요. 엄마는 스스로를 파괴하려고 기를 쓰는 아버지의 모습을 보며 숨이 막힐 것 같다고 말했죠. 엄마가 더 이상 견딜 수도, 숨을 쉴 수도 없는 상황이 되었다는 걸, 그건 더 이상 부부 생활이 아니라 혼자만의 독백일 뿐이라는 걸 그 자신만 몰랐어요"라고 케이트 배리는 질 베를랑에게 증언했다. 1978년, 당시 인기를 끌던 펑크 록 그룹 '비주Bijou'가 에페르네에서 시작해서 파리 모가도르 극장에서 열리는 미니 순회 콘서트를 위해 세르주를 찾아왔다. 토니 프랑크의 기억에 따르면, 이렇다. "세르주는 초긴장 상태였다. 마지막으로 무대에 오른 게 벌써 12년 전이었다. 무대에서는 게 너무 공포스러웠던 나머지 그룹 홍보용 검정 선글라스를 빌려 썼다. 자세히 보면 안경 다리에 '비주'라고 새겨져 있었다." 그룹 '비주'는 1966년 미셸 아르노가 노래하고 갱스부르가 작곡한 노래 〈검은 나비Les papillons noirs〉를 무대 위에서 다시 불렀다.

밤이면 온통 슬픔에 취하지 / 우리가 사랑하는 그의 온 마음이 /
영원히 사라져 / 검은 나비여.

갱스부르는 이 순간부터 자신이 숭배의 대상이 되었음을 확인했던 것 같다. 후배 가수들이 〈라 자바네즈〉를 전부 외워 부르는 모습에 세르주는 놀람과 감회에 젖었다. 사실 제인을 만난 뒤로 부를

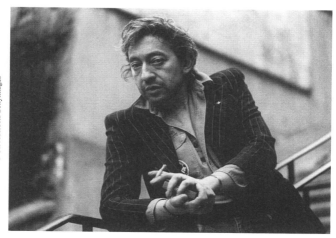

누리긴 했으나 그가 발매한 앨범 중 어느 하나도 상업적 성공을 거두지 못한 터였다. 하지만 제인과 더불어 벌써 10년 전부터 신문 헤드라인을 장식하며 비주류에 있어도 편안한 페르소나를 만들어 냈으니 그것도 나쁘진 않았었다. 하지만 이 콘서트를 계기로 "좋아서 울부짖는 건 내가 아니라 관객들이야"라고 말하게 된 갱스부르의 허세는 하늘을 찔렀다. 록의 세계와 어울리는 무언가가 그에게는 있는 것 같았다.

"갱스부르가 음반사와 그의 주변에서 어슬렁거리는 사람들의 부추김을 받아서 언젠가는 스스로를 집어삼켜 버릴 '갱스바르'를 서서히 만들어 낸 것도 바로 이 무렵이었다. 절대로 제인 버킨의 잘못이 아니었다. 제인은 오히려 열심히 싸웠을 뿐이다."

음악인 베르트랑 뷔르갈라의 증언에는 향수가 어려 있었다.

1980년, '그와 함께한 생애 가장 아름다운 12년을 뒤로 하고' 제인은 마침내 두 손과 두 발을 다 들고 케이트, 샤를로트를 데리고 파리 로얄 몽소 호텔로 떠났다. 갱스부르의 표정은 말할 수 없이 씁쓸하게 일그러지고, 제인은 결국 눈물을 참지 못했으며 두 딸은 천진하게 아빠가 저녁 먹으러 오는지 물었다. 슬픔. 그 후 버킨은 갱스부르를 용서했다. 갱스부르는 자신보다 열여덟 살 많은 남자이자, 많은 젊은이가 숭배하는 남자라는 사실을 인정했던 걸까.

"뱀가죽 재킷을 입은 젊은이들이 그이에게 열광했지만, 나는 아니었어요. 그이에게 롤스로이스가 있었지만 운전을 할 줄 몰랐으므로 재떨이로 이용했죠. 내 눈에는 그런 그이가 십 대 청소년으로 보였어요." 어떤 의미에서 제인은 세르주보다 성숙했다.

제인 버킨의 말대로라면 그녀는 때로 '히스테리'를 부리기도 했다. 언젠가 갱스부르의 서류 가방을 보고 그가 스튜어디스와 놀아났다고 생각하며 가방을 걷어차 버렸다고 한다.

"그 가방 속에는 베르네유에서 보낸 그의 온 생이 들어 있었어요."

세르주는 어딜 가든 그 가방을 지니고 다녔다. 1987년, '부르주의 봄Printemps de Bourges' 음악 축제 측 요구로 세르주는 미테랑 대통령을 초청하여 다큐멘터리를 찍었다. 레이 찰스였나, 제리 리 루이스였나 누군가를 인터뷰하던 무대 뒤에서 갱스부르는 찌그러진 서류 가방을 트로피처럼 휘둘렀다.

"그리고 '카스텔'에서 내가 그이 얼굴을 향해 레몬 타르트를 던진

적도 있었고요."

사람들이 전부 지켜보는 가운데 갱스부르는 제인의 버드나무 바구니 속에 든 인형을 전부 쏟아 버렸다. "나를 열받게 하려고 그런 거겠죠." 그러자 갱스부르의 얼굴 한가운데로 타르트가 날아갔다. 세르주가 자리에서 일어나자 "타르트 조각들이 그이 신발 위로 지저분하게 떨어졌어요." 나름 '끔찍한 짓'을 저질러 버린 제인은 그 자리에서 줄행랑을 쳤다. 갱스부르는 베르네유가를 향해서, 제인은 센강가까지 그보다 더 빠르게 달려갔다. 강둑 계단 위에 올라서서 그대로 강물 속에 몸을 던진 제인. 그러자 강둑에서 갱스부르가 제인을 향해 손을 내밀었다. 제인이 입고 있던 생로랑 미니 원피스가 물에 젖어 찰싹 달라붙었다. 잠시 후 두 사람은 팔짱을 단단히 끼고 자리를 떴다. "그때 센강 물결이 이상할 정도로 거셌어요." 손을 내밀기 전 브라이틀링 시계를 벗느라 뜸을 들였던 갱스부르를 그녀는 또렷하게 기억하고 있었다.

1979년 11월 9일 자정. 갱스부르는 유럽 No.1 채널 프로그램 〈담뱃불 있나요?〉의 초대 손님으로 출연했다.

"얼마 전 아주 중요한 교훈을 얻었지. (…) 나이 쉰두 살에 처음으로 사랑의 아픔을 겪어 버린 거야. 스무 살 때 못지 않게, 아니 그보다 더 격렬하게 아팠다는 걸 자네들이 아나? 내 말을 듣고 나를 너무 비관적인 놈이라고 생각하는 사람이 있다면, 분명히 알아 두시길. 벌써 몇 달째 내가 뜨거운 눈물, 진정한 눈물을 흘리고 있다는 걸. (…) 요즘처럼 비참하고 불행했던 적은 일찌기 없었다는 걸."

제인과 헤어진 후 세르주는 베르네유가 자택에 프로젝터를 설치

하고, 침대에 누워 천정에 투사된 〈슬로건〉을 돌려 보고 또 돌려 보았다.

세르주가 '밑도 끝도 없이 재미있는 사람'이었다는 제인의 주장처럼 제인 역시 재미있기는 마찬가지다. 그때 배가 출출해진 돌리가 잠에서 깼다. 인간들과 다르게, 개들은 사심 없이 투명하다. 나는 세르주가 구제불능 상태, 견딜 수 없는 사람이 되었기 때문에 제인이 그를 떠난 거라고 생각하고 있었다. 하지만 그것만이 진실은 아니었다. 제인이 말했다.

"언제나 헤어짐은 한 나라의 역사와 마찬가지로 긴 세월에 걸쳐 쌓이고 축적된 결과에요. 모든 게 이전에 있었던 일들이 쌓여 좌우되는 거고요. 세르주와 더 이상 아무것도 맞춰 갈 수 없다는 결론을 내렸을 때 나는 아프리카 대륙의 외딴 나라처럼 외로워졌어요. 그이도 나도 서로 말할 수 없이 괴로웠는데, 모든 게 너무 늦어 버린 거죠. 그이나 나나 서로 끔찍한 상황이었죠. 그때 이런 노랫말을 썼어요. '눈물을 흘리지 않으려고 우리는 멀어지기로 했다.' 부모님들이 늘 하시는 말씀 있잖아요. '두고 봐라, 두고 봐. 그 자식이 네 눈에서 눈물을 쏙 뺄 거다.' 우리가 제일 듣기 싫어하던 말."

존 배리가 제인의 친구와 바람이 났듯, 제인은 자크 두아용을 만나자 세르주의 곁을 떠났다.

"나는 뭐랄까… 치열한 두 번째 사춘기를 찾아 떠난 셈이었어요. 하지만 세르주는 우리가 신화로 남길 원했죠. 나에게는 두 번째 사춘기가 찾아왔어요. 고작 스무살짜리 아무것도 모르는 나를 데려와 하나부터 열까지 다 가르친 사람이 바로 세르주에요. 그는 나에게

아버지이자, 선생이었고, 내 가치를 알게 해 준 사람이자 내 전부였어요. 내가 떠나겠다고 했을 때 그는 짐승처럼 울부짖었어요. '완전히 다른 사람으로 만들어 줄 거야.' 그는 나를 만들어 내고 있었던 거예요. 하지만 내 관점은 달랐다는 걸 그는 이해하지 못 했어요. 나는 더 이상 인형이 되고 싶지 않다는 내 말을 그이는 귓등으로도 안 들었어요. 그가 만든 노래 〈우울증La dépression〉에 이런 가사가 나와요. '넌 다 가졌어. 아이들, 집, 너 자신, 나.' 내 관점은 달랐죠. 시간이 흘러서 세르주가 진짜 우울증에 걸렸을 때 정말 주옥 같은 노래들이 쏟아졌죠. 〈시크한 속옷Les dessous chics〉도 그중 한 곡이에요."

"과연 내가 사람들을 스스로 설 수 있게 해 줬을까요?" 햇살 아래 앙증맞은 테라스와 테이블 와인을 갖춘 평화로운 브라스리로 갈 준비를 맞은편에서 하던 제인이 느닷없이 이런 질문을 했다. 돌리는 주인에 대한 신뢰가 확고해서 목줄을 맬 필요도 없었다.

"아닌 것 같아. 자크하고도 아니에요. 내가 불을 안 켜고 어둠 속에서 잠들고 싶어 하면 우린 그대로 그렇게 했어요. 전에는 내가 이런 사람인 줄 몰랐어요. 늘, 쉼없이 스스로에 대해 반문해야 한다는 말이겠죠. 영원히 흰 것도, 영원히 검은 것도 없으니까."

돌리는 몸통이 희고 검정색, 갈색 점이 있는 삼색 강아지다. 테라스에서 이 사람 저 사람 사이를 뻔뻔하게 돌아다니다가 그늘에서 잠시 쉬기도 하고 햇살 아래 자유롭게 몸을 눕히기도 한다. 반면, 얼마 전에 새 앨범 《버킨/갱스부르: 심포니》 편집을 마친 제인은 일간 신문 『니스 마탱Nice-Matin』 기자에게 세르주를 다시 살아나

게 하는 일이 얼마나 긴요한가를 설명하고 있다.

유대인 세르주는 허세를 부리며 노란 별을 달고 다녔다. 할 수만 있었다면 별을 확대해서 한쪽 가슴뿐 아니라 목 아래를 전부 덮게 하고, 형광색으로 물들이고도 남았을 인물 세르주. 냉소적인 댄디는 담배 지탄과 칵테일로 짐짓 냉정한 태도를 꾸몄다. 이 못생긴 남자가 바로 미녀 중의 미녀 BB와 짧게나마 사랑을 했다는 데에 제인은 단 1그램의 경쟁심도 느끼지 않고 있었다. 이런 무심함이 제인을 구원했다.

9. 블러디 메리 칵테일 같은 가족

"내가 그이에게 선물한 건 가족이에요. 확실히, 가족에 대한 애정은 그이보다 내가 더 컸죠."

　제인 버킨은 이 역할을 너무나도 사랑한다. '프랑스 교육을 받은 러시아 남자와 영국 여자 사이의 재미있는 결합은 보드카를 듬뿍 넣은 블러디 메리 칵테일 같다'고 갱스부르는 가사에서 말한 적 있다. 잉글랜드 여왕 메리 1세[58]의 별명에서 그 이름을 따온 칵테일 블러디 메리는 1921년 파리의 '해리스 바'에서 처음 발명했다는 설이 있다. 하지만 높은 알코올 함량으로 미루어 볼 때 이 설은 의심의 여지를 남긴다. 또 다른 전설은 리츠 호텔을 블러드 메리의 탄

58　잉글랜드 왕국 및 아일랜드 왕국의 여왕. 헨리 8세와 아라곤의 캐서린 사이에서 태어난 딸이며, 본명은 메리 튜더Mary Tudor다. 재위 기간에 로마 가톨릭 복고 정책으로 개신교와 성공회를 탄압하여 블러디 메리Bloody Mary 즉 '피의 메리'라는 별명으로 불렸다.

생지로 꼽는다. 그리고 또 다른 기원은 뉴욕 맨하탄의 월도프 애스토리아 호텔이다. 토마토 주스, 레몬 주스, 영국식 우스터 소스, 멕시코식 타바스코 소스, 아슈케나즈 유대인, 매운 붉은 고추, 식민지……. 어니스트 헤밍웨이는 이런 온갖 것들이 뒤섞인 블러드 메리를 무척 좋아했다. 2차 세계 대전 막바지에 파리로 돌아와 미국 기자 메리 웰쉬와 결혼한 헤밍웨이. 시기심 많은 그의 부인은 남편이 풍기는 술냄새를 귀신같이 맡곤 했는데, 헤밍웨이는 이런 아내의 감시를 피하고자 리츠 호텔의 바텐더에게 알코올 냄새가 안 나는 칵테일을 만들어 달라고 주문했다. 이렇게 해서 블러드 메리가 탄생했다는 얘기다.

갱스부르는 헤밍웨이를 존경했는데, 그의 작품 자체와 자살로 생을 마감한 자의 용기뿐 아니라, 특히 다녀간 술집마다 그의 이름이 새겨져 있다는 이유 때문이었다. 그리고 이는, 훗날 '갱스바르'로 망가지기 전까지 제인이 질투심을 담아 '갱스바로우'라고 불렀던 갱스부르가 살아 있다면 놀랄 만한 일로 귀결되었다. 유명인들의 밀랍 인형으로 유명한 파리의 그레뱅 박물관에 갱스부르가 헤밍웨이와 함께 술잔을 기울이는 모습으로 보존된 것이다.

토니 프랑크가 그랬듯 앤드류 버킨 역시 노르망디의 집이나 파리에서 장난 치는 아이들, 강아지의 재롱, 농담을 건네며 아이들을 골탕먹이는 세르주 가족의 행복한 시간들을 카메라에 담았다. "제인 버킨은 자신이 만든 영화 속에서 이런 이야기를 종종 들려 주었다. 덕분에 나는 진짜 세르주를 만났다. 가족을 극진히 사랑하는 매력 넘치고 친절한 남자. 나는 '갱스바르'라는 고작 발명품일 뿐인 인물

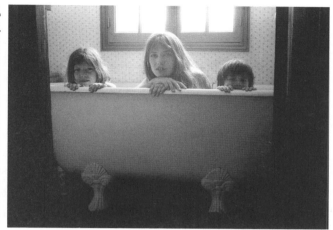

에게는 흥미가 없다." 오스트리아 가수이자 갱스부르의 팬이기도
한 믹 하비는 이렇게 지적했다. 믹 하비는 닉 케이브와 함께 록 그
룹 닉 케이브 앤드 더 배드 시즈를 만들었으며, 피제이 하비와 함께
작업한 인물로, 자신의 앨범 《Intoxicated Man》과 《Delirium
Tremens》를 갱스부르에게 헌정하기도 했다.

어떤 면에서 세르주와 제인은 서로 다른 두 부족 간의 성공적인
결합을 보여 주었다. 갱스부르는 마침내 가정을 이루는 데 성공했
으며, 제인 버킨이 수장을 맡았다. 1967년에 태어나 2013년에 사
망한 존 배리의 딸, 케이트는 갱스부르를 아버지처럼 사랑하고 따
랐으나, 개인적으로는 절망의 언저리에서 끝내 벗어나지 못했다.
1971년 런던에서 태어난 샤를로트는 말괄량이 소녀 시절을 지나 사

생활에 대해서는 모범적일 정도로 신중하고, '예외적일 정도로 이지적이며 1991년부터 이반 아탈과 훌륭한 가정을 이루며 살고 있다'고 레진느는 말한다. 제인은 세르주 갱스부르의 두 누이뿐 아니라 밤부와 세르주 사이에서 1986년에 출생한 아들 룰루를 별 어려움 없이 받아들였다. 이전 결혼에서 얻은 두 아이를 가족의 범주에 포함시키지 않은 것은 세르주 자신의 결정이었다.

역사의 소용돌이에 휘말린 두 가족으로부터 예술가 가족은 이렇게 탄생했다. 전쟁과 유대인 박해를 겪으며 잃어버리거나 불타 버린 자료들은 갱스부르 가족들에게 스스로를 증명할 길을 빼앗아, 뿌리 뽑힌 신세로 만들었다. 피아니스트 아버지 조제프는 1896년 우크라이나 파르코프에서, 어머니 올가는 크림 반도 페오도시야에서 태어났다. 교사였던 친할아버지는 1904년 우크라이나 마리우폴을 떠나 벨라루스로, 그리고 러일전쟁을 피해 영국으로 떠났다.

조제프는 페오도시야 음악원 피아노학과 학생이었고, 거기서 메조 소프라노 오페라 가수 겸 간호사였던 올가 베르맨을 만난다. 그리고 얼마 후 두 사람은 1918년 유대 교회당에서 결혼식을 올렸다. 그해는 니콜라스 2세 황제가 살해된 해이기도 했는데, 표트르 브란겔 남작이 이끄는 러시아 백군의 징집을 피하기 위해 젊은 부부는 살던 곳을 떠나기로 결심, 위험천만한 흑해를 건너 이스탄불에 도착하여 터키인으로 위장해서 살아갔다. 그러다가 클래식 음악을 가르치던 조제프는 생계를 위해 바에서 일하는 피아니스트가 되었다. 1921년 올가와 조제프는 프랑스 마르세유를 거쳐 마침내 파리에 도착했다. 이름도, 신분증도 전부 가짜였으며, 모든 게 조건부요, 임

시였다. 이토록 복잡한 가정사를 어떻게 풀어 내면 좋을까. 뤼시앵이 성에 들어가는 알파벳 S 대신 Z를 쓰기 시작한 것은 그의 빼어난 상황 파악 능력에 대한 방증일까. '긴스버그Ginsburg'라는 이름조차 문제가 되던 시절이었다.

아무래도 긴스버그 일가는 러시아어와 깊은 관계가 있었다. "시어머니는 지탄의 발라드를 부르고 시아버지와 다툴 때조차 러시아어를 썼는데, 그럴 때면 상당히 천박한 단어들이 시어머니의 입에서 튀어나오곤 했다." 세르주의 첫 부인 엘리자베스 레비츠키의 증언은 이랬다. 엘리자베스 레비츠키는 반유대주의 그리스 정교 귀족 가문의 딸이었고, 바로 이런 출신 때문에 긴스버그 가족은 그녀를 탐탁치 않게 여겼다.

"시어머니가 흥분했을 때 복수심을 자극해서 기분을 가라앉히는 비법에 대해 세르주가 귀띔해 준 적이 있었어요. '어머니, 나는 못생긴 유대인 자식이에요. 유대인 박해주의자의 후손 중에서 제일 유명한 놈을 골라서 두둘겨 패 줄 거예요.' 이 말만 하면 어머니는 눈물을 질금거릴 정도로 웃으셨죠."

교회를 열심히 다니는 열혈 신자는 아니었으나 세르주 가족은 할례와 같은 히브리 전통을 고수했다. 부활절에는 속을 채운 잉어 등 유대인 전통 요리를 먹으며 가족 파티를 했고, 치즈와 햄을 절대로 한 접시에 담아 먹지 않았다. 그럼에도 유대인 교회는 다니지 않았다고 한다. 전후의 프랑스는 그들의 역사에 너그러운 입장을 드러내지도 않고, 그들의 반유대주의 역시 여전히 인정하지 않고 있다. 자서전 『리즈와 뤼뤼, 40년 동안의 사랑Lise et Lulu, quarante ans

d'amor」에서 엘리자베스 레비츠키는 냉소적인 톤으로 이렇게 썼다.

"뤼뤼(세르주)가 어느 카페를 가든 혼자 앉아 있지 못하는 건 이제 너무나 익숙한 이야기다. 그는 보도블럭 위에서 나를 기다리고 언제나 내가 먼저 카페 안으로 들어가 사람이 있는지 없는지 확인해야 했다. 뤼뤼가 비로소 따라 들어오면 우리는 언제나 제일 구석 자리를 골랐다. 결벽증 때문은 아니었다. 뤼뤼의 코는 정말 심각한 놀림거리이자 콤플렉스였다."

버킨 가족의 가계도는 세르주 쪽에 비하면 훨씬 선명하다. 그렇다고 해서 괴상한 행적이나 심오한 광기 같은 게 없다고는 말할 수 없다. 제인 버킨은 영국의 유명한 배우였던 주디 캠벨과 전직 왕실 해군 장교였던 데이비드 버킨의 딸이다. 제인의 아버지는 2차 세계대전 중 영국인 비행기 조종사들과 프랑스 레지스탕스들을 부르타뉴 해안에서 영국까지 무사히 데려오는 임무를 맡았었다.

"세르주는 유대인이라는 이유로 도망쳐 다니고 리모주 지방에 숨어 지낸 적도 있었는데, 그런 그에게 우리 아버지는 구세주나 다름없었죠. 세르주는 우리 엄마도 완전히 홀렸어요. 엄마는 흑발에 굉장한 미인이셨어요. 학교가 끝나면 엄마가 엷은 보랏빛 지붕 열리는 차로 나하고 우리 언니를 데리러 오곤 하셨어요. 세르주한테는 그게 퍽 이국적으로 느껴졌나 봐요. 그는 어려서부터 아버지를 따라 르 투케, 카부르, 투르빌, 디나르, 아르카숑 등 프랑스에 있는 영국인 휴양지마다 다니면서 연주를 했는데도 말이죠. 처음엔 내가 유대인이 아니어서 그의 부모님이 날 싫어하실 거라고 생각했는데, 전혀 그렇지 않았어요."

제인은 가족을 사랑한다는 말을 하고 또 한다. 긴스버그 일가는 두 팔 벌려 제인을 맞이했다.

"일요일마다 예외 없이 자클린을 만났어요. 그녀는 세르주 부모님 댁에서 살았거든요. 저는 당시 모로코에 살던 세르주의 쌍둥이 누나 릴리안보다 자클린하고 훨씬 가까웠어요. 세르주의 아버지와 어머니가 차례로 돌아가셨을 때 늘 전화를 걸어서 소식을 알려 준 사람도 자클린이었어요."

이후 릴리안은 자녀들이 있는 파리로 돌아왔다.

"모로코에서 좀 외로움을 탔던 것 같은데, 지금은 파리에 사니 다행이죠. 아버지 성격을 닮아서 세상 다정한 사람이에요. 세르주 같은 잔혹한 면은 찾아볼 수 없어. 세르주는 로맨틱하면서도 냉소적이었죠. 릴리안에게는 굳이 비유하자면 보바리 부인 같은 매력이 있었어요. 자클린과 릴리안 둘 다 스크라블 게임의 귀재예요. 둘 다 재밌고 영리하죠."

세월이 흘렀어도 제인 버킨은 '이 영민한 가족, 한 사람의 예외도 없이 피아노를 잘 치는 가족' 앞에서 여전히 열등감을 느끼는 것 같다. "자클린이나 릴리안이나 둘 다 피아니스트가 될 수도 있었을 거예요. 문학, 음악, 그림 쪽으로 전부 타고났죠. 세 사람 모두 어릴 때부터 예술을 존중하는 법을 배운 것 같아요."

한결 편안해진 톤으로 말하던 제인이 문득 웃음을 터뜨린다. 두 사람 사이에 사랑이 싹틀 무렵 세르주가 그녀에게 준 그림이 떠올라서, 라고 했다.

"나한테 나무 액자에 넣은 반쪽짜리 그림을 주었는데, 전 부인의

머리에 대고 부서져서 반만 남은 거라고 했어요."

재미있는 남자 뤼시앵, 재미있는 가족, 긴스버그.

죽기 전 갱스부르는 샤를로트를 두고 '러스키와 브리티쉬 피'로 만든 '몰로토프 칵테일'이라고 말하곤 했다. 그는 이교도 여인, 제인과 '결혼했다'. 긴스버그 일가가 독일군 점령의 비극에서 탈출한 일화를 두고 마치 독일군 피하기 놀이 내지 모험담처럼 들려 줄수록 샤를로트는 유대인의 정체성에 이끌렸다. 2차 세계 대전 당시 유대인들에게 노란별을 강요한 '민병대원들의 비열한 행위', 유대인들을 그토록 아무렇지 않게 말살한 행위는 안티 종교인이었던 세르주의 마음 속 깊이 각인되었다. 세르주는 어머니 올가가 물려 준 '다윗의 별'을 딸에게 대물림했다.

친할머니가 돌아가시자 샤를로트는 유대교 쪽으로 강렬하게 이끌리기 시작해서 유대 교회당에 다니기도 하고, '키푸르'라 부르는 유대인 축제에 참석하거나 바지를 입는 것조차 스스로 금지시켰다고 한다. 문화 주간지 『텔레라마』에서의 인터뷰에 나와 있다.

"발음 기호가 적힌 기도서를 사고 싶다고 생각했어요. 신을 믿지는 않았지만 그 종교에서 정한 규칙들이 뭔지 궁금했죠. 심지어 유대인 가정에 '입양'되어 그들과 유대 축제를 함께 즐긴 적도 있었는데, 아마 당시 내 정체성을 찾고 있었던 것 같아요. 그 세계에 속하고 싶었으나 그곳은 나를 원하지 않았던 것 같아요. 어느 날, 실제로 '너는 절대로 유대인이 될 수 없다'는 말이 들렸으니까요."

아버지의 죽음과 더불어 샤를로트의 종교적 탐색도 끝이 났다. 임종을 앞둔 아버지의 침상에서, 샤를로트는 외할머니 올가의 노란

별을 아버지에게 달아 주고, 아버지가 달고 있던 별을 본인이 갖는다. 이로서 신비주의를 향한 샤를로트의 혼란은 끝났다.

"현재는 성공회 영국인과 동유럽 유대인이라는 이중 소속에 아주 만족하고 있어요. 그 어떤 것도 풀어헤치지 않고 고스란히 내 아이들에게 전해 주게 되어 다행이라고 생각해요."

갱스부르는 오래전부터 귀족 사회를 열망해 왔다. 그의 전처 엘리자베스 레비츠키와 프랑수아즈 판크라치 역시 귀족 가문의 딸들이었다. 버킨 가문의 위치 역시 논리적이고 자연스럽다. 아버지 데이비드의 경우 외가는 베드퍼드의 공작 가문이고 아버지는 영국 근위병이었으니 군인 가족이었다. 1940년 왕립 해군의 일원이었던 데이비드 버킨은 다트머스의 쾌속포함 15편대의 장교로 임명받고 1943년 비밀 정보기관이 창설한 '셸번 네트워크'에서 복무했다. 이듬해 부르타뉴 지방의 작은 마을 프루아Plouha의 주민들은 프랑스 영토에 추락한 연합군 비행기 조종사들을 데려오라는 임무를 받았고, 코샤Cochat 만에 있는 일명 '보나파르트' 해변이 작전지로 선정되었다. 군함 선장 버킨은 독일 군들이 담뱃불도 알아볼 수 있을 만큼 가까이에 있었으므로 배의 시동을 일제히 끄게 한 다음 소리 없이 배들을 지휘했다. 이렇게 조심조심 배에서 내려 접근한 프랑스 레지스탕스와 영국군들 덕분에 영국 조종사들은 마침내 구출되었다. 제인 버킨이 장만한 집은 바로 이 작전이 벌어졌던 공간, 피니스테르주에 있었다. 제인 버킨에게 피니스테르라는 이름은 브루타뉴 지역 전체나 다름없었던 것 같다.

제인 버킨의 어머니, 주디 캠벨은 배우 어머니와 극작가 아버지

사이에서 태어나 뮤지컬 〈뉴 페이시스New Faces〉로 런던 코미디 극장 무대에 섰다. 도로시 파커의 일인극에 캐스팅 된 그녀에게 관계자들이 〈버클리 스퀘어에서 노래하는 나이팅게일A Nightingale Sang in Berkeley Square〉 후렴구를 불러 보라고 했다. 그때 대사 치는 솜씨와 리듬 기술, 독일군의 폭탄 아래 울려 퍼지는 그녀의 목소리가 관계자들에게 깊은 인상을 남겼다. 특히 그 자리에는 배우이자 극작가, 가수, 연출자, 1920년대부터 1973년에 생을 마감할 때까지 영국 예술 무대의 영웅이었던 노엘 코워드Noël Coward가 주디 캠벨을 눈여겨 보고 있었다. 주디 캠벨은 바로 이날부터 노엘 코워드가 가장 아끼는 배우가 되었다. 누가 봐도 스타임을 알 수 있는 차림새, 검정 선글라스가 시그너쳐였던 주디 캠벨은 1943년 데이비드와 결혼하여 아들 앤드류, 딸 제인과 린다를 낳았다.

청소년 시절 앤드류는 해로우에서 기숙사 생활을 했고, 제인과 여동생 린다는 '감옥'이라 불리던 와이트섬의 사립 교육 기관으로 보내졌다. 그리고 제인은 그곳에서 자신만의 노스탤지어인 마음의 동요를 배워 나갔다. 제인의 부모님은 본래 프랑스라는 나라를 좋아해 1963년에 딸을 어학연수까지 보냈었는데, 제인과 갱스부르가 만난다는 것을 안 그들은 반가운 나머지 전율을 느꼈다고 한다. 바로 이 나라에서 제인은 스스로도 좋아하고, 자기를 좋아해 주는 사람을 만났다. 제인의 관찰에 따르면 세르주는 '러시아계 유대인'의 방식으로 그녀의 아버지 데이비드를 좋아했다고 한다.

버킨 가족을 만나 세르주 갱스부르는 비로소 아버지 조제프의 불같은 성미와 엄격함 때문에 빼앗겼던 평화를 되찾은 모습이었다.

일찌감치 철이 든 세르주는 균열의 예술을 배워 나갔다. 조제프는 아들이 클래식 음악가가 되길 바랐으나 갱스부르는 그림을 그렸고, 조제프에게 대중 가요는 예술 축에도 못 드는 것이었으나 아들은 대중 가수가 되었다. 데이비드 버킨은 자기를 잘 따르는 세르주와 많은 웃음을 나누었다.

"그동안 엄마는 노엘 코워드와 함께 작업을 계속하며 배우로서의 커리어를 밟아 나갔어요. 나는 어렴풋이 들어서 알고만 있었죠."

샤를로트 갱스부르는 1971년 런던에서 태어났다. 매년 크리스마스가 되면 세르주, 제인, 케이트, 샤를로트는 빅토리아 역에 내렸다. 세르주는 본인이 제일 좋아하는 트뤼프로 속을 채운 칠면조를 챙기고, 장인 장모는 고기가 영불 해협을 가로지르는 동안 혹시 상하진 않았나 염려하며 조심스럽게 그것을 맛보곤 했다. 프랑스에서는 이미 컬트적 존재가 된 커플이라지만 영국에서는 인지도가 미미해서, '세르주는 처음 한 주는 자유롭게 잘 지내다가 갑자기 급속도로 우울해져서 허겁지겁 파리로 돌아가 다시 스타 대접을 받아야 했다'. 그러고는 나이트클럽, 레스토랑 순회와 돌출 행동이 다시 시작되고는 했다. 제인과 세르주, 두 사람의 만남은 이국적인 것들을 서로 나누는 것이었다.

제인이 직접 만든 영화 속에 등장하는 버킨 가족은 지극히 영국적인 유머와 부조리에 젖어 있다. 아버지 역의 미셸 피콜리는 정신을 잃고 쓰러져 머리가 깨지고 제인이 상처를 꿰매 준다. 그리고 죽은

이모가 냉동고에서 살아나고, 할머니(아니 지라르도)는 벨기에 사람들이 무섭다는 이유로 찬장 속에 틀어박혀 지낸다. 할머니는 특히 새우를 질색하는데 그건 이런 이유 때문이다. "뱃속에 새우가 잔뜩 든 독일 사람을 물에서 건진 적이 있었어. 만일 그게 영국 사람이었더라면 좋아했을 수도 있었겠지만……." 어머니(제랄딘 채플린)는 시로스라는 이름의 그리스 선주와 사랑에 빠져 남편 데이비드를 떠날 기세다……. 영화 〈상자Boxes〉에서 제인 버킨은 딸 셋(막내 딸 루가 샤를로트 역할을 맡았다)과 남편 셋에 둘러싸인 엄마의 역할에 대해 진지한 질문을 던진다. 전 남편 존 배리는 죽었고, 갱스부르는 점점 쇠약해져 갔으며, 두아용은 그녀를 배신한 상황이었다. "그때그때의 감정에 충실했을 뿐이에요"라고 제인은 회상한다.

갱스부르는 농담을 즐기는 사람이었다. "타이타닉을 침몰시킨 게 누구게? 유대인이지, 아이스베르그. 유대인 이름 같잖아. 안 그래?" 아니면 "내가 만일 나치였다면 말이지, 아이히만(독일 나치 홀로코스트 실무 책임자)이 되고 싶어. 자살하면서 유대인이 한 명 더 줄었다고 좋아할 거 아니야."

1975년 갱스부르는 나치의 인종 박멸 정책과 전체주의의 위험성을 경고하는 헌정 앨범 《록 어라운드 더 벙커Rock Around the Bunker》를 발표한다. (로맨틱한 사연을 강조하는 사람들은 이 앨범을 군터 작스를 향한 슬라브인의 반격으로 해석하는 경우도 더러 있다.) 이 앨범 수록곡 가운데 〈나치 록Nazi Rock〉은 1934년에 발생한 장검의 밤[59]을 연상시킨다. 이

59 장검의 밤(독일어: Nacht der Langen Messer)은 1934년 6월 30일 아돌프 히틀러가

후 교황 비오 12세의 반유대주의를 고발한 미발표곡 〈교황의 침묵 Le silence du pape〉이 발견되었다. 본래 《록 어라운드 더 벙커》 앨범에 싣기로 했으나, 갱스부르가 마지막 순간에 마음을 바꾸어 녹음하지 않은 곡이었다. 왜 마음을 바꾸었냐는 질문에 잡지 『스무 살 Vingt ans』과의 인터뷰에서 갱스부르의 대답은 간명했다. "오! 죄다 흔들어 놓을 필요가 뭐 있겠어!" 2010년에 출간된 세르주의 가사집 『전곡과 기타 등등L'intégrale et cætera』의 기획자는 문제의 노래 〈교황의 침묵〉 악보를 찾기 위해 필립스사를 수색했으나, 끝내 찾아 내지 못했다고 한다.

돌격대 참모장 에른스트 룀Ernst Röhm을 비롯한 반反히틀러 세력을 숙청한 사건이다. 바이마르 공화국의 전직 수상이던 쿠르트 폰 슐라이허가 저택에서 총에 맞아 암살당했으며, 반히틀러파였던 에리히 클라우제너와 룀의 부관이었던 에드문트 하이네스, 국가 사회주의 독일 노동자당(나치당) 내에서 권력 싸움에 밀렸던 그레고어 슈트라서, 과거 뮌헨 폭동을 진압했던 바이에른 주지사 구스타브 리터 폰 카르 등도 차례대로 암살당했다. 한편 테오도어 아이케는 룀을 체포한 뒤 그에게 자살하도록 권총을 건넸지만 룀은 거부했고, 결국 감옥에서 테오도어 아이케가 쏜 총에 맞아 암살당하고 만다.

갱스부르는 무교였으나, 오랫동안 『리베라시옹』에 평론을 써 온 작가, 브뤼노 바이용은 그가 '이스라엘에 돈을 건넸다'고 폭로했다. 이어지는 기사에서 《록 어라운드 더 벙커》 앨범에 대해 "〈쇼아〉[60] 문제를 조롱하듯 다룬다"며 비꼬자, 유대인 단체에서는 싫은 기색을 감추지 않았다. 사실 갱스부르는 종종 조롱조를 감추지 않았다. 기사는 이렇게 적고 있다.

"〈라 마르세예즈〉를 레게풍으로 편곡하고 나서, 갱스부르는 루제 드 릴[61]의 원곡 악보를 구입했다. 이 말을 하면서 갱스부르는 매우 노골적인 손동작을 보이며 즐거워하는 기색이었다. 극단적 유대 근본주의 하레디파의 상징인 양, 옆으로 땋은 구렛나루가 마치 실제하는 것처럼 손가락을 미끄러뜨리고 한 손가락을 콧잔등 위에 얹었다가 두 손을 다시 주머니에 넣는 것이었다."

한편 레진느는 제인과 함께 베네치아에 있는 유대인 교회를 방문했을 때 겪은 강렬하고 재미있는 순간을 떠올렸다.

"제인과 세르주, 우리 남편과 함께 베네치아에 갔을 때였다. 우리는 피프리아니 호텔, 세르주와 제인은 그리니티 호텔에 각각 묵었다. 하루는 세르주가 유대인 교회를 보여 주겠다며 앞장섰다. 저녁여섯 시경이었다. 세르주가 '예전엔 유대인 상인들이 여기 살았어. 그러다가 전부 게토로 몰아넣어졌지'라고 말했다. 포오치 몇 개를

60 〈쇼아Shoah〉는 프랑스에서 제작된 클로드 란츠만 감독의 1985년 다큐멘터리 영화이다. 홀로코스트에 관해 다루었다.

61 클로드 조제프 루제 드 릴은 프랑스의 군인, 작곡가, 시인이었다. 프랑스의 국가인 〈라 마르세예즈〉를 작곡했다.

지나며 한참 계속 걷다 보니 어느새 비가 그치고 다시 광장으로 나갔다. 세르주가 말했다. '이거 보여? 바로 여기로 유대인들을 끌고 왔대.' 광장 한가운데의 분수를 보자마자 갑자기 눈물이 터져 나왔다. '이걸 봐. 얼마나 슬프고 아름다운지.' 유대 교회당 초인종을 누르자 랍비가 머리만 쑥 내밀고는 하는 말, '관람 시간 끝났는대요.' 랍비의 머리, 이탈리아 악센트를 들으니 눈물이 쏙 들어가고 미친 듯이 웃음이 나오기 시작했다. 해리스 바에 들어가서 진정하기까지는 몇 시간이 걸렸다. 그때 공동묘지를 많이 가 봤는데, 갈 때마다 마음이 굉장히 편안해졌다. 우리는 이때의 여행을 두고 살아남은 자들의 방문이라고 불렀다."

갱스부르는 이렇게 농담하곤 했다. "나는 별이 반짝일 때 태어났어. 노란 별." 17년 동안 자기만의 스타일을 찾으려 했으나 결국 실패로 끝나고 말았던 미술 공부, 방어막이 되어 주지 못한 유대인이라는 정체성에서 갱스부르는 회귀, 거리 두기, 유희, 타의 추종을 불허하는 정치적 아이러니라는 예술적 태도를 찾아 냈다. 버킨과 갱스부르의 결합은 갱스부르의 어휘마저 변화시켰다. '잰'과의 만남은 프랑글리쉬와 영어에서 차용된 어휘의 미학을 확인시켜 주는 계기가 되었다.

"사람들의 저주와 박수갈채를 받는 한편, 미래의 청사진이자 동시에 하찮은 쓰레기 취급을 받은 세르주 갱스부르는 간투사처럼 알아들을 수 없는 말이나 신조어, 빈정거림, 격언, 확언 또는 주술과 다양한 아포리즘 따위를 늘어놓곤 했다. 그리고 이런 스타일은 갱스부르를 혼탁하게 했다"라고 정신분석가 미셸 다비드는 저서 『세르주

갱스부르, 환각의 무대*Serge Gainsbourg, La scène du fantasme*』에 썼다.

한편, 제인 버킨은 민주주의, 소수자의 자유, 억압에 대항하는 투쟁에 참여하며, 사라예보로 떠나기도 하고, 아웅산 수지 여사, 달라이 라마, 티벳 국민들을 옹호하는 운동을 한다. 그리고 아리안 므누슈킨이 설립한 태양 극장théâtre du Soleil의 존속을 위해 싸우면서 제인은 문화계에서 없어서는 안 될 배우로 자리매김한다. 1999년 아비뇽 연극 축제에서 제인은 앨범 《아라베스크Arabesque》를 발표했는데, 이 앨범에서 제인은 세르주 갱스부르의 노래들을 북아프리카풍으로 편곡해 불렀다. 이 역시 편견에 맞서는 그녀만의 방법이었다고 볼 수 있을 것이다.

"다문화 가정 출신이라는 사실은 나에게 많은 도움이 되었어요. 적어도 세르주라는 사람을 이해하는 데 큰 도움이 되었죠. 나는 그 이 말고 다른 유대인은 몰랐으니까요. 손자가 아프리카 혼혈이라는 것도 매사 말과 행동을 좀 더 신중하게 하는 데 도움이 되었죠. 그렇지 않으면 나는 아무 생각 없는 영국 여자로 남아, '얘 피부색이 좀 진한 거 아니야, 엉?' 같은 멍청한 질문을 던지며 늙어 갔겠죠. 우리는 다 경계인들이에요. 섞였다는 건 프랑스인들이 가진 큰 장점이죠."

'토비라' 사건°이 터졌을 때, 제인은 토비라를 적극적으로 옹호하고 나섰다.

● 크리스티안느 토비라Christiane Taubira는 프랑수아 올랑드 대통령 재임 시절 법무부 장관이었다. 프랑스령 기아나 출신으로 동성애 결혼에 반대하는 극단주의자들로부터 인종차별적 수모를 당했다.

제인 버킨 《아라베스크Arabesque》(2002)
© Narada World

"저는 토비라 법무부 장관의 의견에 절대적으로 동조해요. 장관은 획일적 수감 정책에 반대하며 전자 팔찌 같은 현대적인 방식을 지지해 왔죠. 전쟁이 끝나자 나라에서는 레지스탕스 영웅이었던 우리 아버지에게 보호 관찰관이라는 임무를 맡겼어요. 아버지는 부양을 기다리는 아이가 열 명이나 있었고 실패를 모르는 삶을 사신 분이에요. 저는 아버지와 함께 영국의 사형 제도 반대 운동에 참여하며 믿을 수 없는 상황을 목도하기도 했죠. 그중 상습 방화로 사형을 언도받은 사람이 기억나요. 그는 장의사 어머니 밑에서 자랐다고 하죠. 어린 시절 매일같이 시체를 가득 실은 수레가 집 안으로 들어오면 어머니는 그 시체들을 부엌 탁자 위에 올려 두고 장의 준비를 했대요. 우리 아버지는 그렇게 자란 소년을 감옥에 가두는 건 있을 수 없는 일이며, 심신이 미약한 그가 감옥에서 살아남을 수 없을 거라고 확신하셨어요. 아버지의 호의에 감사를 표시하며 소년의 어머니는 이렇게 말했죠. '미스터 버킨, 선생님께도 그날이 오면 제가

훌륭하게 장례를 치뤄드리겠습니다!'라고요. 이 또한 삶의 일부이므로, 우리는 구태여 마다할 이유가 없었죠."

이 가족에게도 물론 결점은 있었다. 유산은 버거웠다. 미디어의 조명 아래에서 만들어지고 빚어진 세르주와 제인은, 그것을 견디는 것 또한 그들의 몫이었다. 아버지로서 세르주는 매우 독특했다. 2015년, 샤를로트는 모든 언론을 피해 남편, 세 아이와 함께 뉴욕으로 떠났다. 세르주와 제인 덕에 샤를로트는 나이트 클럽에 갈 때도 자정까지는 들어와야 하는 친구들과는 달리, 시간 제약 없이 새벽까지 자유롭게 즐길 수 있었다. 그녀가 열네 살 나던 해 어느 날, 샤를로트가 클럽에서 대마초를 피우고 있다는 소문을 들은 아버지가 클럽에 직접 전화해서 딸의 입장을 금지시킨 적은 있었다. 지금까지도 샤를로트는 꿋꿋이 부인하고 있는 일이다.

열세 살 때 샤를로트는 아버지와 함께 뉴욕에서 뮤직비디오 〈레몬 인세스트Lemon incest〉[62]를 찍었는데, 이 클립은 이후 한동안 논란의 불씨가 되었다. 병적이다 싶을 정도로 수줍음이 많은 샤를로트는 아홉 살 때 부모님의 이혼을 겪고, 열네 살 때 클로드 밀러 감독의 〈귀여운 반항아L'Effrontée〉로 세자르 신인 여우상을 받았다. 시상을 위해 무대에 올라가려는 딸의 입술에 갱스부르가 아주 오랫동안 입을 맞추는 모습이 카메라에 잡혔다. 이 일로 세르주는 자신

62 한국에는 '불륜의 사랑'이라는 제목으로 소개된 이 노래의 원제는 〈레몬 근친상간〉으로 Lemon incest란 영어 제목으로 발표되었으며, 프랑스어에서 껍질을 의미하는 '제스트zeste'와 근친상간을 의미하는 '엥세스트inceste'를 묘하게 결합시켜 중의적인 느낌을 주었다.

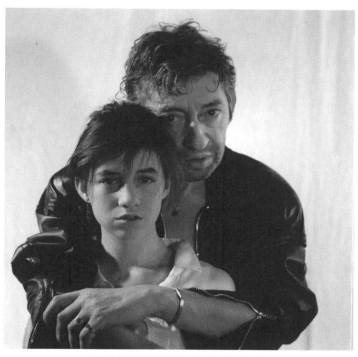

영화 〈샤를로트는 영원히〉의 세르주와 샤를로트, 1986
© Jean-Luc Buro/Kipa/Sygma/Gettyimages

이 만든 영화 〈샤를로트는 영원히Charlotte Forever〉[63] 속의 모습과 매우 유사한 관심의 대상이 되었다. 1986년, 뤼시앵은 내면부터 깡그리 선동자가 되어 버렸다

1982년 제인 버킨과 자크 두아용 사이에서 태어난 루Lou는 가족에 대해 흔히 품는 애정보다는 비교적 냉정한 시각을 보인다. "세르주라는 인간이 그랬듯 우리 아버지 역시 좋은 사람이 아니었어요. 여자들은 발언권도 없고, 누군가의 뮤즈로만 존재해야 하는 골치 아픈 가정 출신이 바로 나였죠. 나는 이런 환경에 절대로 복종할 수가 없었어요." 2015년 두 번째 앨범 《레이 로우Lay Low》 발매를 맞아 스페인 일간지 『엘 파이스El Pais』와 진행한 인터뷰에서 루는 이렇게 털어놓았다.

그렇다면 세대 간의 질서가 이토록 혼란스럽게 느껴지는 이 바로크 스타일 가족의 정체란 도대체 뭐란 말인가? 루 두아용은 2013년 1월 『심리 매거진Psychologies Magazine』에서 이렇게 정의했다.

"분명한 것은 내가 피터팬을 우상처럼 떠받드는 가정 출신이라는 사실이죠. 우리 가족들은 전부 아이처럼 살았어요. 아노•가 죽기 전까지만 해도 웨일스에 갈 때면 어른, 아이 할 것 없이 다 함께 몇 시간이고 숨바꼭질을 하고 놀았죠!"

루 두아용이 제시하는 예는 하나 더 있다. 콘셉트 앨범 《멜로디

63　세르주 갱스부르가 직접 감독한 영화로, 1986년에 개봉했다. 이 영화는 알코올 중독 아버지와 열다섯 살 딸의 관계를 다루었는데, 근친상간을 연상시키는 영화의 분위기로 인해 많은 논란을 일으켰다.

•　앤드류 버킨의 아들

넬슨에 대한 이야기》 재킷에 있는 원숭이 인형 '멍키'에 대한 것이다. "세르주가 죽을 때까지 엄마는 늘 이 인형과 함께 잠자리에 들었어요. 엄마가 세르주의 무덤에 이 인형을 갖다 놓자 삼촌은 화를 냈죠. 삼촌은 '멍키'가 무덤 속으로 떠나는 걸 견딜 수 없었던 거죠! 우리 집은 늘 이런 식이었어요. 우리가 첫 걸음마 할 때 신었던 신발, 우리의 첫 번째 젖니 등 엄마는 하나도 버리지 않았어요. 애들 사진이 사방팔방에 널려 있었어요……. 우리는 어쩌면 영원한 유년 속에서 살아가는 유령들이었는지도 몰라요. 하지만 우리 아버지는 달랐어요. 이런 엄마와는 정반대여서 현실 속을 살며 세상을 향해 열려 있는 사람이었어요. 만일 아버지 집에 사진을 둔다면 딱 한 장, 나무 사진이나 도로 사진일 거예요. 반면, 엄마 집은 빈소를 방불케 하죠."

자크 두아용과 함께할 때 제인은 1970년대 세르주와 겪은 세계, '영광과 성공, 특히 금전적으로 성공한 삶'에서 저만치 멀어졌다. 루 두아용은 샤를로트가 겪은 모든 일들에 대해 알지 못한 채, 갱스부르−버킨의 왕국에 끼지 못하는 이물질이 된 듯한 느낌을 받았다고 한다. "케이트나 샤를로트의 엄마와는 사뭇 달랐다. 우리 엄마는 미디어에 나서지 않았다. 세르주는 성공과 미디어에 집착한 사람이었다."

젊고 싱그러운 제인, 그녀는 세르주를 만나면서 누군가를 사랑한다면 자신을 변화시킬 수 있다는 사실을 만인 앞에서 증명했다. 그 무엇도 제인의 결심을 바꿀 수 없었다. 1968년 재래 시장 한복판에서 세르주 곁에 서서 사과를 깨물며 미소 짓는 제인은 얼마나

감동적인가! 1990년, 세르주와 헤어진 지 10년이 되었어도 제인은 여전히 웃고 있었다. 세르주는 죽기 몇 달 전, 제인과 함께 카날+Canal+의 프로그램 〈나만의 천정점Mon Zenith À Moi〉에 출연했다. 제인은 자신이 쓴 시를 카메라를 향해 들어 보이고, 다른 한 손으로 알코올로 쇠약해지고 얼굴이 퉁퉁 부은 채로 이제는 늙어 가는 한 남자의 머리를 다정하게 쓰다듬었다. 세르주에 비하면 한참 아름답고, 성숙한 모습의 제인은 이스라엘 호로비츠Israel Horovitz가 쓴 연극 〈이번 삶 어딘가quelque part dans cette vie〉를 준비하고 있었다. 세르주의 어깨에 기대어, 애정이 넘치는 눈빛, 달콤한 '프랑글리쉬'로 건네는 제인의 한 마디는 "우리 사이엔 샤를로트가 있지"였다. 제인은 용서하고, 아무것도 심판하지 않는다. 조금 일찍 무너진 갱스부르. 그는 누구에게나 도사리고 있는 망가진 인간의 일부가 된다. 이 가정이 제인의 문제로 부스러지는 일은 결코 없을 것이다.

10. 바르도+버킨=〈돈 주앙 73〉, 논란의 중심에 서다

1972년 크리스마스, 파리. 남성 잡지 『뤼Lui』에 충격적인 사진들이
실렸다. 사진에는 제인 버킨과 브리지트 바르도가 나체로 서로에게
기대어 사랑을 구하는 모습이 담겨 있었다. 대담했다. 물론 이 젊은
영국 여성은 이미 4년 전 노래 〈사랑해… 아니, 난〉을 한껏 관능적
으로 불러 바티칸을 격분시킨 적이 있었다. 잘 알다시피 이 노래는
연인 세르주 갱스부르와의 항문 섹스를 연상시킨다는 지적을 받았
다. 물론 자유로운 여성, 브리지트 바르도는 영화 〈경멸Le Mépris〉
이나 〈그리고 신은… 여자를 창조했다〉로 점잖음을 벗어던진 지 이
미 오래였다. 이 두 여성을 한 침대에 눕힌다는 정신 나간 생각은
대체 누구 머리에서 나온 걸까? 미적으로는 우열을 가리기 어려운
두 섹스 심벌을 한 무대에 올린 사람은 누구일까? 그는 바로 로제
바딤이었다. 러시아인 아버지를 둔, 유명한 마초이자 음침한 미남,

163

플레이보이.

　잡지 『뤼』에 실린 사진은 스위스 사진작가이자 브리지트 바르도의 친구 레오나르 드 레미가 찍었으며, 바딤 감독의 열다섯 번째 장편 영화 〈돈 주앙 73Don Juan 73〉 개봉에 앞서 공개되었다. 한편, 이 영화의 또 다른 제목은 〈만일 돈 주앙이 여자였다면…〉이었는데, 당시만 해도 감독의 의도를 분명히 하기 위해서라면 두 가지 제목을 동시에 사용하는 일이 더러 있었다. 바르도는 잔느 역으로, 유혹하고 파괴하는 여성 '돈 주앙'을 연기했다. 세간의 이목이 주목된 장면은 바르도가 언젠가는 치욕을 맛보게 해주겠다고 이를 갈던 남자와 그의 어린 아내 클라라의 침실에서 그녀를 유혹하며 치명적인 여왕처럼 군림하는 모습이었다. 어린 클라라란 두말할 것 없이 제인이었다.

　영화 〈돈 주앙 73〉은 현대적이며 고급스러운 각종 상징을 동원해 옴니버스 영화 형식으로 전개된다. 영화 초반, 여성성의 아이콘 브리지트 바르도는 돈 자랑하는 사람들은 다 모인 파티에서 다분히 레즈비언임을 짐작하게 하는 말과 행동으로 유혹의 손길을 뻗친다. 지방시 파티 드레스와 오렌지색 망토를 걸친 브리지트 바르도가 로리스 아자로가 디자인한 매우 가벼운 옷을 입은 클라라(제인)의 품에 안기기까지는 오래 걸리지 않았다. 로리스 아자로는 티나 터너가 입어서 유명해진 그물과 체인 원피스, 그리고 톱 모델 머리사 베런슨이 입은 세 개의 링이 장식된 원피스의 창시자로 알려진 디자이너다. 권위적이고 거친 남편 앞에서 앞머리를 일자로 자른 순수한 아가씨 클라라가 농염하고 원숙한 잔느와 대화를 이어 나간다.

클라라: 남자들은 다들 좀 야만적인 것 같아요, 아닌가요?"

잔느: 난 아니야, 나는 좀 고상한 편이었지.

클라라: 하지만 당신은…

잔느: 여자 아니냐고? 하… 남자였어… 전생에.

클라라: 오래전을 말하는 거죠?

잔느: 그렇게 오래전이라고는 말할 수 없지. 한 400년 전쯤 됐나.
당시 스페인은 엄청난 나라였어. 나는 돈도 많고 용감한
귀족이었고, 모든 여자들을 후리고 다녔지……. 젊었거든.
그러다가 서른 살에 죽었어.

잔느/브리지트의 성性 전복. 클라라/제인은 그래도 흔들림이 없
다. 클라라의 대답.

클라라: 맞아요. 그 시절엔 다들 명이 짧았으니까요…….

젊은 여성들의 순수함이란! 변화된 성, 엇갈리는 사랑의 놀이터,
오직 영화에서만 만날 수 있는 마법 같은 전복! 몸의 해방을 외쳐온
바르도에게 이 영화는 하등 문제될 게 없었다.

브리지트에게 섹스는 죄악과 동의어가 아니며, 쾌락을 불필요한
잡동사니로 간주하는 유대-기독교 정신과도 무관하다.

회고록『한 별에서 다른 별로D'une etoile l'autre』에서 브리지트의 전

남편 로제 바딤은 이렇게 썼다. 그럼에도 〈돈 주앙 73〉으로 인해 브리지트는 영화판에 환멸을 느끼게 되었다. 제인의 경우, 1972년 이미 알몸 내지 반라를 노출한 적이 있었다. 영화와 십여 종의 잡지 표지를 세르주 갱스부르를 만나 눈부시게 젊은 왼쪽 실루엣과 웃음으로 장식해 온 그녀였다. 아트지 위로 제인의 청록색 눈과 긴 목, 납작하지만 섹시한 상체, 그리고 가늘고 섬세한 발목이 드러나는 건 이제 드문 일이 아니었다.

지금의 제인은 〈돈 주앙 73〉을 형편 없는 영화라고 거침 없이 말한다. 그럼에도 바르도와 버킨이 한 침대에 들었다는 것, 그건 절대로 하찮은 일이 아니었다. 바딤은 이 장면에서 동성애를 상상했는데, 영화판에서 소문난 플레이보이 감독에게 그건 전혀 비논리적이지도 비상식적이지도 않았다. 서로를 유혹하는 두 미녀의 모습은 남성을 유혹하고도 남을 장면이었다. 돈 주앙이라는 인물은 1630년 스페인 극작가, 티르소 데 몰리나Tirso de Molina로 거슬러 올라간다.

"돈 주앙은 당시의 미풍양속을 위협하는 사내였다." 바딤은 이렇게 말했다. 제인 폰다와 결혼하고부터 미국 여성 운동 단체들의 표적이 되어 버린 그는 여성 돈 주앙을 창조하고 싶었던 걸까. 게다가, 1972년에 라이너 베르너 파스빈더[64]가 〈페트라 폰 칸트의 쓰디쓴 눈물Die Bitteren Tränen der Petra von Kant〉로 도전했지만, 그때까지

64 Rainer Werner Maria Fassbinder, 독일 영화감독. 37세로 생을 마감하기까지 2개의 단편과 15시간 30분짜리 초장편을 포함, 총 43편의 영화를 찍었고 영화배우, 연극배우이자 작가, 카메라맨, 작곡, 디자인, 편집, 프로듀서, 극장 경영 등 다양한 직책과 역할을 맡았다. 동성애자였던 그는 자신의 영화에서 동성애자 역할을 많이 다루기도 했다.

레즈비언들의 모습을 담은 장면은 작가주의 영화에서조차 한 손에 꼽을 수 있을 정도였다.

이 앞서간 생각 덕분에 관객들은 서로가 서로에게 몸을 포갠 두 개의 가느다란 육체를 확인할 수 있게 되었다. 모든 게 무중력 상태처럼 가볍다. 바르도는 침대에 누운 제인에게 살며시 등을 기대고 있다. 한 사람은 우아한 선, 다른 한 사람은 육감적인 곡선을 보여준다. 브리지트 바르도가 제인에게 키스하자 궁지에 몰려 입을 다물지 못하는 푸른 눈동자의 제인은 전조등 아래 선 작은 토끼 같다. "에로틱하게, 지금보다 더 에로틱하게!" 촬영 중 감독으로부터 수도 없이 들은 질책을 버킨이 이제 와서 장난처럼 따라한다. 아무래도 시나리오가 허술하긴 했다.

한쪽 벽에 걸린 거울이 만들어 낸 시각 효과 덕분에 벌거벗은 몸들이 난장 파티인지 아니면 첩첩이 쌓인 시체들인지 쉽게 분간할 수 없는 장면처럼 그려진다. 이 기괴함 속에서도 두 여주인공은 마냥 행복해 했다.

그럼에도 모든 것이 어수선해 보이는 영화임은 부인할 수 없는 엄연한 사실이다. 다분히 기괴한 감독의 의도 때문인지, 창작의 자유를 존중하는 시대가 아니었다면 변태적 성향으로 왜곡되고 폄하되기 십상이었다. 게다가 두 여주인공은 현실 속에서 소용돌이 같은 사랑의 주인공이다. 제인은 갱스부르와 살고 있고, 갱스부르는 한때 브리지트 바르도의 연인이었고, 브리지트는 바딤의 아내이자 뮤즈였다.

어떤 면에서 여성 돈 주앙의 동성애 장면들은 '세기말의 딕션'이

라 불린 현대 프랑스 샹송의 대모, 세르주가 모델로 삼기도 했던 이
베트 길베르Yvette Guilbert[65]의 노래에 등장하는 두 남자와 두 여자
사이의 유희를 떠올리게 한다. 지그문트 프로이트의 친구, 이베트
길베르는 1885년 부댕(순대) 부부와 부통(단추) 부부 사이의 '순수한'
스와핑을 노래하며 웃음을 선사했다.

 직업이 그래서 부통 씨가 줄줄이 엮인 순대를 팔러 왔네
 직업이 그래서 부댕 씨는 줄줄이 엮인 단추를 팔러 왔네.

 세르주, 로제 바딤, 브리지트 그리고 제인은 직업 예술인이다. 그
들이 무대 위에서 보여 주는 것은 중산층의 생활과는 한참 거리가
멀다. 지금까지 4년을 함께한 제인과 세르주에게 사랑은 무엇이었
을까? 선동가, 아포리즘 애호가 세르주 갱스부르는 어느 날 수첩
한 귀퉁이에 이렇게 적었다.
 "나는 더 이상 느닷없이 들이닥치는 사랑에 마음을 주지 않겠다."
 이런 글을 써 놓고도 세르주는 삼 개월 남짓 브리지트 바르도와
짧고 굵었던 열정에 과감히 빠져 들었고, 미니 스커트를 입고 어린
딸을 안고 나타난 스무 살짜리 영국 아가씨에게 반해 버렸다.
 이제 이 영화에서 시선을 돌려 다른 이야기로 넘어가 볼까. 제

65 1865년에 파리에서 태어나 1944년 남프랑스 엑상프로방스에서 사망하기 전까지 일
명 벨 에포크에 전성기를 맞은 프랑스 가수. 모델, 희극 배우 등을 거쳐 물랭 루즈 등 카바
레의 한 시절을 풍미한 대스타였다. 정확한 발음, 한 편의 단막극을 떠올리게 하는 노래 양
식을 확립시켜, 프랑스 샹송계에 큰 영향을 미쳤다.

인과 세르주의 사랑 이야기를 해 보는 게 어떨까 싶지만 〈돈 주앙 73〉의 장면은 너무나 강렬해서 다른 이야기로 좀체 넘어갈 수가 없다. 로제 바딤 감독과 세르주 갱스부르의 시선이 그림자처럼 지켜보는 가운데, 바르도의 품에 안긴 제인이 스코틀랜드 자장가를 흥얼거린다. 이 장면의 이면에는 극단적이고 개인적인 각자의 사랑이 은유적으로 담겨 있었다. 1960년대 초, 앤디 워홀이 주창한 사생활의 공개는 당시의 셀러브리티라면 피할 수 없는 일이었다.

그나저나 당시 갱스부르와 바르도는 완전히 끝난 걸까. 질문도 답변도 까다롭기는 매한가지일 것이다. 우선 이 영화의 엔딩 크레딧에 등장하는 인물들 가운데 상당수가 이미 세상을 떴으니 증언해 줄 사람을 찾기가 어렵다. 배우 모리스 로네, 작곡가 미셸 마뉴, 연출가 로제 바딤, 시나리오 작가 장 코, 사진작가 레오나르 드 레미, 〈돈 주앙 73〉과 관련된 내용을 제외한 본인의 모든 작업 수첩을 시네마테크 프랑세즈에 기증한 스크립터, 수잔 뒤렌베르제. 이는 틀림없이 바딤 감독의 초기작을 비롯해서 루이스 부뉴엘의 전위 영화, 그리고 파트리스 셰로 감독에 이르기까지 그녀가 참가한 숱한 작품들에 비하면, 〈돈 주앙 73〉은 별 볼 일 없는 영화였기 때문일 것이다.

속절 없는 시간 속에 생겨난 기억의 공백도 무시할 수 없다. 1927년생 로베르 후세인Robert Hossein은 기력이 다했는지 외부 활동을 일체 접었다. 생트로페에 칩거 중인 브리지트 바르도는 아무것도 기억나지 않는다는 대답만 반복할 뿐이다. 한 가지 확실한 것. 촬영하는 동안 브리지트와 세르주는 단 한 번도 직접 마주치지 않

았다. 그럼에도 우리는 바르도와 버킨을 한 침대에 눕힌 이 영화의 열정적인 정치학을 이해할 필요가 있을 것이다. 그리하여 나는 제인에게 직접 물었다. 도대체 무슨 의도에서였을까요? 엇갈린 사랑, 헤어진 커플, 이 강렬한 사랑 이야기, 역할 놀이, 현실의 이야기를 매우 민감하고 끈질기게 지속적으로 영화 속으로 옮기는 후안무치한 행동, 이들은 전부 뭘 말하고자 하는 건가요?

40년이 지나서 마침내 듣는 제인 버킨의 생각은 소박하기 그지 없었다. 신인 배우와 시대의 아이콘을 한 침대에 들게 한다는 생각은 마케팅 측면에서 매우 그럴싸한 전략이었고, 바딤은 그런 쪽으로 유난히 뛰어난 감독이었다. 영리한 그는 '대스타와 신인'을 결합시켜 시너지 효과를 만들고 싶어 했던 것이라고 제인은 소탈하게 말할 뿐이다. "모르죠, 시간이 더 지나고 나면 케이트 모스와 나를 데리고 했을지도."

〈돈 주앙 73〉을 촬영하면서 제인 버킨은 바르도와 한 가지 무의식적 공통점을 공유한다는 것을 알게 되었는데, 사회적 순수함이 그랬다.

"바르도는 야망이 없어서 오히려 상대를 무장 해제시키는 사람이었는데, 내 눈에는 그게 그렇게 굉장해 보였어요. 야망이 없기는 저도 마찬가지였으니까……. 나 대신 야망을 품어 주는 사람들을 만나 일할 수 있어서 행운이었다고나 할까요."

때때로 버킨은 그녀의 말처럼 순수하지만은 않다. 나는 집요하게

물었다.

"바딤은 혹시 감독인 그와 배우들, 그들의 사랑 관계를 은근슬쩍 암시하면서 이 영화를 구상한 게 아닐까요?"

"그 속은 나도 알 수 없죠."

안경 너머로 나를 바라보며 제인은 이렇게 말할 뿐이다. 나는 갱스부르의 인생에서 중요했던 또 다른 여성 예술가에게 물어 보았다. 90세가 넘어 이제 목소리를 듣기조차 힘든 쥘리에트 그레코는 이렇게 말한다.

"바딤은 포주 같은 놈이야."

〈돈 주앙 73〉을 통해 제인은 예나 지금이나 라이벌 관계에 있는 여성의 몸을 알게 된다. 브리지트의 몸은 주름 하나, 결점 하나 없이 완벽했다. 설마 그럴 리가 있을까 싶어 결점을 찾아 보려 하지만 부질 없는 일이었다. 특히 브리지트 바르도의 발이 너무 예뻐서 제인은 바딤 감독과 촬영 감독에게 누구의 발인지 알아볼 수 없게 뒤엉킨 모습으로 잡아 달라고 부탁할 정도였다. 제인 버킨은 당시 스물여섯 살이었다. 아니타 팔렌버그Anita Pallenberg, 마리안 페이스풀, 키스 리처즈 그리고 믹 재거가 침대를 공유하며 죄책감 없이 그들만의 인공 낙원을 만들어 간 세상, 자유연애와 사랑이 흥청거리는 도시, 런던에서 자란 사람이었다. 반면, 서른여덟 살의 바르도는 구속의 시대로부터 달아나는 사람이었다. 이 두 사람을 함께 출연시키며 바딤은 관객들에게 새로운 방정식을 제시한 셈이었다. 바르도+버킨=BB.

영화 속에서 나란히 침대에 누운 바르도가 제인에게 노래를 부르

라고 권하는 장면이 나오는데, 이는 애초 대본에는 없던 것으로 즉흥적인 발상이었다. 제인은 그게 분위기를 좀 풀기 위해 바르도가 생각해 낸 거라고 기억하고 있다.

"바르도는 다정한 사람이었어요. '너는 어떻게 하고 싶니? 노래라도 한 곡 부를래?'라고 나에게 물었죠."

〈사랑해… 아니, 난〉을 불러 보라는 바르도의 유쾌한 제안 속에는 어쩌면 모종의 퇴폐성이 담겨 있었을지도 모를 일이다. 이십 대의 제인에게는 다소 난감했던 이 상황을 떠올리며, 일흔 살의 제인 버킨이 여전히 몸서리친다. 세르주가 BB에게 바친 노래를 부른다는 생각에 버킨이 얼마나 움츠렸는지 상상하는 것은 어렵지 않다. "갈게, 너의 허리 사이로 내가 들어갈게."

"맙소사, 도와줘!" 버킨은 하늘을 올려다보며 한숨을 내쉬었다. 어린 나이 탓에 당혹감은 더 컸을 것이다.

그러던 중 느닷없이 어디선가 "차가운 피가 솟구쳤다"라고 했다. 라이벌 바르도에게 도전하고, 나아가 둘 사이의 균형을 맞추기 위해서라도 제인은 노래를 부를 것이다. 눈빛이 살짝 흔들리긴 했어도 버킨은 영리한 여자였다. 자존심을 지키며 2003년 가수 미키 3D와 듀엣으로 부른 〈내 이름은 제인Je m'appelle Jane〉처럼 또박또박 노래함으로써 제인은 가까스로 상황을 모면했다.

버킨, 말해 줘요. 도대체 왜 화를 안 내는 거죠?
분노로부터 도망치는 건가요?
나는 사실 굉장히 어려요.

수줍은 제인은 대안으로 〈마이 보니My bonnie lies over the ocean〉처럼 누구나 잘 아는 동요를 부르려고 했다.

"어릴 때 엄마가 자주 불러 주시던 노래였거든요. 보니 프린스 찰리[66]의 애인은 그가 돌아오길 바랐지만 이루어지지 않았죠."

마침내 제인이 선택한 곡은 미국 민요 〈내 사랑 클레멘타인〉이었다. 우물에 빠진 딸을 향한 금 채굴꾼 아버지의 서글픈 이야기를 제인이 허밍으로 부를 때, 거기엔 물론 그 순간 그녀의 기분이 담겨 있었다.

이렇게 꾸며진 배드 신은 완벽하고 풍성해 보였다. 이 영화의 유명세 때문에 배우들 사이의 사실 관계와 사생활은 완전히 제거됐고, 제인 버킨은 이 장면을 통해 세르주의 이미지가 투영되는 걸 조금도 원하지 않았다. 따라서 그 이면에 무슨 일이 있었는지 관객들은 지금까지도 알지 못한다. 모든 위험이 사라진 지금에 와서 버킨은 모든 것을 털어놓는다. 이제 갱스부르도 제인도 아이콘이 된 지금, 영화의 배드 신 속 제인의 얼굴이 그토록 신선하고 청순해 보였던 것은 자신이 전날 밤 밤새 울었기 때문이라고 고백한다.

"하도 울어서 메이크업을 할 수도 없을 정도로 얼굴이 번들거렸

66 영국과 스코틀랜드의 왕위 요구자, 찰스 에드워드 스튜어트의 별명. 제임스 2세의 아들인 아버지가 사망한 후, 자코바이트들이 주장하는 연합왕국의 왕위 계승자 지위를 물려받은 인물로, 그의 왕위 계승을 주장하는 반란이 수차례 일어났다. 찰스 에드워드 스튜어트는 1745년 6월에 스코틀랜드로 입국하여 자코바이트의 마지막 반란을 총 지휘했다. 그러나 1746년 컬로든 전투에서 자코바이트 군은 참패했고, 찰스 에드워드 스튜어트는 스카이섬을 거쳐 스코틀랜드를 떠났다.

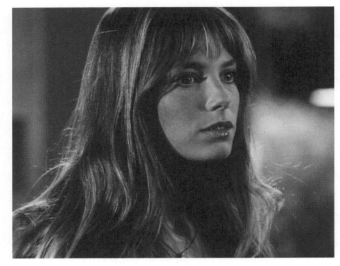

영화 〈돈 주앙 73〉 속 제인, 1973
© ScreenProd/Photononstop/Alamy Stock Photo

어요. 너무 많이 울고 난 다음 날 아침엔 얼굴이 최악이잖아요. 눈은 퉁퉁 부었지만 눈동자가 오히려 영롱해졌죠. 누가 봐도 깜짝 놀랄 정도로 청순해졌는데, 덕분에 사람들이 나에게 덧씌우고 싶어 했던 1960년대식 섹시한 요구들이 전부 불가능해졌죠. 그렇지 않았다면 완전히 다른 효과가 만들어졌을 거예요."

'우아함의 대명사인 브리지트 옆에 누워 매우 아이 같은' 분위기를 자아낸 제인의 이면에는 전날 밤의 눈물이 있었던 것이다.

가발을 쓰고 '추해 보이는' 화장을 덕지덕지해서 심지어 딱해 보이기까지 한 바르도는 '너무나 소녀 같은 모습으로 촬영장에 나타난' 제인과 묘한 대조를 이뤘다. 제인처럼 바르도 역시 새벽까지 울

174

었다고 했다. '바딤이 밤새도록 그녀의 인생을 망쳐서'라는 게 제인의 설명이었다. 밤새도록 바딤이 바르도의 커리어, 유희, 인생에 대해 저주에 가까운 악담을 쏟아부은 모양이었다. 그러면 제인은 왜 울었던 걸까?

"왜냐하면 세르주가 나를 때렸거든요. 그래서 호텔로 도망쳤어요." 정말 폭력을 휘둘렀나요? "네, 정말로." 왜죠? "질투했으니까. 질투심이 말도 못했어요." 브리지트 바르도 때문에요? "전혀. 바딤 때문이었죠. 질투심이 사람을 죽일 수도 있겠다고 처음 생각했어요. 바딤 감독은 바람기가 보통이 아니었어. 어쩌면 나도 흔들렸는지 모르죠. 나는 천사도 아니고, 천사가 될 자격도 없는 사람이니까. 이건 확실해요."

영화 속에서 잔느는 색골 마초 루이 프레보에게 한 방 먹이기로 결심하고, 페리호를 타고 가는 조건으로 부부의 여행을 따라가겠다고 선언한다. 프레보가 1등 침대칸에 혼자 잠들며 에로틱한 꿈을 꾸는 시간, BB(잔느)는 프레보의 아내 제인(클라라)의 귀에 대고 달콤한 말들을 속삭이며 추파를 던진다. 침대 칸을 살금살금 빠져 나온 두 여성은 페리 내부의 바에서 술을 훔쳐 마시고 마침내 첫 키스를 나눈다. 잠옷 차림으로 일출을 바라보며 한쪽 팔로 버킨을 끌어안은 바르도, 갈매기와 구명정이 있는 배경이 제법 다정해 보인다. 이렇게 런던에 도착한 두 여성은 침대에서 아주 오랜 시간을 함께 보낸다.

하지만, 페리호로 말하자면 세르주의 전유물이나 다름없는 영역이었다. 1969년 갱스부르는 젊은 뮤즈 제인에게 〈1969년, 에로틱

한 해〉를 만들어 선물했었다. 가사를 들어 보자.

> 갱스부르와 그의 갱스바로우가 함께 페리호를 탔지.
> 침대에서 현창 너머로 해안선을 바라보았어.
> 둘은 서로를 사랑하고 항해는 일년 내내 계속되었지.
> 다음 해까지 둘은 저주를 이겨 내기로 했어.

이런 마당에 바딤이 제인과 함께 페리호에 발을 디뎠다는 사실에 세르주는 발끈하지 않을 수가 없었던 것 같다.

엎친 데 덮친 격으로 〈돈 주앙 73〉 촬영은 꽤 복잡하게 얽힌 1972년의 여름을 보내고 난 뒤에 진행되었다. 제인과 세르주는 생트로페만灣 카마라곶의 볼테라 성을 예약해서 할아버지들, 할머니들, 아버지들, 어머니들, 형제, 자매들, 아이들, 조카들… 등 양쪽 가족 거의 전원과 함께 보낼 계획이었다. 전혀 낭만적이지 못한 계획이었다. 『필터 없는 갱스부르*Gainsbourg sans filtre*』[67]에서는 당시를 이렇게 묘사했다.

> 앵글로색슨 부대와 도무지 함께 어울리는 것이 불가능한 올가
> 긴스버그가 이끄는 슬라브 부대는 서로 맞서는 상황이 벌어졌다.
> 세르주의 어머니 올가는 휴가를 망치는 데 일가견이 있는
> 사람이었다. 미리 장 봐둔 식자재를 일일이 살피면서, 누가 제일

67 2008년 마리 도미니크 르리에브르가 쓴 갱스부르 전기

음식을 축내는지 지독스럽게 확인하곤 했다.

참다 못한 제인과 세르주는 강아지 나나와 함께 그 길로 성을 빠져 나와 바딤의 촬영 팀에 합류해 버렸던 것이다.

그 무렵의 세르주 갱스부르는 한 해 전 출시한 앨범 《멜로디 넬슨에 대한 이야기》가 상업적으로 실패하자 여전히 허우적대고 있었다. 이 앨범에서 갱스부르는 그가 신성히 여기는 세 가지, 섹스, 담배, 술을 높은 수위로 다루었다.

"갱스부르의 기분은 말할 수 없이 바닥 상태였어요. 나는 BB와 누드로 배드 신을 찍었다는 걸 어떻게 말하면 좋을지 몰라 안절부절했죠. 사단은 물론 페리호죠. 침대칸이 별로 없었으니까 그이는 틀림없이 바딤이 나와 거기서 같이 잤다고 생각했던 거죠."

그리하여 레즈비언 신을 촬영하는 날, 세르주는 촬영장에 그림자도 비추지 않았다.

"절대로 바르도와 관련된 일은 아니었어요. 그가 직접 말한 적은 없었지만, BB와 내가 함께 찍는 것도 나쁘지 않다고 생각했던 것 같아요." 제인이 재차 말한다. 이로써 갱스부르는 바르도와의 실연에서 벗어났다고 생각했을지도 모른다.

제인과 브리지트를 같은 침대에서 만나게 하는 것, 그건 주술 같은 거였을까? 제인 버킨은 이를 두고 이렇게 요약한다. 바르도는 누구에게는 질투심을 불러일으키는 여성이었던 반면, "저에게는 친근함을 느꼈던 쪽이었죠." 제인은 바르도가 무척 예민한 사람이라는 것도 알게 되었다. 〈돈 주앙 73〉은 촬영 기간 중 뭐 하나 쉽게

177

이루어지지 않은 영화였다. 바딤은 한 마디로 지긋지긋한 감독이었다. "바르도는 심지어 첫 컷도 마무리할 수가 없었어요. 참다 참다 울음을 터뜨렸죠. 촬영장에는 케이트가 있었고, 바딤의 딸 바네사*도 있었는데. 바르도가 갑자기 촬영장을 떠나더니 개인 카라반으로 도망쳐 버렸어요. 그때 촬영장 근처에 모여 구경하던 사람들이 바르도를 보고 숙덕거리는 소리가 다 들렸어요. '저 여자 엄청 늙었네, 실물은 엄청 못 생겼잖아!' 덕분에 저는 사람들이 바르도에게 모종의 적대감을 품고 있다는 걸 알게 됐어요. 저는 한 번도 겪은 적 없는 일이었죠. 왜냐하면 나는 언제나 세르주와 함께였고, 그가 눈에 보이게 나를 보호해 주는 셈이었으니까요. 여느 커플들에게 바르도는 위험한 존재 같은 거였지만, 나는 아니었던 거죠."

한동안 브리지트 바르도는 그 누구에도 속하지 않고 살아갔다. 너무 이른 나이에 바르도는 세간의 잣대가 얼마나 씁쓸한가를 알아 버렸다. 예를 들면, 1961년에 프랑스 미남 자크 샤리에와의 부부 관계를 끝내고 나서, 영화 파트너 사미 프레의 품으로 달려가 불륜을 공식화했을 때, 수많은 프랑스인이 그녀에게 배신감을 느꼈다. 그 후 때로는 편지로, 때로는 거리 한복판에서 쏟아지는 욕설과 비난을 바르도는 고스란히 감당해야 했고, 그러던 어느 날, 견디다 못한 바르도는 약을 먹고 손목을 긋기도 했다.

1967년 말, 바르도와 결혼한 지 몇 달이 채 안 된 군터 작스는 그녀를 향한 대중의 증오에 대해 너무나 잘 알고 있었다. BB가 세

● 제인 폰다와 로제 바딤 사이에서 낳은 딸

르주 갱스부르와 〈사랑해… 아니, 난〉을 녹음했다는 소식을 들은 이 독일 플레이보이는 두 사람의 스캔들을 온 세상에 퍼뜨리겠다고 으름장을 놓았다. 바르도는 폭탄과 같은 존재였다. 누군가 심지를 당기면 이 여배우의 삶이 폐허로 변하는 것은 불 보듯 뻔했다. 얄밉게도 군터 작스는 이 사실을 너무나 잘 알고 있었다.

11. 〈돈 주앙 73〉 그 후

1967년 칸에서 브리지트 바르도는 하마터면 제인 버킨과 마주칠 기회가 있었다. 그해 황금 종려상은 미켈란젤로 안토니오니 Michelangelo Antonioni 감독의 〈욕망Blow-Up〉에게 돌아갔다. 이 영화에서 관객들은 위험할 뿐 아니라 머지 않아 신화적으로 자리매김할 장면을 만나게 된다. 프랑스 잡지 『안녕 친구들』의 런던 뮤즈, 제인 버킨, 질리언 힐스 그리고 데이비드 헤밍스 트리오가 성적 유희에 몸을 맡기는 장면이 등장하는 것이다. 영화 초반부, 패션 사진작가 토마스(데이비드 헤밍스)가 젊은 모델의 원피스를 잡아 뜯듯 벗겨 낸다. 이어서 젊은 여성 둘이 역할을 바꾸어 토마스를 바닥에 내동댕이치고 옷을 벗긴다.

지금 같으면 데이트 폭력으로 고발 대상이 되고도 남을 장면이지만, 1960년대 초반에는 먼저 다가오는 남성에게 굴복하지 않는 여

성은 한심하게만 보이던 시절이었다. 역설적으로, 이 장면은 요즘 허용하는 포르노그래피의 수위와 한참 먼데도, 유튜브에서는 청소년 시청 제한 대상으로 분류되어 있다. 성기 노출도 없고 체모가 살짝 드러나는 것만으로도 스캔들을 낳는 세상이다.

영화 속에서 바딤이 외치고 싶었던 것은 동성애나 섹스라기보다는 나체 자체였던 것 같다. 이전 영화 〈그리고 신은… 여자를 만들었다〉에서 바르도의 나체를 노출시킴으로써 그는 이미 한 차례 실험을 마친 후였다.

버킨과 바르도의 벌거벗은 엉덩이는 『플레이보이』의 반발을 샀는데, 급기야 이 잡지는 남성지 『뤼』에 수록된 영화 스틸컷을 재수록하겠냐는 제안을 거절했다고 한다. 제인 버킨의 회상은 늘 재미있다. 1965년 당시 남편이던 존 배리가 잠자리에 들 때면 늘 불을 끄는 어린 아내에게 화가 난 나머지 안토니오니 감독의 영화에 출현해 옷을 벗어 보라고 강요한 적이 있었다. "너 같은 여자는 절대 못 해 낼 걸"이라고 말했듯, 존 배리는 어린 아내의 수줍음 많은 천성을 잘 알고 있었다. 하지만 제인은 당당히 해 냈다.

나체는 예술에서 상당히 중요한 소재였으며, 한때 화가이기도 했던 갱스부르는 이를 아주 잘 알고 있었다. 미술 학교에서 모델들을 대상으로 그림을 그리던 시절 갱스부르는 티치아노의 〈파르도의 비너스〉, 루카스 크라나흐의 〈이브〉에 매료되었다. 크라나흐의 〈이브〉는 오른손에 사과를, 왼손에는 올리브 가지를 들고 체모를 살짝 가린 모습이다. 유혹의 침대 위에서 BB, 여성 돈 주앙은 담배를 든 손을 마침 제인의 성기 앞에 교묘하게 갖다 댄다. 호리호리한 영

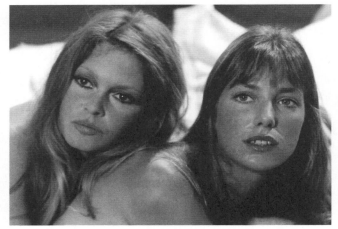

국 여성의 그을린 몸 위로 수영복 자국이 어렴풋이 드러날 뿐이다. 21세기 프랑스에서라면 순수성을 저해하는 실수라고 지탄받을 수도 있겠지만, 당시는 여성들이 비키니 윗도리만 벗고 아랫도리는 벗지 않던 시절이었다.

브리지트 바르도에게 〈돈 주앙 73〉은 마치 그녀의 마지막 노래 와 같았다. 지겹도록 연기를 해 온 나머지 바르도는 이제 그만 영화 판을 떠나고 싶어 했다. 같은 해 찍은 니나 콤파니츠Nina Companeez 감독의 삼류 영화 〈트루스 슈미즈 콜리노의 매우 행복하고 즐거 운 이야기L'Histoire très bonne et très joyeuse de Colinot Trousse-chemise〉 를 제외하면 실제로 〈돈 주앙 73〉이 바르도의 마지막 영화였다. 이 에 대해 이브 비고트는 "1970년대의 〈빌리티스Bilitis〉나 〈엠마뉴엘

Emmanuelle〉 같은 블록버스터 영화에서 보여 준 전형적인 소프트 포르노에 진절머리가 났기 때문일 것"이라고 진단했다. "항우울제와 샴페인, 와인 때문에 다소 살이 오른 데다가 새로운 연인 크리스티앙 칼트와의 결별 등…"도 한몫했을 것으로 짐작한다.

〈돈 주앙 73〉에서 바딤과 시나리오 작가 장 코는 특히 남성 중심 사교계가 붕괴되는 과정을 묘사하는 데 주력하였다. 영화 속 루이 프레보는 한심한 남성이자, 남편의 담배에 불을 붙여 주는 등 노예에 가까운 시중을 들어 주는 클라라의 남편이다.

또한 〈돈 주앙 73〉은 감독이 상당히 냉정한 방식으로 그려 낸 제트 족 황금 시대의 종말을 알려 주는 역할도 하였다. 바르도, 버킨, 후세인이 등장하는 장면은 중앙시장에서 시작하여 그 후 완전히 파국을 맞게 된다. 실제로 바딤의 시나리오를 들여다보면 이렇게 적혀 있다.

생 으스타슈 성당 근처 정육 시장에는 아침까지 영업을 하는 식당이 한두 군데 있다. 사람들은 여기저기 뒤섞여 있다. 바에는 피 묻은 작업복을 입은 사람들, 동네 사람들, 그리고 술 취한 사람들이 웅성거린다. 식당에는 고단한 밤을 보낸 도축업자, 파리지앵들이 양파 수프나 후추로 간을 한 스테이크를 앞에 두고 앉아 있다. 그중 한 테이블에는 마냥 즐거워 보이는 그룹이 앉아 있다. 영국 발레단 소속 무용수들이 성공리에 끝낸 개막 공연을 자축하는 중이다. 그중 이른 시간임(해는 이미 떴으나)에도 상큼하게 활짝 웃고 있는 얼굴이 눈에 뜨인다. 바로 잔느다.

이야기는 다시 루이 프레보(후세인)와 그의 아내 클라라(버킨)의 파티 정원으로 연결된다. 잔느는 이 부부의 롤스로이스를 중앙시장 정육점 앞길에서 마주쳤다.

파티 정원은 큰 건물(생 클라우드 정도 되는) 꼭대기에 있어서 파리 시내가 한눈에 내려다보인다. 정원 한가운데엔 수영장이 있고 그 위로 꽃잎 하나와 탐스런 조화 수련이 둥둥 떠 있다. 어수선하다 싶을 정도로 꽃이 많다. 프레보는 아내의 생일을 맞아 생일 파티를 열었다. (40명 정도 되는) 손님들은 하나같이 이브닝 드레스와 턱시도를 차려 입었다. 몇몇 젊은 층은 좀 더 자유로운 차림이었으나, 그래도 굉장히 세련됐다. 프레보는 목까지 올라오는 러시아풍 우아한 비단 셔츠를 입었다.
뷔페, 음료, 호텔 웨이터, 악단, 인도풍 비단을 덮은 쿠션, 다양한 핑거 푸드 등. 전반적인 취향은 그다지 고급스러워 보이지 않을 수 있으나, 화려한 바로크적 분위기가 '신흥 부자'의 특징을 감춰 준다. "남편은 뭐 하는 사람이야?" 잔느가 묻는다. '언젠가' 클라라도 남편에게 같은 질문을 던진 적 있었다. "자기는… 도대체 뭘 사고파는 거야?" 남편의 대답. "나? 모르지. 물건을 직접 본 적이 없으니까! 큰손은 그냥 사업을 할 뿐이지!"

프레보는 런던 사람이며, 런던은 수컷의 패배가 구체화되는 장소로 그려진다. 잔느는 프레보의 아내와 사랑을 나누지만 그는 아무것도 모른다. 여성 차별주의는 극에 달해서 호텔 대기실에서 그는

손님인 두 명의 백인 남성에게 페리의 계단에 앉아 있는 바르도(잔느)의 사진을 보여 주며 으스댄다. (그의 아내가 찍은 이 사진은 흐릿하다.) 그가 하는 멘트. "죽여 주죠? 안 그래요? 집안도 좋고, 혈통도 나쁘지 않아요! 걷는 태가 아주 예술이라니까! 침대에서는 더 끝내줄걸! (서툰 영어 악센트로) Good fuck, I bet you!"

침실에서 계속 전화벨을 울린다. "사모님은 전화를 받지 않으십니다." 호텔 지배인이 속삭이듯 말한다. 천만에. 사모님은 남편이 경마장의 암말처럼 취급한 여자의 어깨에 기대어 입을 맞추는 중이다. 잔느 덕에 남편에게 복수하게 되어 '사모님'은 한껏 기분이 좋다. 머지 않아 침실에 등장한 프레보(후세인)는 트리플 섹스를 상상하며 한껏 들떠 있다. 〈돈 주앙 73〉의 루이 프레보는 거울 앞에서 옷을 벗고 자아도취에 빠진 듯 자기 모습을 꼼꼼히 살핀다. 꿈만 같은 두 여성과의 동침을 꿈꾸며 향수를 뿌리고 제 옆모습, 앞모습을 음미해 본다.

목청껏 탱고 〈파리여 안녕Adieu Paris〉 프랑스어 버전을 부르는 프레보. 이 노래의 원곡은 본래 베르트 실바가 만들고 카를로스 가르델이 1937년에 부른 〈친구들이여 안녕Adios Muchachos〉이다. 시나리오 원작에는 없는 이 노래를 촬영장의 누군가가 즉석에서 넣자는 생각을 해 냈는데, 그것은 이 노래가 사랑이라는 영감을 공유하기 때문이었다. 로베르 후세인의 음량은 풍성하다. 잘생긴 데다 성량도 풍부한 그는 이렇게 노래한다.

안녕 파리여, 나는 이제 시골로 간다. 권태가 밀려오고, 샴페인도

이제는 싫어졌어. 닭들과 같이 밥 먹는 것도 너울거리는 보도블록을 보면서 집으로 돌아가는 것도 이제는 싫어졌어.

후세인이 탱고 음악에 빠져 있는 동안, 버킨과 바르도가 각각 청바지와 원피스를 다시 주워 입고 자리를 뜨려 하자, 망연자실한 그가 바르도에게 다짜고짜 주먹을 휘둘러 그녀의 입가에서 피가 흘러내린다. 블라우스 단추를 미처 채우지 못한 제인의 작은 젖가슴에 자꾸 눈길이 가는 건 어쩔 수 없다. 놀란 눈빛으로 어쩔 줄 모르는 것 같고 체념한 것처럼 보여도 제인의 입가에 번지는 가벼운 복수의 미소를 우리는 놓칠 리가 없다.

반감을 찾을 수 있는 부분은 없었을까. 1970년대의 제인에게는 스캔들에 대한 두려움이 없었다. 가령, 1974년 제인은 남성지 『뤼』에서 전라 포즈를 취한 바 있다. 세부 사항을 조정한 건 갱스부르였다. 그는 「벌거벗은 제인Une Jane nue」이라는 짧은 시를 쓰기도 했다.

안티 바르도, 안티 폰다 / 안티누스, 안티네아 / 제인, 내 사랑스런
자웅동체여 / 저들이 너를 사랑할 거야 / 저들이 너를 묶어 두지
않을 거야 / 믹 재거나 마릴린 옆에.

갱스부르의 지시에 따라 제인은 침대에 손이 묶이기도 하고, 머리칼이 잡아당겨지기도 했다. 짧은 잠옷에 부츠를 신고 다리를 벌린 제인의 모습은 '성적 혁명'의 사진가로 알려진 프란시스 자코베티Francis Giacobetti의 작품이었다. 사진 속에서 제인과 세르주는 셀

러브리티 놀이를 하고 있었다. 두 사람은 대중에게 어떤 모습을 보여야 하는지 잘 알고 있었다. 하지만 이는 껍데기일 뿐, 알맹이는 다른 데 있었다.

〈돈 주앙 73〉 촬영 당시 로제 바딤은 또 다른 제인[68]과 막 헤어지고 철강 대기업 슈나이더의 상속녀 카트린과 사랑에 빠졌다. 바딤은 정녕 여자 없이는 못 사는 남자였다. BB와 결별한 1967년에는 당시 스물일곱 살이던 제인 폰다와 결혼했다. 프랑스 영화감독과 함께한 5년 동안의 결혼 생활을 끝내고 나서 제인 폰다는 페미니즘 운동 대열에 뛰어 들었다. 2005년 제인 폰다는 자서전 『나의 인생Ma vie』에서 전 남편 바딤을 섹스 중독자로 묘사함으로써, 로제 바딤을 옴싹달싹 못하게 만든 전력이 있었다. 자서전 내용을 빌리자면, 바딤은 늘 이 말을 입에 달고 살았다고 한다. "질투는 부르주아적 개념이며, 혼외 관계는 아내에 대한 배신이 아니다." 게다가 신인 여배우들은 도처에 널려 있었다. "결혼의 사슬은 두 사람만이 짊어지기엔 너무 무겁기 때문에 세 사람이 같이 짊어져야 한다"는 바딤이 남긴 명언이다. 바딤은 마담 클로드[69]가 거느린 콜걸들이나 오다가다 만난 아가씨들에 대한 찬양을 늘어놓음으로써 이러한 주장에 양념을 더했다.

"정말 가슴 아팠어요……. 어찌나 괴로웠는지 내가 정말 보잘것없는 사람이라는 생각을 하게 됐죠. 그의 말에 반박이라도 했다가는

68 제인 폰다를 말하는 듯하다.

69 마담 클로드Madame Claude는 프랑스의 성매매 포주였다. 1960년대 그녀는 사회 유명 인사나 공직인들을 상대하는 프랑스 콜걸계 네트워크의 수장이었다.

그가 나를 버릴 것 같았어요. 그런데 그 시절의 나는 그가 없는 내 모습을 상상할 수가 없었던 거예요." 제인 폰다는 결국 바딤의 곁을 떠났다.

제인 폰다를 이렇게 떠나 보내고 나서 바딤은 1968년 그녀를 위해 프랑스·이탈리아 합작 SF 영화 〈바바렐라Barbarella〉의 메가폰을 잡는다. 영화 속에서 여주인공 바바렐라는 그녀를 죽음으로 몰고 갈 수도 있는 악마적이고 치명적인 오르가즘 생산 기계에 맞서 싸우게 되는데, 그녀 자신이 소유한 쾌락 기능이 기계의 한도치를 뛰어 넘는 바람에 결국 기계가 먼저 망가져 버린다는 이야기였다. 제인 폰다는 이 SF 영화의 주인공으로서 손색없었을 뿐 아니라, 에로틱한 연기의 절정을 보여 주었다. 이 영화로 바딤은 미국 페미니즘 운동가들에게는 혐오의 대상, 팝 문화 추종자들에게는 찬사의 대상이 되었으며, 『포르노 연구Porn Studies』의 미국 이론가 린다 윌리엄스에게는 관심의 대상이 되었다. 린다 윌리엄스의 설명대로라면, 이 영화는 여성의 오르가즘에 대한 최초의 표현으로, "여성은 횟수에 상관없이 섹스를 할 수 있으며, 섹스를 하면 할수록 성적 욕망 또한 불어난다"라는 가설을 확인해 주었다.

형식적 측면에서 〈돈 주앙 73〉은 여러 가지로 허술한 반면, 영화 속 대화만큼은 상당히 흥미진진하다. 시나리오 작가 장 코는 에밀 졸라의 단편 소설 「쟁탈전La Curée」을 각색하여 제인 폰다를 주인공으로 한 영화를 만든 이후, 다시 한 번 바딤과 손을 잡은 경우였다. 전직 장 폴 사르트르의 개인 비서였던 장 코는 전후 생 제르맹 데 프레가 낳은 인물로서, 레몽 크노, 쥘리에트 그레코, 장 폴 사

르트르, 시몬느 드 보부아르, 보리스 비앙을 비롯한 소위 '좌파' 지식인들과 풍속 해방을 외치던 시인, 지식인들을 전부 만난 인물이었다. 하지만 1973년 드골파 장 코는 돌연 노선을 바꾸어 우파로 전향하고 『서구의 마구간: 도덕 조약*Les écuries De l' Occident: traité de Morale*』을 펴냈다. 이에 대해 시사 주간지 『렉스프레스』의 평론가 앙젤로 리날디는 다음과 같은 반응을 보였다. "우리 사회가 예외적으로 파티에 참석하도록 허락해 준, 두뇌가 우수하고 재능 있는 노동자의 아들들을 좌파 노선이 잃어버리는 사태는 이번이 처음은 아니다. 이들은 파티에는 참석했으나 결국 길을 잃고 신물을 토하며 자리를 떴다."

알랭 드롱의 친구이자 불복종의 아이콘, 장 코는 현대 문명의 '데카당스'를 주시했다.

1973년의 도덕과 데카당스란 뭘까? 먼저 이미 고전이 되어 버린 종교적 도덕에 대한 공격을 들 수 있다. 제인 버킨이 브리지트 바르도의 침실에 든 것은 반교권주의와 셀러브리티를 향한 숭배 문화의 결과라고 말할 수 있다. 〈돈 주앙 73〉은 이미 4년 전 〈사랑해… 아니, 난〉에서 암시한 항문 성애와 신음 소리에 한차례 언짢은 심사를 드러낸 바 있던 바티칸의 노여움을 사지는 않았다. 그럼에도 이 영화는 성상聖像 파괴론자를 연상시키는 장면으로 시작한다. 모차르트의 〈레퀴엠〉이 깔리고 성당에서 '베르트'라는 신원미상 여자의 장례가 진행되고 있다. 신부가 읽어 내려가는 요한 복음 한 마디가 돌연

귓전에 울린다.

"죄 없는 자가 먼저 돌로 치라."

그러고 나서 낯선 클로즈업 장면. 시나리오에는 이렇게 적혀 있다.

성당 신도석을 매운 건 200여 명의 창녀들뿐이다. 이들은 전부
그들의 '대모' 베르트의 장례를 치르기 위해 성당을 찾았다…….

못생기다 못해 흉한 얼굴, 뻐드렁니가 난 순진무구한 얼굴, 화장
을 떡칠한 흑인.

시들어가는 창녀, 비교적 젊은 창녀, 늙은 창녀. 전날 밤의 화장을
지우지 않아 얼룩덜룩한 얼굴. 누군가는 화장할 시간도 없었던
것으로 보인다. 카메라를 비추자, 그들은 야행성 동물처럼 눈을
끔벅인다.

꽃미남 신부는 잔느의 사촌인데 그런 그를 잔느는 사랑한다. 잔느
는 고해성사를 하고자 하지만, 신부는 '사촌 누나의 한심한 이야기
를 듣고 있을 시간이 없다'고 말한다. 하지만 신부는 울며 겨자 먹기
로 누나의 파란만장한 이야기를 듣고 그녀의 유혹에 걸려 든다.

몰락하는 남성의 모습은 세르주 갱스부르와 하등 관계가 없다. 갱
스부르는 여느 남성들과는 다른 부류라는 걸 버킨과 바르도뿐 아니
라 갱스부르 자신도 익히 알고 있었다. 갱스부르는 그의 두 연인,

버킨과 바르도의 유명한 사진들을 침대 머리맡에 붙여 놓고 애지중 지했다. 어쩌면 그건 관음주의였을까? 제작자로서의 당연한 마음이 었을까? 둘 다 그럴 듯한 말이다. 〈돈 주앙 73〉은 예외적으로 갱 스부르의 부재가 눈에 뜨인 작품이었다. 이 영화를 제외한 다른 촬 영장에 갱스부르는 제인을 동반했더랬다.

"호텔방이나 그의 무릎 위에서든 언제나 그이는 내 촬영분에 대해 서 연구했어요. 심지어 그에게 시나리오 집필까지 맡긴 감독도 있었 어요. 욕망과 사랑을 다루는 영화였으므로, 세르주는 행여 내가 그 중 미남 배우와 도망이라도 갈 거라고 생각했는지 한사코 끼어들겠 다고 고집부리곤 했죠. 한번은 촬영장에서 완전 지루해서 숨이 넘어 갈 지경이었던가 봐요. 옥스포드에서 찍은 영화였는데*, 아버지 덕 분에 알게 된 고급 호텔 알버트를 예약했어요. 거기서 하루 종일 세 르주가 〈멜로디〉를 썼어요. 몇 년이 지나서 밀라노에서 촬영하는 다른 영화를 수락했는데◆, 도시 나들목에 있는 호텔을 예약한 걸 보 고 불같이 화를 냈죠. 복도 끝에 공동 욕조가 하나 있었는데, 그나 마 배수구도 없었어요. 게다가 우리가 묵던 방 창문 바로 아래 공사 장은 하루 종일 끔찍하게 시끄러웠고요. 세르주는 어쩔 수 없이 맞 은 편 다른 방에 묵었고, 그 방에는 소화기가 하나 있었죠. 바로 그 방에서 《양배추 머리 사내Homme à Tête de Chou》 앨범이 탄생했죠."

● 1970년 이탈리아 감독 우고 리베라토르Ugo Liberatore가 만든 히피들의 난교 파티를 다루는 영화 〈5월의 아침May Morning〉

◆ 조르지오 카피타니 감독의 보드빌풍 영화 〈끓어오르는 열정에 불타다Burnt by a Scal-ding Passion〉

세르주는 하루 종일 곡을 쓰고 해가 떨어지면 우리에게 와서 각종 쇼를 보여 주었어요. 호텔 주방에서 냄비 몇 개를 용케 얻어 와서는 '원맨 밴드'를 만든 거예요. 우리 오빠 앤드류가 거기에 장단을 맞춰 주었죠. 눈물이 찔끔거릴 정도로 재미있었죠. 이 영화 촬영장에서는 너나 할 것 없이 전부 변장을 즐겼는데, 남자들은 전부 여장을 했어요. 뿐만 아니라 세르주는 마음만 먹으면 단 1분 만에 눈물을 줄줄 흘릴 수 있는 눈물 연기의 달인이었어요. 영화 〈슬로건〉을 찍고 나서 파리 호텔 방에서 내가 영국으로 돌아가겠다고 선언했을 때, 촛불 앞에서 장장 24시간 동안 울었을 때랑 똑같이요."

생트로페에서 마음 고생을 호되게 하고 나서 찍은 〈돈 주앙 73〉은 갱스부르에게 긍정적인 울림을 남겼다. 〈돈 주앙 73〉이 그려 낸 열정적 흔들림과 질투는 갱스부르에게 제인의 첫 앨범 《디 두 다Di

■ 노래 〈소화기 살인Meurtre à l'extincteur〉도 이 앨범에 수록되었다.

Doo Dah〉를 위한 모티프가 되어 준 것이다. 하지만 이것은 어떤 면에서 다가올 이별의 전주곡 〈떠난다는 말을 하려고 찾아왔어Je suis venu te dire que je m'en vais〉를 위한 초안이기도 했다. 지금 생각하면 이 노래는 앞날의 예견이기도 했는데, 1973년 5월, 세르주는 심장마비로 자칫 유명을 달리할 뻔한 위기를 한차례 겪었다. 미국 병원으로 긴급 후송되어, 세르주는 그가 가장 애정하는 유해물질 지탄에 둘러싸인 채로 기자회견을 열었다. 그 곁에서 제인은 초조함을 감추고 태연한 척, 의연한 척하느라 속을 태웠다고 했다.

〈돈 주앙 73〉은 제인과 세르주 커플 역사에서 아주 중요한 부분이자, 어둠에 잠겨 있던 한계를 고스란히 보여 준다. 이 한계에 대해 제인은 2007년 그녀 자신이 감독한 장편 영화 〈상자〉에서 이미 질문을 던진 바 있다. 이 영화에는 부모, 세 딸, 세 남편(인정머리 없는 존 배리, 천재 세르주, 그리고 정조 없는 남자 자크 두아용)이 등장한다. 눈 멀었던 사랑이 마침내 눈을 뜨고 열정이 사라지는 순간은 언제일까. 요컨대, 영화 〈상자〉의 카메라 감독이자 제인의 친구 말에 따르면, 이 질문은 이렇게 바꿀 수 있을 것이다. "사랑의 시작, 그것은 얼마나 오래갈 수 있을까?"

12. 내 안의 또 다른 성性

갱스부르는 상처받은 남자였다. 우선, 제인 버킨이 그의 상처와 그녀 자신의 상처에 반창고를 붙여 주었죠. "정으로 해 냈죠. 1년 만에, 세르주는 상처를 극복했어요. 나도 마찬가지고요. 세르주는 자기가 못생겼다고 생각했고, 내 눈에는 그런 그가 누구보다 잘생겨 보였어요."

제인이 세르주에게 준 것은 무엇이었을까. 나는 레진느에게 물었다.

"신선함. 존재의 가벼움. 처음 파리에 도착했을 때 제인은 프랑스어의 '프'자도 몰랐어요. 제인은 천진하고 가냘프고 독특한데다 무척 재미있는 아가씨였죠. 그러면서도 뚝심 있고 영리했어요. 그 시절 전 세계에서 제일 예쁜 아가씨 중 한 명으로 꼽힐 정도였는데도 오만한 구석이 없었어요."

제인은 세르주가 낸 디스크의 B면을 좋아했다. 그녀에게 B면은 쉽게 눈에 띄지 않는 감춰진 면이었다.

"1979년 〈무기를 들라, 기타 등등〉으로 플래티넘 디스크를 받기 전까지 세르주는 나에게 비밀 같은 거였어요. 어릴 적 폴리라고 부르던 앵무새를 길렀는데, 모든 사람들에게 못되게 굴었지만 나에게만은 등을 타고 오를 정도로 상냥했어요. 작가 카프카의 아름다움을 소유한 세르주를 보듬게 된 건 행운이었죠."

제인은 말을 이어 갔다.

"세르주는 내게 한 옥타브 높여서 노래 부르게 했는데, 그러자니 교회 성가대에서 노래하는 소년 같은 목소리가 나왔어요."

맞는 말이다. 그나저나 세르주에게 제인이 준 것은 도대체 뭐였을까? 이 점에 대해 제인은 분명히 말하지 않는다. 그럴수록 집요하게 물고 늘어지고 싶어졌다. 제인이 세르주에게 준 건 뭐였을까? 그건 바로 명곡들일 것이다.

제일 먼저, 〈사랑해… 아니, 난〉의 새로운 버전을 들 수 있을 것이다. 세르주가 이 노래를 불러 보라고 했을 때 제인은 추호도 망설이지 않았는데, 이야말로 제인이 타고난 재능 중 하나일지도 모른다. 제인 말로는 거절하면 세르주가 다른 여자에게 줘 버릴까 봐 샘이 나서 수락한 거라지만. 바르도에게 차인 후, 세르주는 런던 클럽가를 전전하며 음반 녹음을 미끼로 젊은 금발 아가씨들을 꼬시고 다녔다. 스윙잉 런던의 뮤즈이자, 갱스부르가 참여한 뮤지컬 영화 〈안나〉에 출연한 마리안느 페이스풀과의 일화도 이 시기의 일이다. 그런데 페이스풀의 풍만한 가슴, 그녀의 로커 기질, 마약 중독,

깊은 데서부터 우러나오는 저음 등은 전혀 갱스부르의 취향이 아니었다. 믹 재거의 친구이기도 했던 페이스풀 역시 지나치게 유약해 보이는 이 '프렌치'에게 별다른 매력을 느끼지 못한 건 마찬가지였던 것 같다. 하지만 그녀는 예술가로서의 갱스부르를 사랑해서, 그가 만든 노래 〈이상한 이방인 롤라Lola Rastaquouère〉를 다시 불렀고, 1982년에는 갱스부르그에게 그녀의 앨범 《위험한 지인Dangerous Acquaintances》의 뮤직비디오 두 편을 부탁하기도 했다.

이리하여 제인 버킨은 〈사랑해… 아니, 난〉 제안이 들어오기 무섭게 재빨리 낚아챘고, 그녀가 부른 노래는 곧 거의 전 세계인의 입에 오르내리게 되었다. 여기에는 순수성과 선정성이 섞인 제인의 목소리가 한몫했음은 물론이다. 당시 갱스부르는 제인의 기본 목소리에서 한 옥타브를 더 올려 부르게 했는데, 가요계에서 제인은 곧 혁명이었다. "그래도 내가 세르주에게 내 고음을 선물하긴 했죠"라고 제인은 겸손하게 고백한다.

"그 후 세르주는 일종의 낭독 반, 노래 반 창법에 도전했어요. 이렇게 말하기가 늘 어렵긴 하지만, 그건 내 덕분이었고, 세르주의 나이 덕분이기도 했죠. 그 무렵에 세르주는 알이 작은 안경을 즐겨 쓰면서 러시아 시인 흉내를 내곤 했고, 나는 그런 그를 늘 추켜세웠어요."

프랑스 리얼리즘 가요 전통을 이어받은 세르주 갱스부르의 낭독 반, 노래 반 창법은 리듬감이 살아 있고 반복적인 유대인 노래와 여러 면에서 꽤 유사하다.

갱스부르에게 〈사랑해… 아니, 난〉은 버려야 할 무게이자, 두 번

《제인 버킨/Serge Gainsbourg》(1969) ⓒ Fontana
Jane Birkin/Serge Gainsbourg (1969) ⓒ Fontana

다시 놓쳐서는 안 될 기회였다. 이 노래의 녹음은 런던 마블 아치 스튜디오에서 이루어졌다. 먼저 각자 다른 방에서 노래를 부른 다음 갱스부르가 두 사람의 목소리를 합친 뒤 거기에 오케스트라 연주를 얹었다. 파리로 돌아와 오스카 와일드가 죽은 보자르가의 호텔에서 머물던 제인과 세르주는 테스트 삼아 인근 고급 레스토랑으로 가서 노래를 틀었다. 그러자 사람들이 분주히 움직이던 포크와 나이프 동작을 일제히 멈추었고, 이때 갱스부르는 이 노래의 히트를 예상했다고 한다. LP 디스크로 출시되기 전, 부모님 앞에서 이 노래를 틀어 주었던 제인은 일부러 레코드 바늘을 들어 올려 두 남녀의 격정적인 숨결이 오가는 부분을 뛰어넘었다고 한다.

68혁명이 있은 지 채 1년이 지나지 않은 시기, 이 노래는 시한폭탄과도 같은 효과를 낳았다. 〈팝 클럽Pop Club〉 진행자 조제 아르튀르가 있던 프랑스 엥테르France Inter를 제외한 다른 라디오 방송국에서는 이 곡을 틀어 주지도 않았지만, 이 도발에 가까운 블루스는

197

나이트 클럽을 중심으로 급속히 전파되었다.

"교황이 언론 홍보에 단단히 한몫해 주었어요"라고 제인은 회상한다. 바티칸 공식 신문 『로세르바토레 로마노L'Osservatoire Romano』는 음란물로 판결받은 이 노래의 이탈리아 방송 금지처분권을 얻어 냈고, 필립스사 이탈리아 지사장은 이 일로 수갑을 찼다. 영국의 경우 BBC 방송국에서 이 곡을 보이콧했지만, 이에 아랑곳없이 프랑스 곡으로서는 처음으로 영국 노래 차트에서 히트권에 진입했다.

〈사랑해… 아니, 난〉으로 여기저기서 협박과 항의를 받은 필립스사 사장 조르주 마이어스타인 메그레Georges Meyerstein-Maigret는 '그해의 커플'을 소환해 이렇게 말했다. "이봐, 잘 들어. 내가 감방 가는 건 문제가 아니야. 그래도 들어가려면 롱 플레잉으로 들어가야지 싱글앨범은 좀 아니지 않나?"

갱스부르는 마침 미성년자에게는 판매할 수 없는 셀로판지 포장 판매를 겨냥한 새 앨범 《제인 버킨/세르주 갱스부르》를 제작 중이었다. 이 음반에는 이미 발표된 노래(〈엘리자〉, 〈막대 사탕〉, 〈태양 바로 아래Sous le soleil exactement〉)와 〈슬로건〉 영화 음악, 제인에게 헌정한 〈1969년, 에로틱한 해〉 그리고 〈Jane B〉가 수록되었다. 세르주는 프레데리크 쇼팽의 〈전주곡 4번〉을 차용하여 제인의 고음에 맞추었다. 첫 번째 버전에서, 세르주는 행운의 상징이라며 그가 제인에게 선물하고 자기도 하나 가진 열쇠고리와 제인의 버드나무 바구니에 대해 언급한다. 또한 '입에 손수건을 물고', '스커트가 찢어지고 말려 올라간 채' 자다가 살해된 여자에 대한 이야기도 등장한다.

그래서? 나는 다시 졸라 댔다. 제인, 당신은 세르주에게 무엇을

주었나요?

"4일 동안 안 깎아 언뜻 보면 메이크업한 것 같은 수염을 선사했다고 할까요. 세르주는 털이 많은 편이 아니어서 브라운 면도기로 살짝 살짝 면도하면 끝이었죠. 4일 동안 안 깎으니 얼굴에 그림자 같은 게 생겼고, 꽤 근사해 보이더라고요. 안 그래도 약간 중앙아시아 사람처럼 생긴 면이 있었는데, 수염을 다 밀어 버리면 지나치게 매끈해 보였거든요."

세르주 갱스부르는 돌출귀였다. 한번은 그의 어머니와 제인이 시험 삼아, 그의 두 귀를 스카치테이프로 고정해 보았다. 그러자 삼각형 대칭이 무너지고 못난이 사내의 얼굴이 되었다고 한다. 제인은 두 사람이 만나기 전 세르주가 브리지트 바르도와 찍은 뮤직비디오를 본 적이 있었다. 그때나 지금이나 제인의 눈에 세르주는 바뀐 데 하나 없이 훌륭해 보였다.

"뮤직비디오 속 세르주 모습은 적어도 내 눈엔 완벽했어요. 그건 어쩌면 세르주가 여러 면에서 상태가 좋았던 40대 때 찍은 거라서 그럴 수도 있어요." 하지만, 세월이 흐른 지금 영상을 돌이켜 보면서 제인은 세르주의 변화의 징후들을 놓치지 않았다. 1968년 3월, 그러니까 제인을 만나기 두 달 전 발매한 《마농》 앨범 재킷 속의 세르주는 머리가 약간 흐트러진 모습이었다.

"멀끔한 모습이 아니어서 오히려 미의 절정을 찍었죠. 슈퍼8 카메라로 찍은 영상들에 고스란히 담겨 있어요. 그래도 그가 아직 할 일이 좀 있긴 했는데, 양말을 벗는다든가, 슬리퍼와 장신구를 찾는다든가……."

제인은 '남자애들이나 입는 반바지도' 양말도 좋아하지 않았으므로, 세르주에게 '양말을 신지 말고' 청바지만 입으라고 권했다. 그리고 제인은 1947년 무용수 롤랑 프티의 어머니인 로즈 레페토가 런칭한 발레 슈즈 전문 브랜드, 레페토Rose Repetto를 떠올리고 부티크가 있는 페 거리rue de la Paix를 찾아가 보았다. 로즈 레페토는 발등이 넓은 붉은 색 일명 신데렐라 단화를 만들어 여성 신발계의 혁명을 일으켰는데, 이는 다름 아닌 브리지트 바르도가 1956년 바딤의 영화 〈그리고 신은… 여자를 창조했다〉에서 신고 등장한 신발이었다.

"마침 바구니에 따로 담아 둔 세일 품목에서 펌프 슈즈를 발견했고 세르주에게 전화를 걸어 정확한 사이즈를 물어 봤어요."

그렇게 고른 게 바로 로즈 레페토가 며느리 지지 장메르Zizi Jeanmaire를 위해 디자인한 흰색 단화 지지Zizi 모델이었다. 롤랑 프티와 지지 장메르는 아주 모범적인 결혼 생활을 하고 있었고, 세르주 갱스부르는 이들 부부와 친구 사이였다. 이후 세르주는 최고의 무용수 에투알 발레리나였다가, 시대 풍자극에서 주인공 역할을 맡은 지지 장메르를 위한 곡을 만들었다. 이 행진곡풍의 노래 〈엘리자Elisa〉는 1차 세계 대전 참전 용사들이 전방의 간호사 엘리자를 추억한다는 내용을 담은 노래로, 이후 TV용 뮤지컬로 만들어지기도 했다. 그게 인연이 되어 버킨과 세르주 커플은 몇 해에 걸쳐 여름만 되면 프티 부부가 마르세유 7구 말무스크 언덕배기에 장만한 집에서 보냈다. 그 당시 나눈 각종 농담들, 스쿠터 산책 등은 이후 1971년 카지노 드 파리에서 소개된 공연 〈지지, 너를 사랑해Zizi, je

t'aime〉의 모태가 되었다. 이 공연은 "롤랑 프티의 안무, 이브 생로랑의 의상, 러시아계 예술가 에르테의 협력으로 이루어졌어요. 기차가 실물로 등장했고, 지지가 킹콩의 손 위를 돌아다니는 등 정말 최상의 공연이었죠"라고 제인은 회상한다.

하지만 남녀공용 신발이 든 바구니를 뒤질 때의 제인은 아직 상류 사회 예술가들에 대해 이렇다 할 지식도 상식도 없는 상태였다.

"바구니 속에 젊은 남자들용 단화가 잔뜩 들어 있었는데 평소에는 신고 다니기 조심스러울 정도로 부드러웠어요. 그런데 세르주는 택시를 타고 다니지, 통 걸어다닐 일이 없잖아요. 우연에 우연이 겹쳤다고나 할까요. 게다가 세르주는 발목이 유난히 가늘어서 단화가 아주 잘 어울렸죠. 맨발에 단화를 신으니까 가녀린 발목이 더욱 도드라졌어요." 갱스부르는 가슴 털이 없었다.

"말하자면, 나는 그의 눈, 코, 입, 털 없는 가슴이 전부 좋았어요. 섬세함 그 자체였으니까!"

"이제 좀 알겠죠? 내가 세르주에게 준 게 있다면 그건 바로… 여성성이겠죠. 게다가, 내 말대로 머리를 길러서 치명적으로 멋있어졌어요."

여기에 제인은 한 가지를 덧붙인다.

"다이아든 사파이어든 보석 팔찌를 끼면 아주 잘 어울려서 보석 상점이 늘어선 리볼리가로 직접 가서 액세서리를 사다 주었죠."

제인이 초기에 선물한 자잘한 다이아몬드들을 도둑맞지만 않았더라면, 갱스부르의 보석상자는 더 두둑했을 것이다.

1973년 이른 새벽, 피갈에서 새해맞이 파티를 실컷 즐기고 집으

로 들어서는 세르주 눈에서 눈물이 뚝뚝 떨어지고, 그 뒤로 앤드류가 고개를 푹 숙이고 서 있었다. 새해맞이 카운트다운이 시작되자, 낯선 청년들이 세르주에게 다가와 그를 부둥켜안으며 새해 덕담을 건넸다고 한다. 나쁜 의도는 전혀 없어 보였다고 세르주는 거듭 주장했다. 그는 다만 팬이라고 생각했을 것이다. 그 청년들이 세르주와 앤드류를 따라오더니, 급기야 자동차 내부까지 올라타서 차에 있던 보석을 전부 털어 갔다는 말을 듣고 제인이 뒤늦게나마 신고했지만, 경찰이 해 줄 수 있는 일은 선량한 충고 말고는 없었다.

"갱스부르 선생님께 전해 주세요. 모르는 사람을 차에 태우면 안 된다고 말입니다."

갱스부르가 눈물을 흘리면서까지 좌절하지만 않았더라면, 이 일은 차라리 한 편의 신년맞이 코미디로 끝났을지도 모른다. 앤드류는 '잠시 후면 보석 강도로 돌변할 녀석들과' 함께 우정어린 사진을 찍기도 했으니 말이다. 이후 앤드류는 보석 강도들이 탄 자동차를 추격했지만, 그들의 위조 번호판이 땅에 떨어져 뒹굴었다. 결국 추격전에 실패한 처남을 두고 세르주는 화가 머리 꼭대기까지 나서 배신자, 비겁한 놈이라며 성토했다.

"어떤 면에서 나한테는 도움이 되는 일이었어요. 곳간이 완전히 털려서 깨끗해졌으니까 새로 채우면 되는 거였잖아요. 전반적으로 검은색이 돌면서 아주 작은 다이아몬드 알갱이를 뺑 둘러 박은 블루 사파이어도 사고, 사파이어랑 다이아몬드 박힌 러시아 팔찌도 샀죠. 둘 다 진짜 예뻤어요. 세르주는 사춘기 소년처럼 털이 거의 없이 맨숭맨숭해서 그걸 차면 자칫 사슬을 찬 것처럼 보일 수도 있

었는데, 다행히 피부가 새하얗거든요. 털이 없어서 절대적으로 정제된 그만의 섬세함이 더욱 도드라졌죠."

"그게 언제였어요?"

제인과 이야기를 나누다 보면 기억은 곧잘 뒤엉킨다. 시간도, 날짜도, 그녀가 본 세세한 항목들도 허물어지고 뒤섞였다.

"그건 사진을 봐야 알 수 있을 것 같은데. 그게 사파이어였거든. 그 무렵에 세르주는 영국 여자애 스타일 재킷을 입고 다녔어요. 원숭이들이랑 같이 찍은 그 유명한 앨범 재킷을 찍기 바로 전이었어요." 나는 나름대로 번역기를 돌려 본다. 제인 버킨이 브리지트 바르도와 바딤 감독의 〈돈 주앙 73〉을 촬영할 때와 1973년 5월 상당히 심각했던 첫 번째 심장 마비를 겪고 나서 〈떠난다는 말을 하려고 찾아왔어〉가 실린 중학생풍 앨범 《바깥에서 본 풍경Vu de l'exterieur》을 발매(1973년 11월)하기 전 사이에 벌어진 일이라는 말이다.

말하자면 그래, 스스로도 주장하듯 그녀에게는 비너스 같은 재능이 있었다. 제인은 세르주로 하여금 '냉소적 도발과 인간혐오라는 껍질 속에 깊숙이 감추어 둔' 여성성의 일부를 끄집어내도록 해 주었다. 세르주에게 제인은 몰아내야만 하는 영원한 이원성이었다. 거울보다도 더 정확하게, 제인은 그의 존재의 조건이 되어 주었다. 두 사람이 결별하고 나서 만든 곡들을 녹음한 시기에 대해 제인은 이렇게 떠올린다.

"먼저, 곡을 만들도록 영향을 준 상처에 대해 노래한다는 건 정말이지 쉽지 않은 일이었어요. 스튜디오 반대편에서 내가 할 수 있는 일은 오직 하나, 목청이 찢어질 정도로 소리 높여 노래하는 것

뿐이었죠. 그래야 세르주가 우리의 불행 때문이 아니라 우리가 하는 작업이 너무 아름다워서 눈물을 흘릴 테니까요. 그 당시에는 몰랐지만, 앨범 《베이비 홀로 바빌론에서》(1983)부터 시작해서, 《잃어버린 노래Lost Song》(1987) 그리고 《가식적인 이들의 사랑Amours des feintes》(1990)까지 세 앨범은 그와 내가 이별하지 않았다면 탄생할 수 없었어요. 이 앨범들을 통해 세르주는 그가 가진 여성성을 내가 대신 노래하게 했던 거예요. 덕분에 세르주는 대중 선동가로서의 성향을 그대로 간직하면서, 화려한 외양에 수상쩍은 호사를 부리는 이방인 같은 면모를 계속 탐구해 나갈 수 있었던 거죠. 노래 〈소년 The Boy〉에 나오는 '나는 눈에 보이지 않는 것을 즐기는 소년이다' 같은 가사가 그런 경우인데, 이게 제가 동성애에 대해 아는 유일한 노래예요. 결별의 상처와 그로 인한 고통스러운 이미지를 온전히 저 혼자 노래하게 하는 동안, 그는 우울하고 괴팍한 또 다른 에고 '갱스바르'를 만들어 낼 수 있었던 거죠."

두 사람이 처음 만났을 때, 제인은 아녜스 바르다가 영화 〈아녜스 V.에 의한 제인 B.〉에서 내린 정의, "장난 삼아 고무찰흙으로 만든 안드로진과 이브가 영상 편집기 앞에서 만난 모습" 그대로였다. 제인은 콤플렉스가 많았다.

"나는 가슴도 절벽이고, 『플레이보이』 같은 데서 열광하는 여신도 아니었잖아요. 게다가 존 배리랑 결혼하고 이혼도 했었고요. 그 당시 내 처지가 좀 그래서 내 자신이 너무 싫었죠." 어린 이혼녀 제인은 월간지 『유니온Uninon』에 수록된 자신과 비슷한 처지의 소녀들이 보낸 편지를 읽으며 위안을 삼곤 했다. 그렇지만, 이 또한 제인에게

《베이비 홀로 바빌론에서[Baby Alone in Babylone》
(1983) © Philips

《잃어버린 노래[Lost Song》(1987) © Philips

《가식적인 이들의 사랑[Amours des feintes》(1990)
© Philips

는 기회였다. 뤼시앵 긴스버그는 풍만한 젖가슴을 가진 여성 앞에
서 늘 주눅이 들곤 했다.

1984년 일간지 『리베라시옹』에서 세르주의 죽음을 가정하고 바
이용과 나눴던 가상 인터뷰 「세르주 갱스부르, 죽음 또는 타락」에서
바이용은 다음과 같은 질문을 던졌다.

"당신이 여성들에게서 싫어하는 부분, 그리고 편애하는 부분은 뭡
니까? 원론적인 여성 혐오 말고."

"젖가슴이 큰 거, 그게 싫어. 큰 젖꼭지 같은 거. 나는 그게 천박
해 보이는데, 어쩌면 내 변태 기질 때문일 수도 있겠지만. 가슴이
작은 여자들이 좋아……. 크면 좀 짜증 나."

(쓰레기 같고 퇴폐적인 '갱스바르' 캐릭터가 쓴) 갱스부르는 '배꼽까지 올라
오는 음모'가 질색이라는 말을 덧붙였다. 음모가 무성한 스타일을
그는 혐오했다. 아주 약간의 털이면 된다고.

"내가 털 없고 민둥민둥한 스타일이어서 그럴 수도 있을 거야. 내
말은, 나는 가슴 털이 거의 없잖아. 상대에게 나를 투영시키는 건지
도 모르지."

일종의 동성애 같은 것이라고 두 사람은 결론을 내렸다.

갱스부르 : "맞아, 나는 꼬마 남자애 같은 여자가 좋아."

요즘 같으면 검열의 대상이 되고도 남을 법한 문답이 이어졌다.
붉은 머리 여자한테서 나는 냄새, 도무지 섹스할 수 없는 '폭탄' 그
리고 흑인 여성들.

"흑인들을 좋아하는 편도 아니지. 고약한 냄새가 나거든, 먼 데서
나는 '마귀 들린 검둥이' 냄새 같은 거." 갱스부르는 말라르메의 시

구를 인용했다. 이윽고 갱스부르의 다리 찬가가 이어졌다. "엉덩이가 퉁퉁한 비너스 같은 스타일은 절대 안 돼! 여자 다리는 말이야, 모름지기 롤스로이스 같아야 돼."

그가 생각하는 숭고한 몸 같은 게 있다면, 그건 만테냐가 그린 성 세바스티아누스일 것이다. "고통 속에서의 오르가슴 같은 것. 고통스러운 장면에는 성적인 의도가 어느 정도 담겨 있어… 섹슈얼리티가 신화와 만나는 거지……." 15세기 만테냐는 페스트를 투사한 성 세바스티아누스의 모습을 담은 그림 세 점을 그렸다. 발부터 어깨까지 밧줄로 칭칭 감긴 완벽한 몸에는 화살이 날아 들어 꽂혀 있다. 1490년에 완성한 「베네치아의 성 세바스티아누스」는 그중 가장 절망적인 모습인데, 그림 아래에는 "오로지 신만이 영원하다. 나머지는 전부 연기에 지나지 않는다(Nihili nisi divinum stabile est. Cœtera fumus)"라는 글귀가 적혀 있다. 삶 그리고 남성 · 여성의 덧없음 앞에서 중요한 건 또 뭐란 말인가.

"갱스부르는 여자였다."

영화 〈내 사랑, 세르주 갱스부르Gainsbourg, Vie héroïque〉를 만든 감독이자 만화가, 조안 스파는 다짜고짜 이렇게 말했다. 사랑을 나눌 때는 불을 다 끄는 부끄럼쟁이, 1955년에 나온 또 다른 러시아 작가 블라디미르 나보코프의 소설을 열정적으로 읽는 로맨티스트. "구덩이에 핀 풀 속에서 나는 죽으리, 롤리타. / 그리고 남은 것들은 전부 문학이 되리." 나보코프의 소설 제일 마지막 두 줄에 갱스부르는 곡을 붙이려 했으나, 1962년 스탠리 큐브릭 감독이 이를 영화화하며 나보코프 작품의 저작권을 모두 사들임으로써 갱스부르의 계

획은 좌절되었다. 1980년, 갱스부르는 본인의 방귀로 인한 어마어마한 진동, 일명 '가스그램'을 그림으로 형상화하여 비싼 값에 파는 소아 성애자 화가의 이야기를 담은 우화 소설 『예브게니 소콜로프 *Evguénie Sokolov*』를 써서 갈리마르 출판사에서 출간한다. 출간 직후 티에리 아르디송이 진행하는 프로그램에 출현한 '갱스바르'는 이 책이 '동성애 작가 지드와 주네 사이'를 잇는 작품이라고 큰소리쳤다.

1971년, 세르주 갱스부르는 작곡가이자 편곡가 장 클로드 바니에와 런던에서 작업한 새 앨범 《멜로디 넬슨에 대한 이야기》를 발매하였다. 이 짧은 록 오페라 형식의 앨범은 자전거를 타다가 세르주 갱스부르가 모는 롤스로이스 실버 고스트 1910년 모델에 부딪친, 사랑스러운 미소년 같은 붉은 머리 소녀의 이야기를 그리고 있다. 로맨스 다음에 찾아오는 건 비극. 귀갓길의 남자와 열다섯 살이 채 안된 꽃봉오리처럼 어린 소녀 멜로디가 만난다는 설정은 여러 면에서 영화 〈슬로건〉을 연상시킨다. 멜로디보다 열 살 많은 제인은 요정 역할에 맞추어 목소리와 외모를 바꾸었다. "장 클로드 바니에의 말로는 세르주는 늘 자신이 너무 늙었다고 생각하고 있었죠. 틀린 말도 아니에요. 나이 어린 여자와 함께하는 모습을 사람들에게 보이는 걸 그는 재미있어 했어요. 소녀가 됐든 소년이 됐든 큰 상관은 없었어요. 세르주는 자신을 비스콘티 감독의 영화 〈베니스에서의 죽음〉에 나오는 더크 보가드와 동일시했어요. 방학 때마다 우리 부모님이 찍은 비디오에 나오는 내 모습은 완전히 사내애예요. 멜로디

넬슨은 가을에 열네 살, 이듬해 여름에 열다섯 살이어서 나보다 훨씬 어렸지만, 그래도 흉내내는 건 어렵지 않았죠."

여기저기 기운 청바지를 입은 제인의 모습을 담은 디스크 재킷은 제법 설득력이 있어 보인다. 이 역시 사진작가 토니 프랭크의 작품이었다. 상반신에 아무것도 걸치지 않은 제인은 마침 샤를로트를 임신 중이었기 때문에 원숭이 인형 '멍키'로 배를 살짝 가렸다.

"멍키는 내가 어릴 때, 마이크 삼촌이 펍에서 당첨되어 나에게 선물해 주신 거였어요."

언젠가 『르몽드』와의 인터뷰에서 뤼도빅 페렝에게 버킨은 이렇게 털어놓았다. 토니 프랭크는 앨범 바탕색을 눈부신 파란색으로 했는데, 이후 이 색은 '멜로디 블루'라고 불리게 되었다.

1970년 4월 23일 마블 아치 스튜디오, 녹음 시간이 지나도록 세르주 갱스부르는 나타나지 않고, 제인은 토니 프랭크의 기억에 따르면 '금방이라도 울어 버릴 듯한' 얼굴이 되었다. 마침내 세르주는

상자 하나를 들고 나타났다. "이것 봐, 카리타[70]에서 가발을 하나 사 왔어." 빨강 머리 숏커트 가발이었다. 갱스부르가 깔깔깔 웃었다. "장난을 진짜 좋아하는 친구였죠." 토니 프랑크의 말이다. 토니는 장밋빛 귀부인 모자를 쓰고 엉덩이를 드러낸 미셸 폴나레프 앨범 재킷 사진을 찍은 장본인이기도 하다. 머리에 가발을 얹은 채로 갱스부르가 연주를 시작했다. 알고 보면 세르주는 여장을 즐겼다.

"모든 남성들에게 여성은 곧 징후다"라는 정신분석학자 자크 라캉의 이론이 사실이라면, 여성에 대한 이 같은 정의에 불투명한 부분이 있음을 제인은 폭로한다. 1978년, 갱스부르는 친구 레진느에게 이렇게 썼다.

"여자들은 좀 게이 같아. 너무나 여성적이지. 너무나 여성적이어서 게이 같아. 여자들은 치마를 입어. 아니, 그게 나랑 무슨 상관이람. 여자들은 스타킹을 신어. 나일론 아니면 실크."

세르주는 남성도 여성도 아닌 제인의 외모를 사랑했다.

"세르주가 내 가슴 모양이라면서 아주 희미한 선 하나를 그었어요. 나더러 소년 반, 소녀 반이라고 했는데, 그걸 아주 좋아했죠. 또 나더러 루카스 크라나흐의 그림을 닮았다고도 했는데, 이제 와서 생각해 보면 엄청난 칭찬이었던 거죠."

70 마리아와 로지 카리타 자매가 1946년 만든 미용 전문 브랜드. 2014년에 로레알에 합병되었다.

13. 쌍둥이

갱스부르는 늘 그의 또 다른 자아와 함께였다. 윌리엄 클렌이 찍은
《비트 위의 사랑Love on the Beat》앨범 재킷에서 여장을 한 갱스부르
는 그의 누이를 빼다박은 모습인데, 자클린은 아니라고 제인 버킨
은 못을 박는다. 단 한 번도 입을 연 적도, 언론에 드러난 적도 없
는 세르주의 이란성 쌍둥이 누이, 릴리안은 1958년 뤼시앵 긴스버
그가 가방으로 제작하려고 그린 그림 속에 처음 등장했다. 그림 속
엔 두 아이가 있었다. "쌍둥이 누이와 나, 모래 장난을 하고 있음."
그림은 후기 인상주의 화가 피에르 보나르의 작품을 떠올리게 한
다. 모래삽, 땡땡이 무늬 수영복, 다리를 접고 앉은 소녀 쪽으로 다
정하게 몸을 기울인 소년. 고요와 편안함. 고개를 숙인 소녀는 어딘
지 못난이 같고, 주눅 든 얼굴이다.

매우 사적인 이 사진을 갱스부르는 〈라 자바네즈〉를 부르던 쥘리

에트 그레코에게 넘겨 주었다. "소년과 소녀가 공원에 앉아 있는 그림이었어요. 어쩌면 모래가 깔린 놀이터였을 수도 있고. 공원 끝자락엔 나무가 있었어요." 2016년 뇌졸중을 겪은 뒤 모든 활동을 접은 그레코는 이렇게 회상한다. "50×35센티미터 크기의 단색화였는데, 무척 소중한 거였어요. 한 아이는 금발, 또 한 아이는 붉은 머리. 그림 속의 갱스부르는 지나치게 여성스럽고 유약해 보였죠. 그 당시 아내(엘리자베스 레비츠키)의 영향 때문이었을까. 또 여자애는 세르주의 쌍둥이 누이였는데 아주 못난이에요. 여자 갱스부르였달까. 최악이죠. 못나도 그렇게 못났을까. 세르주는 못생긴 편은 아니었잖아요. 내면의 아름다움과 치명적인 매력이 어우러진 어마어마한 남자였죠."

세르주와 릴리안은 매우 독특한 관계였다. 각자의 세계에 갇힌 듯 둘 중 누구도 남매애에 대해서는 일언반구도 없었다. 유년기를 지나며 릴리안은 연기처럼 사라졌다. 언론이 좋아할 만한 뭐라도 흘

려서 세르주의 전설에 한몫 거들었을 법도 했을 텐데 말이다. 오히려 유명세란 곧 금기의 다른 이름이라는 걸 깨달은 것일까. 언니 자클린은 전기나 평전 속 가족 사진 등에서 퍽 자주 등장한 걸로 미루어 볼 때, 이들 이란성 쌍둥이의 관계는 어떤 계기로든 멀어졌음이 틀림없다. 릴리안은 감춰지는 것을 감수했다. 릴리안은 다른 곳에서 살아갔고, 쌍둥이 남동생과의 연락은 '뜸해져 갔다. 어쩔 때는 제누이에게 왜 저러나 싶을 정도로 쌀쌀맞게 굴어서 흠칫한 적도 있었는데, 지금 생각해 보면 그건 뭐랄까 쇼맨십 같은 게 아니었나 싶기도 하고. 자기 집 안에 나를 들여서 으리으리한 실내를 자랑한 적도 있었다.' 기자이자 라디오 프로그램 진행자, 질 베를랑에게 릴리안은 이렇게 털어놓은 적이 있었다. 1985년 어머니가 돌아가시던 날, 세르주는 릴리안과 함께 파리 베르네유 저택에서 칩거하며 몇 날 며칠을 울었다. 그리고 두 사람은 모리스 라벨의 〈죽은 왕녀를 위한 파반느〉를 듣고 또 들었다. '심장이 찢어질 것 같은' 기분으로.

퍽 이른 나이에 릴리안은 가족의 레이더망에서 사라졌는데, 자우이Zaoui라는 성을 가진 남자와 결혼해 그와 함께 카사블랑카로 떠났고, 그때 그녀의 나이는 고작 스무 살이었다. 그리고 그곳에서 두 아이를 낳고 영어 선생님이 되었다. 세르주와 제인, 아이들은 꽤 정기적으로 카사블랑카를 찾았다.

"릴리안은 아주 일찍 집을 떠났죠. 그게 부당한 거였는지 아닌지는 나도 뭐라고 말할 입장이 아니에요."

하지만 제인 버킨은 이해할 수 있었다. 제인의 막내 동생, 린다 역시 쇼 비즈니스 세계와는 담을 쌓고 자기 인생을 꾸려 나갔다.

"그렇게 하지 않으면 숨이 막힐 것 같았다고 했어요. 이 세계하고는 전혀 관련 없는 남자와 결혼해서 삼 형제를 뒀어요. 그리고 아주 늦게 조각가가 되었죠. 참고 기준으로서 우리 부모님의 영향력은 막강했어요. 내가 프랑스에 온 것도 배우였던 어머니의 지적을 피하기 위해서였다고 봐도 틀린 말은 아니죠. 가령, 프랑스어 발음이 왜 그러냐는 식이었는데, 어머니 당신은 프랑스어를 못하는 분이셨거든요. 프랑스로 와서 비로소 편해졌달까요. 영국에서는 내가 출연한 영화들이 배급이 안 돼서 그것 때문에 조금 성질을 부리긴 했지만, 속으로는 잘된 일이라고 생각했어요. 릴리안이 카사블랑카에서 그랬듯이 여기서 나는 비로소 자유로워졌어요."

갱스부르의 부모님은 첫 아이로 마르셀을 낳았으나, 이 아들은 생후 16개월에 폐렴으로 세상을 떴다. 큰딸 자클린이 태어나고 1년 뒤인 1927년에 올가는 또 임신을 했다. 더는 낳을 수 없다고 생각한 올가는 낙태 전문의를 찾아갔지만, 여기저기 이가 나간 대야와 비인간적이고 비위생적인 낙태 시술소 앞에서 그만 뒷걸음을 쳤다. 그리고 1928년 4월 2일, 올가는 이란성 쌍둥이를 출산했다. 먼저 세상에 나온 아기가 딸 릴리안이었다. 이를 두고 제인은 이렇게 해석했다.
 "첫아들을 일찍 떠나보내고 3년 뒤에 자클린이 태어났어요. 그러다가 쌍둥이가 들어섰는데 피갈 거리에서 도무지 낙태할 엄두가 나지 않았나 봐요. 쌍둥이 중 릴리안이 먼저 태어나자 올가가 울음을 터뜨렸대요. 올가는 쌍둥이란 모름지기 성별도 생김새도 똑같을 거라고 믿었기 때문에 졸지에 딸만 셋을 낳은 여자가 된 셈이니까요!

마침내 두 번째 쌍둥이, 세르주를 낳고 보니 아들이었던 거죠. 기쁨도 기쁨이지만 무엇보다 놀라움이 컸다죠. 게다가 또 얼마나 안심이었겠어요. 올가에게도 유대인과 아랍계 특유의 남아 선호 사상이 있었거든요. 사실, 영국인들도 그렇긴 하지만요."

하지만 대가는 만만치 않았다. 죽은 형이 남긴 빈 자리를 채워야 할 의무가 아기 세르주에게 고스란히 주어졌다. 완벽한 아들, 한 치의 실수도 저질러서는 안 되는 아이가 되어야 했다. 자클린은 아버지의 사랑을 독차지하고 막내 남동생이 미처 챙기지 못한 것들(가령 어머니날 선물 사기, 꼭 필요한 집안일 등)을 도맡았다. 릴리안은 강압적인 어머니와 엄한 아버지에게 숨이 막혔다. 아버지는 피아노 연습을 시킬 때면 매를 들었다가 저녁 때면 언제 그랬냐는 듯 미안하다고 했다.

"나처럼 태어였을 때부터 영혼이 한쪽으로 접혀 있던 사람들은 접힌 쪽을 펴 주기 위해서라도 반항이 필요해"라고 '하나로 일치된 나'를 찾아 헤매던 갱스부르-갱스바르, 뤼시앵 세르주는 늘 이렇게 말하곤 했다. 쌍둥이, 게다가 '이란성' 쌍둥이의 관계란 퍽 각별해서 경쟁자 구도가 되기 쉽다. 사라져 버린 태아기 때의 완벽한 일치 상태를 찾아서, 쌍둥이는 때로 성별을 뒤죽박죽으로 섞기도 했다. 여자아이 같은 외모 때문에 초등학교 때 지네트Ginette라는 별명으로 불리던 아이, 같은 자궁을 나눈 남자 형제. 그러므로 우리는 릴리안 긴스버그를 뤼시앵 긴스버그의 감추어진 일부라고 생각해도 좋은 걸까. 세르주는 그 시절에 대해 질 베를랑에게 이렇게 들려 주었다.

"야, 지네트. 잘 있냐, 지네트? 하루는 어머니하고 채소 가게에

갔는데 갑자기 비가 내렸어. 그래서 잠바에 붙은 모자를 썼지. 그걸 보고 채소 파는 사람이 나한테 이러는 거야. '아이고, 아가씨, 뭘 사러 오셨수?' 오… 나름 상처를 받았지. 하긴 그때 나는 여자애 같았어. 자랄수록 상처는 더 깊어졌어."

남들보다 큰 귀와 코 때문에 세르주의 상처는 점점 커져 갔을 것이다.

소설가 미셸 투르니에와 『쌍둥이의 역설Le paradoxe des jumeaux』을 공동 집필한 정신분석가 르네 자쪼는 쌍둥이가 서로에게 또 다른 자아는 아니라고 단언한다.

"창조 신화에서 뭐라고 말하든, 쌍둥이는 똑같은 한 쌍이 아니다. 즉, 쌍둥이는 과업이나 일상 활동에서 대체로 안정적으로 분리된 커플일 뿐이다."

각자가 온전히 '한 사람'인 커플, '스스로를 위해 존재하기도 하고, 상대방에 의해 존재하기도 하며, 그리고 상대에 대해 자기만의 인격을 행사할 수 있는 커플.'

그리스에서 아프리카를 아우르는 고대 문명 속에서 쌍둥이는 눈에 보이는 자기의 또 다른 자아를 세상에 데리고 나온 사람으로 간주되었다고 르네 자쪼는 주장한다. "쌍둥이는 자가 번식 능력을 가진 자웅동체의 현현이며 원시적 나르시즘과 연결되는 태아기적 양성애의 구체적 표현이다."

쌍둥이는 족쇄요, 구속이 될 수도 있다. 1967년에 만든 〈도형수의 노래La chanson du forçat〉의 가사•에서 갱스부르의 탈출 욕망을 읽을 수 있다.

구속당해 보지 않은 자 / 결코 자유를 알지 못하리 / 하지만 나는 잘 알지. 나는 탈출한 사람이니까.

쌍둥이로 태어난다는 사실은 근본적으로 타고난 이원성을 의미한다. 바로 이 이원성을 갱스부르는 부수고 싶어 했으나 성공하지 못했다. 엘리자베스 레비츠키와 결혼한 뒤 예술인들만을 위한 공동주택에 거주하던 세르주는 어느 날 집에 있던 붙박이장 속에서 비밀의 문을 발견했다. 붙박이장은 옛 성공회 교회와 통해 있어서 그곳을 통해 예술가며 재즈 밴드가 무시로 드나들며 연습을 했다. 그리고 뤼시앵은 그들을 염탐했다. 1991년 전처는 여성 주간지 『엘르 Elle』에 이렇게 털어놓았다.

"붙박이장은 '네거티브'를 현상하는 세르주만의 암실 같았다. 어느 날 사진 한 장을 보았다. 우리도, 제일 친한 친구들도, 그의 아내인 나조차 모르는, 누군가가 어느 저녁 조명이 가득 비추는 무대 위에 선 모습이었다. 그러니까 그 붙박이장은 뤼시앵 긴스버그가 태아 자세로 웅크리고 음악을 듣던 어두운 뱃속이나 마찬가지였다. 거기서 그는 세르주 갱스부르라는 이름으로 다시 태어났다."

해방? 이 말은 세르주보다는 12년 동안 그와 함께했던 배우로서의 제인 그리고 배우의 딸로 살아 온 그녀에게 더 들어맞을 것이다. 제인은 쌍둥이는 아니지만, 자신보다 열두 달 먼저 태어난 오빠 앤드류와 쌍둥이 못지않은 관계였다. "일곱 살 때 당신은 어떤 아이

● 이 노래는 이후 TV 드라마 〈비도크 Vidocq〉의 배경 음악으로 쓰이기도 했다.

였나요?"라고 대중문화 비평가 앙리 샤피에가 물었다. 마침 이 인터뷰는 1984년 칸 영화제에 출품한 자크 두아용 감독의 영화 〈해적La Pirate〉이 스캔들을 일으킨 바로 전날 진행되었다. 영화의 엔딩 크레딧이 올라가고 제인이 영화 속 그녀의 레즈 연인을 끌어안을 때 관객들은 너나 할 것 없이 속옷 상표 딤Dim의 시그널 뮤직[71]을 목청껏 불렀다.

"앤드류는 저에게 늘 감탄의 대상이었어요. 나의 어린 군인이었달까요."

오빠 앤드류를 닮고 싶었던 제인이 긴 머리를 싹둑 잘라 버리자 기숙사 시절 친구들은 그런 그녀를 놀려 댔다. 뭐야, 쟤. 여자도 남자도 아니잖아? 1993년 잡지 『엘르』에서 그녀의 고백을 찾을 수 있다.

"제가 열여섯 살이 되도록 생리를 안 했어요. 어머니가 속이 상한 나머지 나를 병원에 데리고 갔죠. 어쩌면 오빠를 닮고 싶다는 무의식이 2차 성징을 늦춘 건지도 몰라요."

시간이 조금 더 흘러 열일곱 살이 된 제인은 어느 날 댄스 파티에 초대를 받았다. 같은 학교 여학생과 단순한 우정을 넘어 열정적인 관계를 맺게 된 아일오브와이트주 기숙 학교를 떠난 지 얼마 지나지 않아서의 일이다. 아버지는 제인에게 매우 소녀스러운 옷을 골라 입히고 꽃다발을 안겨 주었다. 그런 모습을 계단 아래에서 지켜

71　여성용 속옷과 스타킹을 제작, 판매하는 '딤'은 1960년대부터 미니스커트에 스타킹 차림으로 발랄하게 춤을 추는 여성 모델을 내세우는 광고를 시작했다. 이 광고와 시그널 뮤직은 이후 자유로운 여성 이미지, 여성 해방 이미지의 대명사가 되었다.

보고 있던 앤드류가 던진 매우 간결한 한 마디.

"끝났네."

하지만 끝은 절대로 없었다. 앤드류는 어떤 경우에도 제인을 떠나지 않을 것이다. 영화 〈해적〉에서 제인의 남편 역을 맡은 것도 앤드류였다. 앤드류는 12월 9일생, 제인은 12월 14일생. 두 사람은 정확히 1년의 차이를 두고 태어났다. 조산아, 병약하고 부실한 아기, 울보, 겁쟁이, 추위를 잘 타는 아이였던 제인이 낙천적이고 잘 웃고 스크린에서는 거리낌 없이 항문 섹스 장면을 연기하거나, 때로는 순박한 처녀 역을 천연덕스럽게 해 내고, 남자들이 지켜보는 앞에서 바르도와 한 침대에 들고, 있는 그대로의 세르주를 사랑하는 여자로 변신하는 과정을 앤드류가 그때나 지금이나 놓치지 않고 지켜보고 있다. 턱수염 난 앤드류, 발레 슈즈 같은 레페토 단화를 신은 앤드류, 젊은 아가씨들에게 어울릴 액세서리를 한 앤드류가.

14. 누가 남자고, 누가 여자인가?

안드로진이라는 모호한 존재는 언제나 갱스부르의 마음을 건드렸던 것 같다.

"여자인데 남자 / 살짝 금이 가고 / 심하게 흐느적거리네 / 알고 있겠지 / 네가 잘생겼다는 것쯤은 / 보위Bowie처럼 잘생겼다는 것쯤은."

1983년, 세르주가 배우 이자벨 아자니에게 헌정한 가사다. 그는 제인에게 성가대 소년처럼 아주 높은 음으로 이 곡을 부르라고 주문했다. 1971년 세르주는 노래 〈라 데카당스La décadanse〉를 만들었다.

"300년 동안 서로를 마주 보는 소위 정상체위를 유지해 왔으니, 이제는 파트너의 반대편을 바라봐야 한다는 생각에서 나온 노래였죠. 편한 생각이긴 하지만, 무엇보다 상당히 '보여 주기'식의 의미가

있어요. 어떤 남자가 자기 아내를 마주 선 또 다른 여자에게 보여 준다는 것, 그리고 이 여자 또한 자기 남편의 품에 안겨 있다는 점에서 말이에요." 설명을 덧붙이는 제인은 이래도 되나 싶을 정도로 순진무구하기만 하다. 그것은 반전이었다.

어린 뤼시앵 긴스버그가 섹슈얼리티 문제를 발견하게 된 것은 본래 클래식 연주자였으나 졸지에 바의 피아노 연주자가 되어 버린 아버지 조제프 덕분이었다고 봐도 될까. 조제프는 콕시넬[72]과 밤비[73] 등 그 분야의 스타가 공연하는 '마담 아르튀르' 같은 트랜스젠더 전문 카바레에서 연주를 했다.

"세르주와 그가 사랑해 마지 않던 우리 아버지와 함께 그곳에 종종 다시 가보곤 했어요. 트랜스젠더들은 그이를 '세~르쥬'라고 부르며 머리에 입을 맞추었죠." 제인은 이렇게 회상한다. 1946년에 카바레 클럽 '마담 아르튀르'라는 상호는 소설가이자 작가, 폴 드 콕 Paul de Kock이 지은 유명한 노래 〈마담 아르튀르〉에서 따온 것이었다. 한편 이 카바레의 전신은 1890년에 처음 영업을 시작한 디방 자포네Divan Japonais였다. 바로 여기서 당대의 스타 가수 이베트 길베르가 탄생했다.

전후 파리의 카바레 세계는 마르셀과 제르멘느 부부의 손에 달려 있었다. 드럼, 섹스폰, 베이스, 그리고 조제프 긴스버그의 피아노가

72 Coccinelle(1931~2006). 프랑스 예술인으로, 프랑스 최초의 '공개' 트랜스젠더다. 콕시넬은 풍뎅이라는 뜻

73 Bambi(1935~). 알제리에서 태어난 트랜스젠더 예술인. 친구 콕시넬이 성전환 수술을 한 지 2년 뒤 밤비 역시 수술을 했다.

함께한 공연은 늘 밤 11시에 시작했다가 동틀 무렵이 되어서야 끝났다. 예술가와 희극배우, 트랜스젠더가 함께 몇 개의 막으로 나뉜 공연을 무대에서 선보이는 형식이었다. 춤을 추되 남자들끼리의 춤은 금지나 마찬가지여서 만에 하나 남자들끼리 춤을 추는 장면이 목격되면 오케스트라는 연주를 멈출 수 있었다. 이는 물론 지금에 비하면 어처구니없이 철저한 것인데, 미풍양속을 저해한다는 이유로 영업 정지를 당할 위험이 그때는 늘 도사리고 있었기 때문이었다.

1954년, 아버지 조제프의 자리는 두 계절 동안 아들 뤼시앵에게 넘어갔다. '페르 조(아버님 조)'로 불리던 조제프는 카바레 분위기에 편하게 어우러질 만한 성격이 못 되었다. "페르 조가 지나갈 때면 장의사 같은 분위기가 풍겼지." 마담 아르튀르의 아트 디렉터 루이 라이브Louis Laibe의 증언이었다. 그렇다고 그 아들이 턱시도나 블루 마린 더블버튼 수트를 입었다고 해서 아버지보다 세련되어 보이진 않았다.

"밤은 그의 무대였다. 세르주는 한결같이 흠잡을 데 없이 깔끔하게 등장했다. 옷매무새로 부자들의 허영과 소통하는 가난한 기둥서 방 같았다"라고 이브 살그는 갱스부르 전기에 적었다.

화가 뤼시앵의 마음 속에는 '사람들에게 친절과 호의를 베푸는 음악' 따위는 없었다. 그럼에도 루이 라이브와 함께 뤼시앵은 촌극 〈아르튀르 서커스Arthur Circus〉를 만들었고 1955년에는 저작권 등록까지 마쳤다. 루이 라이브는 질 베를랑에게 이렇게 말했다.

"마담 아르튀르에서 우리는 외설적이거나 섬찟한 공연을 단 한 번도 올려 본 적이 없어요. 아름다운 공연을 통해 세상의 다소 타락

한 이면을 잠시나마 잊게 하자는 게 우리의 원칙이었으니까. 여차하면 일명 '뾰족탑'(파리 사법 경찰 본부)에 잡혀 가는 신세가 되거나 카바레 출구에서 머리가 깨질 수도 있는 시절이었으므로 정신을 바짝 차려야 했죠. 머지 않아 뤼시앵과 나는 당시 우리 카바레에서 퍽 비중 있던 서커스를 주제로 노래를 만들자고 의견을 모았어요. 당시 우리 무대에 서는 아티스트는 제법 많아서 서른에서 서른다섯 명에 달했고, 카바레는 비교적 작은 축에 들었지만, 우리 공연은 곧 전 세계로 소문이 났죠. 〈아르튀르 서커스〉라는 촌극의 막이 오른 뒤, 공연 중 사고를 당한 서커스 스타, 메드라노Medrano를 추억하는 촌극 〈공중그네 타는 남자〉가 이어졌어요." 그리고 〈표범 지타〉도 했다.

갱스부르가 만든 곡을 처음으로 공연한 배우들의 프로필은 하나같이 독특했다. 마슬로바Maslowa, 투아누 코스트, 프레헬 흉내를 내던 몸무게 120킬로그램의 뚱보 소년, 그리고 미스탱게트[74]의 무용수였다가 폴리 베르제르Folies Bergere 극장 무대 계단 밑에서 코카인을 흡입하는 바람에 등장 시점을 놓쳐 해고된 럭키 사르셀Lucky Sarcelle도 있었다. 럭키는 얼굴은 못생긴 축에 들었으나, 춤사위가 굉장히 예뻐서 이렇게 소개되곤 했다. "여러분, 다리로 노래 부르는 유일한 가수가 등장합니다……." 이렇게 해서 럭키 사르셀은 갱스부르가 쥘리앙 그릭스라는 필명으로 처음으로 가사를 쓴 노래 〈파괴자 앙투안Antoine le casseur〉의 주인공이 되었다.

74 Mistinguett, 1893년에 데뷔한 프랑스의 여배우이자 가수다. 한때 세계에서 가장 보수를 많이 받는 여성 엔터테이너이기도 했다.

내가 몸을 파는 건 그를 위해서라네 / 은밀한 부위며 뭐며 죄다 파는
것도 그를 위해서라네. / 그가 뜨거운 수토끼라면 / 나는 뜨거운
암토끼라고 해도 좋으리 / 내가 일하는 지하실 카바레가 나는 추워 /
오로지 앙투안만 들어올 수 있다네 / 내 마음은 이토록 깊어서 /
끝까지 들어올 수 있는 이는 오직 앙투안뿐이라네

콕시넬과 밤비라는 선구적 트랜스젠더가 등장한 곳도 마담 아르
튀르 카바레였다. 밤비는 알제리 태생으로, 출생 당시 이름은 장 피
에르 프뤼보, 성전환 수술 후 '마리' 피에르 피뤼보가 되었다. 그는
여성이었고, 예술가였으며 이후 프랑스어 선생으로 살았다. 회고록
『나는 내 인생을 만들어 냈다*J'inventais ma vie*』에서 밤비는 그 시절
시대를 앞서간 선구자들에 대해 세세히 묘사한다. 입구 안내대에서
는 마슬로바가 분홍빛 새틴 잠옷을 입고 서 있었다. 마슬로바는 '가
발을 쓰는 일이 없었다. 타고난 금발을 길러 곱게 빗으니 그보다 더
여성스러울 수는 없었다. 화장을 하긴 했으나 아주 조금만 하는 정
도였다. 마슬로바는 수염이 없는 편이었다. 입술은 1925년 스타일
을 흉내 내 하트 모양으로 그렸다. 제일 시선을 사로잡은 건 그의
눈이었다. 커다란 에메랄드빛 눈동자에는 순진무구함에서 악의까
지, 따사로움에서 분노까지, 그리고 경탄에서 조롱까지 전부 다 담
겨 있었다.' '어리바리하고 엉뚱하면서 심성 착한 젊은 여성 인물'을
연기하는 마슬로바의 공연 세계에는 '자조감'이 깔려 있었다.
　카바레 마담 아르튀르를 떠나 여름 동안 한철 카지노로 가거나
아니면, 밀로르 라르수이Milord l'Arsouille에서 니코틴에 쩐 손가락으

로 빌리 홀리데이의 〈마이 맨〉을 연주하며 남성성과 여성성이 뒤섞인 관능적인 목소리로 노래하던 갱스부르에게서는 슬라브를 향한 향수병이 느껴졌다. 갱스부르는 이 담배를 두고 "몽마르트 보도블럭에 상주하는 고귀한 잡놈과 한 몸"이라고 말하곤 했다. "그 당시 갱스부르가 트랜스젠더나 동성애자와 데이트하는 모습은 맹세코 단 한 번도 본 적이 없었다. 몇 년 지나서 갱스부르가 〈나의 병사님Mon legionnaire〉을 부르는 걸 보고 설마 저 사람이… 하고 놀란 것도 바로 그 때문이지" 하고 루이 라이브는 증언했다. 레몽 아소 작사, 마르게리트 모노 작곡의 〈나의 병사님〉은 1936년 마리 뒤바가 노래했던 곡으로, '갱스바르'가 1987년에 〈당신은 체포되었어You're under arrest〉로 제목을 바꾸어 다시 불렀다. 뮤직비디오는 누가 보아도 동성애를 연상시킨다.

동성애에 대해 갱스부르는 단 한 번도 명확히 입장을 드러낸 적이 없었다. 어쩌면, '시도'를 했을 수는 있다. 제인 버킨은 이에 대

해 전혀 놀라지 않는 기색인데, 만일 놀랐더라면 2012년 프랑수아 올랑드 대통령 재임 시절 거리로 나가 동성애 결혼 합법 시위에 동참했던 그녀의 행적과 모순을 이룬다고 할 수 있을 것이다.

"누군가를 사랑하는 데는 한계도 기준도 없다고 생각해요."

어린 시절의 세르주는 여러 면에서 여자 아이 같았다.

"귀여운 아이였어. 보통 남자애들처럼 지저분하지도 않았고. 남자애들이 마음을 고백해 온 적도 제법 있었는데, 나한테 원하는 게 뭔지 알 수가 없었어… 나를 데리고 놀고 싶어 했나… 그래서 성적으로 갖고 놀고 싶어 했나… 문제는 다 내가 여자애 같았다는 거겠지. 이해할 수는 없지만 말이지." 일간지 『리베라시옹』에 1984년에 실린 거짓 '사후' 인터뷰에서 세르주는 이렇게 털어놓았다. 그리고 또 이어지는 이야기.

"남자들하고 자 봤지. 평생에 걸쳐서. 젊었을 때 놓친 남자들, 내가 떠나 버린 남자들을 전부 후회해. 사랑이라는 의미에서 놓친 남자들 말이야. 잘 알고 지냈는데 놓쳤거나 차 버리거나 차인 거나 전부 후회해. 제법 잘생긴 애들이었는데 내가 너무 순진했는지, 정숙했는지 잘 안 되고 말았어. 이루어지지 않았던 거지. 말하자면, 삶을 놓친 거라고나 할까."

이렇게 보면 누가 남자고, 누가 여자였을까? 누가 칼이고, 누가 칼집이며, 누가 모루란 말인가?

15. 데카당스의 화신, '갱스바르'가 되다

제인과 세르주는 결코 헤어지지 않았다. 2016년 12월 14일, 제인 버킨은 일흔 살이 되었다. 요즘 제인은 이미 세상을 뜬 세르주 주변에 만들어진 낭만적이고 문학적인 아우라에 새로운 장을 열어 줄 준비를 하고 있다. 제인은 콘서트를 열고 노부Nobu●가 클래식 스타일로 편곡한 갱스부르의 노래 24곡을 수록한 앨범 《버킨/갱스부르: 심포니》를 발표했다. 노부와 제인은 일본에서 열린 후쿠시마 원자력 발전소 사고 희생자들을 위한 콘서트에서 만난 사이였다.

제인 버킨은 일본이라는 나라에 대해 각별한 애정을 보인다. 그녀에게 일본은 매우 정돈되고 창의적인 문명의 나라이며, 무엇보다 프랑스 샹송을 사랑하는 나라였다. 2011년 버킨은 자신의 이름을

● 일본인 편곡자이자 피아니스트

땄으나 곧 결별을 선언한 에르메스 '버킨' 백 자선 경매 수익금 11만 1천 유로를 후쿠시마 희생자들 모임에 기부했다.

2015년 6월, 18K 백금과 다이아몬드로 장식된 자홍색 악어가죽 버킨백 35가 홍콩 크리스티 경매에서 20만 2천 유로에 낙찰되었다. 제인 버킨은 악어백을 만드는 과정에 윤리적 문제를 제기하며, 에르메스 가방 이름에서 자신의 이름을 빼달라고 요구했다. 동물 학대의 공범이 될 수는 없다는 생각 때문이었겠으나, 그럼에도 에르메스 '버킨 백' 구매하려는 대기자 명단은 줄어들 기미를 보이지 않는다. 버킨 패션은 전설이다. 베이비 돌Baby doll 시기에 그녀가 입었던, 밤에는 검정색 옷, 카메라 앞에서 포즈를 취할 때는 진주가 박힌 옷, 여름에는 꽃무늬로 다채로운 초미니 스커트를 선보였다. 이 1960년대 뮤즈는 우아하게 빛바랜 청바지에 플랫 슈즈를 신기도 했다.

노르망디 투르빌, 영국인들의 선창 산책로를 걸을 때는 로맨틱한 블라우스와 '나팔 청바지'를 과시했다. 시간이 흘러 2000년대에 들어서면, 군복을 연상시키는 새로운 여성 패션인 버버리 트렌치코트에, 이제는 그녀의 트레이드 마크가 되어 버린 '그런지' 컨버스를 신은 제인을 만날 수 있다. 그녀의 두 딸 역시 엄마를 닮았다. 샤를로트는 나이 먹기를 거부하는 다소 우울하고 어린 요정 같고, 반항아 루는 유명세에 진저리치는 성인으로 성장했다.

2017년, 세르주에게 바치는 또 다른 최고의 선물인 콘서트 〈버킨/갱스부르: 심포니〉에서 제인은 1966년에 이브 생로랑이 창안한 그 유명한 턱시도를 다시 입음으로써 자신의 여성성 속에 남성성

을 도입했다. 2016년 패션 디자이너 에디 슬리먼은 생로랑 스타일을 리뉴얼하면서 제인을 모델로 선택한 바 있었다. 다소 헐렁한 남성용 수트, 검정 부츠, 때로는 흰 운동화, 그리고 새하얀 셔츠를 입어 더욱 늘씬해 보이는 제인은 우아함의 극치란 뭔가를 확실히 보여 주었다.

세르주의 내면에 담긴 '고전' 작곡가들을 재소환해 오케스트라로 재해석한 이 콘서트는 관객 모두에게 순수한 감동을 주었으며, 일본에서 미국에 이르기까지 기립 박수가 이어졌다. 관객들의 열띤 반응에 어리둥절해진 제인. 세르주란 사람의 천재성은 이렇게 반론의 여지가 없는 거였다고 그녀는 말한다. 하지만, 그녀가 없었더라도 우리는 같은 결과를 목격했을까.

세르주의 영광이 자신에게 돌아오는 것을 제인이 그토록 거북해하고 망설이는 이유를 도대체 어디에서 찾을 수 있을까. 여느 무대에서와 마찬가지로 〈버킨/갱스부르: 심포니〉 콘서트에서도 제인은 남성들의 이름을 호명했다. 두말할 여지없이 세르주를 호명한 뒤, 1975년부터 음지에서 번뜩이는 아이디어로 출판, 재출판, 리믹스 발매, 자료 정리, 희귀한 소장품 관리 등을 하며 갱스부르 가족을 돌봐주는 대변인, 필립 리숌므Philippe Lerichomme… 그리고 작곡가 노부. 한 사람 한 사람에게 박수를 양보하면서 무대 위의 제인은 영광의 조명을 받아 은은하게 반짝거렸다.

매사 불평을 입에 달고 사는 사람들이라면, 제인이 지금까지 해온 모든 일들에 대해서도 불만이 많을 것 같다. 앨범 《아라베스크》에서 중동 향기를 물씬 풍기는 갱스부르의 곡, 오데옹 극장에서 미

셀 비폴리, 에르베 피에르와 함께 낭송한 갱스부르의 곡, 그리고 지금 제인이 바이올린 선율을 입힌 갱스부르의 곡. 이들 하나하나는 지금까지 단 한 번도 시도된 적 없는 창작물이었으며, 이 세상 어디서도 이 같은 예를 찾아 보기 어려울 것이다. 아스토르 피아졸라나 안토니오 카를로스 조빔, 여타 20세기 국민 영웅들의 음악이 다양한 방식으로 편곡되었지만, 그중 어떤 부분도 그 아내에 의해 이루어진 것은 없었다.

"작곡가와 해석자의 만남, 이토록 아름다운 커플을 우리는 세상 어디서도 찾을 수 없을 겁니다."

쥘리에트 그레코는 세르주와 제인에 대해 이렇게 말한다.

투덜이들은 또한 《가볍게À la légère》, 《약속Rendez-vous》, 《픽션들 Fictions》, 《겨울 아이Enfants d'hiver》 등 제인의 최근 앨범에 대해서도 삐죽거리기 일쑤다. 이 네 개의 앨범은 제인이나 알랭 수숑, 제라르 망세, 프랑수아즈 아르디, 쟈지Zazie 등 그녀와 절친한 가수들이 새롭게 만들거나 닐 영, 더 디바인 코메디, 카에타노 벨로소, 케이트 부시 등의 노래에서 엄선해 다시 부른 곡들로 구성되어 있다.

어쩌면 사람들이 원하는 건 제인과 세르주가 영원히 함께 존재하는 게 아닐까. 무의식적이고 본능적인 이 소망을 제인도 모르는 것 같지는 않다. 이제 그만 끝내라든가, 부담스럽다든가, 쓰레기처럼 거추장스러운 것으로부터 탈출하라든가. 유머, 우아함, 한결같은 성품으로 제인은 예수의 인간적인 면을 믿었던 안티오케이아의 성 루치아노처럼 무거운 짐을 기꺼이 짊어지기로 했다. 성 루치아노는 스스로의 의지에 따라 러시아 민족의 중세 영웅, 그리스 정교의 성자

세르주로 변신했다. 그러면 남에 관해 말하기 좋아하는 사람들은 또 상업적 기회주의라고 입방아를 찧어 댈 테다. 마치 오노 요코라도 대면한 것처럼 떠들어 댈 것이다. 하지만 오노 요코가 누구던가. 현대 예술가이자 비틀스의 묘혈을 판 여성이 아닌가 말이다.

버킨은 어떤 것도 부인하지 않는다. 세르주 갱스부르는 결코 천사가 아니었으며, 버킨은 그런 그와 함께 칠흑 같은 어둠 속까지 내려갔던 여성이다. 세르주가 그녀를 극단으로 몰고 갔으나, 버킨이 지옥의 불로부터 자신을 지켜 낼 수 있었던 건 그녀 자신이 예술가이자 배우이기 때문이었다. 제인은 지금도 "세르주는 재미있는 사람이었어요, 그 끝을 알 수 없을 정도로 재미있었어요"라고 거듭 말한다. 설명을 덧붙이려 할 때마다 버킨의 이야기는 번번이 주제에서 한참 벗어나기 일쑤다. 노래, 등장인물, 아버지, 어머니, 아이들, 그리고 세르주에 대해 들려 주고 또 들려 준다. 필립, 샤를로트, 앤드류, 아노, 에티엔느, 가브리엘, 엠마뉘엘, 올리비에… 가족이며 파트너들의 이름을 하나 하나 나열하는 제인의 이야기 속에서 길을 잃지 않으려면 정신을 바짝 차려야 한다. 장소라고 해서 다르지 않다. 피니스테르에서 런던까지, 노르망디를 거쳐 베르뇌유 거리까지.

이제 제인은 파리 자연사 박물관 근처에 정원이 딸린 집에서 살고 있다. 집 내부는 각종 사진, 화환, 냄비, 금도금 접시, 포스터, 꽃, 키치 스타일 장식, 그림, 예술품, 검정 벽을 따라 놓인 잡동사니들로 따사로운 미로를 이룬다. 어떤 면에서는 참으로 재미있는 시간의 연속성이 느껴지는 이곳에서, 가족은 고정불변의 축을 이루면서 구리 냄비와 '킹 사이즈' 벽난로와 함께 조금씩 조금씩 변해 간다.

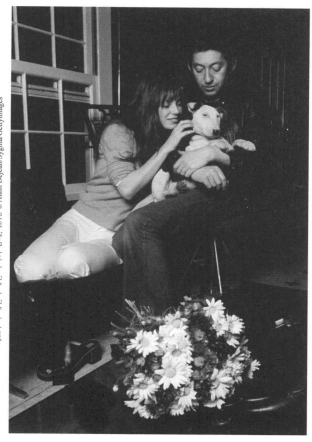

세르주와 제인의 애견 나나와 함께, 1972 © Alain Dejean/Sygma/Gettyimages

제인 버킨을 둘러싼 모든 것은 아주 미세하게 진동 중이다. 제인은 절대 잘난 체하지 않으면서도 무척 시크하다. 나는 손님의 신발끈을 집요하게 물어 뜯는 그녀의 새 반려견 불도그와도 인사를 나눈다. 갱스부르와 사랑하던 시절, 두 사람 사이에는 세르주를 꼭 닮은, 당나귀 귀와 삐죽 나온 주둥이를 가진 불테리어 나나가 있었다. "어머니 올가가 1985년 사망한 후 모든 게 화석처럼 정지된 베르뇌유가 집 거실에 갱스부르는 반려견의 자리를 마련해 두었다"라고 쓰면서, 기자 브뤼노 바이용은 나나를 언급했다. 반려견 말고 다른 누구에게도 허락되지 않은 그 자리에 만일 방문객이 무신경하게 앉았다가는 집주인의 서슬 퍼런 눈총을 받아야 했다. 제인과 함께 하던 시절에도 이미 모습을 드러낸 갱스부르의 편집증은 시간이 갈수록 악화되었다.

영국 불테리어를 갖고 싶다는 세르주의 소망은 오래전으로 거슬러 올라갔다. 어느 날, 갱스부르는 레스토랑에서 불테리어를 동반한 한 남자와 마주쳤다. 그 순간에 대해, 마치 "중세풍 양탄자를 본 느낌"이었다고 1976년 갱스부르와 나나를 촬영하러 온 동물 전문 프로그램 〈3천만의 친구들30 millions d'amis〉 기자에게 털어놓았다. "정원 딸린 집을 마련하자마자 저 녀석하고 똑같은 개를 키워야겠다고 생각했지. 제인이 그걸 알고 런던에서 이 녀석을 구해다가 선물해 주었어."

푸들만을 선호하는 '딱한' 프랑스인들은 잘생긴 불테리어가 '영불해협을 건너오자마자 어김없이 이렇게 묻는다. 뭐야, 이거? 양이야? 돼지야?'

1979년 갱스부르는 이렇게 노래했다.

"못난이들 중 제일 못난이가 감추고 있는 아름다움은 / 아무 기약 없이 보이는 법이지 / 나의 강아지를 위해 내 음악, 내 레게를 / 만인이 못난이라고 여기는 / 가엾은 내 강아지, 그치만 술 마시는 건 나야 / 간경화로 죽는 것도 나 / 우린 어쩌면 서로 영향을 주고받는 것일까 / 그가 내 노래를 너무 많이 들이켰으니까."[75]

못난 존재들에게는 늘 신의 자비가 따르는 법.

나나는 갈색 귀를 빼면 온몸이 흰색이었다. 스페인에 체류 중이던 어느 날, 나나가 호텔을 탈출하는 일이 벌어졌다. 아버지라도 잃은 듯 절망에 사로잡힌 갱스부르는 텔레비전 방송 출연을 허락했다. 단, 그 자신이나 제인에 대해서는 한 마디도 하지 않고 오직 개에 대한 얘기만 한다는 조건이었다. 방송이 나간 후 나나가 온몸에 진드기와 상처를 뒤집어쓰고 다시 나타났다. 나나, 시골을 산책하고 크레스베유 시골집 풀밭에서 가족과 함께 점심을 먹던, 그들의 행복했던 모든 나날을 함께한 동물. 나나가 죽던 날 갱스부르의 얼굴은 눈물로 뒤덮였다. 그에게는 그날이 세상의 끝이었다.

〈3천만의 친구들〉 프로그램 기자에게 갱스부르는 이렇게 말했다. "알다시피, 개를 데리고 산책하는 사람들 있잖아. 내가 볼 때는 목줄에 매여 끌려 다니는 건 개가 아니야, 개 주인이지." 흔히 개와 주인은 서로 닮는다고들 말한다. 이 말은 당시 (1960년대) 로맨틱

75 갱스부르의 열세 번째 앨범 《무기를 들라, 기타 등등》 수록곡 〈못난이들, 못난이들 Des Laids Des Laids〉

영화 〈남과 여〉에서 이미 확인되었다. 클로드 를루슈 감독은 해가 저무는 도빌에서 카메라를 고정시키고 개와 주인이 산책하는 장면을 카메라에 담았다. 개와 주인의 실루엣은 하나로 합쳐져 누가 누구인지 구분하기도 어려워졌다. 그러나 제인이 원하는 건 1965년 보사노바 음악과 어우러지는 두 주인공 장 루이 트랭티냥과 아누크 에메가 나누는 포옹이 아니었다. 버킨에게는 세르주만의 버전이 있었으며, 그것은 피에르 바루Pierre Barouh와 니콜 크루아실Nicole Coroisille이 함께 부른 〈남과 여〉의 주제곡 〈샤바다바다〉에서 느껴지는 로맨틱한 흔들림이나, 도빌 해변에서 서로를 탐색하는 남녀 간의 유희로 대체될 수 없는, 자욱한 심연과도 같은 균열이었다. 민첩하고 신중한 탐정 이미지라면 늘씬하고 사려 깊은 제인 버킨에게 안성맞춤이었을지도 모르나, 이 영화에는 아무래도 너무 단순하다.

이 가냘픈 영국 여성에게는 두툼하고 네모진 발, 축 늘어진 턱, 통통한 감시견인 잉글리시 불도그가 필요했다. 세르주와 헤어지고 나서 제인은 불도그를 견종 별로 거의 다 길러 봤다. 영화감독 새 애인 자크 두아용이 선물한 베티, 성질머리 고약한 도라를 거쳐 현재는 장난꾸러기 청소년 강아지 돌리와 함께한다. 이 근심 모르는 강아지가 있어서 큰딸 케이트의 죽음이라는 비극 앞에서도 제인은 무너지지 않고 버틸 수 있었다.

딸들, 불도그들과 함께하는 제인은 왜곡된 모습을 보여 주는 거울 놀이를 하는 것만 같다. 영국 불도그는 제인의 늘씬하고 섬세한 신체 조건과 반비례로 땅딸막하다. 잉글리시 불도그는 종의 특성상 이따금 방귀를 연속으로 뀔 때가 있다. 제인이 벌써 수년 전부터 애

견의 방귀 냄새에 대해 사람들에게 이해를 구하는 이유가 바로 여기 있다. 시크한 멋쟁이 버킨은 결점이 없는 여성이 될 수도 있었겠지만, 들쑥날쑥한 생활의 흔적들을 넓히고 불려 나가는데 이 동물이 한몫했을 것이다. 불도그에 대한 각별한 애정을 통해 우리는 제인이 이제는 제법 나이든 영국인이라는 것을 이해할 수 있게 된다. 13세기부터 불테리어의 사촌쯤 되는 이 동물은 자연과 개의 결투, 황소와 개의 결투와 관계가 있었다. 1835년 불베이팅[76]이 금지되고 나서 이 종은 거의 사라질 위기에 처했다. 불도그에 흠뻑 빠진 누군가가 종 특유의 공격성을 다정함과 게으름이 넘치는 성격으로 변화시키며 거의 멸종 위기에 빠졌던 불도그를 다시 살려 냈다. 이 개를 두고 못생겼다고 생각하는 사람도 있다. 제인 버킨은 이렇게 장난을 치곤 한다.

"내가 볼 때 불도그는 애교 덩어리예요. 변덕스러운 종이죠. 숨을 잘 못 쉬고, 눈과 피부가 굉장히 예민하긴 하지만 거리에서 마주치면 사람들에게 웃음을 주고 공원의 아이들을 재미있게 해 주는 동물이 바로 불도그죠. 이보다 더 대단한 일이 또 있을까요."

버킨 가족의 신입 회원은 바닥에 등을 대고 침을 흥건히 흘리면서 벌렁 드러누워 잔뜩 부른 배를 사심 없이 드러낸다. 제인이 차를 한 모금 마시고 다시 말을 잇는다. 방귀 같은 원초적인 것에 대해 거리낌 없이 말하다가도 무람없이 형이상학적인 이야기로 나아가는 것, 이 역시 그녀가 세르주에게서 좋아했던 부분이다. 어쩌면 소설

76 Bullbaiting. 개를 부추겨 황소를 성나게 하는 영국의 옛 놀이.

『지하철 소녀 쟈지*Zazie dans le métro*』에서 보여 준 레몽 크노[77]의 문체와 비슷하다고 말해도 좋을 것이다.

"가령, 갱스부르는 〈Z의 형태에 대한 연습〉을 썼는데, (돌연 제인의 말이 모터라도 달린 듯 빨라지고 두 눈은 초점을 잃는다.) 'Zazie / Zoo에 갈 때 / Zazie는 감초 사탕 Zan을 빨면서 / 번뜩이는 시구로 장난을 쳤지 / 이Z|도르 이Z|가 쓴, Zut(이런)! / 북극 폭풍설 블리Z|르가 / 그의 바Z|가랑이에서 불고 / 여기 공기 속에서 Z|그Z|그 움직이는 / Zazie와 그의 바Z|가랑이.'"

갱스부르 말고 누가 고유 명사 쟌zan(감초 사탕)과 블리자르Blizzard(폭풍설), 이지도르 이주Isidore Isou(문자주의 운동의 선구자)를 결합할 생각을 할 수 있었을까. 갱스부르 말고 또 누가 그것을 욕망의 심연까지 실어 나를 수 있었을까.

1981년에 일간지 『리베라시옹』에서 브뤼노 바이용과 했던 그 유명한 '사후' 인터뷰에서, 죽고 나면 어디서 머물 것 같느냐는 질문에 갱스부르는 상당히 특이한 장소, 즉 그가 기르는 개의 뱃속에 들어가 은신하겠다고 대답했다.

"거기 가스가 있어. 불 붙는 가스. 그래서 성냥불을⋯ 붙이는

77 Raymond Queneau(1903~1976). 프랑스의 소설가이자 시인으로, 수학자 프랑수아르 리오네와 함께 20세기의 초현실주의 실험문학단체 울리포OuLiPo를 창설했다. 울리포의 목표는 특정한 제약을 적용하여 언어의 새로운 잠재성을 발견하고 기존의 문학적 표현을 '새롭게' 한다는 데 있었는데, 그중 수학적 방법을 언어에 적용하거나 특정 모음을 제거하고 글을 쓰는 방식 등이 유명하다. 『지하철 소녀 쟈지』는 레몽 크노가 1959년에 발표한 장편 소설. 작가 고유의 언어 유희, 전후 프랑스 서민 사회를 바라보는 작가의 위트 어린 시각이 빛나는 작품이다.

거야."

개의 창자를 떠올리며, 갱스부르가 덧붙였다.

"살아생전 그 개가 내 머릿속에 있었으니까, 이제는 죽은 내가 그 뱃속으로 들어가 보는 것도 나쁘지 않지…… . 구멍을 통해서 가끔 바깥 세상을 흘낏거리기도 하고… 눈은 항문에 달려 있고 그 눈으로 카인을 보는 거야…… ."

카인, 라이벌 형제이자 살인자, 아담과 이브의 아들. 선과 악, 금지된 것, 주정꾼 위로 쓰러진 신의 손과 순수한 사람에게 복수하는 주정뱅이의 주먹을 가진 자.[•] 이렇게 어두울 수가! 브뤼노 바이용은 갱스부르가 끝을 모르는 데카당스의 터널 '갱스바르'에 들어서기 직전, 가까스로 '갱스부르' 열차를 타서 베르네유가 집을 무시로 드나들던 세르주 갱스부르의 최후의 한계선까지 속속 알아 갔다. 그 무렵 갱스부르는 서서히 '등신짓, 망나니짓만 골라 하는 뒷방 늙은이, 편집증에 사로잡힌 숫총각'처럼 변해 가고 있었다. 그리고 그 와중에 '사각 턱의 안드로진, 청춘의 상징' 밤부와 결혼을 했다.

어느 날, 바이용은 집주인의 침대 위에 길게 누워 매우 독특한 느낌의 TV 프로그램을 보았다.

"세르주와 스크리밍 제이 호킨스Screamin' Jay Hawkins와의 만남을 찍은 프로였다." 미국 태생 리듬 앤 블루스 가수와 갱스부르는 1983년 TV 쇼 〈변비 블루스Constipation Blues〉에 출연해 함께 노래한 적이 있었다. 둘 중 한 사람이 변비 관련 의태어를 던지면, 다른

● 브뤼노 바이용, 『세르주 갱스부르, 그의 죽음을 이야기하다Serge Gainsbourg, raconte sa mort』, grasset, 2001

한 사람은 그걸 "똥 쌌네"라고 번역했다. 그 순간 무대 뒤의 관계자들은 어떤 얼굴을 했을까. "재미있어서 다들 뒤집어졌다. 완전 고주망태로 등장한 갱스부르는 영어는 단 한 마디도 안 했다"라고 바이용은 떠올렸다.

이어서 갱스부르는, 모험심은 나름 넘치지만 포르노 영화를 질색하는 바이용에게 어린 소녀와 개의 수간 장면이 담긴 비디오를 틀어 주었다. 그것은 '심장마비에 걸릴' 정도로 충격적이었다고, '조르주 바타이유' 같았다고 바이용이 덧붙였다.

어떤 면에서 그곳은 허물 없는 사랑방 같았다. 친구들 사이에 나눌 수 있는 단순하고 은밀하며 조화로운 시간. 밤부도 있었고, 세르주는 포복절도하며 연신 같은 말만 해 댔다. "저거 봐봐. 쟤 진짜로 울잖아."

상대방을 코너로 몰아 붙였다가 아무일도 없었다는 듯 놓아 주는 사람, 세르주.

"여자들한테 나는 꼭 필요한 수컷이고, 나한테 여자는 불필요한 재산이라고 해 두자고."

TV 방송에서 자신이 과거 포르노 영화를 찍었다는 사실을 거리낌 없이 고백한 카트린 렝저를 창녀 취급하는 사람. 일요일 오후의 건전함을 추구하는 방송인 미셸 드러커가 진행하는 생방송 중 미국 가수 휘트니 휴스턴의 면전에 대고 "I want to fuck you"라고 말해 대가를 톡톡히 치러야 했던 사람. 제인은 미친 듯 웃어 재끼는 세르주와 일부러 거리를 두고 입을 꾹 다물고 있었다.

갱스부르는 브뤼노 바이용에게 이렇게 설명했다. "베제baiser, 세

240

상에 이것보다 더 아름다운 동사가 있을까. 입으로 하는 키스도 'baiser'요, 거시기로 하는 섹스도 'baiser' 동사 하나면 되잖아. 너랑 섹스한다, 너한테 키스한다, 라고 말하는 걸 두려워해선 안 돼. 나는 사랑은 안 해, 섹스를 하지."

우리의 목표는 선동적이고 극단적인 에로티시즘에 대한 탐험과 현실 사이에 경계 긋기가 아니다. 예술가는 아름다움과 추함을 동시에 보는 사람이다. 때로 예술가는 지옥의 불구덩이에 떨어지는 벌을 달게 받기도 한다.

"왜 당신은 늘 인간들의 가장 악한 면을 들추어 내려고 하는 겁니까?" 영화 〈돈 주앙 73〉에서 팜므 파탈 사촌 누이에게 신부는 이렇게 따져 물었다.

"도대체 왜 인간들의 얼룩을 폭로하는 겁니까? 잔느… 그것은 죄악입니다. 살인보다 더한 죄악입니다."

샹송은 어쩌면 마이너 예술일 수도 있으나, '땅속 깊은 데서 나오는 마이너 예술'이라고 시인이자 가수, 작곡가 클로드 누가로Claude Nougaro는 말했다. 그는 광부들이 광맥을 찾아 땅 속 탐험을 떠날 때 이마에 매다는 랜턴을 가수의 이마에 달아 주었다. 타고난 재능으로 모든 것을 흉내냈던 갱스부르는 거리 문화에서 탄생한 리얼리즘 계열 전통 샹송을 변화시켰다는 업적이 있다. 이 리얼리즘 계열 샹송은 파리의 오래된 성벽을 따라 늘어선 몽마르트의 카바레, 클리쉬 광장에서부터 그의 유년이 아로새겨진 피갈 구역을 지나 18구 바르

베스 대로를 따라 널리 불리우던 노래였다. 파리에 입성하는 이들에게 세금을 거둘 요량으로 만들어진 이 성벽은 성밖 사람들을 오히려 내치는 역할을 하였고, 내쳐진 이들은 매춘부들의 비참한 처지와 같은 추방된 자들이었다. 또한 이 성벽은 세르주의 우상 프레헬이 1938년에 부른 노래처럼 대중 축제의 진원지이기도 했다.

성벽들은 무엇이 되었나 / 그리고 그 경계에 있던 선술집들은 / 그야말로 우리가 부른 모든 노래의 무대였는데 / 그 아름답던 옛 노래들 / 줄로Julot는 어디에 있나 / 황금 모자의 니니Nini / 꼬마 장사 루이 / 그때만 해도 참 유명했지 / 성벽들은 어떻게 되었나 / 노래의 주인공들은 전부 다 어디로 갔나

이들은 전부 각종 편의시설을 갖춘 '6층짜리 집'으로 바뀌거나 영영 사라졌다. 작사가 미셸 보케르는 이를 두고 '성벽들 위로 이제는 거리의 매춘부들만이 남아 떠돈다'고 결론 내렸다.

프랑스 샹송은 이제 2차 세계 대전 직후의 수줍음에서 점차 벗어나기 시작했다. 요즘 유행하는 거친 랩 가사를 부정적으로 보는 사람이 있다면, 소위 '정신 나간 전후 시대'와 19세기 카페 콘서트들을 떠올려 보라고 권하고 싶다. 그 시절 사람들에게는 거리낌이나 거부감이 없었다. 경계인들은 경계의 세계에서, 부르주아들은 샤 누아르Chat Noir나 디방 자포네에서 품위를 망각하고 즐겼다. 갱스부르가 영향을 받은 이 시기 리얼리즘 계열 샹송들은 카바레 무대에서 퇴폐성을 보여 주는 데 주저함이 없었다. 그곳은 외곽 순환도로의 바

람잡이, 어린 여자, 늙수그레한 남자들이 수상쩍은 짓을 해도 좋도록 허락된 공간이었으며, 거기서 금기에 제약받지 않고 절망과 사기 행각을 동반한 모든 것들이 날 것 그대로 노출되었다. 이렇게 해서 1933년 프레헬이 멋지게 부른 〈검은 다리 아래Sous le pont noir〉에서는 열네 살짜리 소녀들과 길을 떠나는 남자들이 등장해도 괜찮았다.

그런데 저들의 미끼가 뭔지 짐작이 가지 / 젖먹이든 아니든 중요하지 않아.

이 시절의 샹송 리스트에서 가령, 〈양심적인 매춘부La pierreuse con-sciencieuse〉 같은 다분히 명료한 제목들이 눈에 뜨인다.

14수를 얻으려고, 한 손을 주머니에 넣고, / 나를 얕잡아보는 경찰의 감시 아래 / 내가 낚아챈 녀석에게 아양을 떤다 / 14수를 주머니에 넣으려고.

세르주 갱스부르는 어릴 적 바르베스 대로 구역 창녀촌을 무시로 드나들곤 했다는 말을 종종 하곤 했다. 욕망, 돈, 소비, 탐욕 같은 건 물론 프로이트의 해석대로라면 섹스와 밀접한 관계가 있다. 리얼리즘과 버라이어티 샹송이 만나는 지점, 거리의 소녀 에디트 피아프는 노르망디 지방 베르네Bernay에서 할머니가 운영하던 매음굴에서 자랐다. 사내들의 품에 안겨 기쁨을 선사하던 여자들이 에디트의 친구이자 보모였다. 매춘이라는 소재를 다룬 1936년 영화 〈사내 같은

아가씨La Garçonne〉에는 마약과 퇴폐와 타락이 질퍽거린다.

일상의 행복이라는 것 / 나에게는 아무 의미가 없지 / 미덕은
유약함일 뿐 / 하늘에는 끝만 보이네 / 내가 원하는 건 차라리 이런
약속 / 낙원은 인공일 뿐이라는 약속.

다른 음악인과 비교해 볼 때 갱스부르는 이상주의자였다. 갱스부르는 정신분석학 추종자가 아니었다. 1989년 앙리 샤피에르가 진행한 〈카우치Le Divan〉에 출현한 갱스부르는 방송 내내 어딘가 불편해 보였다. 말끝을 흐리다가 말없이 앉았다가 웅얼거리는 등 어딘가 대차게 망가진 모습이었다.

FR3 방송국 진행자가 갱스부르의 내면에 도사린 악마에 대해 몇 가지 질문을 던지자, 갱스부르는 뜬금없이 이렇게 대답했다. "다시 태어나려면 내 머리에 총을 쏴야겠어." 이윽고 그의 입에서 연달아 이런 말들이 쏟아져 나왔다. "창작 아니면 죽음을!" 그러나 그에게 침체는 없을 것이다. 뤼시앵 긴스버그가 가진 1001가지 짙은 회색빛을 바다를 닮은 쪽빛으로 덧칠한 사람, 제인 버킨이 있었기 때문이다.

16. 밤의 여왕, 레진느

"세르주에게 속하는 것, 그것은 복잡한 일이었죠." 세르주와 제인 이라는 만화경 속에서 중심 인물은 다름 아닌 레진느였다. 열정적 인 무대를 꾸미고 감추어진 관계뿐 아니라 유명인들의 정복사를 배 후에서 조직한 사람이 바로 레진느였다. 1952년 세르주를 처음 만 났을 때, 레진느는 제트족들이 차차차를 배운답시고 즐겨 찾던 파 리 보졸레가의 나이트클럽 '위스키 아 고고Whisky à Go Go'의 여급 이었다. 당시 세르주는 같은 거리에 있던 카바레 '밀로드 라르수이 Milord l'Arsouille'에서 피아노를 쳤는데, 그곳에서 배우 장 얀이 신부 복장을 하고 교권에 반대하는 음탕한 만담을 선보이고는 했다. 〈릴 라 역의 검표원〉의 작곡가, '무기력한 우아함'을 지닌, 당나귀 귀에 짧게 깎은 머리, 바닥을 향해 미끄러지는 시선과 늘 아래로 처진 눈 꺼풀을 한 세르주를 본 레진느는 한눈에 그에게 사로잡혔다.

어느 저녁, 레진느는 세르주에게 고백했다. "당신은 매력이 넘치는군요"라고. "세르주가 뭐라고 웅얼거렸던 것 같은데… '과찬'이라고 했나, 재차 물었던가." 레진느의 초대로 '위스키 아 고고'를 찾은 세르주는 가게 한 켠을 차지한 수많은 레코드 플레이어에 황홀해지고, 레진느가 자신처럼 음악을 듣고, 선곡을 한다는 사실에 놀람을 감추지 못했다. 이렇게 하면 음악과 음악 사이에 틈이 생기지 않으니까, 라는 설명과 함께 레진느는 세르주에게 댄스 무대도 보여 주었다.

"잠깐 생각에 빠진 것 같더니 그가 다시 물었어요. '이런 걸 뭐라고 부르지?', '글쎄. 디스코테크(레코드 라이브러리)?' 이 명칭은 1955년 바로 이렇게 해서 만들어진 거랍니다"라고 레진느는 말했다. 1929년 벨기에에서 폴란드 유대인 부부의 딸로 태어난 레지나 질베르베르그Regina Zylberberg(본명)는, 아버지가 벨기에 안데를레흐트에서 운영하던 빵집을 도박으로 날려 버리자 가족과 함께 파리에 왔다. 전쟁 기간 중 '유대인 자유 지대'에서 은신하면서, 엑상프로방스 카지노로 떠난 아버지가 돌아오기를 기다리던 레진느는 노래와 축제를 배우며 재기를 꿈꾸었다.

이윽고 전쟁이 끝나고, 레진느는 아버지가 파리에 연 카페를 도맡아 운영하게 된다. "내 유년은 전쟁과 함께 끝나 버렸다. 어느새 나는 유년보다 훨씬 복잡한 문제들의 한복판에 놓여 있었다. 열다섯 살 때 이미 테라스 테이블로 나와 치즈 케익을 서빙했다. 카페 겸 살롱이었는데 독특한 사람들로 우글거리는 재미있는 곳이었다." 회고록 『나, 내 이야기들Moi, mes histoires』에서 레진느는 이렇게 적

었다.

1947년, 미래의 '밤의 여왕' 레진느는 폴 로카주와 결혼식을 올렸다. 어느 저녁이었나. 남편의 손에 이끌려 파리의 뮤직홀 '지붕 위의 쇠고기Bœuf sur le toit'를 찾는다. 무대에서 아주 멀고 높은 발코니 좌석에 앉았으므로 무대가 제대로 보일 리가 없던 그날의 공연에 대해 레진느는 "내가 본 건 앙리 살바도르의 부인의 젖가슴이 다였다. 무척 아름답고 풍만한 가슴이었다"라고 썼다. 그리고 "두 번다시는 안 올 것이다"라고도. 이때 머릿속으로 VIP 전용 좌석 구역의 설계도를 그려 보며 레진느는 생각했다. 갈색 머리에 예쁘장한 얼굴, 약간 혀 짧은 소리를 내는 매력 덩어리의 살집 있는 여자. 스스로의 모습에 확신을 얻은 레진느는 1956년에 '쉐 레진느'를 열었다. 하지만 레진느가 정작 프랑스 최초로 트위스트를 도입한 곳은 '클럽 뉴 지미스'에서였다. 레진느는 클럽 사장이지만 술을 마시지 않는다. 2016년 『파리 마치』에 실린 그녀의 고백을 들어 보자.

"나도 모르게 클럽 뉴 지미스에서 만취한 적이 있었다. 집시 음악가들이 클럽이 떠나갈 듯 연주를 하고, 보드카가 분수에서 샘솟듯이 흘러 넘쳤다. 손님들은 너나 할 것 없이 취해 널부러졌다. 그 후론 아무 기억이 나지 않았다. 눈을 떠 보니 내가 우리 집 냉장고 앞에서 실오라기 하나 안 걸치고 누워 있었다. 입고 있던 원피스는 어디 갔는지 보이지도 않고. 어디다 뒀는지, 그리고 도대체 누가 내 옷을 벗겼는지는 지금까지도 미스테리로 남아 있다." 마약 때문이었을까? 레진느는 강하게 부정한다. "약을 하는 손님들이 많았지만, 나는 전혀 아니었다."

레진느는 사람들이 자기를 두고 하는 얘기나 비판에 대해 코웃음 치는데 그녀 역시 가짜 루머를 만들어 내고 반응을 기다리며 즐거워하기 때문일 것이다. 레진느는 수면은 시간을 빼앗아 간다며 웬만해선 잠을 자지 않는다. 레진느는 밤을 사랑한다. 그리고 춤 추고 농담하기를 좋아한다.

"40명 남짓 수용할 수 있는 작은 클럽을 인수했고, 몬테카를로에서 차차차를 추었어요……."

"클럽 뉴 지미스는 파리 외곽 사람들은 받지도 않고 오로지 순수 파리지앵들만 입장시킨다. 연회비 5만 프랑에 위스키 한 병에 1만 8천 프랑에 달한다."

1965년 뉴스에서는 레진느의 클럽에 대해 이렇게 설명하고 있다. 프랑스 텔레비전 기자가 주목했던 건 이 '밤의 여왕'과 젊은 미국 남성 제임스 아치의 경쟁 구도였다. 제임스 아치는 피갈에 파리 외곽에 사는 사람들을 위한 클럽 '버스 팔라디움Bus Palladium'을 열고 2프랑짜리 전용 셔틀 버스까지 제공하고 나섰다. 이곳은 머지 않아 살바도르 달리, 비틀스도 즐겨 찾는 명소가 된다.

"피갈 구역 쪽 팔라디움에 가면, 런던만큼은 아니어도 실컷 즐길 수 있었지"라고 1966년 가수 레오 페레는 노래했다. 이에 화답하듯 갱스부르 역시 아래와 같이 메아리와 같은 노래를 남겼다.

너는 니트로글리세린을 좋아하지 / 그 말이 들리는 건 '버스 팔라디움' / 퐁텐가 / 거기 가면 사람이 많아 / 리버풀에서 온 소년들을 위한 곳

Tu aimes la nitroglycérIN / C'est au *Bus Palladium* qu'ça s'écOUT /
Rue Fontaine / Il y a foul' / Pour les petits gars de Liverpool.

〈인사이더와 아웃사이더Qui est in, qui est out〉에서

검정 원피스를 귀엽게 입고 초연해 보이는 레진느. "뭐, 제임스
아치는 밤의 세계가 얼마나 진상인지 잘 몰랐으니까. 파리의 밤은
곳곳에 함정이 있어서 결코 호락호락하지 않아요." 그리하여 이야기
는 또다른 경쟁자, 러시아계 폴란드인 마르티니 부인의 이야기로 넘
어간다. 간첩 혐의를 받은 시리아인 남편과 마르티니 부인은 '폴리
베르제르'와 다른 클럽 몇 개를 한꺼번에 인수했다. 엘렌느 마르티
니는 파리에 러시아 카바레 '랍스푸틴'을 열었는데, 이때 실내 장식
을 맡은 사람이 바로 러시아계 프랑스인 화가이자 조각가, 아르데코
스타일의 선구자인 에르테Erté였다. 에르테에게 엘렌느 마르티니는
이미 트렌스젠더 전용 카바레 '나르시스'의 의상 디자인을 맡긴 적이
있었다. 갱스부르는 이 랍스푸틴을 제 집처럼 드나들었다.

제인과 세르주가 첫날 밤을 보내기 전 두 사람은 뉴 지미스, 마
담 아르튀르, 랍스푸틴을 차례로 순례했다. 제인은 전부 처음 와 보
는 곳들이라 어리둥절해져 긴장을 풀지 못하고 잔뜩 굳어 있었다.
레진느는 그 어떤 일이 있어도 제인과 갱스부르와의 우정을 깨뜨리
지 않을 사람이었다. 시스루 원피스를 입은 젊고 우아한 영국 아가
씨 제인, 청바지에 하얀 운동화를 신고 무심히 나타나 다른 사람들
이 저녁을 먹거나 말거나 아랑곳없이 맨바닥에 주저 앉는 제인, 일
행들이 지루해할 때면 벌떡 일어나서 춤을 추기 시작하는 무람없는

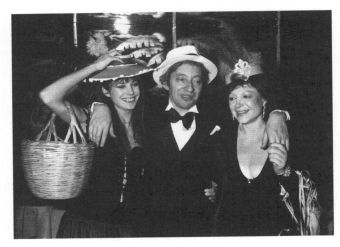

제인. 그런 제인을 레진느는 변함없이 선망했다.

2006년, 로베르 미춤, 진 켈리, 워렌 비티, 스티브 맥퀸, 장 클로드 킬리, 비에른 보리, 카를로스 몬존, 자크 브렐, 그리고 엘 코르도베스El Cordobés[78]… 숱한 세월 동안 자신을 거쳐 간 연인의 이름을 하나하나 나열하던 레진느는 문득 티에리 아르디송에게 이렇게 말했다.

"님Nimes에서 황소 앞에서 무릎을 꿇고 입을 맞추는 엘 코르도베스의 모습을 처음 봤어요. 그에게 그날 밤에 밤일을 포기한다면 지참금을 주겠다고 했죠." 오마 샤리프에 대해서는 "개를 싫어해서

78 20세기 가장 유명한 스페인 투우사 중 한 사람

당시 개를 한 마리 키우던 나와는 이루어질 수 없었어요." 가수 클로드 프랑수아는 어땠을까. "같이 춤도 추고 분위기가 좋았죠. 이미 한 차례 모험을 함께한 적도 있었던 데다가 내가 〈벨! 벨! 벨!〉이라는 노래를 찾아 주었거든요. (에벌리 브라더스의 노래예요.)[79] 그 후 좀 더 진한 모험을 나눴죠. 장장 8일 동안 둘이 함께 침대에 들어가 단 한 번도 안 내려왔으니까." 그러면 프랑수아즈 사강은? "나는 열여덟 살, 사강은 스물네 살이었어요. 진짜 많은 걸 함께했죠. 다만 내가 레즈비언이 아닌 게 아쉬웠달까!"

레진느는 레즈비언이 아니다. 레진느는 남자를 좋아하긴 해도, 남자들에게 지배당하지 않는다. 남자가 그녀를 벌거벗긴 채 라디에이터에 묶어 놓는 일도, 항문 섹스를 강요하는 일도 그녀는 용납할 수 없다. 리옹에서 수석 랍비로 추앙받던 이의 조카가 레진느의 첫사랑이었다. 1943년에 그는 레진느가 성년이 되면 꼭 결혼하자는 말을 남기고 아우슈비츠 수용소로 끌려갔다. 그 후 레진느는 아무것도 겁내지 않는 여성이 되었다.

1960년대 초, 갱스부르는 노래할 사람을 찾았고, 레진느는 노래를 부르고 싶어 했다. 샤를 아즈나부르가 레진느에게 〈누누르 Nounours〉라는 노래를 만들어 주었고, 레진느의 스타일을 파악한다는 명목으로 〈라 자바네즈〉와 루마니아 유대인 부모에게서 태어난

79 본문에도 나오듯 〈벨! 벨! 벨!Belles! Belles! Belles!〉은 클로드 프랑수아가 1962년에 발표한 노래로, 그에게 처음으로 인기를 안겨 준 중요한 곡이다. 이 노래는 사실 1960년에 미국의 형제 가수 그룹, 에벌리 브라더스가 부른 〈Made to Love〉의 번안곡이다. 클로드 프랑수아에게 이 원곡을 처음 들려 준 사람이 바로 레진느였다.

사실주의 가수, 르네 르바Renée Lebas의 노래를 불러 보라고 시켰다. 그러던 중, 두 사람은 갱스부르를 불러 내기로 했다. 그들 사이에 오간 대화의 첫 번째 주제는 갱스부르가 존경하는 노래 〈당겨 당겨 바늘을 당겨Tire tire tire l'aiguille〉의 작곡가이자 그의 프로듀서 에밀 스테른이었다. 동구권 유대 민속 음악에서 영감을 받아 만들었다는 이 노래를 에밀 스테른은 르네 르바에게 주었다. 하지만, '사랑 노래를 부르기엔 자신이 너무 늙었다'고 생각한 르네 르바는 가수 생활의 은퇴를 선언하며 다른 예술가 양성에 전념하겠다고 다짐하는데, 그 다른 예술가가 바로 레진느와 세르주 라마Serge Lama였다.

"다음날 오후 3시, 뜨개질 꾸러미를 꺼낸 젊은 여자와 함께 세르주가 나를 찾아왔어요." 세르주를 보헤미안으로만 알던 레진느는 그날 한 가정의 가장으로서의 세르주를 재발견하게 된다. 이때의 세르주는 '베아트리스'라고 부르던 질투심이 엄청 심한 프랑수아즈 판크라치와 결혼해서 폴과 나타샤라는 남매를 두었다.

행여 있을지 모를 부부 싸움을 완전히 차단할 요량으로 레진느는 취침 가운과 롤을 그대로 만 채로 부부를 맞이했다. 그 덕택이었을까. "그 뒤로 판크라치는 두 번 다시 코빼기도 볼 수 없었죠." 갱스부르가 피아노에 앉더니 처음 들어 보는 노래를 흥얼거리기 시작했다. "샬리를 빌려줄 테니까 곧 돌려줘(J'te prête Charlie mais il s'appelle Reviens)."[80]

"뭘 하자는 건지 몰라서 멍 찐 상태로 그대로 앉아만 있었어요.

세르주가 오케스트라 반주와 합창단 부분을 설명해 주고, 그러고 나서 가사가 적힌 종이 쪽지를 하나 주머니에서 꺼내서 첫 구절을 부르기 시작했는데… '작은 종잇조각들이 말할 수 있도록(laissez parler les p'tits papiers)…'[81] 그 순간, 나는 속으로 외쳤어요. 이건 내 노래다! 몇 초 동안 아무도 말하지 않는 절대 침묵이 지나갔어요. 그러다가 어느 순간 스테른과 르바, 나, 셋은 서로를 동시에 쳐다보며 동시에 소리쳤죠. '바로 이거야!'"

세르주 갱스부르는 프랑스 샹송을 전부 암기했다. 1, 2차 세계 대전 기간에 활동했던 뮤직홀 가수이자 코미디언인 마리 뒤바는 1936년 레이몽 아소 작사, 마르게리트 마노 작곡의 〈나의 병사님〉을 불렀다. 1987년 갱스부르/갱스바르가 《당신은 체포되었어》 앨범에서 이 노래를 다시 부른 것으로 보아, 갱스부르와 프랑스 샹송과의 진정한 첫 만남은 1930년대의 리얼리즘 계열 대중 샹송을 통해 이루어졌음을 짐작할 수 있겠다.

레진느의 목소리에서 갱스부르는 가수 프레헬을 떠올렸다. 전설적인 리얼리즘 계열 가수 프레헬, 일찌감치 약물과 알코올에 빠진 이 가수를 꼬마 세르주는 1938년 어느 날 파리 샵탈가에서 우연히 마주친 적이 있었다. 레진느와 세르주를 둘 다 프레헬을 흠모해서 프레헬이 피아프보다 '진짜'라고 생각했다. 미스탱게트에게 모리스

80 〈Il s'appelle Reviens〉 세르주 갱스부르가 작사하고 작곡한 노래다.

81 이 노래의 정확한 제목은 〈Les p'tits papiers〉 즉, 작은 종잇조각이다. 1969년 갱스 부르가 레진느를 위해 작사, 작곡하여 단숨에 그녀를 인기 가수 반열에 올려 놓은 이 노래 는 이후 제인 버킨, 프랑수아즈 아르디 등 여러 가수들이 불렀다. 이 노래에서 세르주는 여 성들을 재질이 다양한 종이에 비유하였다.

슈발리에를 빼앗긴 상처를 지닌 그녀의 사랑 이야기를 되뇌고 또 되뇌다 보면 마음이 촉촉해졌다. "그게 우리 파리 꼬맹이들의 노스탤지어였으니까요."

레진느가 부른 〈작은 종잇조각Les p'tits papiers〉은 20세기 초에 인기를 모은 프레헬의 노래 〈작은 조약돌〉을 참고로 만들어진 노래로, 갱스부르 자신도 이 노래를 다시 불렀다. 갱스부르는 레진느를 위해 총 열두 곡을 만들었는데, 이중 단 한 곡도 프레헬을 떠올리지 않고 만든 건 없었으며, 한 곡 한 곡에 정성과 완벽을 기울였다. 레진느는 리얼리즘 전통을 이어받은 가수로서 제 몫을 충분히 해 내는 것 같았으나, 그렇다고 한계가 없지는 않았다.

"어느 날, 너무나 화가 난 나머지 갱스부르한테 내가 그랬죠. 아무리 노력한다 해도 이미 죽은 프레헬을 다시 살려낼 수 있겠느냐고요!"

2006년 『리베라시옹』과의 인터뷰에서 레진느는 브뤼노 바이용에게 이렇게 말했다.

"갱스부르가 나에게 샹송을 향한 갈망을 불러일으켰어요. 마치 우리가 남자를 갈망하듯이. 앨범을 상의하려고 처음 전화를 걸었을 때, 갱스부르는 의욕 없는 게으름뱅이였죠. SM관계 같은 거였어요. 갈망 같은 거였는데, 세르주가 만들어 준 노래를 갈망하는 나를 보면서 그 또한 욕망을 느꼈던 것 같아요. 이 의식과도 같은 일이 시작되는 바로 그 순간부터 갱스부르는 내 몸의 기를 전부 빼 갔

어요."

어느 날, 레진느는 베르네유가 갱스부르의 집에 있었다. 새 노래를 들려 주기 전에, 갱스부르는 브라이언 드 팔마Brian De Palma 감독의 〈스카페이스Scarface〉를 본 적 있냐고 레진느에게 물었다.

"침실로 향하는 계단을 올라가니 라마 털로 덮인 낮은 침대가 있었어요. '여기 누워 봐.' 세르주가 나에게 자리를 권했어요. 처음으로 그에 대해 좀… 의심을 품게 되었죠."

스크린이 내려오고 곧 영화가 시작되었다.

"세르주가 신발을 벗고는(본인 물건을 아주 소중하게 다루는 사람이야. 신발을 신을 때도 무척 정성을 보이지.) 웅얼거리듯 '잘 봐'라고 했어요. 도대체 뭘 원하는 거지? 나를 시험하겠다는 건가?"

이건 레진느가 제목도 모르는 노래를 스스로 해석하고 주제를 짐작해서 부를 수 있는지 알아 보기 위한 시험이었다.

"4시간이 지나서 여전히 이 사람이 나한테 노래를 보여 줄 건지 아닌지 의문만 커지는 가운데, 마침내 그가 손으로 쓴 작곡 노트를 펼치더니 피아노 위에 올려 놓았어요. '제목은 일단 안 알려 줄게…' 그러곤 좀 서투르게 피아노를 치기 시작했죠. '이 톤이 아니야. 이렇게 해야지…' 그리고 마침내, 옆을 보면서 노래를 부르기 시작했어요. '여자들은 좀 변태 같아… 너무 너무 너무 여성적이야.' 그때 나는 속으로 그랬어요. 만약에 내가 벌써 그 노래에 푹 빠졌다고 말해 버린다면, 어쩌면 아첨으로 들릴 수도 있겠다고……."

갱스부르는 레진느의 녹음이 있을 때마다 단 한번도 빠짐없이 참관했다. 레진느에게는 지치는 일이었다. 갱스부르는 어떻게 하면

파트너의 진을 빼고 감정의 극단으로 몰아붙이는지 그 방법을 용케
도 찾아 냈다. 가수의 눈에서 눈물을 쏙 뺄 때까지, 한 옥타브를 더
올리는 건 부지기수였다. 여차하면 다 때려치우라고 겁박하기도 했
다. 열정적이고 섹시하며 사랑스럽고 극단적인 사람.

1967년 1월 20일, 레진느는 한 방송사로부터 친구 갱스부르를 인
터뷰해 달라는 요청을 받았다. 콧잔등에 반창고를 붙이고 나타나
양손과 입술을 연신 배배 꼬아 대는 갱스부르. "못 본 지 넉 달은
된 것 같은데, 뭐 하고 지냈어?" 레진느가 물었다. "해괴망측한 달
리 그림을 사러 갤러리에 갔다가 문 값을 물어 줬어……. 여행을 떠
났었는데, 거기서 지진이 일어났고, 레스토랑 방화범으로 몰렸지.
유고슬라비아에서 담배에 지폐로 불을 붙였거든."
　숨은 패를 읽을 줄 아는 여성, 레진느는 웃으며 갱스부르의 꿈과
진실을 용케 분별해 냈다. 세르주는 콜롬비아에서 9주를 보냈고,
그건 자크 베스나르가 감독하고, 진 시버그가 출연하는 졸작 〈카라
이브 특공작전〉 촬영 때문이었다. 한 레스토랑에서 성냥불을 제대
로 끄지 않아서 불이 붙는 바람에 철창 신세를 졌다. 스페인 카르타
헤나 항구에서 매춘부 서비스를 이용했는데 촬영장까지 그를 따라
왔다. 그중 한 어린 아가씨와는 제법 돈독한 우정을 맺어서 싱글 앨
범《입 속의 물L'eau a la bouche》을 선물했다. 법적으로는 이미 이혼
상태인 아내, 프랑수아즈 판크라치가 집요하게 싸움을 걸었다. 진
실을 말하는 시인. 레진느가 아는 세르주는 이런 사람이었다.

17. 사랑해… 아니, 난

(Je t'aime… moi non plus)

〈슬로건〉이 만남의 영화라면, 제인과 세르주 사이의 에로티시즘이
폭발했던 영화는 두말할 것 없이 피에르 코랄니크Pierre Koralnik 감
독의 〈카나비스Cannabis〉였다. 1970년에 개봉한 이 영화는 한 여
자와 두 남자 사이의 삼각관계라는 지극히 갱스부르적인 문제를 다
루었다. 세르주 모건(갱스부르)은 미소년 동업자 폴(폴 니콜라스)과 함께
미국 마피아를 위해 일하는 청부 살인업자다. 폴은 세르주를 흠모
하나 일방적인 애정에 그칠 뿐이다. 한편, 비행기 안에서 세르주는
제인 스웬슨(버킨)을 만나 사랑에 빠진다. 외교관의 딸인 제인은 세
르주와 폴을 따라 마약 밀매 세계와 복수의 음모에 휘말린다. 총상
을 입은 세르주와 가녀린 부자 아가씨 제인, 그리고 둘 사이에서 질
투심에 불타는 폴. 키스하는 두 남녀와 여자의 가슴을 어루만지는
장면 등 섹스신은 적나라하다. 제인은 오르가슴을 흉내내고, 여기

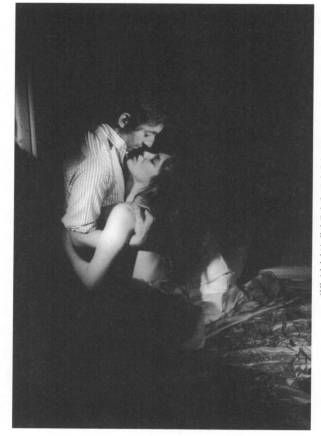

영화 〈카나비스〉 촬영 중인 세르주와 제인, 1969
© Alain Nogues/Sygma/Gettyimages

에 박자를 맞추어 세르주의 손길은 더없이 다감하다.

이 영화에서 역시 픽션과 자전적 이야기가 전반적으로 펼쳐진다. 언젠가 마담 아르튀르에서 실제로 혈투가 벌어진 적이 있었다. 영화 속에서 세르주는 기관총으로 게이, 가짜 마릴린, 아편굴, 카섹스족 들을 차례로 무너뜨린다. 파리 오페라의 대형 샹들리에와 샤갈풍 장식을 보며 감탄하기도 하다가, 중국에 가서는 세르주도 폴의 총에 맞아 죽는다. 그리고 울부짖는 제인. 그 전에 제인은 세르주에게 이렇게 말했던 것 같다.

"이게 다 우리의 백일몽이었어. 당신과 함께 있는 한 이루어질 수 없는 꿈이었지. 당신이 우리를 공격하고 무너뜨려 줘. 그러고 나서야 당신은 비로소 깨끗해질 거야. 자유로워질 거야."

세르주 갱스부르의 내면에는 악마가 살고 있었다. 동성애, 유대인성, 형제애라는 그 안의 마성을 세르주는 뒤집고 우회하곤 했다. 영화 〈사랑해⋯ 아니, 난〉을 준비하는 동안 세르주는 새 앨범 《록 어라운드 더 벙커》에 들어갈 곡의 가사를 쓰고 있었다. 나치 체제의 악랄함과 현재까지도 지워지지 않는 파급 효과에 대한 고발이 내용의 전반을 이루었다. 소리 없는 폭력은 인간의 내면 깊은 데서부터 솟구쳐 '장검의 밤'과 같은 최악의 상태까지 나아가기 마련이었다. 이 앨범에 수록된 노래 〈나치 록Nazi Rock〉은 1934년에 자행된 동성애 학살을 부기우기 스타일로 묘사했으며, 이어지는 노래 〈게르만 여왕Tata teutonne〉은 비열함을 향한 고발이다.

오토는 게르만 여왕 / 이가 많아서 종일 근질근질 /

《롤리타 고 홈Lolita Go Home》(1975)
© Fontana

자기 찌찌를 빠는 오토 / 젖꼭지가 간질간질

유대인 갱스부르는, 가슴에 노란 별을 달고 밀짚모자를 쓰고 파파야 주스를 홀짝이며 〈우르과이의 나치 친위대SS in Uruguay〉[82]를 불렀다.

한편 제인의 앨범에 넣을 곡을 쓸 시간이 부족해진 세르주는 필립 라브로에게 가사를 맡겼고, 이렇게 해서 탄생한 앨범이 1975년 《롤리타 고 홈Lolita Go Home》이다. 앨범 재킷에는 1974년 12월 남성지 『뤼』에 이미 수록된 적 있는 청초한 모습의 (맨 가슴을 드러내지 않은) 제인이 담겨 있다. 당시 '프랑크 지티'라고도 불리던 사진작가 프란시스 자코베티는 "쓰레기 같은 SM"을 찍으라는 세르주의 주문에 따

82 SS란 Schutzstaffel 즉 '나치 친위대'란 뜻으로, 이 노래에서 갱스부르는 2차 세계 대전 이후 남미로 은신한 친위대의 행적을 비아냥거리고 있다.

라, 가터벨트에 하이힐을 신고 수갑을 찬 채 라디에이터나 스트라이프 무늬 매트리스가 놓인 침대 틀에 묶인 제인의 모습을 카메라에 담았다. '에로토-제인'이라는 제목을 단 일련의 사진들에 세르주는 다음과 같은 설명을 적어 넣었다. "느닷없이 조각가 바르톨디의 '자유의 여신상'처럼 그녀가 몸을 벌떡 일으킨다. 자유 그리고 거짓. 이 사진에서 성공적으로 가려진 건 오로지 그녀의 아랫도리뿐⋯⋯." 두 번째 순서로 패션 소품을 이용해 다투는 장면을 연출했다. 자, 머리가 뜯기고 두들겨 맞는 고집쟁이 여성을 보라. 당시는 우아함이란 명목 아래 자유가 한도 없이 허용되던 시절이었다.

1976년 세르주가 제작, 감독한 첫 영화 〈사랑해⋯ 아니, 난〉[83]이 마침내 개봉했다. 토요일 저녁 수많은 시청자를 거느린 텔레비전 방송계의 거물, 카르팡티에 부부는 영화 제작자 자크 에릭 스트라우스 Jacques-Éric Strauss와의 연줄로 갱스부르를 섭외하는 데 성공했다. 토크 주제는 자유였으나, 다만 연출자들은 제목만큼은 1968년에 발표돼 전 세계적인 성공을 기록한 노래 〈사랑해⋯ 아니, 난〉을 고집했는데, 이는 물론 이 노래의 후광을 등에 업을 심산 때문이었다. 카르팡티에 부부는 과연 동성애, 젠더 이슈, 항문 섹스 욕망이라는 뜨거운 감자를 다루어 논쟁의 불씨를 일으키고 싶었던 것일까? 하지만 시네마테크 프랑세즈 소장, 프레데리크 보노는 1968년에 나온 노래와 이 영화 사이에는 무시할 수 없는 간극이 있음을 지적했

83 이 영화는 국내에서 개봉하지는 못했으나, 1990년 〈애욕〉이란 제목으로 비디오 출시됐었다.

다. '제인과 세르주의 이미지가 지닌 역설'이 그것이었다. 영화 속에서 제인은 짧은 머리, 청바지 위에 허리띠 한쪽 끝을 늘어뜨리고 티셔츠를 입고 미국의 황량한 고속도로 변에 버려진 듯 있는 바 종업원 조니를 연기했다. 절벽 가슴에 엉덩이도 납작한 그녀는 이름도 하필 남자 같은 '조니'다. 제인의 에로틱하고 섬세한 육체를 발견하게 한 자크 드레이 감독의 영화 〈태양은 알고 있다〉 속 인물 페넬로프와는 대조를 이루는 상황이다.

조니/제인은 '크라스Krass'라고 불리는 동성애자 트럭 운전수, 크라스키krassky에게 한눈에 반한다. 크라스를 연기한 배우 조 달레산드로Joe Dallesandro는 앤디 워홀과 매우 가까운 사이로 그의 아틀리에 '팩토리'에 자주 드나들었다. 그는 또한 폴 모리세이Paul Morrissey 감독의 뮤즈이기도 해서, 그의 삼부작 〈플래시Flesh〉 〈트래시Trash〉 〈히트Heat〉에 전부 출연했다. 미국 독립 영화계의 섹스 심벌로 자리매김한 조 달레산드로를 갱스부르는 자기가 만든 상당히 독특한 이 영화에 출연시키고 싶어 했다. 그 결과 들어 주기조차 어려운 프랑스어 더빙을 덧입혀 강철 같은 눈빛의 미국 배우가 근육질 마초를 연기하게 되었다. 열고 닫을 때마다 철렁철렁 소리를 내는 벨트에 청바지 차림의 크라스는 낡고 육중한 덤프 트럭을 몰고 다니는데, 다소 우울한 노란색 맥트럭스 트럭 앞면에는 윤활유 회사 비돌에서 프로모션 차 나눠 준 핀업 걸 피규어를 달았다. 크라스에게는 파도반(위그 퀘스터)이라는 내성적이고 어딘가 꼬인 애인이 있다. 쉬지 않고 비닐봉투를 만지작거리며 살해 욕망을 키우는 다소 병적인 인물이다. 옷, 비데, 고철 등 사람들이 내다 버린 물건을 매립지까지 운

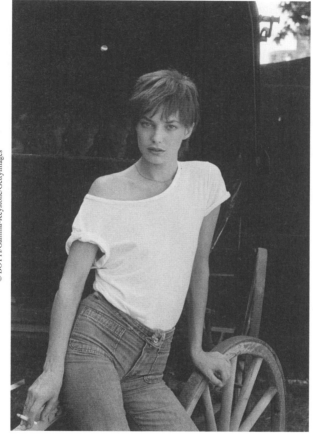

영화 〈사랑해… 아니, 난 아니야, 제인, 1975
© BOTTI/Gamma-Keystone/Gettyimages

반하는 게 떠돌이인 두 사내의 생계 수단이었다.

　이 영화 시나리오에 대한 제인 버킨의 생각을 들어 보자. "세 인물의 질투를 다룬 셰익스피어적 작품이에요. 어쩌면 내가 비도덕적이었는지도 모르겠는데, 내가 이 영화의 설정을 완벽히 이해해서 관객들의 감정선을 건드릴 수도 있겠다는 생각은 한 번도 안 해 봤던 것 같아요."

　지극히 갱스부르적인 집착은 시나리오 곳곳에서 찾아 볼 수 있다. 아무대다 오줌을 갈기고 방귀를 뀌어 대는 바 주인, 허겁지겁 서두르는 섹스. 쓰레기 매립지에는 파리가 날아다니고, 느닷없이 트럭을 향해 까마귀 한 마리가 날아 들더니, 이내 트럭 앞 유리가 피로 붉게 물든다. 민소매 티 아래로 젖꼭지 윤곽이 보일 듯 말듯 한 제인/조니가 맥주와 햄버거를 서빙한다. 이어지는 장면에서 제인/조니가 퇴폐적인 스트립 걸 선발대회가 벌어지는 일요일의 댄스 파티에서 미래의 연인의 몸과 입술에 차츰 빠져 들어갈 때, 파도반은 그 지역 불량배들에게 쥐어 터지고 있었다. 그중 얼굴이 창백한 장발 불량배가 바로 배우이자 감독 미셸 블랑Michel Blanc이다. 1970년대 초에는 동성애 차별이 지금보다 훨씬 심하던 시절이었다. 비록 "이 영화는 그 세련된 기법에도 불구하고 제대로 자리매김되지 못하고 겉도는데, 그것은 이 영화가 만들어진 배경이 도대체 어디인지, 언제인지 쉽게 짐작할 수가 없기 때문"이라고 프레데리크 보노는 진단했다.

　위제스Uzès의 잡목숲 한복판 사설 비행장에서 촬영한 이 영화에서 유독 눈길을 끄는 건, 에드워드 호퍼나 앤드루 와이어스의 그림을 떠올리게 하는 세팅장이다. 이야기가 진행될수록 등장인물도 점

점 불어난다. 우선 불테리어 암컷 나나. 세르주가 아껴 마지않던 딱할 정도로 못생긴 개 나나는 사회 부적응자들의 세계 속에서 인간 못지 않게 중요한 역할을 맡는다. 그리고 넘치는 정력을 주체하지 못해 파트너들을 차례로 병원으로 보내 버리고 이제는 자기가 기르는 말과 사랑에 빠져 버린 남색가 제라르 드파르디외가 있다. ('잘했어, 우리 애기!' 머리를 잔뜩 헝클어뜨린 채, 짐승의 귓구멍을 핥으며 속닥거리는 장면을 보면 그의 성적 취향을 쉽게 짐작할 수 있을 것이다.) 영화 속에서 크라스는 그리스 신화에 등장하는 지옥의 강, 즉 '더러운 것들을 저 너머로 옮겨 주는' 스틱스강에 대해 얘기하며 순박하고 어리숙한 소년 조니/제인과 항문 성교를 한다. 2017년 2월, 시네마테크 프랑세즈에서 회고전이 열렸을 때, 제인 버킨은 이 영화만큼은 다시 보고 싶어 하지 않았던 것 같다. 노래 〈사랑해… 아니, 난〉을 포함해서 세르주가 만든 작품이라면 끝까지 두둔하는 제인이건만, 이 영화 상영이 끝나갈 즈음 상영관에 도착한 걸로 보아, 이 영화를 구태여 다시 보고 싶지 않았기 때문이라고 생각해 볼 수 있겠다. 영화 속에서 제인은 자위를 하기도 하고, 철제 침대 틀에 묶여, 여성의 질에는 삽입을 하지 못하는 남자 크라스에게 기꺼이 자기 몸을 내어 준다. 마초들이 제일 못 참는 상황이 있다면, 누군가에게 변태라고 불릴 때다. 사실이라고 해도 그들은 지극히 흥분한다. 크라스/달레산드로 역시 제인이 '변태'라는 단어를 내뱉기 무섭게 매우 거칠게 제인을 휘어잡아 항문 섹스를 시도한다. 이에 겁에 질린 제인은 세면대 밑에 기어들어 가 잔뜩 웅크린 채로 말한다. "난 남자예요, 남자한테 왜 이래요." 그런 두 배우를 카메라로 열심히 찍어 대는 갱스부르. 클로

즈업과 트래킹샷으로 바지 앞섶과 먼지, 신음 소리를.

섹스를 할 때면 그것이 모텔이든, 트럭 안이든, 쓰레기 매립지든 제인은 짐승처럼 울부짖는데, 비명 소리가 너무나 큰 나머지 한 번은 모텔 사장이 경찰을 불렀다.

남자 : "창녀들은 섹스할 때 아무 소리도 안 내."

여자 : "이거 할 때 아픈 게 내 잘못은 아니잖아."

("여담인데, 이게 실제로 제인과 나 사이에 있었던 일이야"라고 갱스부르는 바이용에게 귀띔했다고 한다.)

이를 두고 한 영국 기자는 「과연 미스터 갱스부르는 버터를 쓸 줄 몰랐던 걸까?」라는 기사를 써서 제인은 분노했다. 물론 이 기사는 베르톨루치 감독의 〈파리에서의 마지막 탱고〉를 빗댄 것이었다. 마리아 슈나이더는 훗날 고작 열아홉 살이었던 자신이 말런 브랜도가 연기한 성인 남성에 의해 항문 섹스를 당했던 문제의 '버터' 장면을 고발한 바 있었다. 이 장면에서 삽입은 없었을지언정 폭력은 분명히 존재했다. 2013년, 연출가 베르나르도 베르톨루치는 촬영 당일 오전, 당시 48세였던 상대 배우와 함께 생각해 낸 이 장면에 대해 마리아 슈나이더에게 한 마디도 미리 언질하지 않았다고 고백했다. 그날 오전 두 남자가 머리를 맞대고 의논한 결과, 버터를 윤활유로 이용해서 항문 섹스를 해 보자는 이 치욕적인 아이디어가 탄생한 것이다.

베르톨루치는 시네마테크 프랑세즈에서 열린 자신의 회고전에서, 그의 의도는 "안돼, 안돼, 하고 울부짖으며 수치심에 사로잡힌 소녀의 반응을 포착"하는 것뿐이었다고 해명했다. "영화를 찍으려면

때로 원하는 장면을 얻기 위해서 완전히 자유로워지지 않으면 안 됩니다. 나는 마리아가 치욕스러움을 연기가 아니라 그 자체로 느끼기를 바랐습니다. 이 일이 있고 나서부터 마리아는 평생 나를 증오했습니다."

이 영화를 찍은 후 마리아 슈나이더는 마약에 빠져들었고 평생을 질병에 시달리며 살았다. 이 사건은 2016년 말, 어린 소녀들을 주요 모델로 한 사진을 찍으며 성적 억압을 가했던 사진가, 데이비드 헤밀턴이 자살하자 다시 신문 1면에 오르내리게 되었다. 그는 특히 북유럽 금발 소녀들을 선호했다.

이 시기는 자유라는 이름으로 강간 문화를 숨겨 주던 때였다. 그런 의미에서 볼 때 〈돈 주앙 73〉은 점잖은 영화에 속했다. 바르도/잔느의 돌출 행동에는 지나치다고 말할 게 없었다. 바딤과 장 코가 상상한 극단적인 방탕이란 관객들을 스웨덴 룬드로 데려간 것이 전부였는데, 지방 대학 도시 룬드에서 잔느는 애인 피에르를 자기만의 방법으로 '훈련'시켰다. 시나리오에는 이렇게 적혀 있다. '여름 방학 직전, 학생들은 이교도식 카니발을 꾸민다. 비록 자유의 극단으로 비칠 수도 있는 장면이겠으나, 난잡한 통음 난무와는 다르다. 아주 다양한 각도로 해석될 수 있는 이 장면은 폭발하는 생명력을 표현한다.'

영화인 세르주 갱스부르는 좀 더 극단적인 모습을 보였다. 영화 스틸컷 사진작가 조르주 피에르가 찍은 사진들을 보면서 갱스부르는 무슨 말을 했을까. 철제 침대에 매달린 나체의 제인을 골똘하게 바라보며, 갱스부르는 제인의 얼굴 위로 비닐 봉지를 씌우며 질식

시키는 방법을 직접 시연하고 있었다. 항문 섹스 장면을 촬영하는 카메라 감독과 음향 감독 뒤에서, 입에 담배를 물고 곤충학자 못지 않은 집중력을 동원하는 갱스부르.

　육체적 사랑은 막다른 길이라는 걸 알아 / 잘 알긴 하지만 그
　시절에도 알고 있었다면 / 당신이 알고 있는 지금의 나와는 다른
　내가 되었겠지, 맙소사.

　1987년 제인을 위한 노래 〈육체와 막다른 길Physique et sans issue〉에서 갱스부르는 이렇게 썼다. 갱스부르, 광기 어린 돌출 눈으로, 자기 아내를 끌어안는 조 달레산드로를 아주 가까이에서 지켜보는 갱스부르. 제인과 미국 꽃미남이 서로의 매력을 발견하는 장면을 찍으며 웅얼거리는 갱스부르. 혹시 질투한 건 아닐까. 이에 제인은 단호히 대답한다. "전혀."
　"세르주는 조한테 흠뻑 빠져 있었어요. 세르주가 꿈꾸던 청년의 모습이 바로 조였고, 위그는 질투에 사로잡힌 동성 연인 역할에 안성맞춤이었으니까. 나체 배드신이라 불편을 야기할 소지는 충분했는데, 의외로 전혀 그렇지 않았던 건 조라는 배우가 가진 매력 때문이었다고 생각해요. 전혀 지저분해 보이지 않았죠. 카메라 감독 윌리 큐랜트, 나름 경지에 오른 세르주, 스틸 컷 촬영… 모두 최고의 팀이었어요. 벌거벗은 배 아래로 선이 깔리는 등 배드신 자체는 뭐랄까 체육 시간 같았죠. 선들이 기술적으로 굉장히 복잡하게 얽혀 있어서 선이 카메라 앵글에 안 잡히게 하려고 나름 무척 조심했던

268

기억이 나요. 몸 여기저기에 스카치 테이프를 덕지덕지 붙였죠. 무엇보다 이 장면에 대해서만큼은 세르주에 대한 절대적인 신뢰가 있었어요."

그럼에도 극히 드문 몇 가지 예외를 제외하면 이 영화는 그다지 환영받지 못했다. 『일간 파리Quaotidien de Paris』에 기고한 앙리 샤피에의 평론은 몇 안 되는 예외에 속했다.

영화 〈사랑해… 아니, 난〉은 주제를 향해 망설임 없이 직접 돌진한다는 면에서 미국식 표현을 담은 영화라고 볼 수 있다. 이 영화는 몰이해와 흥행 참패, 그리고 어떤 면에서는 성상 파괴라는 위험을 감수하면서까지 그 어떤 우회적 표현도, 겉멋도 가미하지 않았다. 제인 버킨의 비교적 차분한 커리어에서 이 영화는 돌발에 가까웠다. 매력 넘치는 날것 그대로의 어린 영국 여배우가 이 끔찍한 역할을 하기 전까지 쌓아올렸던 천진난만함과 연민을 자아내는 이미지를 의식적으로 망가뜨리는 점은 높이 살 만하다.

이 영화는 지나친 선정성 때문에 18세 미만 청소년에게 금지된 작품에 매겨지는 X등급을 간신히 면할 수 있었다. 이는 1974년 48세의 나이에 대통령으로 선출되어 당시 역사상 가장 젊은 대통령이라 불리던 발레리 지스카르 데스탱의 재임 시절 문화부 장관이었던 미셸 기와의 우정 덕택이었다. 시대적 분위기에 힘입어(갱스부르가 늘 세상의 흐름에 촉각을 곤두세웠음을 잊지 말자) 이 영화 〈사랑해… 아니, 난〉은 여차하면 '문화적인 포르노' 카테고리로 분류될 뻔했다. 미셸

269

기와 발레리 지스카르 데스탱 대통령이 재임 초 몇 달 동안 풍속 해방과 현대적인 프랑스 이미지 만들기에 매진한 결과, 성인 영화류는 절정을 맞아 영화 장르의 하나로 자리 잡게 되었다. 장 프랑수아 다비Jean-François Davy 감독이 성인 영화배우계의 컬트라 불리던 클로딘 베카리Claudine Beccarie와 함께 만든 영화 〈노출Exhibition〉이 칸 영화제에 공식 초청을 받은 데 이어, 제라드 다미아노 감독의 미국 포르노 영화 〈목구멍 깊숙이〉도 프랑스에 소개되었다. 린다 러브레이스가 이 영화에서 목구멍에 클리톨리스가 달린 젊은 여자 역을 연기했다.

그러나 1975년 말 영화 〈사랑해… 아니, 난〉의 촬영이 마무리될 무렵, 프랑스 정부는 가족 협회와 기독교 단체의 압력에 굴복하여 'X등급' 개념을 만들어 성인 영화에 높은 세금을 적용하기 시작했다. 이는 물론 이 장르의 제작을 억제하려는 정책이었다. 이로 인해 세르주 갱스부르의 첫 영화도 타격을 입었다.

누가 뭐래도 〈사랑해… 아니, 난〉은 시류를 거스르는 영화였기에 관습적인 여론이 연기처럼 번져 갈수록 이 영화는 좀체 상영관을 잡지 못했다. 제인의 어머니 주디 캠벨은 샹젤리제에 있는 극장에서 영화를 보았다.

"엄마가 그러셨죠. '나나랑 같이 뛰어다닐 때 참 예쁘더라.' 섹스 신이 너무 많아서 놀라셨는지(내 생각에도 좀 많다 싶었어요) 어머니는 오히려 의연한 모습을 보이셨어요. 그런데 내가 걱정한 건 단 하나, 비닐봉지를 머리에 뒤집어 씌울 때 질식해 죽으면 어떡하나였어요."

평단은 사나운 이빨을 드러냈다. 보수주의자들이나 몇몇 영화 애

호가들은 후배위 장면에서 등장하는 '거친 숨소리'를 거북해했다. 시사 풍자 전문지 『하라 키리Hara-Kiri』의 주필이었다가 『리베라시옹』으로 옮겨 간 델페이 드 통Delfeil de Ton은 이 영화를 두고 한 마디로 상당히 지루한 영화라고 평했다. 그의 기사는 이렇게 이어졌다.

> 역겨움. 글자 그대로 똥구멍 같은 이 영화가 제인 버킨이라는 여성을 사용하는 방법은 역겨울 지경이다. 헛간에서 벌어지는 스트립쇼 대회 장면 등 다른 여성들의 이미지 역시 역겹긴 마찬가지다. 갱스부르가 보여 주는 여성들이란 무기력하고 서글픈 살덩이에 지나지 않는데, 이는 너절하고 허술하기 짝이 없다.

이제 세르주와 제인의 집에서 일하는 40대 가정부 레이몬드 부인의 하루 일과는 베르뇌유가 담벼락에 밤새 남겨진 낙서를 지우는 것으로 시작되었다. 낙서는 보통 외설적이거나 협박하는 내용 아니면 연출자의 남성 우월주의를 조롱하는 내용이 대부분이었다. 카메라 감독 윌리 큐랜트는 윌리 커티스라는 가명으로 B급 영화를 찍기 위해 미국으로 돌아가야 했다. 라디오 방송에 출연해 〈사랑해… 아니, 난〉을 두고 프랑스 영화사에 남겨질 만한 작품이라고 점쳤던 프랑수아 트뤼포의 평가가 그나마 갱스부르에게 위로가 되어 준 시절이었다.

제인 역시 대중의 공격을 피할 수 없었다. 이 영화는 영국에서 오직 게이 전용 영화관에서만 상영되었는데, 사람들은 제인에게 다음과 같은 질문을 던졌다. "당신이 주장하는 여성 해방이 도대체 어디

에 있다는 겁니까?", "다행히 조 달레산드로가 재치 있게 답변해서 위기를 모면했죠. 뭐라고 대답했냐고요?", "이것 보세요. 제인은 남자 역할을 했잖습니까!"

그러자 관객석을 채우는 웃음 소리. 전부 너무 무겁거나 너무 가벼웠다. 중간은 없었다. "사람들은 세르주가 나를 쓰레기통 속에 처박았다고 생각했지만, 사실은 전혀 달라요. 촬영은 훌륭했고 우리는 아주 재미있게 촬영했거든요. 세르주는 출연진이나 스태프들 모두 행복할 수 있게, 매 순간이 축제가 될 수 있게 정말 혼신을 다했죠. 에드워드 호퍼의 그림처럼 구상한 세트장에서 우리는 세르주가 주문하는 거라면 뭐든 하고 싶어 했어요. 단 하루의 예외도 없이 미용팀이 내 머리를 아주 촘촘하게 따서 커트 머리 가발을 씌워주었죠." 제인은 영화 속 커트 머리에 썩 만족하는 것 같았다. "머리를 촘촘히 따서 가발을 씌우는 바람에 양쪽 눈이 뒤로 바짝 당겨졌는데, 그 때문인지 내 생애 제일 예쁜 사진이 나왔죠." 하지만 웃음, 매력, 낭만주의적 감성으로 대중의 마음을 훔쳤던 제인 버킨은 어쩌면 이 영화 이후, 그동안 그녀를 사랑했던 이들이 더 이상 그녀에게 환상을 갖지 않을 수도 있다는 위험을 감수해야만 했다.

제인 버킨, 알랭 드롱, 로미 슈나이더의 친구이자 클로드 지디Claude Zidi 감독의 영화 〈크레이지 걸 허니 보이La moutarde me monte au nez〉(1974)와 〈거위 사냥La Course à l'échalote〉(1975)에서 제인의 상대역이었던 배우, 피에르 리샤르Pierre Richard는 자서전에 이렇게 적고 있다.

제인은 아름답다거나 재미있는 사람이다, 라는 말로는 부족한 배우였다. 제인은 그 어떤 요구도 거절하는 법이 없었는데, 머리를 잡아당기든 튜브 위에 둥둥 띄우든 어떤 것 하나 마다하지 않았고 웃음을 잃는 법이 없었다. (…) 이상하게도 작품 속에서 못난이로 만들수록 제인은 더 예뻐 보였다.

제인과 세르주 커플, 토요일 밤이면 더욱 빛나던 이들은 욕망의 폭풍, 사랑과 치욕이 만든 소용돌이의 한가운데에서 살아갔다. 제인은 그 소용돌이의 제물이었다.

영화의 참패에 마음을 다친 갱스부르는 베르뇌유 거리 근처에 있는 화랑에서 조각가 클로드 라란느Claude Lalanne의 작품을 구입하고부터 새 앨범 《양배추 머리 사내》 작업에 매달렸다. 그가 산 것은 머리가 있을 자리에 거대한 양배추를 얹은 벌거벗은 사내의 모습을 형상화한 메탈 조각상이었다. 또다시, 갱스부르는 자신이 상상한 가상의 시나리오를 써 나갔다. 40대의 칼럼니스트가 미용실에서 머리 감겨 주는 일을 하는 아가씨, 마리루와 사랑에 빠진다. 마리루가 레게 음악에 맞춰 춤을 출 때 칼럼니스트는 극도로 흥분한다. 어느 저녁, 퇴근 길에 칼럼니스트는 두 남자 사이에 있는 마리루를 마주한다. "우드스톡 페스티벌에서나 마주칠 법한 두 못난이 녀석. / 그녀는 잭이 두 개 달린 록 기타를 닮았어. / 잭 하나는 폭탄 구멍, 다른 하나는 총탄 구멍이라지." 칼럼니스트는 여자를 총으로 쏴서 죽이고 결국 정신병원에 입원한다.

시시때때로 세르주 갱스부르는 추악한 면모를 드러내기도 했는

데, 제인에게는 더욱 심했다. 하지만 갈기갈기 찢겼다고 해서 제인이 세르주의 모든 것을 인내했다는 뜻은 절대로 아니다. 바이용은 이렇게 분석한다. "제인은 갱스부르의 사도마조히즘에 얽매여 있었다. 사도마조히즘은 늘 이 두 명의 개인 사이에 맺어진 계약이었다."

계약을 파기하는 사람은 상대를 잃을 것이다. 녹음 스튜디오에서 제인이 감정의 극단에 이를 수 있도록 갱스부르가 욕을 퍼붓고 폭력마저 휘두를 때(토니 프랑크는 1970년대 초반 끝내 제인의 흐느낌으로 마무리되곤 했던 장면들을 목격한 적이 있다고 진술했다) 제인은 세르주의 도전에 기꺼이 응수했다. 하지만 만취한 갱스부르가 지방 어느 여관 주인에게 제인을 들이밀며 당신이 가지쇼, 라고 권했을 때, 제인은 두말없이 발길을 돌리기도 했다.

갱스부르의 앞과 뒤, 제인의 흑과 백으로 두 사람은 기꺼이 서로가 서로에게 공모자가 되어 주었다. 갱스부르는 머릿속 환상을 요리조리 매만질 줄 알았고, 바로 이 점이 그를 무례하고 반동적인 반순응주의 팝 문화의 정상까지 올려놓았다. 그의 재능 앞에서 어떤 이는 비명을 지르고 어떤 이는 열광했다…….

1971년 갱스부르는 〈라 데카당스La Décadanse〉[84]를 작곡했다. 갱스부르의 웅얼거림, 흡사 풍금처럼 울리는 피아노 선율. 장 크리스토프 아베르티가 만든 뮤직비디오는 관능의 끝을 보여 준다. 세

84 퇴폐, 문란한 풍속을 뜻하는 프랑스 단어 décadence라는 단어에서 철자를 살짝 바꾸어 danse, 즉 춤의 의미를 집어넣어 '퇴폐 댄스'라는 신조어를 만들어 냈다. 이 노래의 제목은 갱스부르의 언어 유희가 유난히 돋보인다.

르주가 순수를 가장한 얼굴로 제인의 뒤에 하체를 바싹 붙이고 서서 몸을 흐느적 흐느적거린다. "댄스 플로어의 모든 사람들이 보는 앞에서 제 가슴을 더듬었죠. 이는 당시엔 지극히 보기 드문 노출증이었다고 생각해요"라고 제인은 말한다. 등 뒤에 선 남자의 성기에 엉덩이를 부비는 모습. "그야말로 관능, 에로티시즘의 극단이었다고 생각해요. 세르주와 함께 부른 노래 중 내가 제일 좋아하는 곡이죠. 〈사랑해… 아니, 난〉보다 이 노래를 들을 때 더 가슴이 뛰죠. '신이시여- / 우리에게 / 죄악을 내려 주시옵소서'라는 가사는 아무리 생각해도 숭고하고 성스러운데, 그저 가벼운 충격을 주려고 쓴 노래가 아니에요. 혁명이었죠." 또한 이 곡은 〈사랑해… 아니, 난〉을 상업적으로 재활용하려는 눈물겨운 시도이기도 했다.

1980년, 레게 음반을 함께 녹음하러 온 자메이카 뮤지션들에게 둘러싸인 갱스부르는 이성을 잃고 난폭해진 모습을 보였다. 그가 악명을 쌓아올리는 데 한몫했던 도발성이 이제는 틀에 박힌 클리셰쯤으로 여겨지기 시작할 무렵이었다. 1979년 세르주가 프랑스 국가 〈라 마르세예즈〉를 엉뚱한 방식으로 과감히 바꿔 불렀을 때, 그의 콘서트장은 관객들의 야유로 겉잡을 수 없는 상태가 되었다. 아카데미 회원 미셸 드루아Michel Droit는 "이는 우리의 가장 성스러운 것에 대한 단순하고 순전한 모욕이다"라고 『르 피가로 매거진』에 기고하며 갱스부르를 두고 눈빛이 겁쟁이라는 둥, 입술이 축 늘어졌다는 둥, 인신공격도 서슴지 않았다. 제인은 직접 펜을 들어 그에게 항의 편지를 썼다.

제인과 세르주 사이의 '계약'은 두 사람이 결별하면서 변화를 맞

았지만, 그렇다고 완전히 사라진 것은 아니었다. 버킨은 1987년 발표한 노래 〈그중 특히 한 가지Une chose entre autres〉를 인용하며 말한다.

"가장 정확하게 개인적인 메시지가 담긴 노래예요. 다른 것들, 우리가 헤어지고 나서 그가 만든 모든 노래가 그랬지만. '그중 특히 한 가지 / 당신이 모르는 것 / 오직 당신만 가진 것 / 나의 최고의 모습' 그래요. 세르주의 최고의 모습을 내가 함께했다는 사실을 부정할 수는 없을 것 같아요. 그가 세상을 뜨는 순간까지도. 세르주가 그랬죠. '제인, 완벽한 여정은 없어. 걱정하지 마. 사람들은 다 실수를 해. 나한테 없는 것들을 찾아내서 이 고비를 넘길 거야.' 그이는 새로운 주제를 찾아 떠났어요. '내가 다시 너에게 돌아올 거라고 생각하는 것 같은데. 그래서는 안 돼. 도대체 너 자신을 어떤 여자로 보는 거야?' 이건 개인적인 메시지이기도 했지만, 결별 후에도 우리가 함께한 작업을 한 마디로 보여 주는 것이죠. 둘만 아는 지극히 사적인 비밀이 만인 앞에서 들춰지고 해석되고 공개된다는 건 참을 수 없는 일이긴 한데, 동시에, 그게 우리 인생이었어요. 그렇다고 해서 구두 협정을 맺은 것도 아니고, 약속을 나눈 적도 없는데, 희안하게도 우리는 둘 다 받아들였어요."

18. 갱스부르의 은밀한 생애

제인이 '귀여운 가정 파괴범'으로 등장하는 영화 〈슬로건〉에서부터 브리지트 바르도가 가정 파괴범으로 등장하는 〈돈 주앙 73〉에 이르기까지, 결혼은 욕구 불만의 둥지이자 욕망의 장애물로 여겨진다. 제인과 세르주, 두 사람은 공식적으로 결혼한 적이 없었다. 1971년 토니 프랑크는 잡지 『마드무아젤 아주 탕드르Mademoiselle Âge tendre』에 두 사람의 가짜 결혼식 사진을 찍어 발표했다. 사진 속에서 제인과 세르주는 런던 첼시에 있는 제인의 아파트 앞 하이드 공원에서 포즈를 취했다. 제인은 레이스가 달린 하얀 롱 드레스를 입고 순결한 꽃다발을 손에 들고 머리에 화관을 썼다. 세르주는 정장 차림으로, 소매 끝에 레이스가 달린 셔츠를 입고 큼직한 나비 넥타이를 맸다. 토니 프랑크는 두 사람에게는 그게 놀이 같은 거였다고 회상했다. "당시 그들은 《멜로디 넬슨에 대한 이야기》 앨범을 녹

음하는 중이었다. 나는 스튜디오에서 장 클로드 바니에와 함께 작업을 하다가 제인의 사진을 찍으려고 밖으로 나왔다. 행복한 시간이었다." 이 창의적인 결혼식 장면은 두 사람에게 실제 결혼식에 대한 환상보다 훨씬 소중했다.

중요한 사실 한 가지. 그들의 만남은 성공적이었다. 두 개의 육체가 서로 만나 행복을 만들었다. 두 가족이 포개지고, 두 개의 다른 삶이 만나 서로를 완성시켰다. 그러나 그들에게는 여전히 정리해야 할 것들이 있었다. 과거, 유산, 거추장스러운 짐, '임페디멘타 impedimenta'라고 부르는 것이 있었다. 이 짐들을 떨쳐 낼 새로운 사랑이나 어떤 찬란한 기회가 있는 것도 아니고, 두려워한다고 해서 위험을 피할 수 있는 게 아니며, 과거에 겪었던 열정과 고통 때문에 마음과 피부에 화상 자국이 남았다고 해서 반복을 피할 수 있는 것도 아니다. 제인도 세르주도 동정녀 마리아 같은 존재와는 멀었다.

제인은 전 남편 존 배리와 헤어졌다. 상처와 열정에 대해 말하자면, 제인보다 나이가 많은 갱스부르의 상처가 더 크고 깊었다. 1989년 4월, 티에리 아르디송Thierry Ardisson은 그가 진행하는 프로그램 〈하얗게 지샐 밤을 위한 선글라스Lunettes noires pour nuits blanches〉 한 회를 온통 갱스부르에게 할애했다. 컬트적인 시퀀스였다. 이 방송은 거울에 비친 '갱스바르'의 모습을 갱스부르가 인터뷰하는 것으로 시작한다. 선글라스를 쓴 '갱스바르'가 갱스부르에게 건넨 첫마디. "너 참 지독히도 못 생겼구나." 이윽고 질문이 이어진다. "1947년부터 1948년 사이. 달리의 집에서 보낸 8일을 기억하냐? 거실에 아스트라한 벽지를 발랐잖아." 갱스부르의 대답. "맞아.

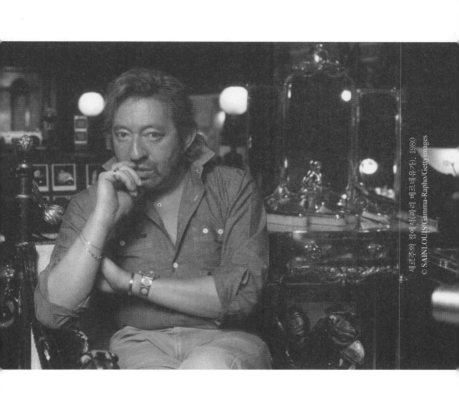

나한테 열쇠가 있었고, 달리는 카다케스에 머무는 중이었지. 지금 우리 집이 컴컴한 건 그 영향인 것 같아. 달리의 집이 컴컴했거든. 바티칸 라파엘로의 방처럼 화장실이 마호가니 색이었어. 가로 3미터, 세로 3미터짜리 침대 위로 젊은 아가씨를 데리고 가서 누웠더랬지. 우리 집에도 똑같은 침대를 갖다 놨어. 미로, 클레, 피카소, 달리… 이런 그림들이 바닥에 깔려 있었어. 유황 냄새랑 부자 중에서도 최고 부자 냄새가 나서 평생 잊을 수 없는 기억으로 남았지."

하지만 이는 썩 정확한 기억이 아니다. 그가 말하는 '젊은 아가씨'란 미래의 아내였을 것이다. 스페인 화가 달리는 이 아가씨에게 자신의 아파트를 빌려 주었다. 당시 군인 신분으로 외박을 나온 세르주는 감히 거장의 침대를 차지할 엄두를 내지 못했다. 대신 그들은 마루에 깔린 모피 카페트 위에서 열정적인 사랑을 나누었다. 이윽고 달리가 젊은 남녀에게 방을 하나 내어 주었는데, 그 방이 아스트라한 벽지로 돼 있었다. '아가씨'라 칭한 엘리자베스 레비츠키는 반유대주의로 유명한 러시아 귀족 가문의 후손이었다. 세르주와 마찬가지로 엘리자베스도 보자르와 몽마르트 미술 아카데미를 다녔으며, 상당한 미인으로 시인 조르주 위네Georges Hugnet의 비서직과 모델 일을 겸하면서, 뤼시앵 르롱Lucien Lelong의 양장 수업을 들으러 다녔다. 역시 수업에 참석했던 갱스부르는 말없이 앉아 있기만 했다. 엘리자베스는 시몬느 드 보부아르를 읽었으며, 공산당 당원으로 활약했으며 예술가들과도 빈번하게 교류했다.

엘리자베스가 살던 하숙집 문 앞까지 데려다 준 갱스부르는 좀더 진도를 나가고 싶은 마음이 굴뚝 같아졌으나, 아직 열아홉 살

미성년이었기에 너무 수줍었다. 먼저 입술을 내민 건 그녀였다. 갱스부르가 엘리자베스의 옆에 앉아 기타를 내려놓고 불을 끄자, 둘은 연달아 일곱 번이나 사랑을 나누었다. 그리고 1951년 11월, 두 사람은 결혼을 했다. 화가 뤼시앵 긴스버그는 자신의 첫 번째 노래 〈릴리Lili〉의 가사를 썼다. "썩 예쁘진 않은 너 / 그런 너를 위해 나는 인생을 걸었지." 노랫말이 누구를 가리키는지 정확히 알지 못한다 해도, 릴리가 엘리자베스를 줄인 말이자, 세르주의 쌍둥이 누이 릴리안의 아명이라는 것을 우리는 이제 알고 있다.

2009년 10월, 『파리 마치』에는 엘리자베스 레비츠키의 폭로에 가까운 인터뷰가 실렸다. 당시 그녀는 회고록 『리즈와 뤼뤼, 40년 동안의 사랑』을 막 출간한 터였다. 그녀가 책에 쓴 말들은 비수와도 같았다.

세르주와 마찬가지로 나는 러시아 이민자다. 우리는 스무살이 될까 말까 했고, 불 같은 사랑에 빠졌다. 나는 비혼주의자였지만, 1951년 11월 3일, 마침내 결혼식을 올렸다. 그리고 천만다행하게도, 1957년 10월 9일, 나는 그와 헤어졌다. 1947년 그를 처음 만났을 때, 우리에게는 사랑과 그림 말고는 중요한 게 없었다. 그러나 뤼뤼의 '군 시절'을 기점으로 모든 게 흔들렸다. 엘리트 포병으로 진급한 그는 특히 나와 결혼하기로 마음을 단단히 먹고 제대했다. 1951년 나는 머리끝부터 발끝까지 온통 검은 옷을 입고 그와 결혼식을 올렸다. 증인은 단 두 사람, 요리사와 가스 수용소에서 살아남은 유대인 고아 시설의 사감뿐이었다. 결혼식 이틀 후, 나는 시설 내의

담당 직원과 함께 있는 뤼뤼를 보고 정신이 아찔해졌다! 나에게는 결혼이라는 굴레를 씌워 다른 모든 관계를 차단해 놓고, 이 남자는 관계의 꽃을 피우고 다닌단 말인가! 서류상 우리 관계는 6년간 지속되었다고 나와 있지만, 사실 결혼식을 올리자마자 끝난 거나 마찬가지였다.

엘리자베스 레비츠키는 일하는 여성이었다. 결혼한 여성은 자기 이름으로 은행 계좌를 열려면 남편의 허락을 얻어야 했으므로, 자기 처지를 그녀는 쉽게 받아들이지 못했다. 당시의 법이 그랬다. 1965년이 되어서야 '호주' 개념이 법조문에서 삭제되고, 아내는 남편의 동의 없이도 사회 생활을 하고 자기 재산을 소유할 수 있었다. 엘리자베스와 세르주에게 결혼이라는 칵테일은 어울리지 않았다. 엘리자베스는 이렇게 덧붙였다. "나처럼 독립적인 여성에게는 우리가 형성한 자유로운 관계 외에 남은 게 전혀 없었다. 심지어 그림에 대한 그와 나의 공통된 열정마저 사라져 버렸다. 붓을 정리하라고 나에게 시킨 사람이 바로 그였다. 자기 붓 역시 손가락 하나 대지 않은 지 오래였다. 밤이면 밤마다 밖에서 나돌다가 시어머니 집에서 자는 날이 점점 많아졌다. 결국 우리는 헤어지기로 했다." 엘리자베스의 회고록은 갱스부르에게 난도질이나 다름 없었다. "그는 창녀촌에 무시로 드나들었다. 그리고 그의 생애 유일한 두 여자는 그의 어머니와 딸 샤를로트뿐이다. 그동안 그는 수도 없이 연애질을 했다."

엘리자베스 레비츠키의 말에 따르면 갱스부르는 처첩제도가 절

실히 필요한 남자였다. 갱스부르 스스로도 자신의 '섹스 과다' 추구
성향을 누누이 상기시키곤 했다는 것이다. 여자들을 넘어가게 만든
그의 마성은, 엘리자베스의 말에 의하면, '그의 화가로서의 눈빛',
즉 극단적인 집중에 있었다고 한다. "그런 눈으로 여자를 바라보면
상대방은 '압정으로 찍어 누른 나비와도 같이' 덫에 걸려 그의 매력
에 빠지고, 갱스부르는 그런 그녀를 그렸다. 갱스부르는 집중력이
뛰어났다. 여자와 그토록 평등한 관계를 맺을 줄 아는 사람, 그토록
쾌락을 찾아 다니는 사람을 나는 단 한 번도 알지 못했다. 그런 그
에게서는 권위적인 동작 하나, 지나친 말 한 마디는커녕 외설을 찾
아볼 수 없었다." 엘리자베스는 갱스부르의 사소한 실수에 대해서
는 기꺼이 용서했지만, 그림을 포기한 것만큼은 용서할 수가 없었
다. 이는 물론 그가 끝까지 그림을 그렸다면 엄청난 예술가가 되었
을 거라는 믿음 때문이었다.

엘리자베스의 고백은 쉽게 끝나지 않았다. 이혼하던 날, 두 사람
은 모종의 조약을 맺었다. 세르주가 다 마신 샴페인 병을 깨뜨려서
두 사람은 깨진 유리조각으로 손목을 그어 서로의 피를 섞었다. 그
리고 서로가 필요로 할 때면 언제나 곁에 있어 주자는 맹세를 나누
었다. 사귀던 여자와 헤어질 때마다 갱스부르라는 '그 꼬마 러시아
유대인'은 귀족 가문의 후예 엘리자베스에게 전화를 걸곤 했다. 헤
어진 지 10년이 지났을 때 엘리자베스는 세르주가 사는 '국제 예술
기숙사'(CIA)로 찾아갔다. 그곳에서도 갱스부르의 여성 편력은 계
속되고 있었다. "우리의 관계는 자유롭고 구김살이 없었다. 거처를
바꾼다는 것은 에로틱한 관계를 다시 시작하는 좋은 구실이었다.

카네트가에 있던 내 부티크에 그가 찾아올 때면, 나는 우선 커튼을 다 내린 다음, 사람들의 시선이 닿지 않는 지하실로 함께 내려갔다. 세월이 흐르면서 내 몸은 변해서 나는 뚱뚱한 여자, 소위 말하는 금기의 대상이 되었다. 우리는 둘만 아는 비밀 속에서 달콤하고 은밀하게 살아갔다." 제인 버킨이 세르주를 떠났을 때, 세르주가 분노와 실망을 견뎌 낼 수 있도록 다독여 준 사람도 바로 엘리자베스였다. "세르주의 말처럼, 그와 나는 근 40년 동안을 '결혼 생활이 끝난 후 불륜 관계'를 유지해 왔다."

'릴리'의 이 회고록은 세르주라는 성전을 수호하고자 하는 사람들 때문에 배척되었다. 릴리의 비밀을 혼자만 간직해 온 쥘리에트 그레코는 그녀를 '파렴치범'으로 몰아세웠다. 이 책에 담긴 이야기들은 확인할 수 없는 것들이었다. 반대로, 확인된 사실에 의하면, 갱스부르와 프랑수아즈 판크라치(러시아 유명 왕가 후손 조르주 갈리친의 전처)와의 결혼은 재앙이었다. 기업인의 딸 프랑수아즈는 세르주와 결혼한 후에도 전 남편에게서 얻은 '갈리친 공주'라는 칭호를 그대로 간직했다. 갱스부르에게 그녀는 자신을 속이고 등을 돌린 상류층 부르주아의 현신이었다. 역설적으로 프랑수아즈는 자기 이름을 끔찍하게 싫어해서, 베아트리스라는 가명을 만들었다. 그녀는 또한 처절할 정도로 질투심이 많은 여자였다. 그녀의 첫 번째 질투 발작은 1964년 결혼식 당일, 전화 한 통으로 폭발했다. "사람들을 많이 만나는 이 직업을 그녀는 받아들이지 못했어요. (…) 이 결혼이 곧 악몽으로 변질되리라는 걸 나는 바로 감지했죠. 이러나 저러나 나에게는 러시아 레스토랑에서 결혼 피로연을 열어야 할 명분이 있었어

요. 그러나 피로연은 시베리아 못지 않은 냉기 속에서 치뤄졌죠."

레진느는 약속 장소에 헤어롤을 만 채로 등장해, 세르주와는 그저 허물없는 친구 사이일 뿐이라는 걸 확실히 보여 주었다. 쥘리에트 그레코의 이야기는 또 다르다. 위풍당당한 가수 쥘리에트가 자기 집에서 세르주와 연습을 하고 있던 어느 날 베아트리스가 들이 닥쳤다고 한다. "정말 멋있는 여자였는데, 두 눈에 불길이 이글거렸어요. 이윽고 온 세상 사람을 총으로 쏴 죽이고도 남을 법한 표독한 눈을 한 여자 뒤를 갱스부르가 따라 나가는 모습은 차마 볼 수가 없었어요. 어찌나 딱한 풍경이었는지! 하지만 잊지 말아야 해요. 세르주 정도 되는 남자라면 누구든 충분히 질투에 사로잡힐 수 있다는 걸……."

여성 파트너와 작업을 해야 할 때, 세르주는 이제 부부의 고급 아파트가 있는 트롱셰 거리가 아니라 자기 아버지의 집에서 손님을 맞았다. "다른 여자가 집에 찾아오는 걸 아내가 못 견뎌 해. 보통 안 좋은 일이 벌어지고 비극으로 끝나거든."

그렇지만, 세르주와 베아트리스가 결혼식을 올린 지 7개월 만에, 당시 불어닥치던 예예 음악의 유행 속에서 딸 나타샤 판크라치 긴스버그가 태어났다. 갱스부르의 부성애와 유명세가 서로 충돌했다. 열성 팬들이 찾아와 그의 집 계단 참에서 잠을 자기도 했다. 스타들이란 자유롭고 고독한 법. 피에르 미카일로프는 그의 책 『갱스부르, 오프 더 레코드Gainsbourg confidentiel』에서 이런 일화를 들려주었다.

1963년 갱스부르는 가수 달리다Dalida와 함께 자크

285

푸아트르노Jacques Poitrenaud 감독의 〈홍콩의 낯선 여인L'Inconnue de Hong Kong〉 촬영에 들어갔다. 남편이 달리다와 바람을 피웠다고 확신한 베아트리스는 그 길로 홍콩행 비행기를 타고 날아와 달리다가 묵고 있던 호텔 문을 두드려 다짜고짜 따귀를 한 대 날리고 다시 파리로 돌아왔다. 1966년 세르주는 그녀를 떠났고 두 사람은 이혼했다. 그 후 아주 잠시 세르주가 집으로 돌아와 있는 동안 베아트리스는 다시 한번 임신을 하지만, 세르주는 이내 브리지트 바르도의 품으로 도망쳐 버렸다. 1968년 봄, 아들 폴이 태어났을 때 세르주는 이제 막 제인을 만나고 있었다.

12년이 흘러 제인이 세르주를 떠나자, 세르주는 고통받았지만 다시 태어날 참이었다. 건강이 말할 수 없이 망가지고 얼굴이 퉁퉁 부었음에도, 유라시아 암사자를 연상시키는 동양적 판타지의 전형, 밤부Bambou를 유혹하지 못할 이유는 없었다. 세르주는 술을 마시고, 밤부는 헤로인을 복용하며 자살을 기도하고, 그런 밤부를 세르주가 뜯어 말렸다. 1986년 두 사람 사이에 아들 뤼시앵이 태어났다. 갈리친 공주(베아트리스)는 갱스부르에게서 나타샤와 폴을 빼앗아 간 반면, 제인은 세르주가 두 사람 사이에서 태어난 딸을 세상의 이목에 노출시키는 것을 만류하지 않았다. 1984년, 갱스부르는 '레몬 제스트zeste'와 '근친상간inceste'라는 단어를 유희적으로 결합해 만든 노래 〈레몬 인세스트Lemon Incest〉를 샤를로트와 함께 불러 세상을 충격에 빠뜨렸다. 당시 샤를로트는 고작 열두 살이었다. 속옷 차림의 어린 소녀가 웃통을 벗은 아버지와 한 침대에 누워 있는 모습을

담은 이 뮤직비디오는 "우리가 절대로 나누지 않을 사랑", "가장 희귀하고 가장 매혹적인 것"이 무엇인가를 은연 중에 암시한다.[85] 세르주는 프레데리크 쇼팽의 〈연습곡 Op.10, 3번〉을 변형해 멜로디를 만들었다. 이에 대한 갱스부르의 한 마디. "그것은 아슬아슬하게 스쳐 지나갔다. 그리고 끝. 나는 꽃을 꺾지 않았다."

85 이 노래의 가사 중에는 "사랑해요, 그 누구보다 사랑해요 아빠빠빠 / 우리가 절대 나누지 않을 사랑은 (…) 가장 희귀하고 가장 매혹적인 것"이라는 내용이 들어 있다.

19. 밤의 끝까지, 광기의 끝까지
: 에로티시즘과 예술 사이

언젠가 이브 살그에게 갱스부르는 이렇게 고백했다. "나는 수영을 할 줄 몰라서 거울 속에서 빠져 죽을 거야. 거울은 불안하고 위험한 늪과 같은 물이지. 누군가에게 물은 하늘을 비추는 것이겠지만, 나에겐 악취가 나는 것이야." 그리고 덧붙였다. 겁쟁이에다 상처 많은 자신이 지금보다 한끗만 더 잘생겼더라면, 아마도 진이 빠져서 죽었을 거라고. 자신에게 여성들이란 그가 끝 없이 쫓아다닐 바닥 없는 우물이라고. 가수 이전에 화가였던 갱스부르는 유혹의 기술을 다지고 연마한 결과, 굉장히 아름다운 여성들을 자기 품 속으로 데려오는 데 능수능란했다.

"내가 아주 마음에 드는 그림들을 봤는데, 그 그림들을 내 쪽으로 당기니까 나한테 쉽게 딸려 왔을 뿐"이라고 말하며, '갱스바르'는 한숨을 쉬었다. '갱스바르'는 뤼시앵 긴스버그의 공상적 이탈이

자 비열한 버전이었다.

외모만 따지고 볼 때 갱스부르는 매력이라고는 1도 없는 인물이었다. 처음 만난 자리에서 제인 버킨은 그를 두고 재앙에 가까운 외모라고 폄하했으며, 심지어 사디스트라고 말하기도 했다. 하지만 브리지트 바르도나 쥘리에트 그레코처럼 자기 분야에서 어느 경지에 오른 여성들은 그를 꽤 잘생긴 남자로 평가했다. 1960년대 초반, 무대에 선 갱스부르의 모습은 가수라기보다는 무용수처럼 보였다. 두 손이 이리저리 날아다니거나 눈동자를 굴리고 팔꿈치로 옆을 찌르거나 두 다리를 쭉쭉 벌리는 동작이 빈번했다. 넥타이를 매고 흰 와이셔츠를 입어서 '거절당할지도 모른다는 두려움'을 감추었다. 당나귀 귀의 그가 잔뜩 연습한 게 역력한 오만한 표정은, 카바레 무대에 섰을 때 청중들에게서 숱하게 거절과 수모를 겪은 결과였다. 본인의 예술에 대해 갱스부르는 이렇게 말한 적이 있다. "나는 서슴지 않고 비난해 대는 사람들의 소굴에서 성장했다. 나는 바닥 위에 세워진 장벽을 서서히 녹슬게 하는, 물이 새는 듯한 노래는 만들지 않는다"라고.

파리의 카바레 '밀로르 라르수이'에서 처음 만나, 1958년부터 1963년까지 편곡자로 갱스부르와 함께했던 알랭 고라게Alain Goraguer는 갱스부르에 대해 이렇게 말한다. "사람들이 갱스부르를 대하는 방식을 나는 보리스 비앙의 경우를 겪으면서 이미 알고 있었다. 거기엔 증오와 경탄이 뒤섞여 있었다. 관객들이 가령 '야, 더럽게 못생긴 놈아, 노래도 지지리 못 하는 놈 같으니!' 같은 모욕적인 언사를 날릴 때조차 우리는 그들의 생각을 읽을 수 있었다. 비앙이

나 갱스부르 둘 다 관객들 눈을 호강시킬 인물은 아니었다." (카트린
슈왑, 「갱스부르, 끝없는 사랑꾼」, 『파리 마치』, 2016년 3월호). 갱스부르를 이
같은 빙하 시대에서 끄집어 낸 인물이 바로 제인 버킨이었다.

갱스부르가 살던 파리 베르뇌유가 5번지 바로 맞은편에는 정신분
석가 자크 라캉의 치료실이 있었다. 회피하는 기술을 익히 배워 둔
갱스부르는 단 한 번도 심리 치료를 받지 않았다. 『에크리*Ecrits*』에
서 저자 라캉은 '말 속에 고통이 있다'고 적었다. 『세르주 갱스부르,
환각의 무대』의 저자이기도 한 정신 분석가 미셸 다비드는 갱스부르
가 이끌리는 것은 쾌락의 체험이라고 말했다. 그런데 당시 여성들에
게는 쾌락이 여전히 금기나 다름없었고 죄악이었으므로 결코 쉬운
일이 아니었다. 1970년부터 1971년 사이에 열린 '유사물semblant'
을 주제로 한 유명한 세미나에서 라캉은 이런 문장을 던졌다. "여성
은 존재하지 않는다." 해부학적으로 여성으로 태어났다고 해서 여성
들이 여성이라는 성적 정체성을 획득하는 것은 아니라고, 라캉이 지
적했을 때는 요즘 같은 젠더 이론이 등장하기도 전이었다. 물론 갱
스부르가 여성 혐오주의자라는 사실에 나는 이견이 없다. 생 제르맹
데 프레의 이웃과 마찬가지로, 갱스부르는 유혹이 외모를 통해, 다
시 말해 '여성적 위선과 남성적 내세우기'를 통해 작동한다는 사실을
잘 알고 있었다. 남녀 사이의 평등은 침대에서 멈출 뿐, 더 나갈 수
없는 거라고 그는 생각했다. 쾌락은 만질 수 없는 것이기 때문이다.
성적 쾌락에는 두 가지가 존재한다. 남녀가 서로 나눌 수 있는 남근
적 쾌락이 한 가지이고, 다른 한 가지는 우리 언어로 표현할 수 없
는 불가사의하고 손으로 잡을 수도, 만질 수도 없는 쾌락이다.

세르주 갱스부르는 바르베스가의 창녀촌을 무시로 드나들면서 성생활에 눈을 떴으며, 그의 사랑은 1938년 여름 트루빌의 해변에서 소용돌이 치던 환상에서 시작되었다. 확성기에서는 샤를 트레네의 노래가 흘러나오고 머리를 땋고 어깨엔 주근깨가 다닥다닥한 여덟 살 난 소녀, 베아트리스가 세르주의 어깨에 살포시 머리를 기댔다. "우리는 손과 손을 맞잡았지. 나는 네 손가락을 가지고 조물락 조물락 장난을 치고."

　주사위는 던져졌다. 사람의 목소리는 제일 아름다운 성적 기관이다. 장 뤽 고다르 역시 이 점에 흥미를 느껴 자기 아내 안나 카리나에게 노래를 부르게 했고, 1966년에는 영화 〈남성, 여성Masculin Féminin〉에 출연한 예예 가수, 샹탈 고야에게 노래하게 한 적이 있었다. 여담이지만, 이 영화의 예고편에 누벨 바그의 거장 고다르는 다음과 같이 아이러니를 살려 적었다. "18세 미만 청소년들에 대한 영화이므로, 당연히 18세 미만 관람 불가다." 그리고 고다르 감독은 영상에 "MAS-CUL-IN Féminin"이라고 또박또박 적어 넣었다. 한편 갱스부르의 경우, 프랑스 샹송 〈인사이더, 아웃사이더Qui est in, qui est out〉를 만들며 해방을 외쳤다. 완전체인 여성과 조각난 남성.

　'갱스부르의 천재성은 이처럼 우월한 완전체를 만들어 냈다는 데 있다'고 이브 살그는 썼다. 세르주 갱스부르의 에로틱한 인생은 그의 예술 세계와 교차한다. 그가 만든 노래, 그것은 불순한 요소 한 방울만 들어가도 퇴색되는 순결한 세계였다. 이렇게 만든 곡을 그는 목소리에서 관능이 느껴지는 가수에게 주었다. 세르주의 노래를

부른 적 있는 가수 미레유 다르크는 "세르주는 숨결, 그 숨결의 떨림, 소리 없는 끌림에 모든 걸 걸었다"라고 한 마디로 정리한다. 장 클로드 브리알리는 뮤지컬 영화 〈안나〉에서 그와 함께 노래와 연기를 하기도 했다. "세르주가 다른 사람을 위한 노래를 만들 때면, 잠시라도 누군가를 사랑하지 않으면 안 되었다. 뮤지컬 음악을 만들 때는 심지어 나를 사랑한다고 말했을 정도였다. 오죽했으면!" 브리알리는 영악한 배우이긴 해도 노래에는 그다지 소질이 없어서, 세르주의 노래를 더빙해 음정 이탈을 간신히 모면했다고 한다.

부르주아들은 갱스부르에게 거의 관심이 없었지만, 도도하고 기품 넘치는 가수이면서, 카바레 '밀로르 라르수이' 사장 프랑시스 클로드의 부인이기도 했던 미셸 아르노만은 예외였다. 피아니스트이면서 화가인 것도 모자라 노래까지 만들 줄 아는 갱스부르를 한눈에 알아 본 것도 그녀였다. 그리하여 〈다른 남자와 동침한 누군가의 아내La femme des uns sous le corps des autres〉를 부르면서 미셸은 뤼시앵(갱스부르)의 욕망에 부채질을 했다. 갱스부르는 고급스럽고 독특한 것을 좋아했다. 여성 혐오주의자였으나(적어도 스스로 그렇게 말했다), 고상하고 우아한 여성들 앞에서는 주눅이 들었다. 좋은 예로 쥘리에트 그레코를 들 수 있다. 그녀 앞에서 갱스부르는 어쩔 줄 모르고 커피잔을 엎지르거나 말수가 부쩍 줄어들었다. 갱스부르는 쥘리에트에게 〈그는 기러기였다Il était une Oie〉라는 제목의 어딘가 알쏭달쏭하고 약 올리는 것 같으면서, 페미니즘 성향이 느껴지는 노래를 만들어 주었다. 그의 내면에 여성이 불러일으키는 유혹과 거절이라는 모순적 욕망 속에서 그레코는 갱스부르의 냉철한 이성을

간파했다. "세르주는 그저 진실을 말할 뿐이에요. 천박함 같은 건 없어요."

그리고 이어지는 그레코의 고백. "세르주는 모든 면에서 어마어 마한 재능을 타고 났죠. 다만, 행복해지는 재능은 없었다고 할까요. 어찌나 부끄럼을 타는지 나까지 잔뜩 위축될 정도였어요. 한 남자가 그토록 유약하고 불편하고 걱정스러운 상태에 놓인 모습을 마주한다는 건 그 자체로 끔찍한 일이었죠. 그런 그가 시간이 좀 지나고 나서 그토록 아름다운 상송 〈라 자바네즈〉를 나에게 선물해 주었는데, 그나저나 이 노래는 대중에게 공개되기까지 시간이 좀 걸렸어요. 나는 이 노래가 전 세계에 알려진 갱스부르의 곡 〈무기를 들라, 기타 등등〉처럼 되어야 한다고 항상 말하고 있어요."

이렇게 볼 때, 갱스부르가 만든 노래는 주로 여성 가수들이 불러 왔다. 쥘리에트 그레코, 카트린 소바주, 프랑수아즈 아르디, 프랑스 갈, 페튈라 클라르크, 지지 자메르, 레진느, 바네사 파라디… 여배우의 경우, 뮤지컬 영화 〈안나〉의 안나 카리나, 바르도, 드뇌브, 아자니 등에게 집착을 보였던 것 같다.

이에 대해 제인 버킨은 이렇게 분석했다. "세르주는 노래할 때 입을 마이크에 아주 가까이 대고 부르라고 했어요. 숨소리가 그대로 전달되도록. 〈신은 하바나를 피운다Dieu est un fumeur de havanes〉를 부르는 카트린 드뇌브의 목소리를 들어 보세요."

갱스부르는 빌리 홀리데이와 그녀의 갈라지는 음성을 좋아했지만, 파워풀한 목소리에는 끌리지 않았다. 주디 갈런드Judy Garland를 그녀의 딸 리자 미넬리liza minnelli보다 더 좋아한 것도 바로 이런 이

유에서였다. 한편, 에디트 피아프에게는 단 한 곡도 만들어 주지 않았다. 그 누구에게도 길들여지지 않는 이 신성한 괴물 같은 가수에게 "당신에게는 뱃속에서 끌어올리는 두성 창법에 어울리는 노래가 필요한데, 저는 단어를 가지고 노래를 만듭니다"라고 말한 게 갱스부르가 전한 설명이었다고 한다. 갱스부르는 유약하고 어딘지 확신이 없어 보이는 여배우들을 사랑했다. 미셸 메르시에Michèle Mercier에서 미레유 다르크에 이르기까지 갱스부르는 그녀들 전부를 원했다. 이 여성들에게서 갱스부르는 비로소 '감정'을 찾았다.

"뭔가 잘못되거나 감정이 넘칠 때는 가사 따위엔 신경도 쓰지 않았어요"라고 버킨은 말한다. 어쩌면 샹송은 마이너 예술일 수도 있으나, 동시에 약간의 도착 성향이 가미된 사랑의 예술이다.

프랑스 갈이 부른 〈꿈꾸는 샹송 인형〉이 1965년 유로비전 노래 대회에서 대상을 거머쥐고, 예예풍 〈소녀들을 내버려 둬Laisse tomber les filles〉도 성공시킨 후, 이어서 〈막대 사탕〉을 만든 갱스부르는 누구보다 이 점을 잘 알고 있었다. 막대 사탕이 구강 섹스의 은유라는 사실은 자명하나, 이 노래를 불렀던 당시 18세의 어린 가수 프랑스는 이를 조금도 간파하지 못했다. 갱스부르는 이 점을 오히려 마음에 들어했으며 이로써 '마니교 선동자'라는 새로운 명성을 얻었다. 금발 머리에 순수한 소녀 프랑스 갈에게 이 노래는 그저 '혓바닥에 살짝 대기만 해도 천국처럼 달콤한 막대 사탕'을 생각나게 했을 뿐이다. 성인이 되어 미셸 베르제와 결혼한 프랑스 갈은 폭발적인 음반 판매 기록과 행복한 결혼 생활을 누릴 뿐, 갱스부르에게 한 마디 인사도 건네지 않았다는 건 알 만한 사람은 다 아는 얘

기다. 시간이 더 흘러 텔레비전에 출연했을 때 갱스부르는 미셸 베르제 앞에서 잔뜩 움츠러든 태도로 "프랑스 갈이 나에게는 구세주"였다고 고백했다. 왜냐하면, 늘 거절당하기만 했던 갱스부르가 마침내 유명인의 그룹에 들어갈 수 있게 된 건 바로 프랑스 갈 덕분이었기 때문이다. 바야흐로 예예 음악의 물결과 함께 대중이라는 새로운 현상이 등장했다. 열성 팬들이 무대 뒤를 장악하고 가수의 집 앞에서 밤새도록 진을 치고 그들의 스타가 산책에서 돌아올 때까지 기다리고 또 기다린다. 이것은 물론 누군가의 머리를 돌아 버리게 할 수도 있을 정도로 심각했다.

두말할 것도 없이 갱스부르에게는 BB가 있었다. 하지만, 바르도는 갱스부르를 만나기 이전에 이미 가수였다. 갱스부르는 그녀를 창조하지는 못했지만 대신 이미 존재하던 바르도에게 새로운 옷을 입혀 주었다. 데뷔 당시부터 BB는 춤과 노래를 좋아했는데, 1956년 바딤 감독의 영화 〈그리고 신은… 여자를 창조했다〉에서 BB는 지지 장메르의 〈나는 다이아를 먹는 여자예요Je suis une croqueuse de diamant〉나 이브 몽탕의 〈나는 신경 안 써Moi j'm'en fous〉를 흥얼거리는 모습을 확인할 수 있다. 1962년에 BB는 샤를 크로의 시에 장 막스 리비에르와 야니스 스파노스가 작곡한 노래 〈시도니Sidonie〉를 수록한 첫 번째 싱글 앨범을 발매했는데, 이 노래를 루이 말 감독의 영화 〈사생활Vie privée〉에서 기타 반주에 맞춰서 부르기도 했다.

왜냐하면 그녀에게 나체야말로 / 가장 매력 있는 옷이니까요. 이건 아주 잘

1963년 필립스사에서 앨범 《브리지트Brigitte》가 발매되었다. 이 앨범에는 장 막스 리비에르와 제라르 부르주아의 〈라 마드라그〉와 아직은 BB와 호된 사랑을 겪기 전의 갱스부르가 작곡한 〈슬롯 머신〉 등이 수록되었다. 그로부터 2년 후, 갱스부르는 BB에게 〈풍선껌Bubble Gum〉을 만들어 주었다.

1967년은 사랑이 만개한 해였다. 그때까지만 해도 제인은 갱스부르로부터 멀리 주변부에 있었다. 바르도와의 열정적 사건을 겪기 몇 달 전, 갱스부르에게는 유약해 보여도 절대로 깨지는 법이 없는 아름다움과 순수함을 지닌 얼굴, 북유럽 억양이 섞인 어딘지 우울한 목소리의 안나 카리나가 있었다. 뮤지컬 음악을 만들고 싶었던 갱스부르는 장 뤽 고다르 감독의 영화 〈미치광이 피에로Pierre le Fou〉에서 노래하는 안나의 모습을 보고 이 덴마크 여배우를 선택했다. 그녀의 매력이 누구에게나 통했는지 관객들 또한 피에르 코랄니크 감독이 텔레비전 방송용으로 만든 〈안나〉를 보는 내내 안나 카리나에게 푹 빠져들었다. 특히 〈아무 말도 하지 마Ne dis rien〉를 부르는 슬로우 댄스 장면은 지금도 여러 사람들에게 명장면으로 꼽힌다. "밤의 끝까지, 나의 광기의 끝까지 나를 따라와."

"당시 갱스부르는 굉장히 절도 있고 정장만 입고 다니는 사람이었어요……." 2013년 세실 드 프랑스를 주인공으로 한 〈안나〉를 연극 무대에 다시 올릴 때, 안나 카리나는 이렇게 설명했다.

"〈태양 바로 아래〉는 정말 새로운 노래였어요. 주로 그의 집에서

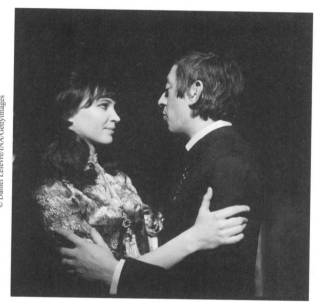

작업했죠. 그때 갱스부르는 센강 우안에 있는 원룸에서 살고 있었는데, 집이 워낙 좁아서 그랜드 피아노 하나 들여놓으니 빈자리가 없었어요. 갱스부르는 무척 수줍음 많고 명랑하고 굉장히 우아하면서도 그 당시에도 이미 시니컬한 구석이 있었죠. 분위기는 굉장히 좋았어요. 꼬맹이 시절부터 뮤지컬에 출연하기를 꿈꾸었으니, 나에겐 하늘에서 내려온 선물이나 다름없었거든요. 갱스부르는 완벽주의자였어죠. 단어 뒤집기 놀이를 하거나 하찮은 농담을 주고받다가 치즈를 곁들여서 레드 와인을 마셨어요. 그때 이후로 남자와 단둘이 그렇게 즐거웠던 기억은 없었던 것 같은데……. 세르주가 BB를 만나고, 또 버킨을 만나면서 나하고는 점점 멀어졌죠."

브리알리와 함께 그들은 도빌의 해변에서 영화를 찍었다. "멀어졌다…"라고 안나 카리나가 고백하는 건, 그들 사이에 한 가지 중요한 문제가 발생한 탓이었다. 1961년 안나는 고다르와 결혼한다. 안나는 스무 살, 고다르는 열 살 연상이었다. "괴물과의 결혼 생활을 벗어던지고 나니 도무지 다른 사람을 사랑할 수 없겠더라고요."

'몽사봉'이라는 비누 광고를 보던 고다르의 눈에 안나 카리나가 포착되었다. 광고 속에서 안나는 비누 거품이 가득한 욕조 속에서 나체로 몸을 담그는 흉내를 내고 있었다. 영화 〈네 멋대로 해라À bout de souffle〉에서 안나는 '알몸'을 드러내기를 거부했다. 고다르는 그런 그녀와 사랑에 빠지고, 안나는 이제 고다르 영화의 뮤즈가 되어 〈작은 병정Petit soldat〉부터 〈아메리카의 퇴조Made in USA〉까지 총 일곱 편의 영화에 출연했다. 그런데 그 과정은 지옥이었나 보다. 배우로서의 안나는 도합 네 번이나 자살 기도를 하고, 한 번은 정신

병원에 갇히기도 한다. 그녀는 지친 상태였다. 장 클로드 브리알리는 이렇게 말한다. "고다르와 안나는 서로를 할퀴었고, 욕설과 비명을 퍼부었다. (…) 그렇게 한차례 태풍이 지나가고 나면 다시 웃고 즐겼다."

고다르는 오손 웰즈와 리타 헤이워드 커플 같은 위대한 사랑을 꿈꾸었고, 그에게는 그럴 권리가 있었다. 고다르의 친구이자 배우 앙트완느 부르세이에Antoine Bourseiller는 고다르에게서 "낭만주의에 지독하게 중독된 남자, 그러나 마치 그걸 수치로 여기는 듯, 암세포라도 되는 듯, 분노하며 감추려 기를 쓰는 남자"를 보았다. 안나 카리나와 장 뤽 고다르는 결국 헤어지고, 1967년 7월, 누벨 바그의 거장은 작가 프랑수아 모리아크의 손녀, 안 비아젬스키와 재혼했다. 안나 카리나는 이로써 바람처럼 사라졌다.

갱스부르는 혹시 변태였을까? 장난꾸러기였음은 확실하다. 에로틱 역사에 기록될 만했던 1969년에 세르주는 제인 버킨의 실처럼 가늘고 연약하게 떨리는 목소리를 장남감으로 삼았다. 이브 살그는 이렇게 설명했다.

"연약함이 제인의 매력이었다. 제인의 목소리는 무언가를 선동하거나 이끄는 타입이 아니었다. 그 목소리는 도저히 무언가를 이끄는 흉내조차 낼 수가 없었다. 그녀가 할 수 있는 일이란 본인이 타고난 것에 더 힘을 주지 않고 그대로 소리를 내보내는 게 전부였다. 그녀가 잘하는 유일한 한 가지는 목소리만으로 자기 자신을 표현하는 것이다. 그녀의 노래를 듣다 보면 고등학생들도 팔뚝에 소름이 돋는 것 또한 바로 이런 이유에서였다. 제인이 입을 벌릴 때면 우

리는 모두 그녀가 어떤 편집증 환자나 범죄자로부터 스스로를 지켜내야만 하는 처지에 빠져 있는 것만 같은 느낌에 사로잡히곤 했다."
제인은 갱스부르가 '목소리조차 이미 맞춰 놓은, 이미 레퍼토리를 정해 놓은 비극 배우'였다고 이브 살그는 단정했다.

그런데, 그 반대는 아니었을는지. 지독하게 남성 중심이었던 전후 사회는 남성에게 천재성을, 여성에게는 바느질 노동을 부여했다. 그런데 제인에게 세르주는 전부였다. 적어도 거의 전부였다. 그렇다면 제인은 그에게 무엇을 주었나. 자신의 남성이자, 동시에 여성의 또 다른 자아인 그에게 제인은 어떤 선물을 건넸을까. 고뇌와 유머가 공존하는 이 남자, 자기 생애 "가장 아름다웠던 12년"을 함께 보냈다는 이 남자에게 그녀는 무엇을 주었을까. 제인 버킨을 만나고 나서 〈릴라 역의 검표원〉, 〈라 자바네즈〉, 〈막대사탕〉, 〈작은 종잇조각〉 등 이미 프랑스 상송계에 기록되고도 남을 작사·작곡가 대열에 오른 세르주 갱스부르는 그의 생애 가장 풍성한 앨범들을 발매했다. 《멜로디 넬슨에 대한 이야기》, 《양배추 머리 사내》, 《록 어라운드 더 벙커》 등이 그렇다. 1969년 세르주가 제인을 위해 만든 첫 앨범 《세르주 갱스부르/제인 버킨》이 나오고부터 제인은 재능을 십분 활용해 때로는 옷을 입고, 때로는 벗은 채로, 세르주가 만든 곡들을 노래하며 '중요한 시인' 세르주의 작품들을 해석해 냈다.

제인을 위해 세르주는 〈제인 B〉를 비롯해 두 사람의 결별 9년 뒤에 발표한 〈가식적인 이들의 사랑〉에 이르기까지 아름다운 곡들을 썼다.

그들에게 결별이나 죽음이 중요한 건 아니었다. 퇴색하지 않는 관계의 힘 덕분에 제인은 그들이 함께 살던 시절, 삶과 예술의 동반자가 만들어 준 노래를 지금도 계속 지니고 살아가는 중이다. "프랑스 음악사에서 가장 중요한 작곡가 중 한 사람이 내가 스무살 때부터 마흔다섯 살이 될 때까지 오직 나를 위해 곡을 써 주었다는 건 매우 영광스런 특권이 아닐 수 없죠. 보다시피, 그건 영원히 끝나지 않아요. 이건 좀 이상한 상황인데, 모든 게 늦어 버린 지금 와서 내가 그를 위해 뭘 해 줄 수 있단 말인가요. 적어도 그를 등에 짊어지고 데리고 다닐 수는 있겠죠. 그리고 그가 쓴 단어들을 대신 말하는 것도 할 수 있을 거예요."

20. 밤은 우리의 것

6월의 어느 밤, 살로 클럽Salo Club에서 콘서트가 열렸다. 파리 주식 시장에서 두 걸음도 안 되는 곳에 있는 이 클럽은 최근 상호를 바꾸었다. 예전에는 소셜 클럽이라 불리었으나 일렉트릭 사운드의 흥겨운 분위기를 좀 더 우수에 찬 언더그라운드적 느낌으로 바꾸었다. 돌연 〈살로, 소돔의 120일Salo ou les 120 journees de sodome〉이라는 영화가 머릿속을 스친다. 피에르 파올로 파솔리니Pier Paolo Pasolini 감독이 만든 너무나 적나라하고 충격적인 이 영화는 무솔리니 파시즘에 대한 고발과 사드 백작의 변태적인 행각을 뒤섞어 놓았다. 클럽 계단 아래로 내려가면 아치형 작은 방들이 늘어서 있고, 좁은 무대, 낙서로 뒤덮인 벽, 낮은 천장과 얼터너티브 록 전성기를 떠올리게 하는 조명이 이어진다. 시멘트 위에 덧칠한 페인트는 비늘처럼 벗겨져 내린다. 이거야말로 진정한 미학이라고 주장하는 듯하다.

날이 더워서일까. 보드카를 주문하자 플라스틱 잔에 온 더 락으로 가져다준다. 이곳에는 VIP용 특별 테이블이 없고 모두가 한데 뒤섞인다. 뮤지션들의 연주에 귀를 기울일 의무도 없다. 마를레네 디트리히Marlene Dietrich가 등장하는 플라즈마 스크린의 보랏빛 조명에 잠겨 길을 잃어도 좋다. 청년들은 맥주를 시원스럽게 들이켜며 또래 아가씨들을 부둥켜안는다. 모두 함께 한밤의 파티 속으로 달려간다. 하지만 오늘 밤의 주인공은 '다니Dani'[86]다.

그녀는 하이힐 부츠부터 날개를 펼친 독수리 모양의 반짝이는 팬던트까지 전부 가죽 일색이다. 한 여자가 바 구석자리에 앉아 텅 빈 시선으로 먼 곳을 바라보며 몸을 제멋대로 들썩인다. 그녀가 무대 위에서 고군분투하는 동안, 무대 밑에서는 야유가 쏟아진다.

"이게 뭐 하는 짓이야, 정신 나간 거야 뭐야. 인생이 잘 안 풀리는 거야…! 이딴 식으로 멍청하게 하려거든 두 번 다시 나오지 마."

'다니'는 여성 멤버들만 모아서 그룹을 다시 만들었다. 베이스에 카텔, 두 번째 기타에는 브라이스의 딸, 마리 라롱드. 반바지에 반 양말을 신은, 군인처럼 짧은 머리와 피어싱을 한 드러머도 있다. 제법 근사한 조합이다. 다니가 이 소녀들을 만난 건, 바바라 헌정 앨범을 위해 그녀의 노래 〈만일 사진이 괜찮다면Si la photo est bonne〉을 록 버전으로 편곡할 때였다고 한다.

1944년생 다니는 『밤은 길지 않아La nuit ne dure pas』라는 통찰력 있는 책을 썼으며, 이후 마치 환생이라도 한 듯 같은 제목의 앨범을

86 1944년생 프랑스 가수이자 배우

발표했다. 바딤의 영화(〈라 론데La ronde〉, 1964)와 트뤼포 감독의 영화(〈아메리카의 밤La Nuit Americaine〉, 1973)에도 출연한 후, 파리의 밤의 뮤즈로 부상한 다니는 누벨 바그 시대 내내 잡지 표지를 장식하기도 하고, 빅토르 위고 대로에서 굉장히 현대적인 나이트클럽 '모험L'aventure'을 운영하기도 했다. 이후 다니는 약물 중독에 빠졌다. 헤로인 중독을 간신히 극복한 이후, 장미꽃 전문 화원 '장미의 이름으로Au nom de la rose'를 열었으나, 불행히도 그녀는 동업자에게 보기 좋게 이용당했다.

세르주 갱스부르는 다니를 위해 〈부메랑처럼Comme un boomerang〉이라는 아름다운 곡을 만들어 준 적이 있다.

쿵쿵거림이 느껴져요 / 상처받은 내 마음이 흔들리는 게 / 부메랑
같은 사랑이 / 지난날이 내게 되돌아오죠 / 눈물이 뚝뚝 떨어져요 /
너에게 주었던 내 몸을 생각하면.

1974년 다니와 갱스부르는 샤를로트를 품에 안은 제인과 케이트에게 둘러싸인 가운데 베르뇌가의 집에서 이 곡을 만들어 연습하고 앨범 재킷도 구상했다. 〈꿈꾸는 샹송 인형〉을 선보인 지 10년 만에 두 사람은 유로비전 대회에 도전할 계획이었다. 대회 성향에 어울리지 못한 탓인지 〈부메랑처럼〉은 보기 좋게 탈락했다.

2001년, 가수 에티엔느 다호Étienne Daho와 다니가 이 노래를 듀오로 다시 불러 이번에는 큰 성공을 거두었다. 프랑스 팝의 대부이자 런던 예찬가 다호는 충직한 사람이었다. 그는 자신이 좋아하는

사람들, 프랑수아즈 아르디, 잔느 모로와 함께 작업했다. 특히 잔느 모로가 장 주네의 희곡 〈사형을 언도받은 자들Le condamné à mort〉을 낭송하고, 에티엔느 다호 그 자신이 노래를 부른 앨범을 발표했다. 다호는 여성들과의 듀오를 즐겼다. 2003년, 렌 지방 출신 댄디인 다호는 샤를로트 갱스부르에게 자신의 자작곡 〈If〉를 함께 부르자고 제안했다. 다시 쏘아 올린 성공! 이어서 그는 제인을 위한 곡을 만들고 루 두아용을 위한 앨범을 제작했다. 갱스부르 가족 모두의 친구였던 다호는 세르주와 제인의 보헤미안 같은 여정을 한결같이 지켰다.

2017년 6월의 그날 저녁, 클럽 입구에서 본인의 저서에 사인하고 있는 다니 곁에는 에티엔느 다호가 함께 있다. 청바지에 티셔츠를 입고 한 손에 맥주 캔을 들고 서 있던 그는 이제 막 새 앨범 작업을 마치고 온 터라, 행복하면서도 피곤한 기색이 역력하다. 그의 옆에는 제인의 딸 루 두아용이 보드카 온 더 락을 들고 서 있다. 루 두아용은 자아가 확실한 여성이다. 신념 있는 페미니스트, 루는 록 그룹의 마초적 성향이 어느 정도이며, 이에 대해 그녀가 느끼는 반항심이 어느 정도인지 낱낱이 들려 준다. 우리는 다 함께 백스테이지 벽에 새겨진 그래피티를 해독한다. 여성들은 어디 있지? 여성 혐오자들은 본래의 얼굴을 가리고 여성을 좋아한다고 말하지만, 이는 인종 차별주의자들이 자신에겐 늘 흑인 친구가 있다고 떠벌리는 것과 다르지 않다. 음악 세계의 흑인, 이게 바로 여성 가수들의 처지이다. 여기에 저항하는 가수들은 물론 있다. 마리안느 페이스풀Marianne Faithfull, 아시아 아르젠토Asia Argento, 브리지트 퐁텐

Brigitte Fontaine을 들 수 있겠다.

폭포처럼 떨어지는 머리칼, 당당한 모습의 루 두아용은 알파벳 I 처럼 꼿꼿하다. 그녀가 말한다. "이제 전세를 역전시킬 때가 왔어요"라고. 그나저나 제인이 세르주에게 무엇을 주었는가, 라는 질문은(그 반대가 아니라) 여전히 타당하다. 이 점에 대해 루 두아용의 의견은 제인의 의견과 같았다.

"어머니가 세르주에게 준 것, 그것은 바로 여성성이에요. 옅은 턱수염, 모카신, 장신구." 루가 핵심을 찔렀다. 에티엔느 다호도 동의한다. 맞아, 바로 그거지. 그는 너무 많은 걸 알고 있으니 더 할 말이 있을 것이다. 다호야 말로 '그들과 5년 동안 동거동락한' 사이가 아닌가 말이다. 하지만 점잖고 현명한 다호는 셀러브리티의 논리를 잘 알고 있다.

비록 무대나 신문, TV 화면, 소셜 미디어를 언제나 장식하며 늘상 노출되어 있고, 늘 새로운 이미지를 만들어야 하는 게 유명인들의 숙명이라지만, 그들에게도 욕망은 있다. 꺼진 불꽃이 되지 않기 위해서는 '신비'가 필요하다고 에티엔느는 내게 누누이 말한다. "무슨 일이 있어도 다 말해서는 안 돼요." 팬들의 환상을 깨뜨릴 우려가 조금이라도 있는 요소는 아예 드러내지 말아야 한다. 이것이야 말로 이 직업 세계의 철칙인 것이다.

특히 폭로야말로 '평범해지는 지름길'임을 잊어선 안 된다. 폭로는 모든 것을 무너뜨린다. 왜냐하면 폭로는 결국 특별할 것 없이 평범하고 정상적인 요소들을 들추어내기 때문이다. 셀러브리티 역시 일찍 잠자리에 들고, 아침엔 아메리카노를 마시며, 오후에는 근육

운동을 하고, 개를 산책시킨다. 아니면 반대로 추잡한 버릇이나 심각한 변태 성향 같은 지저분한 에피소드가 있을 수도 있다. 환상을 산산조각 내는 폭로, 그것은 존재해서는 안 된다. 대중은 꿈을 꾼다. 대중은 가수 조니 할리데이에게서 불사조의 이미지 말고 다른 것은 보고 싶어 하지 않는다. 불우한 사람을 위한 자선 급식 단체 '마음의 식당'을 창설한 코미디언, 콜루슈Coluche[87]가 약물 중독자였다는 사실을 알고 싶어 하지 않는다. 가수 장 자크 골드만이 은밀히 품은 돈 욕심에 대해서도 마찬가지다. 대중에게는 모든 권리가 있다. 알코올 중독 가수, 르노를 환호하며 더 이상 음정도 제대로 못 맞추는 그에게 여전히 열화와 같은 성공을 약속하는 대중. 래퍼 크리스 브라운이 여자 친구인 리한나를 흠씬 두들겨 패고 나서 자신의 목에 리한나의 초상을 타투로 새긴 것을 두고 멋지다고 말할 수 있는 권리.

예를 들면, 매력적인 왕자님을 꿈꾸는 소녀 팬들과 여성 가수의 섹시한 모습에 넋을 놓는 소년 팬들 앞에서 스타는 감히 본인이 동성애자라는 사실을 밝힐 엄두를 내지 못한다. 프레디 머큐리에서 프랑수아즈 사강에 이르기까지. 그들은 전부 무덤 속에 들어가는 순간까지 입을 다물었다.

유명세, 부, 권력이 가져다 주는 막강한 힘을 도대체 누가 헤아릴

87 프랑스의 배우이자 희극인이다. 1969년에 데뷔한 이래, 1984년에는 세자르상 최우수 남우상을 수상하기도 했다. 또 1985년에는 Restaurants du cœur(마음의 식당)를 창설하여 자선 사업을 펼치기도 했다. 1986년 6월 19일, 오토바이를 몰고 가던 중 교통 사고를 당해 사망했다.

수 있단 말인가.

스타가 여성을 물건처럼 다루거나, 무대 뒤나 스타의 집에 쳐들어오는 사생팬을 상대로 술에 취해 벌인 성적 추문은 드문 일이 아니다. 이런 일들은 주로 법정에서 밝혀지는데 열세 살 먹은 소녀를 성폭행할 목적으로 강제로 마약을 먹인 영화감독, 폴란스키가 좋은 본보기다. 기꺼이 파헤칠 마음이 있다면 우리는 롤링 스톤스의 기타리스트 키스 리처즈의 경우처럼, 그 어떤 것도 더 이상 두려울 것 없는 업계 거물들이 쓴 회고록을 통해 쇼 비즈니스 세계를 엿볼 수 있을 것이다. 그런데 허락 없이 카드의 이면을 엿볼 수 있는 방법은 없는 걸까.

다니는 제법 권위 있는 신문에서 어느 날 갑자기 그녀가 마약 주사를 맞는다는 기사를 실은 적 있다고 고백한다. 심지어 다니의 아이들도 그 기사를 읽었다. 이 사례가 끔찍했던 것은 그 기사가 사실이 아니었기 때문이다. 다니는 헤로인을 흡입한 적은 있어도 주사를 맞은 적은 맹세코 없었다. 하지만, 이런 디테일 따위에 누가 신경이나 쓰나 말이다. 또 대중에게 이미 잘못 전달된 정보를 무슨 수로 바로잡겠느냐 말이다.

2003년, 프랑스 갈은 남편 미셸 베르제가 만든 노래 〈더 높이 Plus haut〉의 뮤직비디오를 의뢰한 장 뤽 고다르 감독과 잡지 『카이에 뒤 시네마Cahier du cinema』에서 재회했다. 미셸 베르제는 1992년 라마튀엘의 저택, 라 카필라la capilla에서 세상을 뜬 에디 바클레이의 화이트 축제를 신봉했다. 누벨 바그의 거장 고다르 감독에게 프랑스 엔터테인먼트계의 스타이자 한때 세르주 갱스부르의 뮤즈이기

도 했던 프랑스 갈은 이렇게 설명했다.

"사람들은 당신에 대해 좀 더 알고 싶은 마음에, 신비주의의 막을 뚫고 한 인간으로서의 당신을 추적하지요. 반대로 우리의 직업은 만인이 우러러볼 수 있을 정도로 멀찍이 떨어져 있는 것이죠. 대중보다 높고 빛나는 자리에 있어야 한다는 강박이 우리와 대중 사이에 거리를 만들어요. 그런데 아이러니하게도 대중은 우리 자신의 이야기가 담긴 노래를 좋아합니다."

1965년. 갱스부르는 십 대 소녀였던 프랑스 갈에게 노래 〈꿈꾸는 샹송 인형〉을 만들어 주었다. "내 음반들은 거울이야 / 그 안에서 누구나 나를 볼 수 있지 / 수천 개로 조각난 목소리, 나는 어디나 존재한다고."

제인의 보호를 받은 세르주는 이제 누구도 함부로 떠들 수 없는 존재가 되었다. 여기, 저기, 사람들은 낱알을 떨구듯 이런 저런 일화들을 퍼뜨린다. 술이 거나하게 취해 몸을 못 가누는 갱스부르가 젊은 여자를 데려가려고 하더라, 여자의 애인이 기를 쓰고 반대했다더라, 그리고 그 가수에게 주먹질을 했다더라, 시퍼렇게 멍든 한쪽 눈은 갱스부르에게 승리의 메달이었을까. 약물에 취한 밤부를 처음 만났을 때 갱스부르가 보인 행각은 '갱스바르'에 대한 환상을 산산이 부숴 버린다. 샤를로트 갱스부르 말고 누가 아버지의 시신에 대해, 침대 시트 밖으로 삐져 나온 그의 한쪽 다리에 대해 말할 수 있을까? 〈당신과 함께 누워〉는 샤를로트가 대중에게서 빼앗긴 슬픔을 되찾겠다는 시도로 읽히는데, 이 노래를 만들었기에 대중은 그녀의 이야기를 기꺼이 받아들였다.

제인과 세르주는 대중음악과 영화 산업이 작품 하나를 만들기 위해 100여 명의 스텝을 동원하는 냉정한 괴물로 변모하기 전의 시기를 풍미했다. 제인과 세르주는 맨 몸처럼 있는 그대로 사랑의 진실을 드러내었고, 잡지, 텔레비전, 라디오, 영화 등 모든 매체에서 이 벌거벗은 자유를 보여 주었다.

다시 '살로 클럽'. 보드카 빈 병이 차곡차곡 창고에 쌓여 간다. 병을 비운 건 우리 일행이 아니다. 다니는 신중한 사람이고, 어린아이를 둔 루는 내일 아침 일찍 일어나야 한다. 헤어지기 전 우리는 다시 한 번 건배를 들었다. 편안한 이별이었다. 클럽 밖에선 소녀 무리가 모여 담배를 피우고 있다. 지금은 새벽 1시. 소녀들에게 밤은 아직 길고 아득하다. 차창을 검게 썬팅한 우버 택시 물결이 파리의 밤을 실어 나른다. 스포츠카도 파리의 밤 속으로 완전히 자취를 감춰 버렸다. 영광의 전투기 '스핏 파이어'[88]여, 이젠 안녕.

88 2차 세계 대전 때 영국 공군의 주력 전투기로 연합국 측에서 가장 많이 생산된 기체였던 스핏 파이어와, 1960년대부터 1980년대까지 생산되었던 영국의 클래식 스포츠카인 트라이엄프 스핏 파이어를 말한다. 영화 〈슬로건〉에서 제인과 세르주가 함께 탔던 차이기도 하다. 전자의 경우 '영광의 전투기', '영국을 구한 전투기', '하늘을 나는 기사의 검'이라는 별칭으로도 불렸다. 제인 버킨이 영국 출신임이라는 점, 세르주 갱스부르는 2차 세계 대전을 겪은 세대라는 점, 두 사람 모두 한 시절을 영광스럽게, 화려하게 살았음을 드러내기 위한 은유로 보인다.

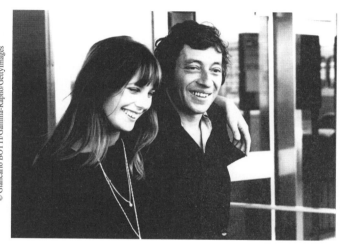

역자 후기

지금으로부터 꼬박 1년 전 새벽이었던 걸로 기억한다. 그날 나는 프랑스와 독일이 문화 협력 추진 방안의 일환으로 설립한 문화 예술 전문 채널 아르테Arte에서 방영한 제인 버킨에 대한 다큐멘터리를 보며 왠지 마음이 뜨거워져서 밤을 새웠다. 다큐멘터리는 런던에서 태어난 무명 배우 제인이 세르주 갱스부르의 뮤즈이자 동반자로 프랑스 대중음악계와 영화계에 이름을 알리고, 이후 에이즈 퇴치, 환경 문제, 동성애 혐오 반대 등 사회 운동 실천가로 변신하는 일련의 과정을 조명하고 있었다. 나는 어쩌면 제인 버킨이라는 사람이 보여준 당당함과 소신, 그리고 십여 년간 동반자로 살았던 세르주를 향한 그녀의 인간적 의리에 감탄했던 것 같다.

프랑스 대중문화계의 천재로 손꼽히기에 손색이 없음에도 예술적 재능보다는 오히려 여성 편력과 기행으로 대중의 기억 속에 각인된 세르주 갱스부르. 그는 도대체 어떤 사람이었을까? 그는 두 번의 공식 결혼 외에도 브리지트 바르도, 제인 버킨, 쥘리에트 그레코, 밤부 등, 많은 여성들과 짧고 굵은 염문을 뿌렸다. 그럼에도 유독 제인과 세르주를 가리켜 영혼의 연인 내지 신화적인 커플이라고 주저 없이 꼽는 이유는 과연 무엇일까? 이 책은 세르주 갱스부르의 삶과 예술의 일대기이자 그와 12년 동안 생활과 예술을 공유한 여성인 제인 버킨에 대해 이야기한다. 혹은 1928년 유대계 러시아 이민

자 부부의 아들로 태어나 그림을 공부하고 생계를 위해 카바레에서 피아노를 연주하다가, 가수, 작곡가, 배우, 영화감독이 된 사내. 그리고 유명 배우인 어머니와 해군 장교인 아버지의 딸로 태어나 귀족 교육을 받으며 배우를 꿈꾼 여자. 이들이 만나 어떻게 서로의 삶을 인정하고, 견디고, 사랑을 나누었는가에 대한 기록이기도 하다.

세르주, 1960년대 프랑스가 사랑한 작곡가

일간지 『르 몽드』의 기자이자 대중음악 칼럼니스트로 활동한 저자 베로니크 모르테뉴는 이 책에서 "(세르주는) 제인이 없었더라면 한 세기를 대표하는 대중예술가로 자리매김되기 어려웠을 것"이라고 단언한다. 저자의 이 같은 확신에는 몇 가지 근거가 있다. 우선, 세르주가 제인을 처음 만나 그녀를 위한 노래를 만들기 시작한 1968년부터 두 사람이 헤어진 1980년 사이에 세르주의 예술 세계는 정점을 찍었다. 그렇다고 해서 이 시기 이전의 세르주를 폄하할 수는 없는 노릇이다. 1958년 1월, 세르주가 처음으로 자작곡 〈릴라 역의 검표원〉을 대중 앞에서 불렀을 때, 당시 그 자리에 있던 필립스 레코드사의 아트 디렉터 자크 카네티는 단번에 세르주의 천재적 음악성을 알아보았고 그중에서도 시대를 향한 그만의 시니컬한 감각을 발견하였다. 이 만남을 계기로 세르주는 오랫동안 품어 온 화가의 꿈을 접고 작곡가·가수의 길로 본격적으로 들어서면서 〈라 자바네즈〉 등 주옥 같은 곡을 만들었다. 이후 1960년대 초 프랑스 십 대들의 아이돌인 프랑수아즈 아르디, 프랑스 갈을 위해 만든 곡들이

연달아 크게 히트하면서 세르주 갱스부르는 1960년대 프랑스가 사랑하는 작곡가, 영국 팝 음악에 맞선 프랑스 고유의 팝 문화인 '예예' 물결을 대표하는 뮤지션이 되었다. 그의 명성은 1967년 당대의 섹시 스타 브리지트 바르도와의 68일 동안의 연애담으로 정점을 찍었다. 세르주는 1960년대 프랑스 대중음악의 역사뿐 아니라 유명 여성 연예인들의 삶을 한 번씩 관통했다. 한 마디로 그를 거쳐가지 않은, 그의 노래를 부르지 않은 당대의 여성 스타들이 없다시피 했으니, 당시에는 갱스부르의 노래가 단연 트렌디한 것이었다. 그의 감각은 TV의 대중화와 상업 광고의 등장, 음반 산업의 성장 등과 맞물려 시너지를 터뜨렸다. 이때까지만 해도 세르주 갱스부르는 시대를 잘 읽는 음악인이자, 어떤 곡을 만들어야 유행에 맞추어 대중의 마음을 잘 살 수 있을지를 명민하게 간파한 작곡가였다.

그녀와 그의 더블 플레이

1968년 세르주는 영화 〈슬로건〉을 작업하며 제인을 처음 만난다. 공교롭게도 두 사람 모두 불 같은 사랑을 하다가 호되게 데인 뒤였다. 제인은 〈아웃 오브 아프리카〉, 〈007 시리즈〉에서 아카데미와 그래미 영화음악상을 수상한 작곡가 존 배리와의 짧은 결혼 생활을 끝냈고, 세르주는 브리지트 바르도와 번갯불 같은 사랑을 하다가 어이없이 빼앗겨 상실의 씁쓸함과 억울함을 곱씹고 있었다. 제인에게는 한 살배기 딸 케이트가 남았고, 세르주에게는 벽에 붙여 놓은 브리지트 바르도의 실물 크기 브로마이드가 남았다. 상처받은 이들끼

리의 만남은 어쩌면 만남 자체가 치유의 시작인지도 모르겠다. 두 사람의 경우 치유는 주로 음악과 영화를 통해 이루어졌다. 제인이라는 런던 출신 여배우 지망생. 런던에서 몇 편의 뮤지컬에 출연했다고는 하나 무명에 가깝고 홀쭉한 키에 깡말라서 긴 머리만 아니라면 사춘기 청년으로 보이는 제인에게서 세르주는 새로운 코드를 발견했다. 그렇게 해서 세르주 갱스부르라는 장인의 손끝을 거쳐 제인은 다시 탄생한다. 제인의 어설픈 프랑스어 발음은 런던-파리 간 대중문화 교류의 상징이 되고, 어찌 보면 거위 같고 어찌 보면 성냥개비 같은 그녀의 몸매는 볼륨 있는 섹시한 몸매에 열광하던 당시 프랑스인들에게 중성적 에로티시즘이라는 새로운 미의 기준을 제시했다. 음악에서도 마찬가지였다. 가늘고 불안하게 들리는 제인의 목소리에서 세르주는 변성기에 이르지 않은 미소년의 음역대를 찾아내 그에 맞는 곡을 만들고 거기에 자신의 저음을 입혔다. 이렇게 탄생한 노래와 앨범이 〈1969년, 에로틱한 해〉, 〈사랑해… 아니, 난〉, 〈라 데카당스〉, 《멜로디 넬슨에 대한 이야기》 등이었으며, 이들의 상업적 성공과 더불어 세르주-제인 커플에게는 오늘날까지 세기의 커플, 신화적인 커플, 프랑스 미디어가 가장 사랑한 커플이라는 수식어가 붙기 시작했다. 확실히, 제인 버킨이 세르주 갱스부르를 만나 가수와 배우로 다시 태어나고 유명세를 얻었다는 사실에는 이견의 여지가 없다. 제인 스스로 밝혔듯 세르주는 그녀에게 "아버지이자 선생이었고 자신의 가치를 알게 해 준 사람"이었다. 하지만 더 분명한 건 두 사람의 관계가 서로의 모자란 면을 채워 주는 관계였다는 데 있다. 이 책의 저자가 거듭 강조하듯 제인이 없었더라면 세르주는 그저 유

행가를 잘 만드는 괴팍한, 상당히 못생긴 대중예술가로 남았을 공산이 크다(알랭 드롱 같은 배우가 꽃미남이었던 당시의 기준으로 볼 때 말이다). 여느 사람들 눈에 "게으르고 무심하고 무기력해 보이는" 세르주에게서 제인은 도대체 무엇을 본 걸까. 제인은 "상대를 비웃는 듯한 그의 눈동자에는 냉소와 눈물이 함께 고여 있었다"고 말했다. 자신을 냉소와 도발을 품은 아방가르디스트로 규정하는 세상의 시선과는 다르게, 자신의 '슬픔'을 함께 읽어 준 제인에게 세르주는 정신적, 육체적, 예술적으로 기대지 않을 수가 없었다. 그리고 세르주의 모든 예술적 실험 정신은 제인을 통해서, 제인을 위해서, 제인이기 때문에 구현될 수 있었다. 이렇게 해서 두 사람은 서로가 서로에게 또 다른 자아가 된다.

제인이 용케도 읽어낸 세르주의 슬픔이란, 2차 세계 대전 당시 유대인 예술가 가족이 겪은 수모와 불안의 역사와 맞물려 있는 것이었다. 앞서 밝혔듯 세르주는 유대계 러시아인 부모를 두었다. 아버지는 피아니스트, 어머니는 오페라 가수였으나, 두 사람은 20세기 초 볼셰비키 혁명을 피해 터키 이스탄불로 우선 이주했다가 남프랑스 마르세유를 거쳐 파리에 정착했다. 이후 '뤼시앵 긴스버그'(세르주 갱스부르의 본명)의 유년은 2차 세계 대전과, 유대인의 표식인 노란 별, 쫓김과 박탈로 점철됐다. 특히 당시 자유 지대로 불리던 프랑스 중부의 도시 리모주의 기숙학교에 다니던 시절, 유대인 소년 수색대를 피해 숲속에 몸을 숨긴 채 하룻밤을 온전히 혼자 보내야 했던 십 대 소년의 공포, 이름과 성을 수차례 바꾸어 가며 간신히 얻어 낸 프랑스 국적까지 박탈당한 경험, 유대인이라는 이유로 모든 예술 활동마

저 빼앗긴 부모님의 망연자실 등은 세르주에게 "진작 죽어야 했으나 간신히 목숨을 건진 생존자"라는 상흔을 뚜렷하게 남긴다. 그리고 이 상흔은 훗날 '갱스바르'라는 이름으로 불리며, 모든 사회적 틀에 냉소하며 반항하고 선동하는 예술인으로, 저주받고 비뚤어진 술꾼 이미지로 갱스부르의 '얼터 에고'가 된다. 그러나 제인과 함께했던 십여 년 동안 그의 반항적 이미지는 오히려 다양한 음악적 실험과 대중적 성공으로 승화되었는데, 바로 이 지점에서 평론가들은 제인의 공을 추켜세운다. 제인은 세르주의 공격적이고 도발적인 모습에서 섬약하고 두려움 많은 숨은 자아를 읽어 내어, 그것을 음악과 가족, 겸허한 사랑으로 치유해 주었고, 그 덕에 세르주는 불쑥불쑥 예고도 없이 튀어나오는 못된 자아를 꾹꾹 눌러 잠재울 수 있었다.

연인, 상대의 그림자를 지고 가다가 빛을 쬐어 주는 사람

1980년 가을, 동반자로서 두 사람의 관계가 끝났다는 소식이 알려졌으나, 그 후로도 계속해서 두 사람은 매체에 함께 모습을 드러냈다. 세르주는 쉬지 않고 제인을 위한 곡을 만들어 세르주의 제인이 아닌, 예술가 제인으로서 오롯이 입지를 다질 수 있도록 도왔다. 1991년 봄, 세르주 갱스부르는 알코올 중독자, 독설가, 근친상간, 변태, 스캔들 메이커 같은 온갖 부정적인 이미지를 남기고 세상을 떠났는데, 그 후 제인 버킨은 세상을 돌며 그가 남기고 간 노래를 부르며, 1960~1970년대 프랑스 대중음악계에 남은 그의 공적과 그 이름을 끝없이 환기시키고 있다. 제인 덕분에 세르주의 삶과 음

악은 오늘도 끝없이 재조명되고 재즈, 클래식 등 다양한 장르로 다시 탄생되는 중이다. 이쯤 되면 우리는 왜 이 두 사람을 두고 영혼의 연인이라고 불러야 하는지 짐작할 수 있을 것이다. 잔뜩 움츠린 상대의 아픈 내면을 들여다보고 거기에서부터 또 다른 가능성을 찾아내어 물을 주고 토닥이며 새로운 개체로 완성시킨 탄탄한 관계 앞에서 결별이라든가 구설수라든가 또는 '시절인연'이라는 말들은 전부 힘을 잃는다. 제인은 영혼의 동반자가 남기고 간 노래들을 어떤 시절이 와도 퇴색하지 않은 명곡으로 남기기 위해 오늘도 계속 세르주의 노래를 부르고, 그런 그녀의 등 뒤를 세르주라는 이름이 그림자처럼, 조용한 축복처럼, 아득한 슬픔처럼 따라다닌다.

이 책에는 1960~1970년대 프랑스 대중문화계뿐 아니라, 그 이전 시기에 굵직한 발자국을 남긴 인물들의 이름이 속속 등장한다. 그중에는 브리지트 바르도나 알랭 드롱 같은 우리가 익히 아는 이름도 있고 생경한 이름도 있다. 공교롭게도 이 낯선 이름들은 하나같이 익히 아는 이름을 빛내 주기 위해 때로는 음지에서 때로는 음지보다 더 컴컴한 어둠 속에서 부단히 노력한 사람들의 것이다. 부디 두 연인, 갱스부르-버킨의 이야기가 우리가 잘 알지 못하는 프랑스 대중문화의 구석구석까지 독자들을 데려가 새로운 지평을 열어 준다면 번역자로서 더 이상 바랄 게 없겠다.

프랑스 엑상프로방스에서
번역가 이현희

참고 문헌

Dernières Nouvelles des étoiles, paroles des chansons, Paris, Plon/ Pocket,
1999.

Pensées, provocs et autres volutes, extraits d'interviews et paroles des
chansons, Paris, Le Livre de Poche, 2007.

L'Intégrale et cætera, d'Yves-Ferdinand Bouvier et Serge Vincendet, Paris,
Bartillat, 2009.

Les Manuscrits de Serge Gainsbourg : chansons, brouillons et inédits,
de Laurent Balandras, Paris, Textuel, 2011.

Gainsbourg, de Gilles Verlant, Albin Michel, 2000.

Gainsbourg et cætera, de Gilles Verlant et Isabelle Salmon, Vade Retro,
1994.

Gainsbourg, par Gilles Verlant et Jean-Dominique Brierre, Paris,
Albin Michel, 2000.

Serge Gainsbourg, la scène du fantasme, par Michel David, Arles,
Actes Sud, 1999.

Gainsbourg sans filtre, par Marie-Dominique Lelièvre, Paris, Flammarion,
2008.

Gainsbourg ou la Provocation permanente, par Yves Salgues, Paris,
Le Livre de Poche, 1998.

Serge Gainsbourg, mort ou vices, entretiens avec Bayon, Paris, Grasset,
1992.

Lise et Lulu, de Lise Levitzky et Bertrand Dicale, First, 2010.

Recherche jeune homme aimant le cinéma: souvenirs, de Pierre Grimblat,
Paris, Grasset, 2008.

Moi, mes histoires, par Régine, Monaco, Éditions du Rocher, 2006.

Brigitte Bardot. La femme la plus belle et la plus scandaleuse au monde,
 par Yves Bigot, Paris, Don Quichotte, 2014.
Initiales B.B., par Brigitte Bardot, Paris, Grasset, 1996.
D'une étoile l'autre, par Roger Vadim, Édition n°1, 1990.
J'inventais ma vie, tome I : Madame Arthur, par Marie-Pierre
 Pruvot (Bambi), Plombières-les-Bains, Ex Aequo, 2012.
Tout Gainsbourg, par Bertrand Dicale, Paris, Jungle, 2016.
Jane Birkin, de Frédéric Quinonero, Paris, L'Archipel, 2016.

DVD

〈Slogan〉 보너스 영상: 피에르 그랭블라 감독, 피에르 레스큐르 기자, 프레데리크
베그베데 작가 인터뷰

제인 버킨/세르주 갱스부르: 디스코그래피

Fontana
1969: 《Jane Birkin/Serge Gainsbourg》
1971: 《Histoire de Melody Nelson》
1973: 《Di Doo Dah》
1975: 《Lolita go home》
1978: 《Ex-Fan des Sixties》

Philips
1983: 《Baby Alone in Babylone》
1987: 《Lost Song》
1990: 《Amours des feintes》
1996: 《Versions Jane》

Parlophone:
2017: 《Birkin/Gainsbourg: le symphonique》

공개 앨범:
1987: 《Jane Birkin au Bataclan》
1992: 《Je suis venue te dire que je m'en vais...》
2002: 《Arabesque》
2009: 《Au Palace》
2012: 《Jane Birkin sings Serge Gainsbourg via Japan》

제인 버킨/세르주 갱스부르: 필모그래피

1969: ⟨Slogan⟩ de Pierre Grimblat
1969: ⟨Les Chemins de Katmandou⟩ d'André Cayatte
1970: ⟨Cannabis⟩ de Pierre Koralnik
1976: ⟨Je t'aime... moi non plus⟩ de Serge Gainsbourg
1988: ⟨Jane B. par Agnès V.⟩ d'Agnès Varda
2007: ⟨Boxes⟩ de Jane Birkin

도판 출처